"十三五"江苏省高等学校重点教材（2017-2-166）

中国近现代音乐史

徐元勇 主编

东南大学出版社
SOUTHEAST UNIVERSITY PRESS
·南京·

内容提要

本书简述了中国近现代音乐发展、流变进程中民间音乐的转型、学堂乐歌在中西文化影响下的变化、中国近现代音乐教育的概况、工农革命时期的音乐、抗日救亡时期的新音乐运动及进步音乐、受西方音乐影响下的专业音乐创作、城市生活中的流行音乐以及早期音乐理论的探索，介绍了具有代表性的乐类、乐人及其作品，以求让读者对中国近现代音乐的渊源和流变有一大概了解，为进一步深入研究奠定基础。

本书为江苏省"十三五"重点教材，可供各类音乐专业学生及从事相关研究的人士使用。

图书在版编目（CIP）数据

中国近现代音乐史 / 徐元勇主编． — 南京：东南大学出版社，2021.5
 ISBN 978-7-5641-9503-8

Ⅰ．①中… Ⅱ．①徐… Ⅲ．①音乐史 – 中国 – 近现代 Ⅳ．① J609.25

中国版本图书馆 CIP 数据核字（2021）第 075328 号

中国近现代音乐史
Zhong Guo Jin-Xiandai Yinyue Shi

出版发行	东南大学出版社
社　　址	南京市玄武区四牌楼 2 号（邮编：210096）
出 版 人	江建中
责任编辑	王艳萍
经　　销	全国各地新华书店
印　　刷	南京玉河印刷厂
开　　本	787mm×1092mm　1/16
印　　张	14.75
字　　数	350 千字
版　　次	2021 年 5 月第 1 版
印　　次	2021 年 5 月第 1 次印刷
书　　号	ISBN 978-7-5641-9503-8
定　　价	59.00 元

东大版图书若有印装质量问题，请直接与营销部联系。电话（传真）：025-83791830

前 言

在 2017 年申报成功的江苏省"十三五"重点规划教材《中国近现代音乐史》，历经五年边教边改的不断打磨、完善，今天终于付梓刊印了。五年来，南京师范大学音乐学院的青年教师和硕博团队，为此付出了辛勤的劳动。团队成员从《申报》《大公报》《红色中华》《新华日报》《解放日报》等近代报纸中辑录音乐史料，搜集整理了撰写这本教材所需的基本文献材料；广泛阅读、学习近代音乐著述，丰富每一个专题的内容和故事；深刻领会毛泽东同志 1942 年《在延安文艺座谈会上的讲话》和 1956 年《同音乐工作者的谈话》，以及习总书记 2014 年《在文艺工作座谈会上的讲话》等精神，以中国共产党文艺思想为指引，确保教材编写中贯彻正确的历史观。团队成员集体研讨每一章节的每一位人物、每一个事件、每一部作品，求证每一段史料，保证了这本教材的专业水平和质量。我清晰地记得，第一次把这本《中国近现代音乐史》的原型即讲义，让 2016 级硕士生和博士生用来给本科生讲授的时候，他们对教材的理解依然显得稚嫩肤浅，上课的状态是那么的让我"生气""冒火"；我还记得，团队成员几次交上来的讲义修改稿都让我"大失所望"；我也记得，为确保教材质量，特聘请中国近现代音乐史专家、浙江师范大学杨和平教授指导硕士生和博士生团队校对、改写讲义，甚至，他还亲自改写了部分章节。总之，为了确保这本教材的质量，很多人贡献了他们睿智的思想，牺牲了宝贵的时间，在此，我谨向他们表达由衷的谢意。

本教材在内容撰写、框架布局上的一个特点是对于百余年来所发生的音乐事件和内容依据历史纵向的大致时间脉络，以音乐类型为主进行了重新的分类归纳和集中讲述。由于百余年来发生的诸多音乐事件，以及音乐人物、音乐思想、作品等都相对比较集中，如果仍然像当下诸多近现代音乐史教材那样，按照历史时间进程进行讲述，就会在音乐事件、人物、作品、内容等方面出现诸多重复。因此，本教材的编写思路是以时间为经，以音乐类型为纬，从清末社会变革导致音乐转型出发，以"古今转型中的民间音乐"作为本教材的历史起点。其后，学校音乐教育的发展是近现代音乐史中极为重要的一部分，例如"学堂乐歌"就是我国清末民初新型学校教育改革的具体产物之一，此外，学制改革也从客观上迅速发展我国的专业音乐教育。再者，中国工农革命音乐、抗日救亡音乐、国统区进步音乐是在特定历史背景下形成的具有中国特色的文艺成果，是红色音乐文化的重要组成部分。与此同时，受到新文化运动和五四运动的影响，我国新型音乐创作也开始起步，主要表现在声乐作品、器乐作品两方面，此外，音乐理论的研究领域也被拓宽。最后，流行音

乐作为从欧美传入中国的一种音乐体裁，在当时的城市生活中也占据重要的地位。综上所述，本书共分为"古今转型中的民间音乐""中西文化碰撞下的学堂乐歌""洋为中用下的专业音乐教育""工农革命背景下的音乐""抗日救亡视域里的新音乐运动""抗战背景下的进步音乐""西方音乐影响下的专业音乐创作""城市生活里的流行音乐""学术探索下的音乐理论"等九个部分，以让学习者通过对清末以降乐人、乐曲、乐事等的了解对中国近现代音乐的发展和变革有大概了解，为进一步深入研究奠定基础。

<p style="text-align:right">2021 年初春于金陵随园</p>

目 录

第一章　古今转型中的民间音乐
 第一节　民间歌舞 ………………………………………………………… 001
 一、民间歌曲 …………………………………………………………… 002
 二、歌舞音乐 …………………………………………………………… 004
 第二节　戏曲音乐 ………………………………………………………… 006
 一、昆曲 ………………………………………………………………… 006
 二、秦腔 ………………………………………………………………… 008
 三、京剧 ………………………………………………………………… 009
 四、评剧 ………………………………………………………………… 013
 五、越剧 ………………………………………………………………… 014
 六、黄梅戏 ……………………………………………………………… 015
 七、豫剧 ………………………………………………………………… 016
 八、粤剧 ………………………………………………………………… 018
 第三节　曲艺音乐 ………………………………………………………… 018
 一、京韵大鼓 …………………………………………………………… 018
 二、苏州评弹 …………………………………………………………… 022
 三、山东琴书 …………………………………………………………… 024
 四、河南坠子 …………………………………………………………… 024
 第四节　民间器乐 ………………………………………………………… 025
 一、江南丝竹 …………………………………………………………… 025
 二、广东音乐 …………………………………………………………… 026
 三、古琴音乐 …………………………………………………………… 027
 四、二胡音乐 …………………………………………………………… 029
 五、琵琶音乐 …………………………………………………………… 030
 六、西安鼓乐 …………………………………………………………… 032
 七、吹打乐 ……………………………………………………………… 032
 推荐导读 …………………………………………………………………… 033
 一、专著教材 …………………………………………………………… 033

二、期刊论文 ………………………………………………………………… 034
本章习题 ……………………………………………………………………… 034
　　一、名词解释 ………………………………………………………………… 034
　　二、简答题 …………………………………………………………………… 035
　　三、论述题 …………………………………………………………………… 035
　　四、听辨曲目 ………………………………………………………………… 035

第二章　中西文化碰撞下的学堂乐歌

第一节　学堂乐歌的启蒙 ……………………………………………………… 036
　　一、基督教音乐的传入 ……………………………………………………… 036
　　二、新学制下的音乐教育 …………………………………………………… 038
　　三、民间音乐力量 …………………………………………………………… 039
第二节　学堂乐歌的形式 ……………………………………………………… 040
　　一、创作学堂乐歌 …………………………………………………………… 040
　　二、曲调来源 ………………………………………………………………… 041
第三节　代表音乐家 …………………………………………………………… 044
　　一、沈心工 …………………………………………………………………… 044
　　二、李叔同 …………………………………………………………………… 048
　　三、曾志忞 …………………………………………………………………… 053
　　四、其他乐歌作者 …………………………………………………………… 055
第四节　学堂乐歌的历史意义 ………………………………………………… 056
推荐导读 ……………………………………………………………………… 057
　　一、专著教材 ………………………………………………………………… 057
　　二、期刊论文 ………………………………………………………………… 057
本章习题 ……………………………………………………………………… 058
　　一、名词解释 ………………………………………………………………… 058
　　二、简答题 …………………………………………………………………… 058
　　三、论述题 …………………………………………………………………… 059
　　四、听辨曲目 ………………………………………………………………… 059

第三章　洋为中用下的专业音乐教育

第一节　专业音乐教育初创 …………………………………………………… 060
　　一、从北京大学音乐研究会到音乐传习所 ………………………………… 061
　　二、上海专科师范学校的建立 ……………………………………………… 064

　　　　三、新式音乐社团及教育机构 ………………………………… 066
　第二节　师范音乐教育发展 ………………………………………… 069
　　　　一、国立北京女子高等师范学校 ………………………………… 069
　　　　二、上海美专图画音乐系 ………………………………………… 071
　　　　三、私立西南美术专科学校 ……………………………………… 072
　　　　四、国立中央大学教育学院艺术系音乐组 ……………………… 072
　　　　五、国立北平大学艺术学院音乐系 ……………………………… 072
　第三节　专业音乐教育建立 ………………………………………… 072
　　　　一、国立音乐院 …………………………………………………… 073
　　　　二、代表音乐家 …………………………………………………… 074
　　　　三、其他的专业音乐院校 ………………………………………… 076
　推荐导读 ……………………………………………………………… 080
　　　　一、专著教材 ……………………………………………………… 080
　　　　二、期刊论文 ……………………………………………………… 081
　本章习题 ……………………………………………………………… 082
　　　　一、名词解释 ……………………………………………………… 082
　　　　二、简答题 ………………………………………………………… 082
　　　　三、论述题 ………………………………………………………… 082
　　　　四、听辨曲目 ……………………………………………………… 083

第四章　工农革命背景下的音乐

　第一节　工农革命音乐 ……………………………………………… 084
　　　　一、工人革命歌曲 ………………………………………………… 084
　　　　二、农民革命歌曲 ………………………………………………… 089
　　　　三、外国革命歌曲 ………………………………………………… 092
　第二节　根据地的音乐 ……………………………………………… 094
　　　　一、革命民歌 ……………………………………………………… 094
　　　　二、工农红军歌曲 ………………………………………………… 096
　　　　三、革命文艺团体、机构 ………………………………………… 100
　推荐导读 ……………………………………………………………… 101
　　　　一、专著教材 ……………………………………………………… 101
　　　　二、期刊论文 ……………………………………………………… 101
　本章习题 ……………………………………………………………… 102
　　　　一、名词解释 ……………………………………………………… 102

二、简答题 …… 103
　　三、论述题 …… 103
　　四、听辨曲目 …… 103

第五章　抗日救亡视域里的新音乐运动
第一节　新音乐运动的展开 …… 104
　　一、左翼音乐运动 …… 105
　　二、抗日救亡歌咏运动 …… 106
第二节　抗战初期的音乐 …… 109
　　一、中华全国歌咏协会 …… 109
　　二、"三厅"的建立 …… 110
　　三、抗战初期的音乐创作 …… 110
推荐导读 …… 116
　　一、专著教材 …… 116
　　二、期刊论文 …… 116
本章习题 …… 117
　　一、名词解释 …… 117
　　二、简答题 …… 117
　　三、论述题 …… 117
　　四、听辨曲目 …… 118

第六章　抗战背景下的进步音乐
第一节　国统区进步音乐生活 …… 119
　　一、国统区的"新音乐运动" …… 119
　　二、国统区进步音乐期刊 …… 120
　　三、国统区进步音乐创作 …… 122
　　四、"国统区"的音乐教育 …… 126
第二节　延安的进步音乐生活 …… 127
　　一、鲁迅艺术学院音乐系 …… 127
　　二、秧歌运动与秧歌剧 …… 130
　　三、民族歌剧《白毛女》 …… 132
第三节　主要代表音乐家及其创作 …… 134
　　一、马可 …… 134

二、安波 ··· 136
　　三、向隅 ··· 137
　　四、张寒晖 ·· 139
　　五、郑律成 ·· 140
推荐导读 ·· 141
　　一、专著教材 ··· 141
　　二、期刊论文 ··· 141
本章习题 ·· 142
　　一、名词解释 ··· 142
　　二、简答题 ·· 142
　　三、论述题 ·· 143
　　四、听辨曲目 ··· 143

第七章　西方音乐影响下的专业音乐创作

第一节　声乐创作 ·· 144
　　一、声乐体裁 ··· 144
　　二、代表人物及作品 ·· 145
第二节　器乐创作 ·· 164
　　一、西洋器乐创作 ··· 164
　　二、民族器乐创作 ··· 172
　　三、代表音乐家及作品 ··· 177
推荐导读 ·· 190
　　一、专著教材 ··· 190
　　二、期刊论文 ··· 191
本章习题 ·· 191
　　一、名词解释 ··· 191
　　二、简答题 ·· 192
　　三、论述题 ·· 192
　　四、听辨曲目 ··· 192

第八章　城市生活里的流行音乐

第一节　流行音乐的诞生 ·· 194
　　一、黎锦晖及其音乐创作 ·· 195

二、中华歌舞专门学校及三届明月歌剧社 ………………………………… 198
　第二节　流行音乐代表作曲家 …………………………………………………… 200
　　　一、黎锦光 …………………………………………………………………… 200
　　　二、陈歌辛 …………………………………………………………………… 204
　　　三、严华 ……………………………………………………………………… 205
　　　四、姚敏 ……………………………………………………………………… 205
　　　五、严折西 …………………………………………………………………… 206
　推荐导读 …………………………………………………………………………… 206
　　　一、专著教材 ………………………………………………………………… 206
　　　二、期刊文献 ………………………………………………………………… 206
　本章习题 …………………………………………………………………………… 207
　　　一、名词解释 ………………………………………………………………… 207
　　　二、简答题 …………………………………………………………………… 207
　　　三、论述题 …………………………………………………………………… 208
　　　四、听辨曲目 ………………………………………………………………… 208

第九章　学术探索下的音乐理论

　第一节　西方音乐理论著述翻译与介绍 ………………………………………… 209
　　　一、音乐史论 ………………………………………………………………… 210
　　　二、音乐教育理论及教材 …………………………………………………… 211
　　　三、音乐技术理论 …………………………………………………………… 211
　　　四、音乐知识通俗读物 ……………………………………………………… 212
　第二节　中国音乐理论体系的构建与发展 ……………………………………… 213
　　　一、理论著作 ………………………………………………………………… 213
　　　二、主要理论家 ……………………………………………………………… 217
　　　三、音乐刊物 ………………………………………………………………… 221
　推荐导读 …………………………………………………………………………… 223
　　　一、专著教材 ………………………………………………………………… 223
　　　二、期刊论文 ………………………………………………………………… 223
　本章习题 …………………………………………………………………………… 224
　　　一、名词解释 ………………………………………………………………… 224
　　　二、简答题 …………………………………………………………………… 224
　　　三、论述题 …………………………………………………………………… 225
　　　四、听辨曲目 ………………………………………………………………… 225

第一章　古今转型中的民间音乐

清末，国门洞开，在外来的列强和国内封建反动势力的双重压迫下，人民群众的反抗意识逐渐觉醒，打响了同外国侵略势力和本国封建腐朽势力相斗争的枪声。作为与人民生活密不可分、能够充分反映社会形态和民众现实生活的民间音乐，在这种特定的历史背景下也具备了新的内容，并反映和体现在一些民间音乐的体裁和表演形式上。独特的社会文化背景赋予民间音乐发展新的内容的同时，也影响着这些民间音乐的发展，同时，民间音乐也以其独特的存在方式反映着时代的风貌。

第一节　民间歌舞

清末，中国封建社会进入了晚期，在国内外反动势力的剥削压迫下，中国沦为半殖民地半封建社会。在这样的社会境遇里，作为与人民生活息息相关并且能够反映人民生活状态的民间歌舞，产生了一种独具魅力的主题，即揭露黑暗的社会现实，以及表达对帝国主义、封建主义压迫不满的革命抗争。为表达这种主题，有很大一部分的民间歌曲采用了旧曲填新词的改编手法，为歌舞曲注入了新的感情与内涵。旧曲调与新歌词的结合，使原本的传统曲调在旋律和节奏上都产生了变化。除了表现"抗争"这种具有爱国主义色彩的主题外，这一时期的民间歌舞也反映着人民对美好生活的追求。这一时期的歌舞音乐充满生机，它们活跃在田间地头、城里镇外，表现的是人民的日常生活，如汉族歌舞、少数民族歌舞音乐。这些丰富多样的各民族歌舞音乐，是中国近代音乐的重要组成部分，它们见证着人民的抗争精神，反映着人民的生活状态。

一、民间歌曲

民间歌曲即为民歌，是一种由劳动人民集体创作用来表达思想感情的艺术形式。民间歌曲源起于人民、来源于生活，对人民生活有着广泛而深刻的影响[①]。

鸦片战争以来，中国沦为半殖民地半封建国家。社会经济衰退，人民生活贫苦。民歌作为人民生活的直接体现，涌现出许多表现人民痛苦生活、反对帝国主义侵略、反对封建统治以及反对鸦片输入的题材。流传在辽宁、山东、江苏、浙江、广东等鸦片走私口岸的《戒烟五更调》《劝君戒鸦片》《戒大烟》《烟鬼自叹》以及流传在四川、云南、贵州、河北、陕西、内蒙古等种植罂粟之地的《种大烟》《种洋烟》《割洋烟》《吸鸦片》等反对鸦片输入的民间歌曲，直接痛斥了鸦片输入带给中国人民的苦难，表达了中国人民对于鸦片输入的深恶痛绝。

谱例 1-1：《种大烟》

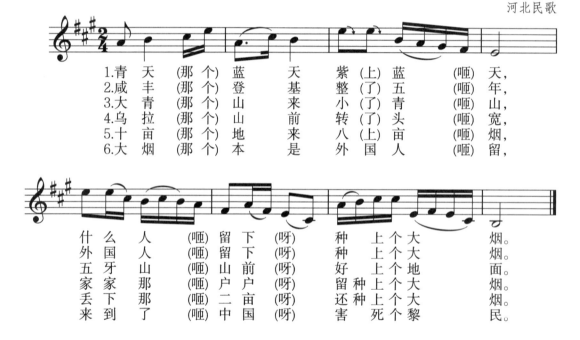

在陕西、宁夏、河北等地流传的民歌《种大烟》，采用的是民间"五更调""十二月"的叙事歌曲的曲调形式。这首民歌唱出了种大烟的场景，将种植罂粟、割浆熬制的过程和吸食鸦片的危害叙述了出来，使人对鸦片的危害有了更全面的了解。

除了反映鸦片毒害之外，此时的部分民歌还反映了人民生活的困苦，如陕西民歌《揽

① 中国艺术研究院音乐研究所，《中国音乐词典》编辑部. 中国音乐词典 [M]. 北京：人民音乐出版社，1985：268-269.

工歌》《走西口》、江苏民歌《长工苦》、云南民歌《反歌》等，这些歌曲都反映出了中国封建社会末期深刻的社会矛盾和阶级矛盾。

谱例1-2：《走西口》

走 西 口

陕北民歌

在洪秀全所领导的太平天国运动中，出现了一些歌颂农民起义的民歌，例如广西民歌《天国起义在金田》、山东民歌《洪秀全起义》、湖南民歌《灾民投顺太平军》、侗族民歌《随天军》等。

谱例1-3：《天国起义在金田》

天国起义在金田

广西民歌

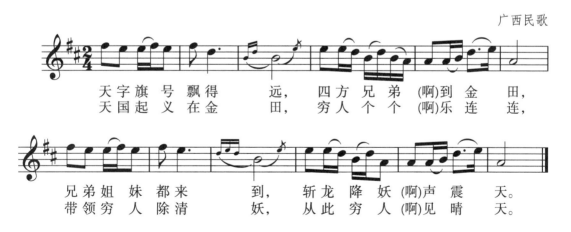

之后还出现了河北民歌《义和团歌》《说唱义和团》等歌颂义和团起义的歌曲。

谱例 1-4：《义和团歌》

义 和 团 歌
黎民百姓不安然

廊坊市

大清国，颠倒颠，

八国联军进中原。

杀人放火传洋教，

黎民百姓不安然。

演唱者：韩永宽

采录者：杨震望

1985 年 10 月采录于河北省廊坊市安次区

还有描绘起义军的安徽民歌《大捻子起了首》、河南民歌《捻军大战十二月》等。这些民歌通过平白简洁的歌词，直观描绘出了当时农民斗争的宏大场面，展现了农民群体勇于斗争的精神风貌。

清末，中国的产业工人开始出现，工人民歌随即产生。这些工人深受帝国主义、封建主义以及官僚资本主义的迫害，生活十分艰苦。代表性的工人民歌有表现纺织工人的河北民歌《织机难》、表现采矿工人的河北民歌《五更寒》等，这些民歌表达出了当时产业工人在受到迫害后艰难的生活情况以及不甘压迫的反抗精神。受歌曲题材的影响，这些民歌的曲调通常都较为低沉、凄凉。

二、歌舞音乐

歌舞音乐是音乐体裁形式之一，是一种集诗歌、音乐、舞蹈于一体的综合性艺术形式。一般来说，歌舞音乐指的是民间歌舞。我国各民族的民间歌舞丰富多彩，体裁形式、音乐风格各不相同[1]。歌舞音乐广泛流传于各民族地区，音乐多采用当地的民歌小调，具有各民族独有的特色。

清末民初，民间歌舞的种类、形式繁多。在北方汉族地区，流传较广的是秧歌这种歌舞类别；而南方汉族地区流行的则有采茶、花鼓、花灯、打莲湘等。

秧歌是民间歌舞的一种，又称"社火"，主要流行在陕西、甘肃、宁夏、内蒙古等北方地区[2]。秧歌的表演主要集中在春节、元宵节期间，表演时分为"过街""大场""小场"

[1] 中国艺术研究院音乐研究所，《中国音乐词典》编辑部. 中国音乐词典 [M]. 北京：人民音乐出版社，1985：269.

[2] 中国艺术研究院音乐研究所，《中国音乐词典》编辑部. 中国音乐词典 [M]. 北京：人民音乐出版社，1985：449.

三个部分。"过街"是指秧歌队表演开始前在街上，随着音乐做的一些简单的舞蹈和队形变化；"大场"则是指秧歌表演开场和结尾时的集体歌舞，这种歌舞音乐热烈欢腾，表演人数众多，歌词多为即兴编唱；"小场"是穿插在"大场"中间演出的带有情节的歌舞和歌舞小戏，一般由2—3人表演。

采茶是一种流行于我国南方的民间歌舞。每个地区的采茶有着不一样的名称，如广西称采茶为唱采茶、采茶歌；江西则称为茶蓝灯、灯歌；湖南、湖北称为采茶、茶歌；福建、安徽则称为采茶歌[1]。采茶是由北方的秧歌发展而成，其表演形式通常为一男一女或一男二女，所表现的内容多为摘茶、炒茶、卖茶等茶农的生活。伴奏乐器有二胡、笛子、唢呐、锣、鼓等。

花鼓又称打花鼓、地花鼓、花鼓小锣、扇子鼓，是流传在安徽、江苏、浙江、湖北、四川等省的汉族民间歌舞[2]。表演形式通常为男女二人，一人击鼓，一人敲锣，边歌边舞。在流传的过程中，花鼓广泛地吸收了各地的民歌、戏曲音乐，并逐渐增加故事情节，从而发展成了花鼓戏。

除了汉族的民间歌舞，各个少数民族地区的歌舞音乐也非常丰富。例如，维吾尔族的木卡姆，藏族的锅庄、堆谐、囊玛，蒙古族的安代舞，苗族的跳月等。

木卡姆，是一种由民歌、歌舞和器乐组成的大型套曲，是维吾尔族传统音乐[3]。木卡姆的维吾尔族含义是"大曲"，一般是由民间音乐家在节庆和娱乐晚会中表演。木卡姆历史悠久，它是在漫长的演变发展过程中由无数艺人创作积淀而成的，从明代的时候便已开始流行。木卡姆的种类多，如哈密木卡姆、喀什木卡姆等。不同类型的木卡姆在音乐风格、结构以及乐曲数量等方面存在差异。通常来说，木卡姆由十二套组成。在木卡姆音乐中，喀什木卡姆共有歌曲170余首，器乐曲70多首。演唱形式及所用的音阶、调式、节拍非常丰富。喀什木卡姆的伴奏乐器可分为三类，其中包含了中国打击乐器手鼓，拉弦乐器萨塔尔、艾捷克，弹拨乐器弹布尔、热瓦普、卡龙等。2005年，新疆维吾尔族木卡姆艺术被联合国教科文组织列入第三批"人类口头和非物质文化遗产代表作"名录。

[1] 中国艺术研究院音乐研究所，《中国音乐词典》编辑部. 中国音乐词典[M]. 北京：人民音乐出版社，1985：28.
[2] 中国艺术研究院音乐研究所，《中国音乐词典》编辑部. 中国音乐词典[M]. 北京：人民音乐出版社，1985：169.
[3] 中国艺术研究院音乐研究所，《中国音乐词典》编辑部. 中国音乐词典[M]. 北京：人民音乐出版社，1985：273.

热瓦普　　　　　　　　　　艾捷克

图 1-1　十二木卡姆乐器

堆谐是藏族的一种民间歌舞，流行于西藏各地。"堆"是地名，是指雅鲁藏布江上游一带，而"谐"在藏语中为"歌舞"的译音，堆谐是指"堆"这一地区的歌舞。堆谐原本是堆地人们庆祝丰收敬神时表演的歌舞。[①] 后来这种歌舞被流浪艺人传到拉萨、昌都、甘孜州等地，逐渐变为了一种脚下敲击节奏的踢踏舞形式。堆谐的音乐结构包括前奏—慢歌段—间奏—快歌段—后奏五个部分。最初的伴奏乐器只有扎木聂，其后逐渐发展成了包含扎木聂、扬琴、笛子、京胡等乐器的小型乐队伴奏形式。堆谐的旋律悠扬动听，通常在乐曲的结尾处有一个转入下方的五度调，使其别有一番特色。2008 年经国务院批准，"堆谐"被列入第二批国家级非物质文化遗产名录。

第二节　戏曲音乐

在中国近现代音乐史的发展历程中，受人民生活水平的提高和审美思想变化的影响，尽管以虚拟性和程式性为特征的戏曲音乐其形式也在不断革新，但它的发展并不是一帆风顺，它也同样面临着时代带来的新挑战。

一、昆曲

昆曲，是戏剧的一种，原称"昆山腔"，简称"昆腔"，又称"昆曲"或"昆剧"。它最初是昆山（今属江苏省）一带民间流行的南戏清唱腔调，后在明代嘉靖、隆庆年间，经

① 中国艺术研究院音乐研究所，《中国音乐词典》编辑部. 中国音乐词典 [M]. 北京：人民音乐出版社，1985：91.

由戏曲音乐家魏良辅改革，杂糅南曲和北曲，形成了精致高雅、婉转细腻的新昆腔，又称"水磨调"，并逐渐成为集南北大成的"时曲"①。

明代中叶，昆山人梁辰鱼所创作的第一部昆腔传奇《浣纱记》，不仅推动了昆曲的发展，也扩大了昆曲的社会影响力。明万历年间，昆曲的发展达到了鼎盛，代表作有汤显祖的《牡丹亭》。清康熙年间，洪昇的《长生殿》和孔尚任的《桃花扇》最为著名，被并称为"南洪北孔"。许多地方剧种在发展过程中都受到了昆曲的影响或借鉴了昆曲的元素，因而它又被称为"百戏之祖"。

俞振飞（1902—1993），著名京昆大师，名远威，号箴非，江苏松江（现上海松江区）人，生于苏州。他幼年承袭家学，后拜多个名家学艺，花费半生精力将昆曲和京剧这两个剧种的特点相融合，发展了其父俞粟庐所创的"俞派唱腔"，并辑有《粟庐曲谱》传世。俞振飞的表演风格儒雅俊逸，声音洪亮，真假声运用自如，唱法讲究声韵，符合俞派曲调华美明快、气口严谨的特点。俞振飞十分注重声情意态以及动作节奏幅度，因而他的表演处处切合人物的性格和身份。代表剧目有《太白醉写》《游园惊梦》等。

图1-2　青年时期的俞振飞（1902—1993）

《牡丹亭》，又名《还魂记》，是汤显祖"临川四梦"中较为知名的一部。其中《游园》一段，讲述了杜丽娘与丫鬟春香漫步，误入自家后花园，触景伤情的故事情节。

谱例1-5：《牡丹亭·游园惊梦》【皂罗袍（选段）】

《游园惊梦》唱段

① 中国艺术研究院音乐研究所，《中国音乐词典》编辑部. 中国音乐词典[M]. 北京：人民音乐出版社，1985：213-214.

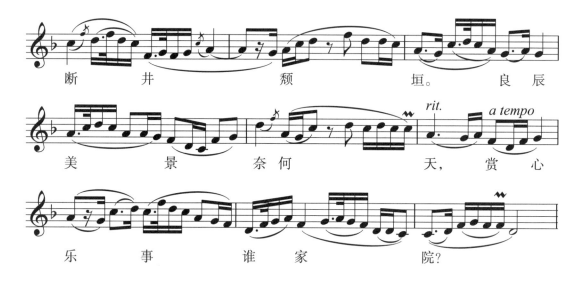

昆曲在其发展的600年间,因格调高雅、风格雅致的特点而主要流行于上流社会,从而逐渐和中下层社会人群脱离。昆曲的这一特点,不仅成就了自身的风格,也给其他的地方剧种带来了影响。由于昆曲在自身的流传过程中会被其他的一些地方剧种加以借鉴,因此这也在某种意义上促使了昆曲拥有其他剧种的地域色彩。

二、秦腔

秦腔,也称"乱弹",一般认为它源自山西、陕西、甘肃等地,是从民间流行的弦索调逐渐变化发展而来的民歌小曲。因采用梆子击节,作"桄、桄"声,又名"梆子腔"或"桄桄子"。又因陕西、甘肃一带古为秦地,故称"秦腔"或"西秦腔"。其主要流行于陕西、甘肃、宁夏、青海、新疆等西北地区[①]。

秦腔的音乐风格较为粗犷,声音高亢激越。唱腔为板式变化体,有"花音""苦音"之分。这两类不同的音阶调式在情感上互为对立,可以直接从音乐上突出人物的反差和故事情节的变化。伴奏乐队分文场和武场两种。"文场"以板胡为主,兼以京胡、月琴、笛、唢呐、三弦等乐器,"武场"则多用打击乐器进行伴奏,有堂鼓、干鼓、暴鼓、句锣、小锣、马锣、钹等。

秦腔的代表人物有:

陈雨农(1880—1942),又名嘉训,艺名德儿,陕西西安人,著名秦腔表演艺术家,工闺门旦。他的表演致力于推陈出新,在腔调、唱法等各方面都进行了仔细斟酌,赋予其独有特色。他的唱腔、吐字讲究字正腔圆,婉转优曳,在苦戏演绎方面颇有造诣。陈雨农表演之余也带徒授艺,培养了一批优秀的秦腔艺术表演人才,如王天民、刘箴俗、刘毓中

① 中国大百科全书总编辑委员会戏曲曲艺卷编辑委员会,中国大百科全书出版社编辑部. 中国大百科全书:戏曲曲艺[M]. 北京:中国大百科全书出版社,1983:288.

等都是他的得意门生。

王天民（1914—1972），又名天贵，字子纯，陕西岐山人，著名秦腔表演艺术家，工闺门旦。他曾师从党甘亭、陈雨农，有"西京梅兰芳"之称。他的唱腔柔和清脆，表演细腻，擅长于刻画人物性格，在秦腔闺门旦的表演上具有较高的艺术成就。

刘毓中（1896—1982）字毓秀，陕西临潼人，著名秦腔表演艺术家，主工须生。自幼务农，因受其父影响酷爱戏曲，后入易俗社学艺。刘毓中善于广纳众长，能够准确地刻画人物。此外，他还培养了大批优秀的表演人才，为秦腔的进一步发展做出了贡献。

李正敏（1915—1973），名正常，字艺华，艺名正敏，陕西长安（今陕西省西安市长安区）人，秦腔四大名旦之一。他非常擅长塑造悲惨的古代妇女的形象，在《五典坡》中扮演的王宝钏是家喻户晓的角色，曾被誉为"秦腔正宗"。李正敏在演绎秦腔时能够做到取长补短，广纳众家之长，结合自身实践，因而创立了表演风格特征鲜明的"敏腔"。

三、京剧

京剧，戏曲剧种，中国国粹之一。其形成时间共有两种说法：一是形成于清光绪年间，二是形成于清道光年间。其中比较可信的说法是第二种。京剧的发源地是北京，在经历了一定的发展过程后它的流播范围遍及全国乃至世界各地。京剧历史悠久、优秀作品众多，是我国传统音乐乃至传统艺术在近代发展的显现。京剧的演唱以西皮和二黄两种声腔为主，故亦被称为"皮黄腔"。清乾隆至咸丰年间（1790—1860），"四大徽班"（"三庆""四喜""和春""春台"）陆续进京并和后来的汉调长期同台献艺，史称"徽汉合流"。徽汉合流为新的戏剧形式的产生奠定了基础，"徽班"艺人大胆吸取各传统剧种的优长，并进行不断的革新和创造，最终促使京剧于道光二十年（1840）至咸丰末年（1860）初步形成。京剧的音乐属板腔体，伴奏乐队分"文场"和"武场"。"文场"以京胡为主，京二胡、月琴、琵琶等辅之。"武场"以鼓板为主，辅以大小锣、铙钹、木鱼等①。地域和语言的差异性促使京剧在其发展过程中形成了不同的流派，各有其风格特点。例如生行老生中的"言派"（言菊朋），以嗓音淡雅水灵著称；"马派"（马连良），以潇洒沉稳传于世。

富连成班——京剧科班。1903年由吉林商人牛子厚出资、京剧演员叶春善筹办，1904年于北京正式成立，初名"喜连陞"，后改"喜连成"，叶春善担任社长，牛子厚为戏班班主。1912年夏，由于业绩不佳，牛子厚将戏班转让后，"喜连成"戏班改名为"富连成"。富连成班在其发展的44年中，培养了"喜、连、富、盛、世、元、韵"7科学生近700人，是京剧史上历史最长、规模最大、造就人才最多的一所科班。该班社在培养戏曲人才的同时，还整理、创排了众多优秀的京剧剧目并将它们保存了下来，这对于中国京剧艺术的继承和发展具有重要的意义，因而它在我国京剧的发展历史上具有重

① 中国大百科全书总编辑委员会戏曲曲艺卷编辑委员会，中国大百科全书出版社编辑部. 中国大百科全书：戏曲曲艺[M]. 北京：中国大百科全书出版社，1983：158.

要的承前启后的作用①。

京剧形成之初,程长庚、张二奎、余三胜三人为其发展做出了杰出的贡献。他们活跃于京剧的老生行当中,被世人称为"京剧三杰",又称"老生三杰"或"老生三鼎甲"。

"同光十三绝"是指京剧在清同治、光绪年间进入繁盛期后出现的一批京昆表演艺术家,这十三位名伶在当时轰动京师,还被清代画家沈蓉圃描绘成画(图1-3)。《同光十三绝》画像共有两排,第一排从左至右分别为张胜奎、刘赶三、程长庚、时小福、卢胜奎、谭鑫培;第二排从左至右分别为郝兰田、梅巧玲、余紫云、徐小香、杨鸣玉、朱莲芬、杨月楼。

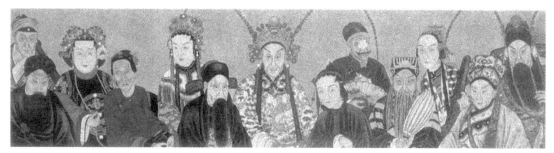

图1-3 清·沈蓉圃《同光十三绝》

程长庚(1811—1880),名椿,字玉珊,祖籍安徽怀宁,是清代著名的京剧表演艺术家,"同光十三绝"之一,京剧第一代代表人物。早年为三庆班首席老生,后任三庆班班主,是"老生三鼎甲"之首。程长庚广采各声腔之长,形成了以徽音为主,诸腔汇以皮黄的唱腔特点。他的唱念讲究字正腔圆、刚柔并济,做工循规蹈矩。他为京剧艺术的形成打下了坚实的基础,因此被誉为"京剧之父",代表剧目有《群英会》《文昭关》《战长沙》《八大锤》等。

谭鑫培(1847—1917),名金福,字望重,湖北武昌(今湖北武汉市江夏区)人,清代著名的京剧表演家,"同光十三绝"之一,先后师从程长庚、余三胜等人,吸纳众家之长,终成一家,与汪桂芬、孙菊仙一同被誉为"新三鼎甲",是京剧史上第一个老生流派——"谭派"的创始人。"谭派"的唱腔讲究云遮月,具有板眼之间切换自如、越唱越亮、变化多端、做工稳健的特点。代表剧目有《四郎探母》《卖马》《李陵碑》等。

民国初年,京剧旦行青衣中最负盛名的表演艺术家是"梅尚程荀"四人,他们是旦行四大艺术流派的创始人,被誉为京剧"四大名旦"。四大流派各有特色:"梅派"(梅兰芳)的表演简洁而庄重;"尚派"(尚小云)的唱法刚柔并济;"程派"(程砚秋)的表演幽咽婉转;"荀派"(荀慧生)的风格妩媚活泼。

梅兰芳(1894—1961),名澜,字畹华,生于北京,著名京昆表演艺术家,"四大名

① 中国大百科全书总编辑委员会戏曲曲艺卷编辑委员会,中国大百科全书出版社编辑部. 中国大百科全书:戏曲曲艺[M]. 北京:中国大百科全书出版社,1983:8.

旦"之首。幼年师从吴菱仙，后拜叶春善、王瑶卿等人为师。梅兰芳的声音以敞亮、大方、华丽见长，在其50余年的舞台生涯中致力于旦角表演，创立了独具风格的"梅派"。他擅长刻画人物心理，其表演在舞美上本着"扬弃"的思想，常对原有的舞蹈进行改革创新。"梅派"的诞生丰富了中国戏曲的表演体系。这种"梅兰芳体系"，与斯坦尼斯拉夫斯基的"体验派"、布莱希特的"间离派"并称为"世界戏剧三大表演体系"。梅派的代表剧目有《霸王别姬》《贵妃醉酒》《宦海潮》《穆桂英挂帅》等。

周信芳（1895—1975），名士楚，字信芳，艺名麒麟童，浙江慈城（今浙江慈溪市）人，京剧表演艺术家。幼年即登台演出，后逐渐在其演艺中形成以声音沙哑苍凉、但中气十足为特点的"麒派"。他的表演重视艺术的完整性和对人物角色的塑造，代表剧目有《清风亭》《徽钦二帝》《扫松下书》等。

近现代剧目《贵妃醉酒》，又名《百花亭》，为"梅派"代表剧目之一，主要讲述了杨贵妃在得知唐玄宗在梅妃庭院后，独自饮酒、自赏怀春的故事情节。

谱例1-6：《贵妃醉酒》【海岛冰轮初转腾（选段）】

海岛冰轮初转腾（选段）

传统老生剧目《搜孤救孤》，又名《八义图》，改编自《赵氏孤儿》，此剧中程婴唱段《娘子不必太烈性》流传甚广，此剧主要叙述了程婴劝其妻将亲生儿给自己交与公孙杵臼冒充赵氏孤儿的过程。

谱例 1-7：《搜孤救孤》【娘子不必太烈性（选段）】

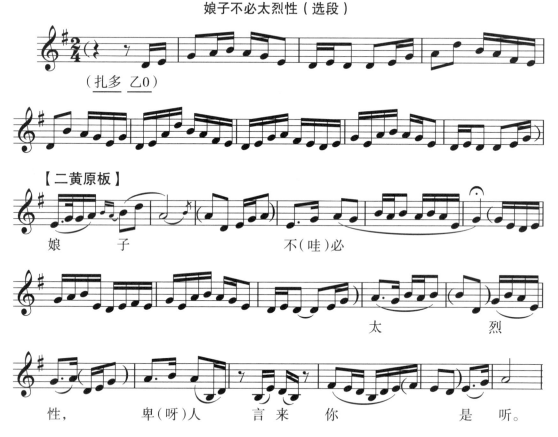

京剧艺术在其后期的发展中，除了不断革新其表演形式、唱腔体系之外，也产生了许多优秀的现代剧目。这些现代剧目拉近了人民群众与京剧的距离，使得京剧同各阶层人民的社会生活紧密结合，逐渐成了我国的国粹之一。

四、评剧

评剧，戏曲剧种，早期流行于北京、天津、河北以及东北等地，经发展后遍及南北各地。评剧源于河北滦县（今滦州市）、昌黎等地的对口莲花落，在此基础上逐渐发展为演唱"拆出"（小戏）的落子。1900年前后，评剧在唐山流传开来，因而得名"唐山落子"。后又流传到东北地区，形成了高亢粗犷的"奉天落子"。1935年，奉天落子于沪上演出时，因演出剧目大多具有"惩恶扬善""评古论今"之深意，故采纳名宿吕海寰的建议，最终更名为"评剧"[①]。

评剧经过成兆才的改良，以唐山民间曲调和莲花落为基础，逐渐形成了以板腔体结构为主的唱腔。评剧的唱腔自然易懂，宜于表现现代题材。它的伴奏音乐从文场到武场大部分都吸取了京剧和河北梆子全套乐器。在唱、念、做、打艺术表演手段的运用方面，评剧始终以唱功卓绝为长。经典剧目有《杨三姐告状》《小二黑结婚》《刘巧儿》等。

白玉霜（1907—1942），原名李桂珍，河北滦县（今滦州市）人，评剧表演艺术家，工旦角，莲花落艺人李景春之女。她曾利用自身低音唱腔，革新发展了评剧的中音唱法，形成了独具一格的"白派"。1936年7月，白玉霜领衔主演了新片《海棠红》，这是中国第一部评剧故事片，当时在上海轰动一时。白玉霜以其精湛的表演获得了"评剧皇后"的美誉，她在20世纪30年代与刘翠霞、爱莲君、喜彩莲并称为评剧"四大名旦"。

现代作品《刘巧儿》，讲述了农村少女刘巧儿因为在劳模会看上一个人，而让爹爹退掉从小的婚约，追求爱情自由的故事。其中刘巧儿的唱段《巧儿我自幼许配赵家》传唱至今。

谱例1-8：《刘巧儿》【巧儿我自幼许配赵家（选段）】

巧儿我自幼许配赵家（选段）

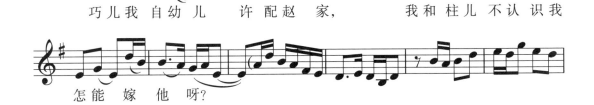

[①] 中国艺术研究院音乐研究所，《中国音乐词典》编辑部. 中国音乐词典[M]. 北京：人民音乐出版社，1985: 295.

五、越剧

越剧，戏曲剧种，于清咸丰年间产生于浙江绍兴嵊县（今嵊州市）。它是一种由民间说唱、歌舞中的秧歌、花鼓、花灯、滩簧、道情、采茶、曲子、莲花落等地方声腔合流而成的戏曲艺术。光绪三十二年（1906）春节期间，浙江嵊县农村6名业余说唱艺人首次化妆登台串演《十件头》《赖婚记》等戏，人称"小歌班"，越剧由此诞生。1923年，以教文戏著称的男演员金荣水在上海训练了一批"绍兴文戏"的"文武女班"，这一举动标志着越剧的发展开始走向正轨。1943年后，袁雪芬在上海组织"雪声剧团"，开始正规排演大戏。越剧内容多以爱情故事为主，唱腔轻柔细腻。代表人物有筱丹桂、袁雪芬、范瑞娟等[①]。

图1-4 袁雪芬（1922—2011）

袁雪芬（1922—2011），浙江嵊县（今嵊州市）人，著名越剧表演艺术家。她的表演以"悲旦"著称，善于把握人物内心丰富的情感，唱腔声情交融，被世人称为"袁派"。袁派的演员们会通过音色、发声和润腔装饰等的变化，表现出不同的韵味体验。袁雪芬的代表剧目有《祥林嫂》《梁山伯与祝英台》《西厢记》等。

范瑞娟（1924—2017），浙江嵊县（今嵊州市）人，著名越剧表演艺术家，工小生。1944年至1947年间，范瑞娟与袁雪芬一起开展"新越剧"的改革活动，并与其合演过《梁山伯与祝英台》《祥林嫂》等剧目。范瑞娟是越剧小生流派"范派"的创始人，这一越剧流派较为注重技法和内容的结合，唱腔阳刚，音域宽广，擅长抒情，旋律起伏较大。范瑞娟的代表剧目有《祥林嫂》《梁山伯与祝英台》《孔雀东南飞》等。

① 中国大百科全书总编辑委员会戏曲曲艺卷编辑委员会，中国大百科全书出版社编辑部. 中国大百科全书：戏曲曲艺[M]. 北京：中国大百科全书出版社，1983：560.

近代剧目《祥林嫂》，根据鲁迅的小说《祝福》改编而成，1946年由雪声剧团演出，被誉为越剧改革的里程碑。其中祥林嫂唱段《青青柳叶蓝蓝天》传唱度较高。

谱例1-9：《祥林嫂》【青青柳叶蓝蓝天（选段）】

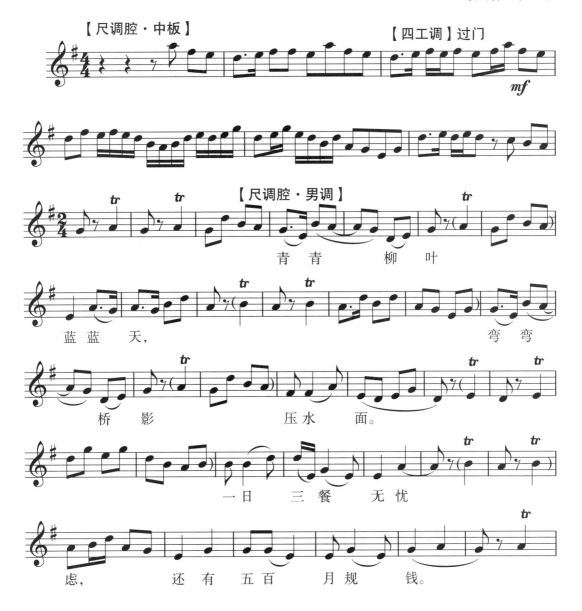

六、黄梅戏

黄梅戏，戏曲剧种，原名"黄梅调"，是"采茶戏"的一种。它于18世纪后期起源于湖北黄梅，后于安徽安庆发展壮大，主要集中在皖、鄂、赣三省及毗邻地区流传。黄梅戏

的唱腔淳朴流畅，以抒情欢快见长，具有丰富的表现力，表演质朴细致[①]。

黄梅戏于清乾隆末年至辛亥革命期间得到初步的发展，主要流行于安徽安庆市怀宁县一带。当时的黄梅戏通过吸收青阳腔和徽调等的元素，形成了自身独有的戏曲特点，成了地方表演大戏，被称为"怀腔"或"怀调"。辛亥革命后，黄梅戏在与京剧合班的同时，在上海受到了多个剧种的影响，不仅出现了连台本戏，也有了固定的演出场所，职业艺人群体逐渐壮大。黄梅戏的经典剧目有《天仙配》《女驸马》《赵桂英》《打猪草》《夫妻观灯》等。新中国成立后，在著名演员严凤英、王少舫等人的努力下，黄梅戏得到了进一步的发展。

严凤英（1930—1968），安徽桐城人，著名黄梅戏表演艺术家。早年曾学习京剧和昆曲，后改学黄梅戏，工旦角。她的唱腔亮丽委婉，韵味浓郁，表演质朴。她善于揣摩人物情感，留下了多部脍炙人口的剧目和多个家喻户晓的形象，如《天仙配》中的七仙女，《女驸马》中的冯素贞等。

王少舫（1920—1986），江苏南京人，著名黄梅戏表演艺术家。早期学唱京剧，所在戏班经常与黄梅戏班同台演出，后于1950年前后改唱黄梅戏。王少舫是黄梅戏生行的代表人物，他的唱腔吸收了京剧的特点，表演注重由外到内塑造人物。因黄梅戏没有花脸唱腔，王少舫就以《陈州怨》填补了黄梅戏这一遗憾。其后，王少舫在剧目《天仙配》中饰演董永一角，因与严凤英合演黄梅戏电影《天仙配》而扬名全国。

七、豫剧

豫剧，旧称"河南梆子""河南高调"，中华人民共和国成立后定名为"豫剧"，最早起源于陕西的梆子腔，即秦腔。清朝时，秦腔传入河南后就在唱法上加入了河南方言，在吸收熔铸了河南当地民间小调等民间艺术的精华后又受到了皮黄腔、昆腔、弋阳腔等各大剧种腔系的影响，后于乾隆年间成为极具特色的地方剧种。豫剧以河南为中心，向外扩散流传至皖北、苏北、鲁西南、陕西、湖北等地。它有唱腔酣畅、铿锵有力、吐字清晰、善于表达人物内心思想感情等特点，音乐则以豫东调和豫西调为主[②]。

豫剧豫东调的声腔语言基础是属于中州音韵的豫东语调，这种语调在发声时多用假嗓，声高音细，具有高亢、奔放、明朗的特点。豫剧豫西调的发声则要求使用真嗓，具有深沉、浑厚的特点。豫剧的伴奏乐队有"文场""武场"之分，"文场"的伴奏乐器主要为二弦、三弦、月琴；"武场"的伴奏乐器则有板鼓、堂鼓、大锣、小锣、梆子。豫剧题材多样，主要有历史剧、阶级斗争剧、政治斗争剧，经典剧目有《对花枪》《七品芝麻官》《花木兰》等，代表人物有常香玉、张小乾、牛得草等。

常香玉（1922—2004），河南巩县（今巩义市）人，著名豫剧表演艺术家。早年曾习武丑、小生，后工旦角。常香玉是豫剧常派创始人，唱腔优美，吐字清晰，能灵活、创造

① 中国艺术研究院音乐研究所，《中国音乐词典》编辑部. 中国音乐词典[M]. 北京：人民音乐出版社，1985：175.
② 中国艺术研究院音乐研究所，《中国音乐词典》编辑部. 中国音乐词典[M]. 北京：人民音乐出版社，1985：474.

性地运用传统板式。代表剧目有《花木兰》《人欢马叫》《打土地》等。

张小乾（1887—1942），河南荥阳人。早年拜老盛三为师，工生行，在生行内颇有成就，以豫西调为宗。他根据自己的嗓音条件，创造出了独特的唱腔体系，代表剧目有《取荥阳》《清风亭》《送女》等。

豫剧电影《花木兰》，由河南豫剧院根据我国古代民族女英雄花木兰的故事改编而成，由常香玉担任该剧主演。此剧中的木兰唱段《谁说女子不如男》，更是家喻户晓。

谱例 1-10：《花木兰》【谁说女子不如男（选段）】

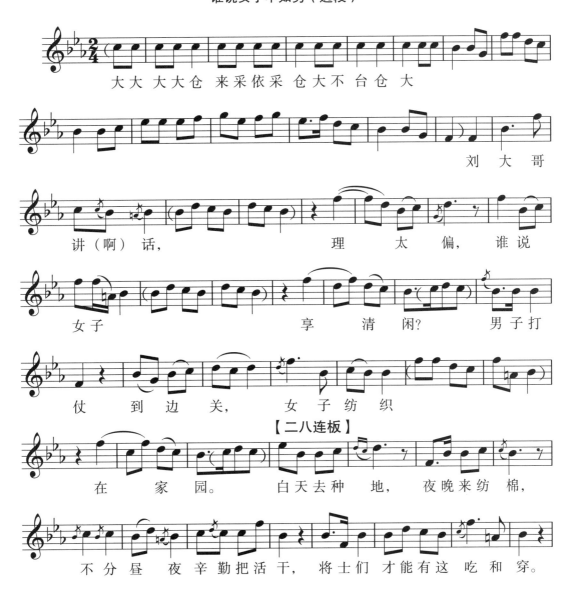

八、粤剧

粤剧，戏曲剧种，流传于广东和广西的粤语区，已有 100 余年的发展史。清代中叶以前，粤剧由"外江班"过渡到"本地班"并广纳诸腔。道光以后，粤剧又融合了广东民间音乐的部分元素。光绪十五年（1889）后，粤剧以粤语取代官话，将假嗓改为真嗓，并吸收了多种曲艺的腔调才最终确立下来。粤剧的唱词结构基本为七字句或十字句，现在则普遍运用长句或自由句。伴奏乐器有高胡、三弦、月琴、椰胡、箫、板、沙鼓、大鼓、大钹、文锣等。代表剧目有《胡不归》《关汉卿》《仕林祭塔》等，代表人物有薛觉先、白驹荣、李雪芳、苏州妹、红线女等[①]。2009 年 9 月 30 日，联合国教科文组织将粤剧列入世界非物质文化遗产名录。

红线女（1927—2013），原名邝健康，广东开平人，著名粤剧表演艺术家，主工旦行。幼年承袭家学，12 岁即登台，先后与多个粤剧名家合作。她在表演粤剧时善于融汇吸收其他剧种的元素，勇于创新，最终形成了粤剧旦行中的重要流派——"红腔"。该流派具有唱腔多变婉转、音色清亮的风格特点。她不仅在表演上注重行腔的字斟句酌，还善于从细微处塑造及表现不同人物形象的个性。代表剧目有《关汉卿》《天之骄女》《桂枝告状》等。

第三节　曲艺音乐

清末民初，书馆、书棚、茶馆、酒楼等娱乐场所在一些大型城市中应运而生，曲艺音乐也随之得到了发展。时代背景的变化、社会文化的变迁，逼迫着曲艺音乐不得不对新的环境进行适应。在这样的生存环境下，近代曲艺音乐走出一条以老曲种的不断完善和新曲种的不断产生为特征的发展道路。一个新曲种的诞生，基本是在老曲种的基础上创新发展的结果。相较于前代，这一时期的曲艺音乐开始趋于戏曲化、专业化，社会影响更为深远。

一、京韵大鼓

京韵大鼓，又称"京音大鼓"，是曲艺的一种。京韵大鼓是由流行于河北沧州、河间一带的木板大鼓发展而来的，形成于天津、北京两地，流传于华北、河北地区。[②] 清末，

① 中国大百科全书总编辑委员会戏曲曲艺卷编辑委员会，中国大百科全书出版社编辑部. 中国大百科全书：戏曲曲艺［M］. 北京：中国大百科全书出版社，1983：562.
② 中国艺术研究院音乐研究所，《中国音乐词典》编辑部. 中国音乐词典［M］. 北京：人民音乐出版社，1985：201.

刘宝全与白云鹏两位艺术家对京韵大鼓进行了较大的革新，形成了各具特色的演唱流派，为京韵大鼓的形成与发展做出了较大贡献。其中，影响最大者当属刘宝全。

刘宝全（1869—1942），曾用名刘顺全，字毅民，河北深县（今深州市）人，生于北京，"刘派"京韵大鼓创始人。[①] 在父亲的启蒙下，刘宝全自幼学习木板大鼓。此后，他又跟随霍明亮、胡金堂、宋玉昆等几位木板大鼓演唱名家学习技艺。18岁起他便在北京的庙会、堂会等场所登台演唱。他充分研究了北京方言的吐字发音特点，表演讲究韵白的语气和韵味，形成了"说中有唱，唱中有说""似说似唱"的演唱风格。此外，刘宝全在吸收梆子腔、皮黄腔、石韵书等戏曲、说唱的声韵和唱法的同时，还借鉴了京剧的表演形式，将自己的动作、表情加入说唱中，借此更生动地刻画人物形象，抒发人物感情。"刘派"的演唱特点是"以声传情"，唱腔多以高腔为主，嗓音高亢清越，吐字清晰有力，因此"刘派"不仅可以表演《三国演义》《水浒传》这样的声势雄壮之剧，也可以表演像《大西厢》这般抒情性质较为浓厚的曲目。刘宝全的京韵大鼓代表作有《华容道》《长坂坡》《单刀会》等。20世纪伊始，刘宝全以其高超的表演技艺被业界赞颂，得"鼓界大王"之美称。此后，由于"刘派"人才辈出，因而它成了京韵大鼓的主要流派之一。

图1-5 刘宝全（1869—1942）

谱例1-11：《大西厢》（选段）

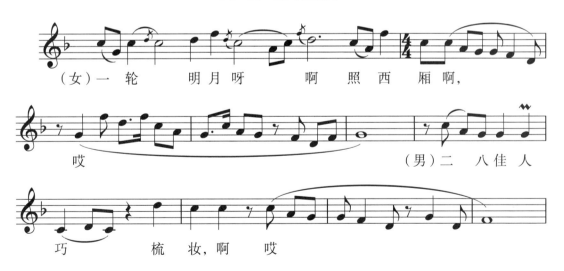

[①] 中国艺术研究院音乐研究所，《中国音乐词典》编辑部．中国音乐词典［M］．北京：人民音乐出版社，1985：236．

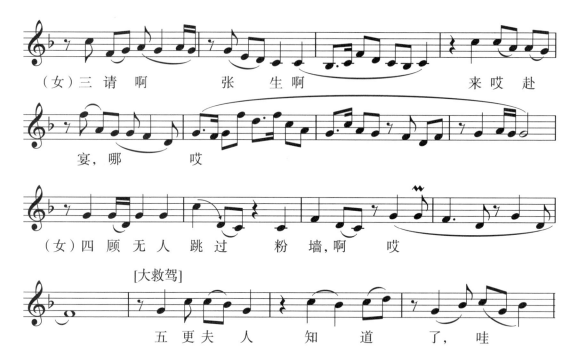

白云鹏（1874—1952），字翼青，河北霸县（今霸州市）人，京韵大鼓名家。他的音域较窄，无法适应京韵大鼓早期粗犷豪迈的表演风格。白派较为注重唱腔的变化，其唱腔具有吐字清晰有力、依字行腔、半诵半唱的演唱特点。白云鹏的表演独具"白派"特色，在表演《黛玉焚稿》《探晴雯》《宝玉出家》等曲目时风格尤甚。1927年，他受到新思潮的影响，曾演唱过《劝国民》《提倡国货》等表现进步思想的新唱段。

此后，白凤岩、白凤鸣二人也为京韵大鼓的发展做出了贡献。白凤岩（1899—1975），是与刘宝全合作多年的弦师。他的弟弟白凤鸣（1909—1980）8岁开始学唱京韵大鼓，14岁正式拜刘宝全为师，17岁后由兄长白凤岩教授京韵大鼓。白凤鸣在唱腔、念白和表演上借鉴了京剧，他的演唱徐缓婉转、跌宕起伏、音质醇厚，被称为"少白派"。1953年，白凤岩、白凤鸣二人成了中央人民广播电台说唱团（简称"中央广播说唱团"）的成员。后来，白凤鸣还参与了包括《野猪林》《海上渔歌》《黄继光》等剧目在内的一些新京韵大鼓曲目的编创工作，这批曲目在编创完成后成为保留节目存于中央广播说唱团之中。

辛亥革命后，社会风气发生变化，女性艺人开始登上艺术舞台。早期京韵大鼓的女性艺人都师从男艺人，因此她们在表演时不仅有意回避了女性的演唱特点，还不自觉地带有一些男性艺人的表演风格。随着时代的转变，女性艺人有意识地对京韵大鼓做出了改革，她们改变了女性艺人略显男性化的表演方式，给了女性艺人依照女声的发声及演唱特点对京韵大鼓进行全新演绎的机会。在这批优秀的女性艺人中，较为重要的是骆玉笙。

骆玉笙（1914—2002），京韵大鼓"骆派"创始人，艺名"小彩舞"。她幼年被江湖艺人骆彩武收作养女，4岁起跟随养父一同演出杂耍。9岁开始唱京剧，17岁时正式学唱京

韵大鼓，1934年拜"刘派"的韩永禄为师。她的表演各家兼通，既能演唱"刘派"的《战长沙》《马失前蹄》等作品，还可表演"白派"的《劝玉》《哭玉》，"少白派"的《七星灯》《击鼓骂曹》等其他流派的作品。骆玉笙善于吸收各家特色，能够结合自身的声音条件适当地变革表演形式，因而她的表演灵活多变，独具艺术魅力，被人们称为"骆派"。"骆派"的唱腔讲求字正腔圆、华丽委婉、优美含蓄，具有较强的抒情性。代表作品有《剑阁闻铃》《丑末寅初》等。其中《剑阁闻铃》以其浓郁的抒情色彩、悲戚哀婉的曲调而名气大噪。

图1-6　骆玉笙（1914—2002）

《丑末寅初》，京韵大鼓传统小段。音乐抒情，音域较宽，上下句唱词极不对称。该剧生动描绘了农民、渔翁、樵夫、牧童、学生等不同职业人群的活动场景，呈现出一片生机盎然的景象。相对于"刘派"来说，"骆派"的《丑末寅初》衬词较多，这样的表达减少了原剧情的单调感，使得感情表达更为细腻。

谱例1-12：《丑末寅初》（选段）

丑　末　寅　初（选段）

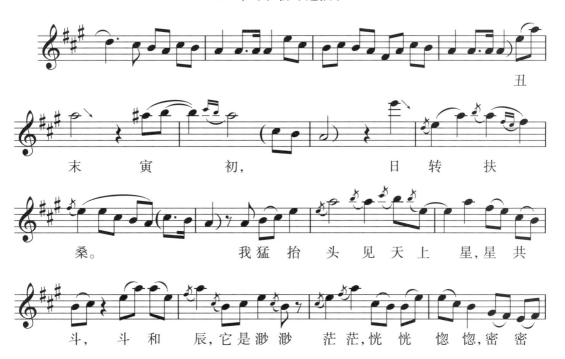

新中国成立后，骆玉笙创作了《珠峰红旗》《邱少云》《卧薪尝胆》等以革命历史为题材的京韵大鼓作品。此后，她还对京韵大鼓进行了改革，创作了许多短篇作品，如《重整河山待后生》《迎春曲》《万里春光》等。这些作品不仅加入了新的素材，打破了以往京韵大鼓的上下句结构，还在调性和节奏上做了新的尝试和突破。除了骆玉笙之外，对女子京韵大鼓的发展做出贡献的还有良小楼、孙书筠、阎秋霞等人。

京韵大鼓最具代表性的三大流派——刘派、白派、骆派在唱腔上各具特色，使京韵大鼓变得丰富多彩。它们对京韵大鼓的改革、创新、继承及发展都做出了不可磨灭的贡献。

二、苏州评弹

苏州评弹主要是一种有说有唱，伴奏乐器以小三弦、琵琶为主的曲艺形式，流行于江苏的南部、上海以及浙江的杭、嘉、湖地区[①]。明代中叶，经过长期演变发展的评弹在苏州地区广泛流传。清代乾隆、嘉庆、道光年间，王周士、陈遇乾、马如飞、俞秀山等名家的先后出现促进了苏州评弹的发展。其中，陈遇乾、马如飞、俞秀山三位的评弹演绎深刻生动，被称为"陈调""马调""俞调"，而这三种具有独特风格的评弹表现形式也成为后世苏州评弹的主要代表流派。清末，苏州评弹通过广播、唱机等媒介传播至上海地区，这时的评弹出现了流派纷呈的繁荣局面。五四运动后，苏州评弹发展出了更多的流派，其中较具代表性的有祁莲芳的"祁调"和蒋月泉的"蒋调"。

祁莲芳（1910—1986），江苏苏州人，生于评弹世家，幼时随外祖父陈子祥学艺并演出，是苏州评弹"祁调"的创始人。祁莲芳所创立的"祁调"是在曲折委婉的"俞调"基础上，将自己的嗓音特点与京剧程长庚"程派"唱腔的唱法结合而来的。"祁调"的演唱以假嗓为主，一般为真假嗓并用。相较于"俞调"放而亮的发声方法，"祁调"则为收而抑，它在润腔上也与俞调有着很大的区别，独具特色。祁莲芳早年爱好江南丝竹，因而她创立的"祁调"也具有江南丝竹中哀怨的旋律色彩，极为适合表现闺中女子哀婉凄切的情感。代表作品有《黛玉焚稿》《双珠凤·霍定金私吊》等。

蒋月泉（1917—2001），出生于上海，江苏苏州人。他曾师从继承"马调"的钟笑侬，

① 中国艺术研究院音乐研究所，《中国音乐词典》编辑部. 中国音乐词典［M］. 北京：人民音乐出版社，1985：376.

后感"马调"与自身不能契合,于是转投继承"俞调"的张云亭门下,后又拜同门师兄周玉泉为师。在一次春节演出时,蒋月泉用劲过大,喉咙出血,从此小嗓失音,再也无法表演柔美的"俞调"。但他并没有就此中断自己的评弹之路,而是顺势将音色集中放在自身具有优势的中音区上,改用本嗓,将朴实大方、节奏稳健的"周调"(周玉泉)与清丽委婉、曲折缠绵的"俞调"相结合,开创了雍容大度、豪迈壮美、旋律优美流畅、韵味浓郁的"蒋调"。代表作品有《杜十娘》《哭沉香》《莺莺操琴》等。

谱例 1-13:《莺莺操琴》(选段)

莺 莺 操 琴(选段)

新中国成立后,蒋月泉参演了《一定要把淮河修好》《海上英雄》等新创现代书目。他在改编《庵堂认母》《厅堂夺子》等传统中篇书目的过程中,充分考虑到了剧情、人物的表演需要以及当时人们的欣赏趣味,创造出了《徐公不觉泪汪汪》《林冲踏雪》《赏中秋》等脍炙人口的唱段。

后来，苏州评弹又产生了许多流派，其中有以激情充沛、委婉缠绵著称的"杨调"（杨振雄），直畅明快、激情洋溢的"琴调"（朱雪琴）以及柔和委婉、清丽深沉的"丽调"（徐丽仙）。

三、山东琴书

山东琴书发源于鲁西南菏泽地区农村，因主要伴奏乐器为扬琴，亦称"唱扬琴的"。清末，小曲子艺人进城说书，自称"山东扬琴"或"文明扬琴"。1933年初，正式定名为"山东琴书"。①

根据派别的不同，山东琴书可分为南路琴书、北路琴书、东路琴书三类。东路琴书吸收了部分京剧、胶东民歌的素材，主要集中在博兴、广饶和胶东一带流传，其中流行于胶东各地区的东路琴书以商业兴（1895—1970）为代表的"商派"最是著名；南路琴书主要流行于鲁西南地区，以茹兴礼（1888—1960）为代表的"茹派"最是著名；而北路琴书则多流行于济南、鲁西北地区，以邓九如（1894—1969）为代表的"邓派"最是著名。北路琴书是在南路琴书与东路琴书的基础上形成的，东路琴书影响了北路琴书的板式，南路琴书则影响了北路琴书的曲牌。山东琴书流派丰富，剧目种类繁多。按照作品的长短划分，具有代表性的长篇作品有《秋江》《白蛇传》《包公案》《杨家将》等，具有代表性的中篇作品有《梁祝姻缘记》《王定保借当》《三上寿》等。2006年，山东琴书被列入国家级非物质文化遗产名录。

四、河南坠子

河南坠子是一种由河南、皖北地区的"三弦书""道情书""莺歌柳书"等结合而成的曲艺形式②，流行于河南及邻近各省，有150余年的历史。其演唱所用语言为河南方言，讲求以唱为主、唱中夹说。伴奏乐器分为两类：一类是专职伴奏者所使用的坠胡、脚梆；另一类则是说唱演员所使用的简板、醒木及矮脚书鼓等。河南坠子的说唱表演具有鲜明的发展历程，初期以一人自拉自唱为主，后发展为双人的"对口"以及三人以上的"群口"演唱。

1930年后，河南坠子的流派迭出，仅在天津一地就产生了三个流派，分别是以乔清秀（1910—1944）为代表的"乔派"、以程玉兰（1907—1968）为代表的"程派"、以董桂枝（1915—2007）为代表的"董派"。"乔派"唱腔以婉转悠扬著称，有"小口"或"巧口"之名；"程派"唱腔较为圆润，曲调朴实，有"大口之称"；而"董派"则以深沉含蓄的唱腔见长，称为"老口"。作为河南坠子的名家，乔清秀的表演风格魅力突出。其作品有长短篇之分，长篇鼓书代表作有《杨家将》《包公案》等，短篇鼓书的代表作则有《王二姐思

① 中国艺术研究院音乐研究所，《中国音乐词典》编辑部. 中国音乐词典 [M]. 北京：人民音乐出版社，1985：338.
② 中国艺术研究院音乐研究所，《中国音乐词典》编辑部. 中国音乐词典 [M]. 北京：人民音乐出版社，1985：151.

夫》《玉堂春》《宝玉探病》等。20世纪末，河南坠子的发展举步维艰，面临着失传与表演人才流失的现状。2006年，河南坠子被列入首批国家级非物质文化遗产名录。

除了上述几种曲艺音乐外，在清末民初社会转型时产生并发展起来的还有梅花大鼓、山东大鼓、四川清音等。

第四节 民间器乐

清末民初，民族器乐进步显著，主要表现在乐器地位和演奏方式两方面。具体而言，这一时期以二胡、琵琶为典型的原有地位低下的民族乐器开始独立且地位有所提高。此外，还产生了一些器乐合奏形式，如江南丝竹、广东音乐、西安鼓乐、吹打乐等，它们是近代民间器乐中最为重要的形式。

一、江南丝竹

江南丝竹是一种由丝弦和竹管乐器组合演奏的民间器乐演奏形式，又称"丝竹""细乐"或"轻音"，流行于江苏南部、浙江西部及上海地区。演奏乐器主要有琵琶、二胡、扬琴、三弦、笛、笙、箫等，偶尔也会巧妙地加入板、木鱼、铃等小型打击乐器[①]。江南丝竹的乐队编制较为灵活，少则三五人，多至七八人，其音乐风格具有清秀典雅、婉转流畅、江南韵味浓厚的特点。江南丝竹发展至今，自有丰富的独奏曲和套曲流传于世，其中代表曲目有"八大曲"及《老六板》《春江花月夜》《鹧鸪飞》等。备受瞩目的"八大曲"，分别是《中花六板》《慢六板》《三六》《慢三六》《欢乐歌》《云庆》《行街》《四合如意》。

《老六板》，又称《老八板》。江南丝竹中有一"五代同堂"的称谓，指的便是《老六板》《快六板》《中六板》《中花六板》《慢六板》这五首曲目。而除了《老六板》，其他四代皆是以《老六板》为母体通过放慢加花得来的。

谱例1-14：《老六板》

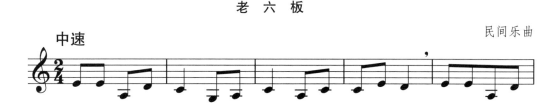

① 中国艺术研究院音乐研究所，《中国音乐词典》编辑部. 中国音乐词典[M]. 北京：人民音乐出版社，1985：365.

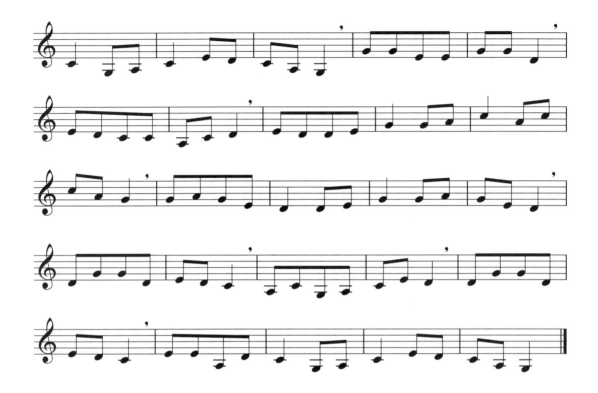

二、广东音乐

广东音乐，中国传统丝竹乐的一种，流行于19世纪下半叶的广州地区及珠江三角洲一带，是一种新型的民间器乐合奏形式。乐曲演奏的内容广泛，包括粤剧、潮州音乐、小曲及地方性民歌曲艺等。主奏乐器最初为琵琶，辅以筝、箫、三弦、椰胡等，后渐渐演变成"五架头"的组合形式，即由月琴、二弦、三弦、提琴（这里指在明代就已出现、形制与板胡相同的中国乐器提琴，与西洋提琴不同）、笛或横箫组成，又有"硬弓"之称①。广东音乐初期的音符构成略显松散，节奏单一，缺少变化。然而随着时间的推移，演奏艺人改变了原有的音乐形式，在曲调进行中添加了多种装饰音型，称作"加花"。广东音乐音色清脆明亮，旋律流畅优美，节奏活泼欢快，有着自身独具一格的风格特点。1926年，吕文成（1898—1981）吸取了上海丝竹和潮州音乐的元素，对广东音乐的乐队编制进行了改革。他将上海丝竹所用的二胡改造成粤胡，并将之与潮州音乐中的秦琴、扬琴组合在一起，被人们称为"三架头"或"软弓组合"。其后，吕文成又在"三架头"的基础上，增加了琵琶、横箫、三弦等丝竹乐器。从此，广东音乐的乐器组合编制世代流传，一直沿用至今。丘鹤俦（1880—1942）于1916年编撰的《弦歌必读》一书是目前可见的最早的广东音乐曲集，书中共收录小调曲谱25首，其中有广东音乐的代表曲目《娱乐升平》，主要描绘了广东人民的安乐生活。

① 中国大百科全书总编辑委员会音乐舞蹈卷编辑委员会，中国大百科全书出版社编辑部. 中国大百科全书：音乐舞蹈 [M]. 北京：中国大百科全书出版社，1989：240-241.

《旱天雷》是一首很有代表性的广东音乐,最早见于丘鹤俦所编的《弦歌必读》,原是由广东音乐作曲家及扬琴演奏家严公尚(严老烈)根据《三宝佛》的第二段《三汲浪》改编而成的扬琴曲,后又成为广东音乐乐曲。

谱例 1-15:《旱天雷》(选段)

旱天雷(选段)

郭汀石　改编

三、古琴音乐

古琴音乐是文人音乐的主要形式,在琴歌、琴曲、琴谱等方面积累了丰厚的文献典籍和许多流派传人。古琴,又称"瑶琴"或"七弦琴",至今至少有 3000 多年的历史,属八音分类中的"丝"类,音域宽广,音色空灵而深远[①]。古琴音乐传承至近现代,受社会动荡变革的影响,趋于大众化。时代环境给予了古琴艺人能够广泛接触社会各阶层人士的机会,这也促使古琴音乐相较从前更加贴近民间百姓的生活。这一时期,出现了很多敢于"从俗"创新的地方琴派和艺术家。如琴家张椿(约1779—约1846,字大年,号鞠田)就将民间流行的道情、花鼓、小曲、昆曲等音乐形式改编为琴曲,并附工尺谱。这些琴曲均收入他编著的《张鞠田琴谱》一书。

受地域和文化的影响,古琴音乐在发展过程中逐渐产生了不同的流派。川派,又称"蜀山古琴派",简称"蜀派"。川派发展至今约有 2000 年,是当今中国代表性最强、流传

① 中国艺术研究院音乐研究所,《中国音乐词典》编辑部. 中国音乐词典[M]. 北京:人民音乐出版社,1985:124.

范围最广、内容最为多样的古琴派别。此派流传最广的琴曲是改编后的《流水》，又称为《大流水》或《七十二滚拂（流水）》。除了川派之外，以扬州为中心的广陵派、以常熟为中心的虞山派和以杭州为中心的浙派，对古琴音乐的发展也有着较大的影响。广陵派，为扬州琴家徐常遇所创，徐祺父子继而发扬。与虞山派不同，广陵派擅用吟揉的指法，节奏自由。此派的著名曲谱有徐祺父子的《五知斋琴谱》、僧人释空尘的《枯木禅琴谱》，代表曲目有《平沙落雁》《龙翔操》等。虞山派，由严天池（1547—1625）所创，被琴界奉为正宗。其特点可概括为清、微、淡、远四字，代表著作有严天池的《松弦馆琴谱》，代表曲目有《良宵引》等。浙派，为郭沔（约1190—1260）所创，注重技巧性和艺术性，代表曲目有《潇湘水云》《秋鸿》等。

《玉楼春晓》，出自1931年王燕卿所传《梅庵琴谱》，描绘了女子春眠乍醒时的慵懒之意。

谱例1-16：《玉楼春晓》

[3] ♩=56→

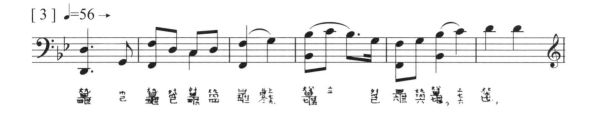

四、二胡音乐

二胡历史悠久，到了宋代，二胡音乐的发展进入鼎盛时期。经历了漫长的发展历程后，二胡音乐留存了众多的二胡独奏、合奏曲目。近现代以来，涌现了多位优秀的民间二胡演奏家，他们创造了许多脍炙人口的作品，其中以瞎子阿炳（华彦钧）为代表。

阿炳（1893—1950），原名华彦钧，民间二胡演奏家，江苏无锡人。幼年随父学习各种民间乐器，21岁患眼病，35岁双目失明，沦为街头艺人，当地群众称他为"瞎子阿炳"。阿炳的二胡演奏细腻深刻、潇洒磅礴，他善于结合自身境遇创作、演奏各种乐曲。代表作品有琵琶曲《龙船》《大浪淘沙》，二胡曲《二泉映月》《寒春风曲》《听松》等。①

图 1-7 华彦钧（1893—1950）

谱例 1-17：《二泉映月》（选段）

二泉映月（选段）

<div align="right">阿 炳 演奏</div>

① 中国艺术研究院音乐研究所，《中国音乐词典》编辑部. 中国音乐词典 [M]. 北京：人民音乐出版社，1985：1.

五、琵琶音乐

琵琶音乐历史悠久，距今已有2000多年的发展历史。琵琶的用途十分广泛，它早被用于说唱、歌舞、戏曲等不同音乐形式的伴奏和其他合奏音乐中。明清以来，琵琶成了文人的心头所好，此时的琵琶艺术产生了不同的流派。据史料记载，琵琶艺术在清乾隆、嘉庆年间（1736—1820）已逐渐形成南北两大流派。19世纪中叶，尤其是在上海开埠后，江南地区逐渐成为各种琵琶流派和琵琶表演艺术家竞技争艺的中心地区。在各流派中，以华秋苹（1784—1859）为代表的"无锡派"于1918年编撰了近现代中国第一部正式刊行的《琵琶谱》（也称作《华秋苹琵琶谱》）。另外，以晚清琵琶艺术家李芳园（1850—1901）为代表的"平湖派"于1895年编刊了《南北派十三套大曲琵琶新谱》一书，此书又被称作《李芳园琵琶谱》。由于李芳园将大量小曲集成套曲，又拟定了较为完备的琵琶指法演奏符号，因此这本琵琶谱集得到了后世琵琶学者的广泛应用。汪派，又名"上海派"，它的产生掀起了中国琵琶发展历史上第三次高潮。汪派的演奏刚劲有力，善于兼收并包、努力革新，具体表现为在演奏技法上创造性地运用了"上出轮"的轮指，从而拓宽了琵琶演奏中多用"下出轮"的技法。

《春江花月夜》原是一首琵琶独奏曲，名《夕阳箫鼓》（又名《夕阳箫歌》，亦名《浔阳琵琶》《浔阳月》《浔阳曲》），约在1925年，此曲首次被改编成民族管弦乐曲。

谱例1-18：《春江花月夜》（选段）

春江花月夜（选段）

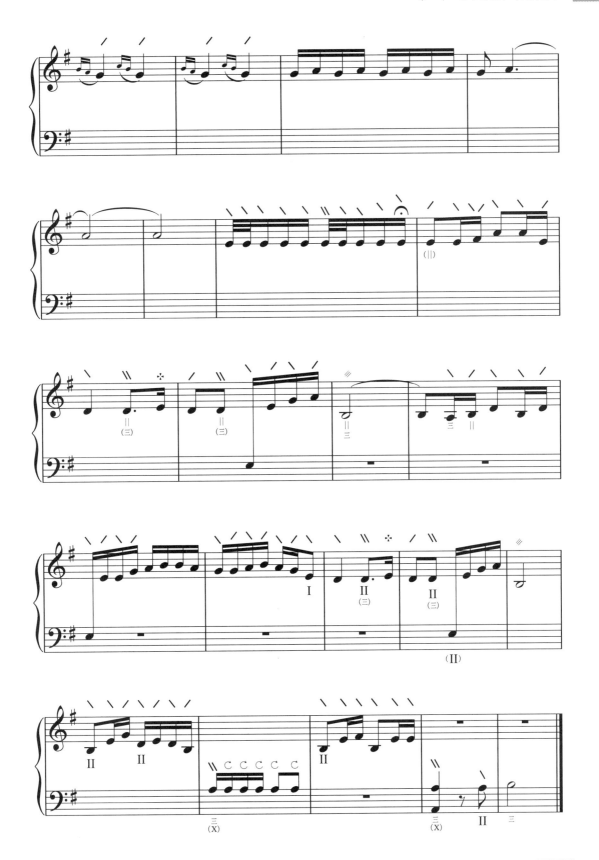

六、西安鼓乐

西安鼓乐,中国传统吹打乐,流行于陕西西安一带。西安鼓乐大多于春节、集会、庙会等节庆假日上演,此外也用于夏收、冬闲等庆祝活动[①]。按照演奏形式的差异,西安鼓乐可分为坐乐和行乐两种。坐乐基本上是在室内演奏,乐曲的曲式结构已有定式,所用乐器有笛(主奏乐器)、笙、管、双云锣、四坐鼓等,共计十五六种。行乐,又称"路曲",因边走边奏或站立演奏而得名,多用于庙会或民俗活动的走街,行乐的乐器组合有"高把鼓"和"乱八仙"之分。"高把鼓"又名"高把子",是一种使用笛、笙、高把鼓、小吊锣等乐器的组合形式。"乱八仙"又名"单面鼓",是一种使用笛、笙、单面鼓等8件乐器的组合形式。"乱八仙"的演奏曲目广泛,音乐热烈、活泼。行乐在演奏中除了使用上述乐器组合外,还有手持彩旗、社旗等的仪仗人员随行,表演场面颇为壮观。代表曲目有《浪头子》《三股鞭》《法点》等。

七、吹打乐

吹打乐,源于汉初的鼓吹乐,是指由吹管乐器与打击乐器合奏的音乐,具有"刚、粗、热"的音乐特征。

流行于民间的吹打乐除了使用吹管乐器和打击乐器之外,还会运用一部分拉弦乐器或是弹弦乐器来丰富色彩,由此产生了"粗吹锣鼓"和"细吹锣鼓"两种形式。其中,仅使用吹管乐器和打击乐器的器乐合奏形式属粗吹锣鼓类,又称为"粗十番";而另一种采用丝竹乐器和打击乐器的吹打乐则名"细吹锣鼓",又可称为"丝竹锣鼓"或是"细十番"。

吹打乐与汉代的鼓吹乐关联密切,《乐府诗集》(卷十六)记载:"鼓吹未知其始也。汉班壹雄朔野而有之矣。"由此可见吹打乐的原始风貌和发展历史之久远[②]。

清锣鼓(粗)乐《十八六四二》由十段组成,各段锣鼓牌子的名称为:一是《急急风》;二是《求头》;三是《七音记》;四是《细走马》;五是《十八六四二》(变奏三次);六是《鱼合八》;七是《细走马》;八是《金橄榄》;九是《急急风》;十是《螺丝结顶》。

① 中国大百科全书总编辑委员会音乐舞蹈卷编辑委员会,中国大百科全书出版社编辑部.中国大百科全书:音乐舞蹈[M].北京:中国大百科全书出版社,1989:710.
② 高杨.论吹管乐器与打击乐器的合奏艺术[J].戏剧之家,2012(12):56.

谱例 1-19：《十八六四二》（选段）

十八六四二（选段）

（清锣鼓、粗锣鼓——原始谱）

【急急风】
板鼓：| 1/4 扎 扎 扎扎 扎扎 …… 扎刺刺刺 扎刺刺刺 …… 0 | 扎扎 扎 扎 |
音谱：| 1/4 扎扎 丈 令 丈 令 …………………… 丈 令 丈 令 太 |

【求头】
| 2/4 扎扎 扎 | 扎刺刺刺 扎刺刺刺 | 扎刺刺刺 扎刺刺刺 | …… | 扎扎 一个 扎 0 |
| 2/4 扎扎 扎 | 丈 令 | 丈 令 | …… | 丈 令 丈 0 |

【七记音】
| 4/4 扎 扎 扎 一个 | 扎 扎 扎 一 扎 一 扎 | 扎 扎 一 扎 一 扎 | 扎 …… |
| 4/4 丈 丈 丈 一个 | 丈 令 令 七令 七令 | 丈 令 令 七令 七令 | 丈 …… |

（收讯） （收头） ②
| 扎 刺扎 六读 扎刺 | 刺读 扎扎 一扎 0 | 读六 扎刺 一扎 而刺 | 扎 一个 扎 0 ‖ 扎 0 0 0 |
| 丈 令令 七令 七令 | 丈 令令 七令 七令 | 丈 令令 七令 七令 | 丈 一个 扎 0 ‖ 丈 0 0 0 |

【细走马】
板鼓、同鼓：| 2/4 0 读六·而扎一扎 | 同 读六·而扎一扎 | 同 读六·六六六 | 扎 扎 扎 |
音　　谱：| 2/4 0 读六·而扎一扎 | 丈 读六·而扎一扎 | 丈 读六·六六六 | 扎扎 丈 |

推荐导读

一、专著教材

1. 李民雄. 民族器乐概论［M］. 上海：上海音乐出版社，1997.

2. 齐如山. 京剧之变迁［M］. 沈阳：辽宁教育出版社，2008.

3. 杨和平. 民间曲艺［M］. 北京：学苑出版社，2015.

4. 杨和平. 民间戏曲[M]. 北京：学苑出版社，2015.

5. 杨和平. 民间音乐[M]. 北京：学苑出版社，2015.

6. 叶涛. 中国京剧习俗[M]. 西安：陕西人民出版社，1994.

7. 袁静芳. 中国传统音乐概论[M]. 上海：上海音乐出版社，2000.

8. 袁静芳. 民族器乐[M]. 北京：人民音乐出版社，1987.

9. 周良. 苏州评弹艺术初探[M]. 北京：中国曲艺出版社，1988.

二、期刊论文

1. 常静之. 豫剧唱腔的源流及其流派[J]. 人民音乐，1982（4）：56-59.

2. 陈洁. 苏州评弹艺术生存状态初探[D]. 南京：南京艺术学院，2006.

3. 杜鹏. 京剧武戏研究[D]. 北京：中国艺术研究院，2014.

4. 高厚永. 别具风格江南丝竹[J]. 南京艺术学院学报（音乐与表演版），1978（1）：130-139.

5. 桂遇秋. 黄梅戏另一流派的历史和现状——黄梅采茶戏在赣东北[J]. 黄梅戏艺术，1981（2）：122-123.

6. 何钧. 西安鼓乐概述[J]. 中国音乐，1987（2）：24-28.

7. 黄锦培. 广东戏曲、曲艺与广东音乐[J]. 人民音乐，1958（12）：39-40.

8. 刘书方. 骆玉笙唱腔研究[J]. 音乐研究，1983（3）：93-105.

9. 骆玉笙. 京韵大鼓唱腔的改革与创新[J]. 文艺研究，1981（5）：19-22.

10. 肖晴. 梅兰芳的演唱艺术[J]. 人民音乐，1961（11）：12-16.

本章习题

一、名词解释

1. 京韵大鼓
2. 苏州评弹
3. 山东琴书
4. 河南坠子
5. 江南丝竹
6. 广东音乐

7. 西安鼓乐

8. 昆曲

9. 京剧

10. 豫剧

二、简答题

1. 简述昆曲的发展历程。

2. 简述京剧的流派及代表人物。

3. 简述江南丝竹的乐器配制及代表作品。

4. 简述黄梅戏的形成与发展。

5. 简述琵琶音乐的代表流派、作品及人物。

6. 简述越剧的发展过程。

7. 简述秦腔的艺术特色。

8. 简述苏州评弹的流派及代表作品。

三、论述题

1. 简论清末民间歌曲在题材呈现方面的发展变化。

2. 简论京韵大鼓在辛亥革命后表演形式的变化。

3. 简论广东音乐的发展变化及风格特点。

4. 简论清末民初曲艺音乐的发展。

5. 简论清末民初民间器乐发展的具体表现。

四、听辨曲目

1. 评剧《小二黑结婚》

2. 琵琶曲《春江花月夜》

3. 二胡曲《听松》

4. 京剧《贵妃醉酒》(【海岛冰轮初转腾】)

5. 越剧《祥林嫂》(【青青柳叶蓝蓝天】)

6. 豫剧《花木兰》(【谁说女子不如男】)

7. 京韵大鼓《大西厢》

8. 苏州评弹《莺莺操琴》

9. 江南丝竹《老六板》

10. 广东音乐《旱天雷》

第二章　中西文化碰撞下的学堂乐歌

清末民初，中国处在一个内忧外患的社会大环境中。洋务运动失败后，以康有为、梁启超为代表的维新派意识到仅靠学习西方的"器物"和技术并不能富国强兵，只有变革当下的思想、制度才能为中国谋求新的"生路"。为此，他们致力于创报刊、崇民权、废科举、兴学堂、倡西学，旨在将西方的先进思想传递给国内民众。在这期间，日本学校音乐教育以其丰富的社会功能和巨大宣传作用赢得了国内先进知识分子的重视，他们开始要求仿照日本、欧美设置音乐课程。在这样的局势下，各级各类新式学校迅速建立，教育法规陆续颁布，近代新式教育体系得到完善，留学成了当下的新风潮。沈心工、李叔同、曾志忞等人是爱国救亡、主张建立新式音乐教育体系的知识分子里贡献较为突出的，他们带来了西洋的音乐知识与技能并开始大力推广学堂乐歌。他们除了在课堂中开设、教授音乐课外，还成立了音乐组织并编配、创作、出版了一些学堂乐歌作品和歌集。这一系列行为对于中国近代音乐教育的启蒙来说具有重要的影响，为中国近代新音乐文化的开创奠定了重要基础。

第一节　学堂乐歌的启蒙

鸦片战争前，中国沿海地区就已有教会学校并开设了音乐课，主要由神职人员教唱赞美诗、弥撒曲等。随着教会学校教育模式影响程度的不断加深，西方乐器、西方记谱法、乐理知识开始被广泛地介绍、应用，这在一定程度上为学堂乐歌提供了经验。另外，随着新学制的颁布以及新型教育体系的确立，官方对音乐课程设立的态度也在逐步变化，从"随意科"到"必修课程"，音乐课程的地位得到了提升。

一、基督教音乐的传入

基督教音乐的传入最早可追溯到唐代，但当时的基督教音乐并未对我国的音乐形式产

生较大的影响。直至近代帝国主义列强的侵入，西方基督教教会和各种派别的传教士纷纷来华，基督教音乐才得以实现大规模的传播。在这场规模较大的音乐传播活动中，传教士充当着桥梁、纽带般的角色，他们一方面在中国的大小城乡传教布道，另一方面开办教会学校。音乐对于基督教教会来说是一项必不可少的教学内容，但是由于西方教会传入之初所建学校规模不大，学生数量有限，且宗教传播需要一定时间，因而起初教会学校并不具备较大影响力。

1807年，英国传教士马礼逊抵达广州，他是首位来华的新教传教士。为传播西方的宗教文化，传教士们不仅唱诵音乐，还刊行了大量的赞美诗以图传播外来教义。1818年出版的第一本中文新教赞美诗集《养心神诗》，以及英国传教士运用方言所编的《潮腔神诗》《榕腔神诗》等作品皆是传教士们传播宗教文化的有力见证。

马礼逊学堂于1839年在澳门创办，它是近代在中国土地上建立的第一所宣扬基督教的教会学校，设有音乐课程。由于教会学校以音乐为重要课程，因而它也是我国近代最早具有音乐课程的教会学校。1842年，马礼逊学堂迁往香港，规模扩大，音乐也被列为课程之一。在天主教开办的学校里，最早开展音乐教育的是上海徐汇公学，该校设有图画、音乐等课程。学生们学习音乐的兴趣浓厚，校长晁得莅神父曾于1857年在报告中对该校学生进行了赞扬："在音乐上，尽管他们学习的时间不多，而且我们教师的教学方法和教学工具也不能尽如人意，可是我们已看到，他们定是大有前途的。"[①]

随着时间的推移，教会学校的数量开始逐步增加，西方列强的侵略在文化方面愈演愈烈。在清心女塾（上海）、蒙养学堂（山东登州）、湖群女塾（湖州）、景海女校（苏州）等带有西方文化色彩的教会学校中，音乐课程已成为学校课程架构中的一部分。1877年，所谓的"在华基督教传教士大会"在上海召开，此次会议不仅促使了"学校与教科书委员会"的成立，也使得音乐教育在教会学校中的受重视程度得到了进一步的提高。自此之后，部分学校在开设之初就设立了与音乐相关的课程，如上海中西女塾等学校就设有"琴科"。这些"琴科"在当时培养了不少喜爱西方音乐的中国男女青年，其中有一部分还前往国外去进一步学习音乐。

近代中国的教会学校实质上是西方列强进行文化侵略的工具，开设音乐教育是为了能够演唱赞美上帝的宗教歌曲，达到传教的目的。但客观来说，教会学校在一定程度上对我国的音乐教育产生了有益的影响。第一，教会学校设立的音乐课程与中式教育截然不同，如此明显的对比足以引起爱国图强的中国人对中国旧式学堂进行反思，这对于教育体制还不完善的中国具有重要的意义。除此之外，教会学校的音乐教育模式也为我国新式的学校音乐教育提供了经验。第二，教会学校在进行教唱歌曲的过程中将西方的音乐文化以及具体的知识传播给了国人，例如我国第一代音乐家中的不少人都曾在少时接受过西方的音乐启蒙，这些知识在他们的培养过程中起到了重要的作用。

① 史式徵. 江南传教史：第二卷[M]. 上海：上海译文出版社，1983：141.

除了宗教音乐外,西方音乐文化活动还通过各种渠道渗透到社会的各个方面,其中最有意义的便是清末时于上海、北京两地相继出现的西洋铜管乐队,有在华西方人组建的,也有中国人自己组建的。其中较为突出的有1879年初成立的上海公共乐队(上海工部局乐队前身)、罗伯特·赫德创立的赫德乐队以及由袁世凯、张之洞组建的军乐队。乐队成员均接受过西方人的教学训练,他们学习西洋乐器的演奏技巧并积极地随队参与各种音乐活动。这些乐队的出现与发展在某种程度上可以说是为中国早期的音乐教育培养了师资。

这一时期还出现了另一种西方音乐机构——外国琴行。这些外国琴行发行的书籍和画报大部分与西洋音乐相关,留声机、外国音乐唱片在这些外国琴行中也是屡见不鲜。作为具有广泛社会影响力的报纸《申报》所刊登的西洋音乐信息成了清末西方音乐传播并活动的有力见证。1872年5月29日,《申报》载有"沪北西人竹枝词……"言词;1872年11月22日亦载有"……并有兵船乐手吹笙击鼓以助夫悦耳快心与众同乐之意";1874年4月7日所载为"……有新至英国当今弹琴上最著名之妇女称为亚拉白拉可大者……在上海西人戏院开张演技数日";1875年11月5日亦有"有英国最著名之拉胡琴女士名惹尼嘉士手弹数出";等等。这些音乐信息既体现了时代特征,也表明了西方音乐在清末传入后的发展情况。

二、新学制下的音乐教育

1898年,康有为上书光绪帝,请求开办新式学堂,采用新学制。他在《请开学校折》中谏言:"……令乡皆立小学……教以文史、算数、舆地、物理、歌乐……请远法德国,近采日本,以定学制。乞下明诏,遍令省府县乡兴学……"

1902年8月15日,晚清政府颁布《钦定学堂章程》,又称"壬寅学制",临危受命出任管学大臣的张百熙为章程的主持拟定者。《钦定学堂章程》的问世,标志着我国近代第一个学制的产生与确立。"壬寅学制"充分参考了日本以及欧美国家的学制,并为不同等级不同类别的学堂制定了标准,明确了各级各类学堂的设立目标、办学性质、入学年限、入学条件、课程设置以及与其他类别学堂的衔接过渡关系,但此学制并未对正式的音乐课程设置提出要求。由于制定匆忙、学制本身问题众多以及统治者内部矛盾的迭起,因此"壬寅学制"未能真正施行。1903年,张百熙、荣庆、张之洞受清政府之命以日本学制为蓝本重新拟定了学堂章程,名为《奏定学堂章程》,史称"癸卯学制",于1904年1月13日颁布,是我国近代第一个正式施行的学制。由于"壬寅学制"并未提及音乐教育,因而张之洞在主持重订"癸卯学制"时想要弥补这一缺失,他提道:"……移风易俗,莫善于乐……此时学堂音乐一门,只可暂从缓设,俟将来设法考求,再行增补。"[①] "癸卯学制"如此设定虽对音乐教育进行了相应的增补制定,但其所定结果仍是"将来设法考求,再行增补"。1907年,《奏定女子师范学堂章程》与《奏定女子小学堂章程》的确立,才使得音

① 东方杂志社.新定学务纲要[J].东方杂志,1904(4):134-147.

乐课程的地位得到了确立。《奏定女子小学堂章程》规定，"其要旨在使学习平易雅正之乐歌……其教课程度，在女子初等小学堂……授以平易之单音乐歌；在女子高等小学堂，先准前项教授，渐进则用表谱授以单音乐歌"①，音乐课程自此成了女子学堂中的随意科和必修课程。值得注意的是，以上两个章程仅规定了音乐课程在女子学堂中的地位，而在男子学堂中音乐课程的开设与发展还处于一片空白的状态。此外，虽然《奏定女子小学堂章程》明确了音乐课程在女子小学堂的开设，但该章程立学总义第一章中规定开设的音乐课程与西方教育体制中类似的近代教育体系模式还相差甚远。

总的来说，近代学校教育制度的确立，为学堂教授乐歌以及音乐教育的实施提供了可能性，也为以后音乐教育的制度化打下了基础。虽然此时的音乐一再被轻视，但它最终还是进入了晚清官员的视野中，而这种"忽视"在某种程度上也为民间的新兴音乐力量提供了空间。

三、民间音乐力量

学堂乐歌的蓬勃兴起离不开以康有为、梁启超为代表的维新派人士的推动与支持，而它的兴盛和发展还与民间留日学生这一群体有着紧密的联系。1872 年，日本政府发布近代教育法令，规定在小学、中学分别设置唱歌、奏乐等音乐课程，把音乐教育作为国民教育的重要组成部分。此后不久日本各地便开始执行法令，展开了开设音乐课的各种尝试。日本的学校音乐教育对于其本国国民音乐素质的提高有着重要的推动作用，其中音乐课程的授课形式、所唱歌曲的思想内容以及其他的很多方面也同样给中国人带来了巨大的震撼。

日本新学制的颁布掀起了一股东游日本的留学潮。受新学制的影响，自 1896 年起中国赴日留学生人数逐年增长。1902 年开始，中国留学生的在学记录便可陆续在日本的东京音乐学校、东洋音乐学校、女子音乐学校等学校机构中查阅寻获。此外，在日本新学制的影响下，兼学音乐成了其他学校留学生日常学习的普遍状态。日本学校教育的普及、制度的健全以及内容的广泛给留日学生留下了深刻的印象，音乐教育也是如此。据《东京音乐学校一览》所载，1902 年至 1920 年间，东京音乐学校在学中国留学生注册名单上的总人数为 149 名，去掉各学年重复注册的情况后，在学中国留学生人数实为 77 名。

1901 年后，中国涌现出了一批爱国图强的优秀知识青年。他们挣脱了思想上的老旧封建枷锁，以实际行动前往日本等国修习音乐。他们在他国接受了新式音乐教育的同时，也受到了资产阶级运动思想的启蒙，认识到了音乐于民、于人在精神层面可引发情感的社会作用，对音乐的教育活动所蕴含的意义与价值有了更加深刻的理解。历经留学后，这些以留日学生为典型的先进知识青年逐步向资产阶级革命派靠拢。由此，一支"革命军"在学生刊物中应运而生，它们是学生刊物中具有革命色彩的一部分。这些刊物中收录过几篇以

① 璩鑫圭，唐良炎. 中国近代教育史资料汇编：学制演变[M]. 上海：上海教育出版社，1991：584-593.

阐述音乐教育意义为主旨的专论,那是中国近代最早的几篇谈论音乐教育的文章。这些文章对音乐教育的普及有着重要意义。

《中国音乐改良说》于1903年发表于《浙江潮》,作者署名"匪石",是我国近代最早的一篇为中国新式音乐教育发言的文章。文中有言"故吾人今日尤当以音乐教育为第一义",在呼唤中国音乐教育改良的同时也揭示了长期以来音乐教育在旧式教育中的边缘地位。次年5月,《江苏》杂志刊载了保三的《乐歌一斑》,文章中指出,唱歌活动是培养儿童"共同心""名誉心""愉快心"的良好途径,因而应把对儿童德育、智育发展有着积极促进作用的唱歌活动定为小学的必修科。1904年,曾志忞在《新民丛报》上连载了《音乐教育论》一文,为中国音乐教育事业的发展建言献策。他在文中强调,音乐教科书的编辑是发展音乐教育的命脉,应重点关注。1906年,李剑虹的《音乐于教育界之功用》一文被收录于《云南》杂志,此文以音乐教育的审美和道德功用为探讨内容,文章指出:"我中国者,欲蓄积实力,革新庶政,必自小学校音乐教育始",阐明了音乐之于教育所具有的激发爱国情感的作用。

总的来说,学堂乐歌的发展与留日学生联系密切。他们不仅指明了音乐教育的重要意义,也用实际行动在积极地推广音乐教育。他们传播西洋音乐知识、组建音乐社团、兴办刊物等一系列举动为我国学堂乐歌的发展做出了重大的贡献,尤其是留日学生带回的各类音乐教材和理论书刊对于我国近现代音乐事业的发展有着重要的作用。

第二节　学堂乐歌的形式

学堂乐歌指的是清末民初(1911年前后)学校里的音乐课和所教唱的歌曲[①],最初称为"唱歌""乐歌"。所用歌曲多以简谱记谱,选用日本及欧美国家和中国民间曲调并填上新词而编成,这种创作方式称作"选曲填词"[②],与我国传统音乐中的"一曲多用"和"依曲填词"手法相类似。在学堂乐歌中还有一部分作品是由乐歌作者独立创作而成的,这类原创作品数量较少,占比不大。学堂乐歌的内容题材广泛,它们往往与民族危亡、革命云起的时代主题紧密结合,是这一时期人们表达新思想的重要音乐载体。

一、创作学堂乐歌

在经历了模仿、引用后,学堂乐歌创作逐渐向独立自创过渡。由于当时具备音乐理论

① 中国艺术研究院音乐研究所,《中国音乐词典》编辑部.中国音乐词典[M].北京:人民音乐出版社,1985:443.
② 钱仁康.学堂乐歌考源[M]上海:上海音乐出版社,2001:2.

的人才有限，所以完全原创的作品数量较为稀缺。其中，具有较大影响力的有李叔同作曲的三声部合唱曲《春游》，沈心工作曲、杨度（字皙子）作词的《黄河》等。《春游》是我国音乐创作史上迄今为止发现的第一首运用西洋作曲方法谱写的多声部歌曲，当代学者评价它为"代表了学堂乐歌创作的最高水平"。

《请君对镜》收录于《心工唱歌集》，是沈心工请许淑彬女士作的曲，与《镜》为异曲同歌，歌词从一段发展为三段。

谱例 2-1：《请君对镜》(甲乙对唱)(选段)

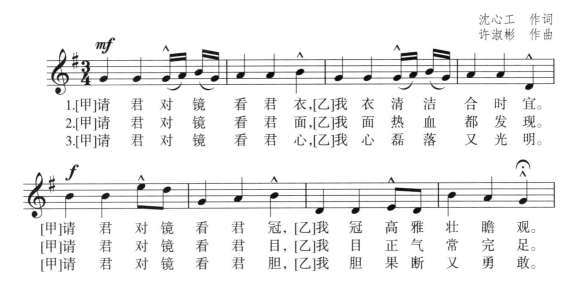

二、曲调来源

早期的乐歌作者，如沈心工、曾志忞、李叔同等人都曾留学日本，因而他们的乐歌作品往往选用日本的歌曲曲调，留有日本"学校歌曲"的痕迹。中国的学堂乐歌，从其旋律来源上来看，大致可以分为以下几类：

1. 采用日本歌曲曲调进行填词的歌曲。在早期的学堂乐歌中有一类歌曲，它或是直接引用日本学校唱歌集中的旋律，或是选用日本音乐家创作的歌曲曲调。这类歌曲在学堂乐歌中占比较大，数量较多。它的形成可能与日本学校的音乐教育体系和留日学生有着密切关系，因而除了少量用于游戏或幼儿的歌曲具有活泼欢快的主题之外，多数歌曲用于表现刚劲有力、振奋人心的军歌情绪。这样的情绪表达正符合了当时乐歌作者希望以音乐曲线救国、通过乐歌"开社会风气"的思想。

此类学堂乐歌的代表作有：对日本游戏歌曲《手戏》的旋律加以改编并配以新词的《体操——兵操》(沈心工作词后改名为《男儿第一志气高》）；采用《学生宿舍的旧吊桶》

（小池友七作词，小山作之助作曲）曲调并配以新词的《中国男儿》（石更作词，辛汉作曲）；选用日本军歌《日本海军》（小山作之助作曲）的曲调配以新词的《十八省地理历史》（沈心工作词）；选用日本歌曲《樱井诀别》的曲调填词而成的《何日醒》（夏颂莱作词）；采用日本军歌《勇敢的水兵》（奥好义作曲）的曲调填词而成并由沈心工进行编创的《革命军》；采用日本歌曲《风车》的曲调填词而成并由秋瑾进行创作的《勉女权》，以及根据日本歌曲《近江八景》的曲调填词而作并由李叔同编创的《隋堤柳》等。

《勉女权》，作者秋瑾，是学堂乐歌中最早鼓吹妇女解放的填词乐歌。此曲将妇女解放和民主革命联系起来，鼓励妇女为男女平权奋斗努力，宣扬了"爱自由"与"男女平权"的思想。

谱例 2-2：《勉女权》

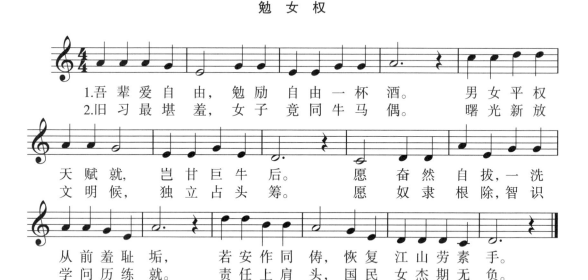

2. 采用欧美各国歌曲曲调进行填词的歌曲。在学堂乐歌中，采用欧美各国曲调并对其进行填词的歌曲自成一类，这类歌曲数量较多，占比较大。所用曲调主要为欧美的民间歌曲、古典音乐以及赞美诗歌，在这类歌曲中较为著名的作品有：采用美国艺人歌曲《罗萨·李》填词的《勉学》，采用韦伯（Weber）的歌剧《自由射手》中的《伴娘之歌》的曲调填词的《丰年》；采用美国作曲家梅逊（Lowell Mason）所作的宗教歌曲《一泓泉水》的曲调填词而作并由吴怀疚、沈心工协同创作而成的《春游》，以及采用美国通俗歌曲作家奥德威（John P. Ordway）的《梦见家和母亲》曲调填词而作且由李叔同编写的《送别》等。

《丰年》，李叔同作词，刊载于《中文名歌五十曲》。后来，黎锦晖也曾借鉴此曲曲调填词创作了歌曲《少年时》。

谱例 2-3：《丰年》

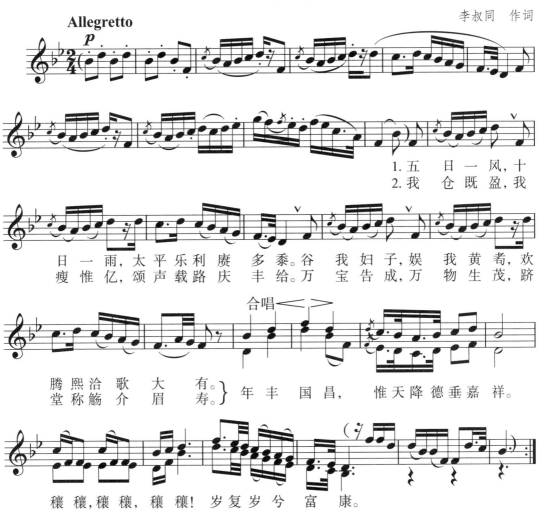

3. 采用中国传统民歌小调填词而成的歌曲。学堂乐歌活动的兴起与发展，与民间音乐有着密切的联系。在学堂乐歌中，有一类采用中国传统民歌小调旋律创作而成的歌曲作品，采用范围广泛，能与本土民歌、小调、歌曲音乐、曲艺音乐以及古曲等相关联。此类歌曲数量不多，在学堂乐歌中占比不大。代表作品有采用民间小调《茉莉花》的音调进行填词的《飞艇》；采用江南丝竹曲牌《老六板》填词而成的《祖国歌》；采用安徽民间歌曲《凤阳花鼓》填词而成的《采茶歌》《金陵怀古》；采用民间小调《梳妆台》的音调填词创作而成的《女革命军》，以及采用江苏民歌《茉莉花》填词创作而成的《上课》等。

《苏武牧羊》，作于清末，是当时传唱较广的一首学堂乐歌。此曲曲调民族风格鲜明，歌词比其他乐歌典雅，具有"文白相兼"的风格特点。此曲在之后被多次借用来填以各种不同内容的歌词，成了具有新内涵新情绪的反帝爱国歌曲、红军歌曲、民间歌曲等。

谱例2-4:《苏武牧羊》(选段)

第三节　代表音乐家

随着学堂乐歌的兴起，我国近代第一批启蒙音乐教育家诞生了。他们不仅把西方音乐理论知识与技能带回了中国，而且还充分发挥了自身的主观能动性，创作了大量新歌、编印各种歌集并投身于"学堂乐歌"的运动。他们的举动和行为在社会上引起了广泛的关注，对于中国近代学校音乐教育事业和中国近代音乐的发展具有重要的意义。在他们当中，有三人被誉为学堂乐歌发展的"三驾马车"，分别是沈心工、李叔同、曾志忞。

一、沈心工

沈心工[①]（1870—1947），名庆鸿，字叔逵。中国近代音乐教育家，被誉为"吾国乐界开幕第一人""学堂乐歌之父"。

沈心工，1870年2月14日生于上海，幼时曾跟随母亲、兄长学习中国传统文化，具有深厚的文学功底。1890年，考中秀才。1895年任教于上海圣约翰书院，他当时一边教授国学，一边学习西学。1896年考入南洋公学师范院班，1897年，考入南洋公学（西安

① 沈洽. 沈心工传[J]. 音乐研究，1983（4）：55-65.

交通大学和上海交通大学前身）。1902年自费东渡日本，进入东京弘文书院攻读师范科。沈心工的求学过程可谓是一波三折，虽有出国留学的经历，但最终还是被迫转入中国人办的清华学校。在留日求学阶段，日本学校音乐教育所发挥出的社会作用引起了他的关注。他曾在日记中写下了这样一段关于他留学生活的文字："我在日本约有十个月，可以说一事无成。不过后来做歌出书的一件事，是在日本种的根。"① 留学期间，沈心工组织了我国近代第一个音乐社团"音乐讲习会"，并聘请日本音乐教育家铃木米次郎教授音乐，沈心工向他学习了西洋音乐知识以及中国乐歌的创作。

图 2-1　沈心工（1870—1947）

1903年2月，沈心工结束了短暂的留学生活回到国内，任教于南洋公学附小。3月，他首次在小学课堂中设置了"唱歌"课，很快就获得了上海以及其他地方学校的积极响应与效仿，在社会上掀起了一阵"乐歌"的新潮流。他也因此穿梭于上海的各个学校、团体机构中，并积极地传授乐歌知识、推广乐歌活动。此后，他一直坚守在乐歌教学与创作的一线岗位上，持续有24年之久。我们可以在当年的务本女塾、龙门师范、南洋中学、沪学会等学校机构中探寻到沈心工开展乐歌活动的身影。

沈心工一生收集、创作了180余首乐歌作品。其中，160首为选曲填词作品，15首原创作品。这些乐歌作品大多收录在他所编写的乐歌集中，如1904年至1907年出版的《学校唱歌集》（共三辑）、1912年发行的《重编学校唱歌集》（共六辑）及1913年出版的《民国唱歌集》（共四辑）、1937年发行的《心工唱歌集》（共一辑）等。沈心工所编写的乐歌题材丰富：有表现爱国主义精神的《体操——兵操》《黄河》《十八省地理历史》；有直接鼓吹国民革命的《革命军》《美哉中华》《五色旗》；有激励人们自强不息、团结奋进的《航海》《黄鹤楼》；有提倡妇女解放、男女平等的《缠足苦》《女学歌》；有讽刺军阀、讥喻时政的《革命必先革人心》《军人的枪弹》；也有提倡重视科学和兴办实业的，宣传自由、平等、博爱等民主主义思想的《电报》《纺织》《平民夜校》；还有其他诸如提倡修身养性、文明礼貌、节时惜物、移风易俗和普及科学知识的《请君对镜》《良马叹》等。以上的这些乐歌作品大部分创作于1902年至1927年间。沈心工晚年逐渐停止创作乐歌，开始致力于"琴歌"与话剧的研究。

沈心工的乐歌作品大多是通过选曲填词的方式创作而成的，只有少数作品为自己的原创。他在乐歌曲调的选用方面经历了一个先日本歌曲后欧美歌曲的变化过程，他在《重编学校唱歌集》中提及了变化的原因："余初学作歌时，多选日本曲，近年则厌之，而多选西洋曲，以日本曲之音节，一推一板虽然动听，终不脱小家。若西洋曲之音节，则浑融浏亮者多，甚或挺接硬转，别有一种高尚之风度也。"②

① 沈洽. 沈心工传 [J]. 音乐研究，1983（4）：55-65.
② 沈心工. 重编学校唱歌集 [M]. 北京：中华书局，1912.

《体操——兵操》是沈心工的乐歌处女作，也是我国最早的一首学堂乐歌[①]。这首乐歌创作于日本东京，初次刊载于《学校唱歌集》，此歌由沈心工根据日本游戏歌曲《手戏》的曲调填词而成。关于这首《体操——兵操》，李叔同在《音乐小杂志》的《昨非小录》一文中有言："学唱歌者音阶半通，即高唱《男儿第一志气高》之歌……"这也充分证明了这首歌曲在当时传唱范围之广。因创作于清末，故歌词含有"龙旗"这类字眼。辛亥革命后，此歌改名为《男儿第一志气高》，而歌词"龙旗一面飘飘"也被改为"国旗领队飘飘"。

谱例 2-5：《体操——兵操》

体操——兵操

沈心工　作词

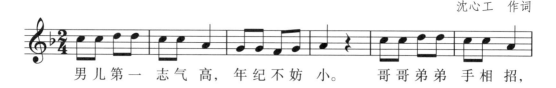

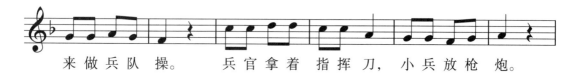

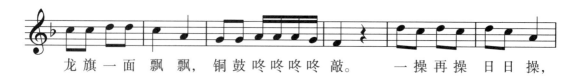

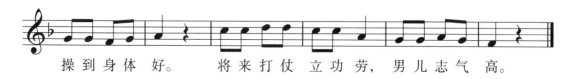

沈心工的原创作品有《军人的枪弹》《今虞琴社社歌》《采莲曲》《革命必先革人心》《黄河》等，其中，《黄河》的影响最为广泛。《黄河》（杨哲子作词）一曲是由我国音乐家自创曲调的最早的几部乐歌之一，此曲音调雄浑壮美、节奏坚定果敢，鲜明地表达了中国人民对沙俄侵略行径的愤激之情，同时也表现了中国人民抵抗侵略者的坚定信心。黄自在为《心工唱歌集》作序时就《黄河》一曲评价道："这个调子非常的雄沉慷慨，恰切歌词的精神。国人自制学校歌曲有此气魄，实不多见。"[②]

① 钱仁康. 学堂乐歌考源[M]. 上海：上海音乐出版社，2001：1.
② 沈心工. 心工唱歌集[M]. 上海：文瑞印书馆，1937.

谱例 2-6：《黄河》(选段)

黄河（选段）

杨皙子 作词
沈心工 作曲

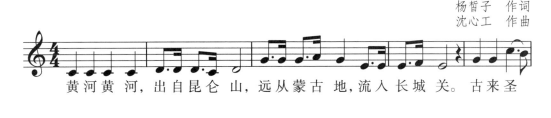
黄河黄河，出自昆仑山，远从蒙古地，流入长城关。古来圣

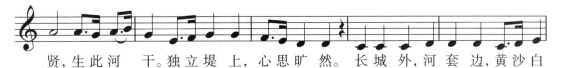
贤，生此河干。独立堤上，心思旷然。长城外，河套边，黄沙白

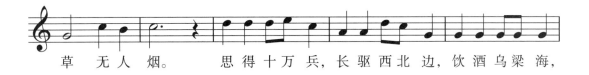
草无人烟。思得十万兵，长驱西北边，饮酒乌梁海，

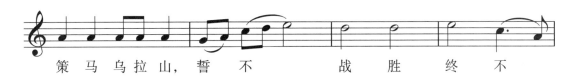
策马乌拉山，誓不战胜终不

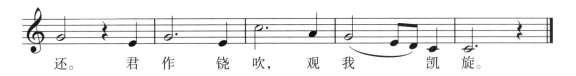
还。君作铙吹，观我凯旋。

　　沈心工除了在创作乐歌、组织音乐活动方面颇有建树之外，在音乐教学方面也是成就斐然。由于具有长期担任教师工作的经历，因而他对儿童心理的把控和儿童唱歌方面的特征有足够的了解和丰富的经验，这也使得他的儿童音乐作品具有善于表现儿童生活中所接触到的事物、音乐语言生动、儿童特点鲜明等诸多特征。在他的儿童作品中，白话文的使用频率较高。浅显易懂的歌词，为沈心工的儿童乐歌作品增添了几分生动的韵味，使得歌曲更易上口传唱。贴切的词曲、童真的内容，儿童习唱之后备感亲切。由他所编配创作的《运动会》《赛船》《竹马》《铁匠》《游火虫》等乐歌，深受青少年学生的欢迎。

谱例 2-7：《竹马》

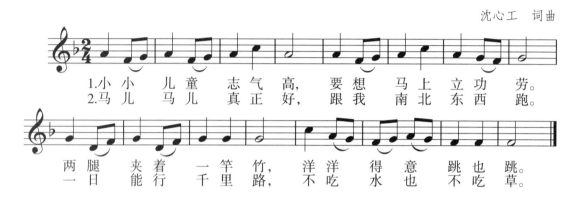

此外，沈心工在创作乐歌时还会采用我国传统民间歌曲的曲调，例如《缠足苦》就是在我国传统小调作品《春调》(《孟姜女调》)的基础上通过依曲填词的方法编创而成的，而他的另外一首乐歌作品《采茶歌》则借用了传统民歌《凤阳歌》的曲调。

沈心工的乐歌创作活动长达30年，他创作的乐歌数量众多、影响广泛。沈心工作为学堂乐歌运动中最具代表性的人物之一，在中国近代音乐的发展中有着较大的影响力。后世人们常常给予沈心工以"启蒙音乐家""学堂乐歌之父""第一代音乐教育家""中国近代音乐的先驱"等诸多称号，这一系列的称号给予他的音乐贡献以充分的肯定与赞扬。

二、李叔同

图 2-2 李叔同（1880—1942）

李叔同（1880—1942），幼名成蹊，谱名文涛，又名岸，字息霜，字叔同，新文化运动先驱者，音乐教育家[1]。他的音乐作品产量丰富且具有启蒙作用。李叔同的别名众多，约70个，如演音、弘一、晚晴老人等，祖籍浙江平湖。

李叔同，1880年10月23日生于天津。家境殷实，自幼接触诗词歌赋，攻读经史，受到中国传统文化的教育和熏陶，具有扎实的经史诗文和文字学功底。1898年，维新变法运动火热开展，年仅18岁的李叔同在当时的社会环境和时代背景的影响下生出了"中华老大帝国，非变法无以图存"的感悟与想法。此外，李叔同还存有一枚印有"南海康君是吾师"字样的印章，由此可见其爱国图志的决心。1901年秋，李叔同考入南洋公学，成了蔡元培的高足。1903年，李叔同在上海创设"沪学会"，并聘请沈心工教唱乐歌。自此，李叔同开始关注西洋音乐，著名的

[1] 中国艺术研究院音乐研究所，《中国音乐词典》编辑部. 中国音乐词典 [M]. 北京：人民音乐出版社，1985：228.

《祖国歌》正是他于此时编创。

1905年，李叔同前往日本学习，就读于东京上野美术专门学校，主修西洋绘画，兼修钢琴与作曲理论。同年，李叔同计划出版含有音乐内容的美术杂志，但因当时留学生与日本官方间的冲突，杂志计划最终未能实现。此后，为摆脱出版杂志的种种限制，他独立编印了《音乐小杂志》，这本杂志是我国近代最早刊印发行的音乐杂志。该杂志于1906年正月十五日在东京印刷，二十日在上海发行[①]，共发行1期。这本杂志内容丰富，其中收录了李叔同自己编配的三首乐歌，即《隋堤柳》《我的国》《春郊赛跑》。此外，李叔同还在这本杂志中以画配文的形式向国人介绍贝多芬，这也是我国历史上首次由国人向大众介绍贝多芬。另外，李叔同在留学期间还发起成立了中国第一个话剧团体——春柳社，跟随社团参与了话剧《茶花女轶事》和《黑奴吁天录》的演出，在日本引起轰动。

图2-3 《音乐小杂志》第一期封面

1910年归国后，李叔同正式开启了音乐教育生涯，他先后在天津、上海、杭州、南京等地从事音乐、美术教育工作。1912年起，李叔同受聘于浙江两级师范学堂，担任图画音乐教员，负责教授绘画、钢琴、作曲理论等课程。其后，他又兼任了南京高等师范学校的图画音乐教师。在此期间，李叔同开艺术教育之先河，培养出了大批像音乐教育家刘质平、吴梦非、丰子恺，画家潘天寿等这样的优秀人才。1918年，李叔同于今杭州市虎跑寺归入佛门，法名演音，法号弘一。李叔同遁入佛门后，其学习范围和研究领域开始向经文律学过渡。自此以后，他基本停止了乐歌的创作，在音乐方面的探索也转而集中于佛教歌曲一类。1942年10月，他圆寂于福建泉州温陵养老院。

李叔同从事音乐学习、教学、创作的时间并不算长，从他留学前后至皈依佛门这10多年间，共创作了百余首乐歌作品，多以选曲填词的创作手法编创而成，仅有少量原创作品。李叔同的乐歌作品在不同的创作阶段有着不同的风格特点。从纵向的发展过程来看，他的乐歌创作大致可以分为三个阶段：

1. 赴日正式学习音乐前。李叔同在出国留学前曾接触过乐歌以及一些西洋音乐，而他接触这些先进事物的一个重要契机则是结识了"学堂乐歌之父"沈心工。受沈心工音乐创作及音乐作品的影响，李叔同不仅接触到了西洋音乐和一部分当时创作的乐歌作品，还编辑出版了一部名为《国学唱歌集》的音乐唱歌集。在

图2-4 《国学唱歌集》封面

① 向延生. 中国近现代音乐家传[M]. 沈阳：春风文艺出版社，1994.

这一阶段李叔同并没有盲目推崇"西乐"而抛弃"旧乐",相反他对于中国传统文化非常重视,他曾选用昆曲中的曲调并以此为基础填入古诗词来创作作品,旨在鼓励、唤醒、引导国民发挥奋发向上的精神,这类代表作品有《祖国歌》《我的国》《哀祖国》等。

谱例2-8:《祖国歌》(选段)

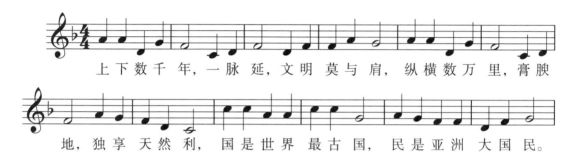

2. 留学归国投身音乐教育事业后。留学归国后,李叔同的乐歌创作进入了一个重要阶段,此时的他在乐歌创作方面较为注重与学生情感、思想、态度、审美趣味的结合,因而这一阶段的乐歌作品具有鲜明的艺术特征。歌曲的歌词富有诗意,旋律优雅抒情。代表作品有《早秋》《春游》《隋堤柳》《留别》《送别》《忆儿时》等。

《送别》是李叔同根据美国人奥德韦的《梦见家和母亲》的旋律填词而成的。歌词为长短句结构,语言精练、感情真挚、意境深邃。这首歌曲主要介绍了夕阳西下长亭古道的美景,歌词旋律优美隽永,通过美景渲染别离的感伤之情。歌曲的第二乐段开头与第一乐段截然不同,这种强烈的对比使得该曲所蕴含的情绪变得丰富又充实。第二乐段的第二乐句采用了变化再现的手法,使得歌曲在具备完整统一性的同时拥有了离别的景象与情绪。

谱例2-9:《送别》(选段)

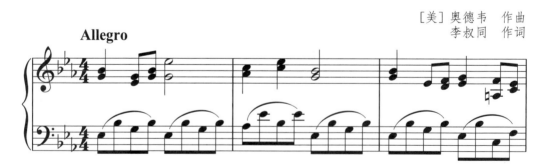

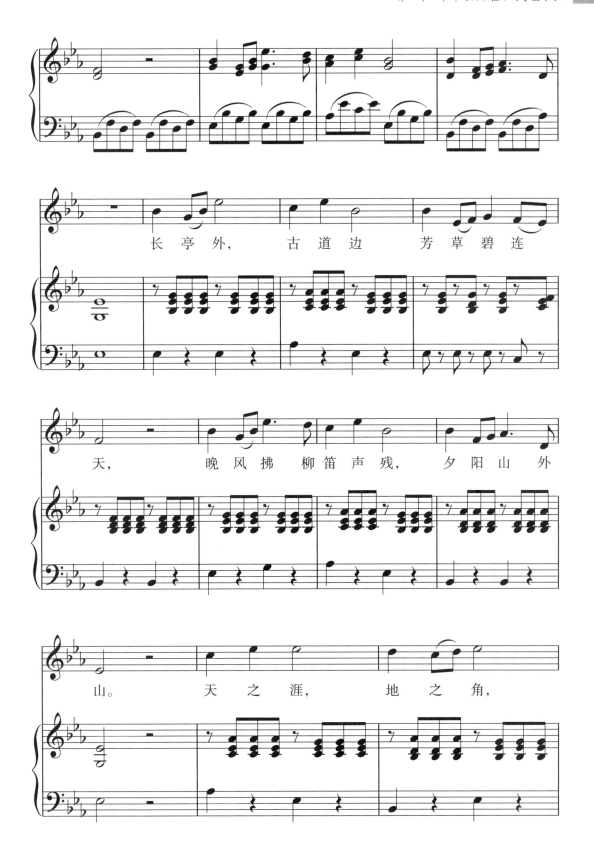

3. 出家后。李叔同出家后基本暂停了乐歌的创作，开始转向佛教歌曲。此时的李叔同所创作的音乐作品已不再慷慨激昂，内容具有平和超然的佛教精神。受学生刘质平与好友夏丏尊之邀，于1929年创作了五首新作品，分别是《世梦》《观心》《花香》《山色》《清凉》，这些作品后被刊载于李叔同的《清凉歌集》中。严格来说，这五首歌曲只能算得上是富有佛教哲理的歌曲。在他的歌曲创作中，只有《三宝歌》算是佛教歌曲。

谱例 2-10：《三宝歌》（选段）

李叔同的"学堂乐歌"创作具有很高的成就与价值，在一定程度上代表着"学堂乐歌"运动的发展高度。从现存的乐歌作品来看，他善于将中国音乐元素与西方外来曲调结合起来创作乐歌，除此之外，借景抒情也是李叔同音乐作品里较为常用的创作方式之一。由于他的音乐创作具有以上几项独特之处，因此其乐歌作品中的钢琴伴奏创作也是独一无二，且水平也超越了同时代其他的"学堂乐歌"，具有较高的专业水准。受这些因素的影响，他的乐歌作品往往以气质典雅、蕴含趣味、抒情风格著称。客观上讲，李叔同所创作的乐歌作品已与早期的艺术歌曲有了共通之处。总而言之，李叔同所创作的乐歌作品较学堂乐歌运动发展之初所创作的作品已有了较大的提高，这既体现出随着时间的推移学堂乐歌运动发展的进步程度，也反映出我国专业音乐从模仿逐渐走向创作的不同阶段的发展特点。李叔同的音乐创作也有着较高的价值和深远的影响，他的乐歌创作既是后世专业艺术

歌曲创作发展的基石，也是我国专业音乐发展的成功范式。

三、曾志忞

曾志忞（1879—1929），号泽民，又号泽霖，祖籍福建同安，是启蒙音乐教育家、音乐理论家、学堂乐歌作者[①]。

曾志忞出生于上海，1929年因病逝世，享年50岁。作为我国近现代音乐史上最早的音乐理论家之一，曾志忞具有极高的音乐才能，活跃于学堂乐歌运动之中。他曾身怀一腔热血，成为20世纪初最早批次前往日本学习的留学青年。1901年，曾志忞与夫人曹汝锦一同赴日本留学。到达日本后，曾志忞的夫人曹汝锦于女子实践学校修习西洋绘画和音乐，而他则按照父亲的建议在早稻田大学修习法律，其所学专业是政治科。到日本之初，曾志忞就被活跃的日本音乐生活所吸引，其后他便把兴趣转移到西洋音乐的学

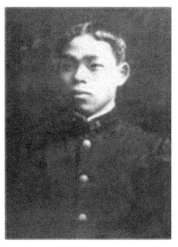

图2-5 曾志忞（1879—1929）

习上，普及中国音乐、发展音乐理论成了他在日本留学生活的实施目标。

1902年，曾志忞加入了沈心工在东京创立的"音乐讲习会"，该讲习会以"发达学校社会音乐，鼓舞国民精神"为宗旨，后改建为"亚雅音乐会"。1903年，曾志忞在进入东京音乐学校后开始广泛地举办音乐活动。同年8月，他发表了《乐理大意》《唱歌及教授法》，这两篇文章被收录于《江苏》杂志的第六、七期中。《江苏》杂志是由留日学生组建的团体机构"留日江苏同乡会"编印出版的。曾志忞撰写的《乐理大意》所述内容与西洋乐理知识相关，因此曾志忞也可以算得上是中国近现代音乐史上用中文提及"乐理"一词的第一人。另外，他还将自己采用依曲填词的方法创作出来的包括《游春》《扬子江》《秋虫》《练兵》等乐歌作品编配成五线谱、简谱两种形式以便供人传唱。这些作品可以说是我国学堂乐歌运动中诞生时间最早的实质产物，也是目前还留有遗存的、正式由中国人编写的早期乐谱记录。

对于学堂乐歌的创作，曾志忞在技术理念上有着自己独特的想法。他曾在自己的文论中表述道："今吾国之所谓学校歌曲，其文之高深，十倍于读本……"[②]他既反对使用"寒灯暮雨"等缺乏新意的老式陈词，也反对那种采用微妙词语只为增添奇特新感的文章。他认为旧式的文字表述和表达形式不是音乐教育应该使用的语言，主张用于教育的音乐作品应该直白通俗且富有哲理，既有积极向上的思想内涵，也有一定的音乐趣味。这既是音乐教育的标准，也是学堂乐歌创作的原则。

1904年，曾志忞发表了《教授音乐初步》一文，该文被收录于《江苏》杂志的第九、

[①] 中国艺术研究院音乐研究所，《中国音乐词典》编辑部. 中国音乐词典 [M]. 北京：人民音乐出版社，1985：494.
[②] 曾志忞. 音乐教育论 [J]. 新民丛报，1904（14）：

图 2-6 曾志忞《教育唱歌集》

十期中。同年 4 月,他还编著出版了《教育唱歌集》(第一辑),所录 26 首乐歌中有 16 首带有署名"志忞"。《教育唱歌集》的出版发行时间要比沈心工《学校唱歌集》早,这本《教育唱歌集》不仅占据了发行时间方面的先机,而且它还具有简洁、完整性较好等诸多优点,因而它对于学堂乐歌音乐教育的发展有着重要的影响力和开创式的意义。由于其发行时间较早且内容完备,因而它也被称为我国近代最早的唱歌教科书。1904 年 7 月,曾志忞根据铃木米次郎的《音乐理论》,译补出版了《乐典教科书》。此书前有"饮冰室主人"梁启超为之作序,是我国最早出版的一本较为完备的乐理教科书。同年,曾志忞还发表了《音乐教育论》一文,其内容主旨为近代音乐教育的问题所在,该文被《新民丛报》所收录。文章全面阐述了提高学校音乐教育所需的各种音乐基础知识以及作者曾志忞对我国普及教育的基本主张。

1905 年 3 月,曾志忞的《音乐全书》编写完成,他之前曾发表过的包括《乐典大意》《唱歌教授法》在内的众多优秀论作均被收录此书中。同年 9 月、11 月,他的《和声略意》成功发表在了《醒狮》杂志的第一、三期上,这篇文章以讲述西洋和声学知识为主,是国人编写的介绍西方和声学相关理论的开篇之作。1905 年 10 月,他在《醒狮》的第二期上刊登了一则"国民音乐会广告",这场国民音乐会是由朱少屏、曾志忞二人发起的,音乐会设军乐科、管弦合奏科和普通科。

短短几年时光,曾志忞的音乐活动发展势头迅猛。他的实际行动在中国留日学生群体中起到了带头模范作用,同时也为我国的学堂乐歌运动和音乐教育的发展带来了较大的影响。1907 年,曾志忞学成归国,继续为我国近代的音乐发展贡献着力量。1907 年至 1913 年间,他凭着丰厚的理论知识和先进的教学理念在上海实施了一系列音乐教育活动,如与高寿田、冯亚雄等人一起创办"夏季音乐讲习会";经营上海贫儿院并在贫儿院里组建西式管弦乐队;创办院刊(《上海贫儿院第一次报告》)等。

1911 年前后,曾志忞在上海创办了我国第一支由国人组成的西洋管弦乐队,并担任乐队指挥一职。这支西洋管弦乐队比 1923 年由萧友梅在北京大学音乐传习所创建的管弦乐队要早大约 12 个年头。这支西洋管弦乐队在短短两年的时间里便由最初的 20 余人发展到了 81 人。1910 年的 6 月 3 日,这支乐队在曾志忞的父亲曾铸病逝两周年纪念活动的现场进行了首演。1915 年,上海贫儿院管弦乐队在美国旧金山举办的巴拿马世界博览会上荣获特奖金牌,它既是中国所获的 258 项金奖之一,也很可能是近代中国在历届世博会上所获唯一的一枚音乐金牌,同时它也是贫儿院管弦乐队已在国内外具有影响力的有力证明。

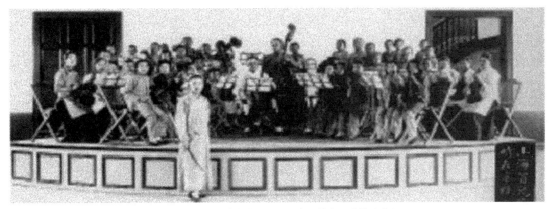

图 2-7　贫儿院管弦乐队（图中执棒者即为曾志忞）

辛亥革命后，贫儿院校址被毁，不久"音乐部"也被迫停办。在这样的局面下，曾志忞移交了贫儿院的监管权。他离开上海，移居北京，从事律师职业以度生活。这一时期，京剧艺术在北京发展得如火如荼。受生活环境的影响，曾志忞对京剧表现出了浓厚的兴趣，他甚至还时常与平津一代的戏曲大师接触交流，"半日谋生，半日习京剧"成了这一时期曾志忞的日常生活状态。1914年4月—6月，曾志忞在《顺天时报》上发表了《歌剧改良百话》，系统阐述了极富改革精神的京剧改良思想。1914年5月，他在北京创办了"中西音乐会"。晚年的曾志忞基本脱离了音乐活动，他变得冷傲孤独，最终病逝于北戴河。

四、其他乐歌作者

除了以上三位具有代表性的学堂乐歌创作者之外，这一时期还产生了一批积极投身于课堂教学、组织音乐社团、乐歌创作等的音乐家，他们为我国早期学校音乐教育的推进以及音乐活动的开展做出了较大的贡献。

辛汉，学堂乐歌的重要创作者之一，曾就读于日本东京帝国大学法学部，后于1904年成功入学东京音乐学校，修习风琴。1905年开始接触乐理和唱歌，师从铃木米次郎先生。1906年2月，辛汉编写的《唱歌教科书》得以出版，这部歌曲集共收入了33首乐歌，其中比较著名的乐歌有《中国男儿》。同年，经铃木先生校阅，由其编辑的《中学唱歌集》由上海普及书局出版发行。此外，与《唱歌教科书》和《中学唱歌集》同年出版的还有《乐典大意》，此书由其老师铃木米次郎所著，经辛汉和伍崇明两人联合翻译后由东京自省堂书店出版发行。《乐典大意》以讲述西方的乐理知识为主旨，由乐谱、音阶、音程、杂种记号、移调、发想记号与诸记号、旋律与和声、乐曲的种类等八章构成。关于此书，铃木米次郎曾提道："去年夏天，我在音乐讲习会教授唱歌和乐理。当时的讲义作为初学者的教材出版之后，不出数月即销售一空。这次经订正和补遗，委嘱中国留学生辛汉和伍崇明两氏译成汉语再版。"[1]

[1]　铃木米次郎.乐典大意[M].辛汉，伍崇明，译.东京自省堂书店，1906：序.

叶中泠（1880—1933），原名叶玉森，字荭渔，江苏镇江人，留学日本后积极投身于学堂乐歌的创作，编有《女子新唱歌》三集、《小学唱歌》等教材。值得一提的是，叶中泠在收录乐歌作品时，将他编写乐歌时所用的和声伴奏以谱例的形式附于书中，这在当时的乐歌作品书籍中是较为少见的。

冯亚雄，上海人。他多才多艺，能够演奏圆号、长笛、单簧管等乐器。1905年，冯亚雄前往日本学习音乐，就读于上野音乐学院。留学归来后，他曾与曾志忞等人合作过乐队培训等音乐活动。

冯梁，广东鹤山人。冯梁早年留学日本，1903年，曾与留日中国学生一起组织军国民教育会，编有《军国民教育唱歌初集》《新编唱歌教科书》等。

第四节　学堂乐歌的历史意义

作为中国近现代音乐史上颇具启蒙色彩的音乐运动，学堂乐歌在中国近代音乐文化的发展中具有承上启下的作用。学堂乐歌运动意义重大，影响深远，它的历史意义与历史价值是多方面的。

第一，学堂乐歌具有思想启蒙价值。在当时的历史条件下，学堂乐歌的创作者们在进行学堂乐歌创作时是有意识地利用乐歌对青少年开展思想启蒙，他们希望借助音乐教育来实现政治上的变法图新。因而学堂乐歌的歌唱形式多为"集体歌唱"。除去学堂乐歌宣扬推翻帝制、提倡男女平等、除陋习树新风的主题内容外，学堂乐歌能够在社会上广为流传，与创作者的宣传推广和学堂乐歌自身具有的强烈社会效应是分不开的。学堂乐歌运动的兴起，鼓舞了民众，振奋了精神。这些乐歌在充分发挥思想启蒙教化作用的同时，也唤醒了国人沉睡的爱国主义精神。

第二，学堂乐歌的创作对我国新音乐的创作产生了积极的影响。学堂乐歌这种"集体歌唱"的演绎形式，对于此后的革命歌曲、群众歌曲、艺术歌曲等的演绎传播来说具有重要的借鉴作用。这之后，依曲填词的歌曲创作方式为创作者所青睐并流行了一段时间，《少年先锋队歌》《三大纪律八项注意》便是运用这一方式创作而成的。直至20世纪30年代，随着专业音乐学院教育情况的改善、专业音乐工作者群体的壮大，"原创"歌曲这才开始大量产生。在此之前，唤醒国人爱国意识、鼓舞国民勇于抗争的主要"精神武器"是学堂乐歌，它所包含的拼搏奋进的思想，激励着国民意识觉醒的民众开展保家卫国的实际行动。

总之，作为我国近代音乐文化的重要开端，学堂乐歌运动历史意义深远，其影响价值

亦不可限量。学堂乐歌的兴起为西洋音乐知识由学堂扩散至社会各个阶层提供了可能，它确立了集体歌唱的演唱形式，宣扬着富国强兵、妇女解放、崇尚科学等进步思想。

推荐导读

一、专著教材

1. 白燕，艺莉．中国雄立宇宙间：学堂乐歌精选［M］．北京：中国文联出版公司，1991.
2. 陈净野．李叔同学堂乐歌研究［M］．北京：中华书局，2007.
3. 胡郁青，赵玲．中国音乐史［M］．重庆：西南师范大学出版社，2012.
4. 李叔同．李叔同文集［M］．北京：线装书局，2009.
5. 梁茂春．百年音乐之声［M］．北京：中国经济出版社，2001.
6. 钱仁康．学堂乐歌考源［M］．上海：上海音乐出版社，2001.
7. 孙继南．中国近代音乐教育史纪年：1840—2000［M］．上海：上海音乐学院出版社，2012.
8. 杨和平．先觉者的足迹：李叔同及其支系弟子音乐教育思想与实践研究［M］．上海：上海音乐出版社，2010.
9. 张援，章咸．中国近现代艺术教育法规汇编：1840—1949［M］．上海：上海教育出版社，2011.

二、期刊论文

1. 陈聆群．曾志忞——不应被遗忘的一位先辈音乐家［J］．中央音乐学院学报，1983（3）：44-48.
2. 戴嘉枋．李叔同——弘一法师的音乐观及其学堂乐歌创作［J］．中国音乐，2002（1）：1-4.
3. 丰子恺．回忆李叔同先生［J］．新文学史料，1979（5）：96-97.
4. 宫宏宇．基督教传教士与中国学校音乐教育之开创：上［J］．音乐研究，2007（1）：5-17.
5. 宫宏宇．基督教传教士与中国学校音乐教育之开创：下［J］．音乐研究，2007（2）：40-46.

6. 钱仁康. 学堂乐歌的"张冠李戴"现象［J］. 黄钟（武汉音乐学院学报），1999（2）：3-9.

7. 钱仁康. 启蒙音乐教育家沈心工先生［J］. 音乐艺术，1984（4）：6-7.

8. 田耀农. 从学堂乐歌到通俗歌曲——兼论中国传统音乐的建架与发展［J］. 中国音乐学，1993（4）：67-71.

9. 汪朴. 清末民初乐歌课之确立兴起经过［J］. 中国音乐学，1997（1）：56-72.

10. 俞绂棠. 我国近代早期艺术家李叔同［J］. 中国音乐，1982（3）：42-44.

11. 张前. 日本学校唱歌与中国学堂乐歌的比较研究［J］. 音乐研究，1996（3）：44-53.

本章习题

一、名词解释

1. 学堂乐歌
2. 沈心工
3. 李叔同
4. 曾志忞
5. 《音乐小杂志》
6. 《体操——兵操》
7. 亚雅音乐会
8. 上海贫儿院管弦乐队
9. 《送别》
10. 西洋管弦乐队

二、简答题

1. 简述沈心工的主要音乐作品及创作特点。
2. 简述李叔同的主要音乐作品及创作特点。
3. 简述曾志忞的主要音乐活动。
4. 简述沈心工与李叔同学堂乐歌创作特点的比较。
5. 什么是学堂乐歌?

6. 简述学堂乐歌的内容题材，并举例 1 部作品。

7. 在学堂乐歌发展过程中出现了哪些代表性的音乐社团并分别阐述。

8. 简述早期学堂乐歌的曲调来源。

三、论述题

1. 简论学堂乐歌到学校歌曲的发展过程。
2. 试论学堂乐歌产生的历史原因及其后世影响力。
3. 简论学堂乐歌的代表人物。
4. 试论学堂乐歌的历史意义。
5. 试论学堂乐歌代表人物李叔同的创作生涯。

四、听辨曲目

1. 《体操——兵操》
2. 《黄河》
3. 《祖国歌》
4. 《送别》
5. 《勉女权》
6. 《丰年》
7. 《苏武牧羊》
8. 《竹马》
9. 《三宝歌》
10. 《扬子江》

第三章　洋为中用下的专业音乐教育

专业音乐教育是由"专业""音乐""教育"三个词组成的三位一体的复合性概念。它除了与一般教育有着共同属性之外，还有其特殊的本质和属性，即是一种以音乐专业为核心内容的特殊的教育活动。任何教育都是在一定的时代根据社会经济、政治、文化的需要，有目的、有计划、有组织地培养社会化与个性化统一的社会成员的社会活动。专业音乐教育是音乐教育的重要组成部分，同样是按照一定的社会目的和社会要求，在传授音乐知识和音乐技能的过程中培养符合社会化并带有个人特性的音乐人才的社会活动[1]。

20世纪20年代初，中国专业音乐教育呈蓬勃发展态势。五四运动后，我国出现了几所专业音乐教育机构，这些早期的专业音乐教育机构是在蔡元培和萧友梅等人以及归国留学生群体的共同努力下创建起来的。这些机构有的以培养师范专业的音乐师资人才为主，有的则以培养专门音乐人才为目的[2]。在以培养专门音乐人才为办学主旨的教育机构中，北京大学音乐传习所（1922年）、国立北京艺术专门学校音乐系（1925年）、上海美术专科学校音乐系、上海艺术大学音乐系、上海国立音乐院（1927年）等学校或音乐科系都有较高知名度和较强影响力。1929年，上海"国立音乐院"更名为"国立音乐专科学校"，学界一致认为，此次更名意味着中国专业音乐教育开始起步。需要强调的是，上述音乐教育机构的办学目标是培养专业音乐人才，其办学理念与北京大学音乐研究会"兼容并包"的方针基本相同，教学内容主要以西洋音乐知识和技能为主，教学模式也是在模仿西方教育模式的基础上延展开来的[3]。

第一节　专业音乐教育初创

我国早期的几所专业音乐教育机构诞生在五四运动之后，它们的产生既得益于时代

[1] 金玺铎，刘哲. 音乐专业学位研究生教育教学基本理论［M］. 长春：吉林大学出版社，2012：63.
[2] 孙继南，周柱铨. 中国音乐通史简编［M］. 济南：山东教育出版社，1993：423.
[3] 钟呈祥，张晶. 艺术概览［M］. 北京：中国传媒大学出版社，2012：28.

发展的要求，也离不开蔡元培、萧友梅等人为主的归国留学生群体的不懈努力。值得一提的是，北京大学附设的音乐传习所是早期专门音乐教育机构中最早建立起来的专业音乐院校，1925年8月设立的国立北京艺术专门学校中的音乐系亦属于此类。由此开始，新式的音乐社团及教育机构成了我国专业音乐教育初创时期的主体，为我国培养了第一代具有较高专业技术水平的音乐人才奠定了基础。

一、从北京大学音乐研究会到音乐传习所

（一）北京大学音乐研究会

北京大学音乐研究会是一所由喜爱音乐的学生群体自发创建的音乐社团。该团成立于1916年秋，其前身是"北京大学音乐团"。起初该团的组织架构和活动内容并不完善。之后北京大学音乐团更名为"北京大学音乐会"，在经历了改组后于1919年元月变更为研究会，蔡元培担任研究会会长一职[①]。

创会之初，北京大学音乐研究会坚持"研究音乐，陶冶性情"之目标，1920年更改为"发展美育"。北京大学音乐研究会设有丝竹改进会，并包括钢琴、提琴、古琴、丝竹、昆曲、唱歌、乐队（西洋管弦乐）在内的不同组别。此外，还附设有中华唱歌班和为外省培养师资的特别班。研究会建立了导师制，聘请国乐讲师王露、英国小提琴家纽伦、音乐理论学者陈仲子（陈蒙）等人担任导师[②]。该会成立之初会员（包括校内、校外）仅30多人，后来发展至200余人，其间共举行音乐演出30多场。1920年，该会还编辑出版了期刊《音乐杂志》。作为我国最早的现代音乐社团，北京大学音乐研究会对开展音乐教育活动、传播音乐知识、推动社会音乐活动以及现代音乐文化的发展有着积极的作用，同时也为后来专业音乐教育机构的建立打下了坚实的基础。

蔡元培（1868—1940），浙江绍兴人，字鹤卿、仲申、民友、孑民，著名教育家、美学家、政治家。他曾任中华民国首任教育总长、国立北京大学校长。蔡元培任北大校长之时，致力于革新北大。在他的管理下，北大兴建了科研机构，"男女平等、平民教育"的理念被传播开来，"思想自由、兼容并包"的教育方针得到了更多人的认可，在办学体制、学科学制架构等方面有了革新。在这样的办学理念的指导下，北大很快建立起了崇尚学术研究、追求思想自由的良好风气。除了兴办教育之外，蔡元培还大力支持"五四"新文化运动，他倡导人们使用白话文，抵制封

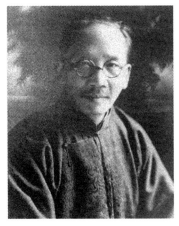

图3-1 蔡元培（1868—1940）

[①] 中国艺术研究院音乐研究所，《中国音乐词典》编辑部. 中国音乐词典[M]. 北京：人民音乐出版社，1985：29.
[②] 杨和平. 王露与北京大学音乐教育[J]. 中国音乐学，2004（2）：52-56.

建思想，认可文学革命，推崇以德先生和赛先生为主要内容的新文化新思想。1928年至1940年，蔡元培任中央研究院院长。他曾两度游学欧洲、亲炙文艺复兴后西方的科学精神和文化思潮，也由此对中国社会改良及革新陋俗产生了独到的见解。正因如此，蔡元培大力提倡民权、女权，他倡导自由思想，致力革除旧俗，主张重视公民道德教育，强调改造国民的世界观、人生观，倡导美学教育[①]。

美学教育的开展是20世纪中国传统美学向现代美学转型的标志。清末民初，中国的美学教育还处于与美术、审美和艺术不能区分的状态，美学教育可以说是形同虚设。开启我国近代美育的先驱者是康有为和梁启超，自此之后，美学教育才逐渐与美术教育区别开来。在此基础上，蔡元培开始将美育融入实际教学中，而王国维则为我国近代的美育活动增添了西方理论支持。

王国维对中国近代美学的贡献在于其所提出的美育与德、智、体三者一同被提及的观点。这一观点的提出对于中国教育思想来说着实是一个具有创新性的行为，究其产生的根源则可回溯至西方哲学家康德、尼采、席勒、叔本华等人的哲学美学思想。在西方哲学美学的范畴中，艺术教育在美育中一直有着举足轻重的地位。

从我国美育发展的历史来看，真正将美育置于我国近代教育体系中的首要人物是蔡元培。他既是美育的大力宣扬者，也是开展美育教育的践行者。蔡元培宣扬美育，不是头脑一热下的一时之快，而是作了一定的理论探索后的思考与实践。他出版专著，宣传美育思想，旨在帮助人们提高审美能力，充实精神生活，增强道德品质，从而提高人们的整体素质。他提出"以美育代宗教"的观点，将目光投向美育教育和美育理论的探索。在具体的实践过程中，蔡元培革新办学理念，在他引领下，北京大学音乐研究会、北京大学音乐传习所等音乐机构得以创立，并与萧友梅一同建立了上海国立音乐院。

1920年，在蔡元培的支持下，王露、杨昭恕、宋泽等人发起创办了《音乐杂志》，该杂志由北京大学音乐研究会编印。它既是"五四"以后国内编辑出版最早的一本专业音乐理论刊物，也是后人研究近现代音乐发展史的重要资料[②]。该杂志以月刊的形式呈现，一卷有十号，截至1921年12月共出了两卷，也就是二十号。《音乐杂志》所载内容涵盖范围甚广，涉及中国传统音乐、西洋音乐、音乐教材、曲谱解读、音乐教育活动情况等诸多方面[③]。

（二）北京大学音乐传习所

1922年8月，在北京大学音乐研究会的基础上成立了北京大学音乐传习所。其宗旨为培养乐学人才，同时主张发扬古乐与传播学习西洋音乐及理论技能并驾而行。北京大学音乐传习所原拟设本科、师范科和选科，后仅开办了师范科和选科。所长由校长蔡元培兼

① 黄健. 民国文论精选[M]. 杭州：西泠印社，2014：115.
② 杨和平. 王露与北京大学音乐教育[J]. 中国音乐学，2004（2）：52-56.
③ 中国艺术研究院音乐研究所，《中国音乐词典》编辑部. 中国音乐词典[M]. 北京：人民音乐出版社，1985：465.

任。教务主任萧友梅曾提出将音乐传习所改名为"音乐院"但未被校方采纳。1927年音乐传习所因政府停拨经费而停办[①]。

传习所在人才培养方面有三种教育,分别是本科教育、师范教育和选科教育。本科教育有理论、作曲、钢琴、提琴、管乐、独唱等不同科目,培养方向为专业音乐,只定毕业标准,不定毕业年限,修满所定课程即可毕业。师范科有甲乙两种可供选择,且两种皆是培养中小学音乐师资的专业科目。甲种修习时间以四年为限,所修课程有声学、视唱、合唱、乐器练习、音乐史等。乙种修业年限暂定两年,所修课程有普通乐学、普通和声学、视唱、合唱等。选科与以上两科不同,是为喜好音乐且空暇时间较少的人设立的,该科设有理论、唱歌、钢琴、风琴、西洋吹乐器、西洋弦乐器、中国管乐弦乐等不同科目,亦不定修业年限,离校时只在证书上注明所修课程,此专业授课时间多在每日下午四时以后。

传习所任课教师主要有:萧友梅(音乐理论)、刘天华(二胡、琵琶)、[俄]嘉祉(钢琴)、易韦斋(诗词)、甘文廉(小提琴)、乔吉福(中提琴)、穆志清(单簧管)、赵年魁(小提琴)、李延桢(长笛)等。

萧友梅(1884—1940),音乐教育家、作曲家,字雪朋,号思鹤,广东中山人。1901年,萧友梅前往日本留学,曾在东京音乐学校修习钢琴和唱歌,还曾在东京帝国大学修习教育一科。1906年,萧友梅加入同盟会,三年后毕业归来。1913年萧友梅再次离开故国,踏上了前往德国的求学道路。留德期间,他就读于莱比锡音乐与戏剧学院和莱比锡大学,后凭借《十七世纪前中国管弦乐队的历史研究》一文获哲学博士学位。1920年,萧友梅回归故土并开始从事音乐教育工作。他曾先后在国立北京女子高等师范学校音乐体育专科、北京大学音乐传习所以及国立北京艺术专门学校音乐系等机构任教并从事相关的管理工作。

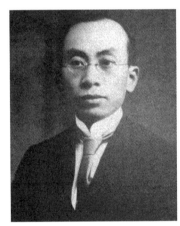

图 3-2　萧友梅(1884—1940)

1927年11月27日,萧友梅与蔡元培一同创办了国立音乐院。这所位于上海的音乐院校既是中国专业音乐教育发展的见证,也是萧友梅开始从事专业音乐教育的标志。萧友梅一生为中国培养了大批的音乐人才,被后人视为中国近现代专业音乐教育的奠基人与开拓者。

萧友梅著作颇丰,他曾编写过《和声学》(1927)、《普通乐学》(1928)等教材以及《中西音乐的比较研究》(1930)、《中国历代音乐沿革概略》(1931)等论作。除了在音乐理论上有所建树外,他还是一个较早掌握西洋近代作曲理论并投身于专业音乐创作的作曲家。他一生共创作歌曲100多首、大合唱2部、弦乐四重奏2首、钢琴曲2首(《哀悼引》《新霓裳羽衣舞》,均曾被改编为管弦乐曲)、大提琴独奏曲1首。他的《问》(1922)、

① 中国艺术研究院音乐研究所,《中国音乐词典》编辑部. 中国音乐词典[M]. 北京:人民音乐出版社,1985:29.

《五四纪念爱国歌》(1924)、《国耻》(1928)等歌曲均表现了爱国救亡的思想内容[①]。

北京大学音乐传习所管弦乐队是萧友梅组织成立的由国人自任乐手且较为正规的西洋管弦乐队，萧友梅担任乐队指挥一职，其余乐师配置如下：钢琴（嘉祉）、小提琴（甘文廉）、大提琴（傅松林）、小铜角（王广福）、小提琴（赵年魁）、低音提琴（徐玉秀）、小提琴（那全立）、中音提琴（乔吉福）、长笛（李延桢）、大提琴（李延贤）、低音铜管喇叭（潘振宗）等。这支乐队在成立后曾多次公开演奏古典、浪漫乐派的名作。由于萧友梅的办学比较重视师生的艺术实践，因此其后的五六年间传习所共举办各种形式的音乐会四十多次。1922年至1923年间，传习所面向学校师生共举办音乐会十五次，其中规模较大的有七次。还为中华教育社举办音乐会十次，颇受社会人士的喜爱。同年，萧友梅为传习所管弦乐队创作了《新霓裳羽衣曲》，该曲于1923年12月17日首演。

二、上海专科师范学校的建立

上海专科师范学校创办于1919年[②]，该校由吴梦非、刘质平和丰子恺三人共同创办，旨在培养艺术师资。吴梦非任校长，刘质平任教务主任。上海专科师范学校的学制曾先后以日本和德国学制为范本。在系学科设置方面，又分普通师范科和高等师范科两类。普通师范科的培养对象为初中一、二年级年龄段的学生，旨在培养小学艺术师资人才，学生要兼修音乐、图画、手工等课程；高等师范科的培养对象为初中或师范毕业生，旨在为中学及普通师范培养艺术师资人员，该科专业设置上又分为图画音乐和图画手工两类。普通师范、高等师范两科均为两年毕业。师资方面，上海专科师范学校的任教教师均为当时音乐界的活跃人士，其中刘质平教授理论、金律声教授合唱及指挥、孙续丞教授声乐、何莲琴教授钢琴、卫仲乐教授琵琶、傅彦长教授理论。此外，还聘请了姥子正纯（日籍，教授钢琴、指挥）。1923年，上海专科师范学校更名为"上海艺术师范学校"，该校为上海艺术大学的前身[③]。

吴梦非（1893—1979），音乐教育家，浙江东阳人。早年就读于浙江两级师范学堂，跟随李叔同学习音乐、美术。1915年毕业后，在上海、浙江、江西等地教授音乐、美术，并参加"南社"，与柳亚子等人一同参与文化活动。1919年五四运动后，吴梦非和刘质平、

[①] 中国艺术研究院音乐研究所，《中国音乐词典》编辑部. 中国音乐词典[M]. 北京：人民音乐出版社，1985：477.

[②] 关于上海专科师范学校的创办时间，目前存在两种观点：一种认为该校成立于1919年，中国艺术研究院音乐研究所的《中国音乐辞典》（1985），浙江省人物志编纂委员会的《浙江省人物志》（2005），汪毓和的《中国近现代音乐史》，孙继南、周柱栓的《中国音乐通史简编》，郑碧英、戴鹏海的《访问吴梦非先生的记录》，刘波的《中国当代文化艺术名人大辞典》，吴嘉平的《圆梦集：吴梦非王元振作品汇编》中都持有此观点；还有一种观点认为该校成立于1920年，持这种观点的有《中国大百科全书：音乐 舞蹈》（1989）、丰一吟等的《丰子恺传》、姜丹书《我国五十年来艺术教育史料之一页》等。根据这种情况，陈星、盛秋在《上海专科师范学校及〈美育〉杂志史述》（湖州师范学院学报，2010年第3期）中对该校成立的时间进行了考证，认为上海专科师范学校的成立时间为1919年。

[③] 王志芳. 音乐家吴梦非研究[D]. 金华：浙江师范大学，2011：21.

丰子恺一起创办了上海专科师范学校，后该校经扩建后更名为上海艺术师范大学。此外，吴梦非多方努力，使中华美育会得以成立，并担任该会会刊《美育》中任总编辑。吴梦非一生积极参与新文化以及音乐文化的传播与教育，将毕生精力奉献给了中国新音乐事业。他早年师从李叔同，故其音乐理论和教育思想带有李叔同的思想刻印，这属于师生教育相承延续。作为我国近现代著名的音乐教育家，他创办学校，执教多地，着力人才培养①，编有《中学新歌选》(1930)、《初中乐理教本》(1932)等十多种音乐教材。所编译的《和声学大纲》(1930)是我国早期和声学书籍之一。除此之外，吴梦非还著有《五四运动前后音乐美术方面回忆录》。②

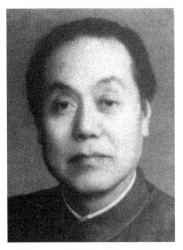

图3-3 吴梦非（1893—1979）

刘质平（1894—1978），浙江海宁人，音乐教育家。早年就读于浙江省立第一师范，曾随李叔同学习音乐，后留学日本。期间，刘质平就读于东京音乐学校，学成后于1918年，回国开始从事教育工作。1919年，刘质平与吴梦非、丰子恺共同创办了上海专科师范学校，刘质平任该校教务主任。1921年至1931年，刘质平任上海美术专科学校音乐系主任。1931年，在刘质平、徐朗西、汪亚尘等人努力下，新华艺术专科学校成立。1937年7月，由于抗日战争爆发，刘质平返回浙江从事音乐教育工作，1946年，任国立福建音乐专科学校教授兼教务主任。其理论著作有：《开明音乐教材》《弹琴教材》《音乐教程》等③。

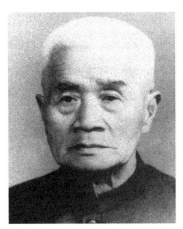

图3-4 刘质平（1894—1978）

丰子恺（1898—1975），画家、文学家、音乐教育家、美术教育家，原名润，1919年取字子颛（与"恺"通），浙江崇德县石门湾（今桐乡市石门镇）人。1914年秋，他入浙江省立第一师范学校，随李叔同学习美术、音乐。1919年五四运动后，他与吴梦非、刘质平创办了中华美育会与上海专科师范学校（后扩建为上海艺术大学）。1921年春，他到日本研习并于冬天回国。归国后，他从事教育工作，曾任职于上海、杭州、桂林、重庆等地。丰子恺的教育工

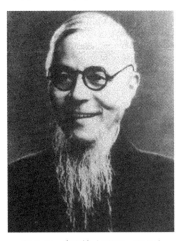

图3-5 丰子恺（1898—1975）

① 杨和平．"上音"三位音乐家吴梦非、邱望湘、陈啸空研究：上［J］．音乐艺术，2018（1）：153-164．
② 中国艺术研究院音乐研究所，《中国音乐词典》编辑部．中国音乐词典［M］．北京：人民音乐出版社，1985：409．
③ 中国艺术研究院音乐研究所，《中国音乐词典》编辑部．中国音乐词典［M］．北京：人民音乐出版社，1985：238．

作主要集中于美术和音乐课教学，同时对绘画、文学创作及文学、艺术方面的编译也有尝试。1925 年，丰子恺涉足编译外文著作，并翻译了田边尚雄、门马直卫等日本音乐家的著述及一批以中小学生和一般音乐爱好者为读者群体的音乐读物。

丰子恺的代表著作有《音乐的常识》（1925）、《音乐入门》（1926）、《近世十大音乐家》（1930）、《西洋音乐楔子》（1932，后更名为《西洋音乐知识》）。这些论作中有与乐理和声相关的；有涉及音乐体裁、曲式结构等内容的，也有涵盖乐器、乐队、音乐家、音乐美学、西洋音乐史等知识的。丰子恺的理论创作文笔浅显生动，对西洋音乐知识在我国的普及起到了启蒙作用。1952 年至 1956 年间，他向民众介绍苏联音乐及音乐教育（特别是中小学和幼儿音乐教育）等相关内容，他翻译的《苏联音乐青年》（高罗金斯基著，1953）、《音乐的基本知识》（华西那－格罗斯曼著，与丰一吟合译，1953）便含有苏联音乐。另外，丰子恺还编有《中文名歌五十曲》（1927，原名《歌曲集》）、《李叔同歌曲集》等歌集[①]。

三、新式音乐社团及教育机构

（一）大同乐会

大同乐会，是民族器乐演奏社团，于 1919 年由郑觐文等人发起，成立于上海。1928 年 7 月 22 日，郑觐文在《申报》上发表《郑觐文在大同乐会演说制乐》一文，其中"本会发生在民国七年，初名琴瑟学社，民国八年（1919）五月，改名大同乐会"。这句提及了大同乐会的创立过程。

大同乐会以"研究中西音乐、筹备演作大同音乐、促进世界文化运动"为主旨，并将之体现于该会会章中。其在 20 世纪 20 年代至 30 年代颇为活跃，成员多为文人、职员。

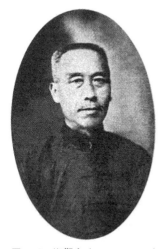

图 3-6　郑觐文（1872—1935）

曾聘有杨子永（昆曲）、陈道安（京剧）、郑觐文（古琴）、汪昱庭（琵琶）、柳尧章（琵琶、小提琴）、程午加（琵琶、古琴）等，培养了不少像卫仲乐、金祖礼、许光毅、陈天乐、秦鹏章这样的优秀民乐人才。大同乐会还有古乐器陈列展览、古乐演奏、民乐合奏等活动，并仿制了我国古代雅乐乐器。

大同乐会是中国近代音乐社团中代表性较强且对中国民族音乐的继承与和发展影响重大、作用积极的民间音乐团体。它在仿制古代乐器、传授各种民族乐器演奏技艺、整理改编传统乐曲、培养音乐演奏者方面具有较大的贡献[②]。

郑觐文（1872—1935），字光裕，江苏江阴人，擅长古乐，擅弹古琴、琵琶，曾为家乡祭孔庙乐助教。1919 年，其在上海

[①] 中国艺术研究院音乐研究所，《中国音乐词典》编辑部．中国音乐词典［M］．北京：人民音乐出版社，1985：104.
[②] 中国艺术研究院音乐研究所，《中国音乐词典》编辑部．中国音乐词典［M］．北京：人民音乐出版社，1985：68.

创有大同乐会。他编有《箫笛新谱》，其中录有不少民间曲调；著有《中国音乐史》，编创之代表作有民乐合奏曲《春江花月夜》《将军令》《月儿高》等。

卫仲乐（1908—1997），生于上海，祖籍江苏无锡，从小喜爱民族音乐。卫仲乐能够演奏多种乐器，他曾修习古琴、瑟、琵琶、小提琴，师从郑觐文、柳尧章、汪昱庭等人。此外，他还自学了笛、箫、二胡。总的来说，卫仲乐一生都在为我国民族器乐的发展奋斗，他擅弹琵琶，在音乐的处理上较为注重乐曲内涵，演奏讲究气韵，具有独创性。

（二）中华美育会

中华美育会成立于1919年，是"五四"时期的一个艺术教育组织，由吴梦非、刘质平、丰子恺等人在上海发起，宗旨是提倡艺术教育。中华美育会成立后，有不少京、津、宁、沪及其他省市中小学和师范学校艺术学科的教师踊跃参会。该会会员分责任会员（吴梦非、刘质平、丰子恺、刘海粟、欧阳予倩等30人）、普通会员（120余人）两种，活动形式为暑期开设的图画音乐讲习会，主要面向中小学音乐教师《美育》杂志为该会会刊。1922年4月，《美育》杂志停刊，该会亦解体①。

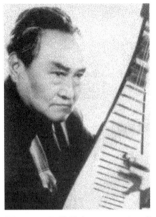

图3-7 卫仲乐（1908—1997）

《美育》杂志为中华美育会会刊，1920年4月创刊，1922年4月停刊，实出七期，总编辑为吴梦非，周湘、刘质平、姜丹书、欧阳予倩分别任图画、音乐、手工、文艺编辑主任。该杂志内容以提倡美育或研讨艺术教育各学科为主，有时也报道中华美育会的活动情况，其办刊宗旨为宣传美感教育、探讨艺术民主化及艺术教育问题。

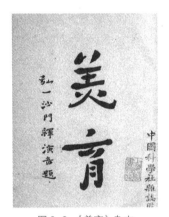

图3-8 《美育》杂志

（三）国乐改进社

国乐改进社是1927年由刘天华、郑颖荪等35人发起创建的民族音乐社团，成立于北京，宗旨为改进和普及国乐。国乐改进社采用民主选举机制，干事社员从普通社员中产生，社团执行委员会来自干事社员，具有领导社团、组织活动的职能与权力。国乐改进社的执行委员会，有总务、文书等不同类别职位，其中总务主任管理社团日常事务，该职由刘天华担任。此外，国乐改进社在成立时吸收了不少优秀音乐力量，萧友梅、蔡元培等人都是该社名誉成员。国乐改进社创立后曾提出了建立图书馆、博物馆、"创设学校、组织研究所"等诸多收集整理、研究发展民族音乐的计划和设想，但终因缺乏资金、不得政府和社会的重视与支持而未能实行。国乐改进社的实践活动主要表现在两个方面：一为活动演出，例如1928年1月12日在北京饭店举办的民族乐器专场音乐会；其近于"五四"运

① 中国艺术研究院音乐研究所，《中国音乐词典》编辑部. 中国音乐词典[M]. 北京：人民音乐出版社，1985：508.

动。二是创办杂志，国乐改进社的会刊是《音乐杂志》。

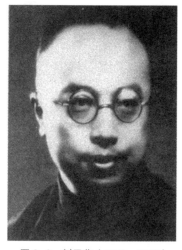

图 3-9　刘天华（1895—1932）

刘天华（1895—1932），作曲家、民族乐器演奏家、音乐教育家，文学家刘半农之弟，江苏江阴人。刘天华出身于知识分子家庭。14 岁就读于常州中学并初学西洋管类乐器。16 岁因所在学校关闭，故而辍学加入了"江阴反满青年团"军乐队。一年后去上海加入"开明剧社"所属乐队。1914 年回乡，后往返于江阴、常州等地，在中学从事音乐教育工作。在此阶段，他曾跟随周少梅与沈肇州修习琵琶与二胡，为掌握精湛的乐器演奏技能，刘天华还曾专门前往河南向当地僧人、道士及出身民间的艺人求学问道。经一段时间的乐器学习、记录了众多曲谱后，刘天华开始尝试音乐创作。1922 年其在北京大学音乐传习所和国立北京女子高等师范学校讲授音乐课程。自 1926 年到 1932 年刘天华去世，其音乐教育活动主要集中于国立北京艺术专门学校和国立北平大学女子文理学院。

刘天华的三弦、小提琴及和声学、作曲知识皆是其从事音乐教育时获得的。在其自身具备的理论基础上，创作了器乐合奏曲《变体新水令》、琵琶独奏曲《虚籁》《改进操》、二胡独奏曲《空山鸟语》《良宵》《月夜》《光明行》《烛影摇红》《病中吟》等。除音乐创作外，刘天华还善于整理谱集，他以五线谱和工尺谱的方式准确记录了梅兰芳的戏曲唱腔并将其出版为《梅兰芳歌曲谱》。此外，刘天华还编写出版过《安次县吵子会乐谱》《佛曲谱》等谱集及 47 首二胡练习曲和 15 首琵琶练习曲。1932 年 6 月，刘天华赴天桥收集锣鼓谱时染猩红热病故[①]。

《音乐杂志》由国乐改进社编印，程朱溪任编辑，刘天华为总务并主持该刊。该杂志原为月刊，后因经费拮据不能按期出版，1932 年 2 月停刊，实出十期，收录有提倡和改进国乐的论文、研究中我国传统音乐的专著、史料、民族器乐曲、古代器乐乐谱及有关国乐改进社活动情况的内容。除此之外，《音乐杂志》亦会以相当篇幅翻译介绍西洋音乐理论[②]。

① 中国艺术研究院音乐研究所，《中国音乐词典》编辑部 . 中国音乐词典［M］. 北京：人民音乐出版社，1985：237.
② 中国艺术研究院音乐研究所，《中国音乐词典》编辑部 . 中国音乐词典［M］. 北京：人民音乐出版社，1985：465.

第二节 师范音乐教育发展

五四运动后，我国师范音乐教育在蔡元培、萧友梅等人及归国留学生群体的努力下取得了长足的发展与进步。国立北京女子高等师范学校、私立上海美术专科学校图音系、私立西南美术专科学校、国立中央大学教育学院艺术系音乐组、国立北平大学艺术学院音乐系的创立，也为我国师范音乐教育的发展探寻了道路。作为近代师范音乐教育发展的组织机构，上述学校的创设与发展有助于师范音乐教育的发展和音乐师资人才的培育。

一、国立北京女子高等师范学校

国立北京女子高等师范学校是北洋政府时期在"京师女子师范学堂"基础上创建的女子高等师范学校，该校设有预科（一年）、本科（三年）、选科、专修科（两或三年）、研究科（一或两年）等五类学科。本科又分文、理、家事三种科目。该校文科和理科所设定课程与其他高等师范学校基本相同，而家事科课程则较为特殊，主要有家事、国文、伦理、应用理科、外国语、图画、乐歌、体操缝纫、手艺及园艺等。该校设有附属中学（后改为北京师大女附中），李大钊、鲁迅等人曾任教于此。1924年5月，该校改名为国立北京女子师范大学，现为北京师范大学①。1920年9月，在萧友梅、杨仲子二人的努力下，国立北京女子高等师范学校增设音乐体育专修科，这是我国早期的现代高等音乐教育科系。该科修业年限为三年，初办时并无科主任，仅由具体办事人在仿照日本学制的基础上根据国情简略更改后制定出了一些用于教学的教材与教学方法。起初大纲要求该科招收的学生需同时学习音乐和体育，借此以满足培养音乐体育能力兼备的综合性中学师资人才的办学目标。但实践过后，发现这两类课程在专业性质、学习方法、思维方式等方面都有着巨大的差异，专业间的矛盾越来越显现，若再将两者合并教育，无论对教师教学还是对学生学习都不利。1921年，萧友梅出任音乐体育专修科主任并提议独立出音乐科，将两门学科分离，各自成科。此后，萧友梅与杨仲子等人在参照德国学制的基础上制定出了《女子高等师范学校音乐体育分组方法》，这份办法明确指出音乐与体育两科教学大纲的不同并提供了各自的教学安排，该办法于第二学期正式投入使用。至此，国立北京女子高等师范学校音乐科正式成立。不幸的是，音乐科于1927年被撤销。同年11月更名为北平女子文理学院，杨仲子接替萧友梅任音乐科主任，历任十年，直至1937年卢沟桥事变该校才被迫离散②。

杨仲子（1885—1962），音乐教育家，名祖锡，字仲子，号粟翁，江苏南京人。1904

① 《教育大辞典》编纂委员会. 教育大辞典：第2卷[M]. 上海：上海教育出版社，1990：72.
② 祁斌斌. 中国音乐教育史上的一颗启明星——北京女子高等师范学校音乐系历史研究及几个问题的更正[J]. 音乐研究，2013（3）：38-47.

年，毕业于南京江南格致书院，后赴法国留学。留学期间，就读于法国贡德省大学理学院，兼学钢琴。1910年考入日内瓦音乐学院，主修音乐理论和钢琴，1918年毕业归国。1919年与萧友梅同在北京大学音乐研究会（北京大学音乐传习所前身）任导师。1922年，北京大学音乐传习所成立，杨仲子继续留校任教，同时他还任教于国立北京女子高等师范学校。1925年，杨仲子担任国立北京艺术专门学校音乐系主任一职。1929年，他任国立北平大学艺术学院音乐系主任，同时兼任国立北平大学女子文理学院音乐系主任。1930年，他任国立北平大学艺术学院院长兼音乐系主任。1938年任教育部音乐教育委员会委员兼编订组主任。1940年至1941年任白沙国立女子师范学院音乐系主任。1941年至1942年在重庆青木关任国立音乐院院长，继任教育部音乐教育委员会主任委员。1943年至1946年任职于国立礼乐馆，兼任国立戏剧专科学校教务主任。杨仲子一生从事音乐教育事业，支持民族音乐的发展。他创作的歌曲有《侨工歌》（椒园作词，载《音乐杂志》1920年第一卷第八期）、《梅语》（易韦斋作词，载《音乐杂志》1921年第二卷第九、十两号合刊）。此外，他还擅长书画篆刻艺术[①]。

音乐体育专修科设立之初曾规定主修音乐者，必须以体育为副科。但其后经科主任萧友梅提议，音乐科从音乐体育专修科独立，学制四年。国立北京女子高等师范学校音乐体育专修科的设立，标志着高等师范音乐科系在我国的成功建立，是国内最早由政府创办的正规高等师范音乐科，自成立后招揽了萧友梅、杨仲子、刘天华等众多优秀人才辅以教学。1924年5月，音乐体育专修科改称国立北京女子高等师范大学音乐专修科。

中国音乐师范教育的起步阶段为民国初至20世纪20年代末。在此期间音乐师范教育存在规模不大、体制纷杂等诸多问题。但毫无疑问的是，这一阶段培养了适用于学校音乐教育的师资力量，改变了此前仅靠外国音乐教习的局面，并获得了音乐师范教育的办学经验。相较于起步阶段，20世纪30年代，中国师范音乐教育水平得到了较为明显的提高。这既表现为人们对音乐师范教育关注程度的不断提升，也体现在师范教育体制的完善和改进。

这一阶段音乐师范教育的发展主要表现在以下几方面：首先，表现为音乐（艺术）系、科在部分高等师范院校的相继增设，如河北省立女子师范学院设音乐系（括号中为设立时间及地点，下同）（1930年，天津）、国立北平艺术专科学校设艺术师范科（1934年1月）、国立女子师范学院设音乐系（1940年9月，四川江津）、湖北省立教育学院设音乐科（1941年7月）、福建省立师范专科学校设艺术科（1941年）、国立师范学院设音乐科（1942年，湖南蓝田）、安徽省立安徽学院师范部设艺术科（1943年8月，安徽金寨）、国立湖北师范学院设音乐系（1944年1月，湖北恩施）等。其次，部分中等师范学校增设了专门培养小学音乐师资的科、组，如山东省立第一女子师范学校设有艺体科（1930年，济

① 中国艺术研究院音乐研究所，《中国音乐词典》编辑部. 中国音乐词典：续编[M]. 北京：人民音乐出版社，1992: 218.

南）、福建私立集美师范学校设有艺术科（1933 年，福建同安）、国立重庆师范学校设有音乐师范科（1939 年，重庆北碚）等。此外，还有通过具有"特种师范"性质的音乐组以及在中师增加的音乐选修课来加强学生的音乐教学能力。

值得注意的是，中华民国教育部于 1943 年 6 月公布的中等师范学校音乐课"教学目标"对音乐课做出了较为明确的要求：

（1）培养学生的音乐知识和技能，能够看懂、唱出并演奏出相应的乐曲；

（2）对学生的听觉和发声器官进行训练，培养学生学唱歌曲的能力；

（3）教会学生在学校中使用音乐的方法；

（4）促使学生明确音乐与人生之间的关系，提高学生的涵养品质，激发其民族精神。

二、上海美专图画音乐系

1921 年，由刘海粟于 1912 年 11 月创建的"上海美术院"正式改名为"上海美术专门学校"，并增设高师科图画音乐系。刘质平担任图画音乐系音乐组主任，教师有潘伯英、张湘眉等。1925 年该校修改学制，分设师范院及造型美术学院。师范院下设图画音乐系及手工系，学制为三年，另设有图画音乐专修科，学制为两年。1930 年，上海美术专门学校改名为"上海美术专科学校"（简称"上海美专"），设音乐系及艺术教育系图画音乐组，学制为三年。1933 年至 1935 年，吴梦非任教务主任及艺术教育系主任。为了提高在职教师的总体水平，该校利用假期为教师举办了 5 种不同门类的讲习会，包括普通乐理、和声学、作曲法、音乐常识、中唱、西唱、钢琴实习等科目。讲习会招收现任人员，年龄性别不受限制，时长为十天。其章程规定："中小学艺术新课程及教学法"的讲习时间定于讲习会的最后一周，而有关中小学艺术课程的具体科目又有音乐、图画、劳作三种，各小组学员必须出席听讲。1935 年，该校音乐系学制改为主副科制，即入学后第二学期起，凡主修声乐或小提琴的学生必须以钢琴为副科，而主修钢琴的学生则可在声乐或小提琴两者中任选其一作为副科。1940 年后，该校分中国画、西洋画、音乐、雕塑、图案五组，实行五年制，艺术教育系仍为三年；采用学分制，规定五年制修满 180 分，三年制修满 120 分即可毕业。抗战后期学校停办，至 1946 年复校。复校后的艺术教育仍分为图画、音乐、劳作三组，主副科制。历届音乐教师有赵梅伯、马思聪、胡然、丁善德等。

1932 年至 1934 年，上海美专聘请卫仲乐为国乐导师。卫仲乐（1908—1997），民族器乐演奏家，出生于上海码头工人家庭。他参加过"大同乐会"，曾师从郑觐文、柳尧章、汪昱庭等人修习乐器，琵琶技艺精绝。1932 年至 1934 年，他在上海女子美术学校和上海美术专科学校兼任民族器乐课教师。1938 年，卫仲乐作为中国文化剧团成员前往美国参加演出活动。1941 年，他组织成立了中国管弦乐队和仲乐音乐馆。1947 年后，任教于上海同济大学、复旦大学、交通大学的国乐业余学习班和国乐社团。卫仲乐创新了琵琶演奏的表现手法，如"武曲文弹""文曲武弹""以武带文""以文带武"等演奏手法风格独特、表

现新颖。常演曲目有《十面埋伏》《霸王卸甲》《阳春白雪》等。此外，他的古琴和二胡演奏技艺也较为精熟，《醉渔唱晚》（古琴曲）与二胡曲《病中吟》《月夜》更是其娴熟之作[①]。

三、私立西南美术专科学校

私立西南美术专科学校于1925年10月2日于重庆开学。该校初创时设有中西绘画科、音乐组及艺术师范高、初两级。该校曾于抗日战争爆发时停办并迁址成都，其在抗战胜利后返迁重庆并改设绘画、艺术教育两科。私立西南美术专科学校的艺术教育学科分设有音乐、绘画、雕塑三组，旨在培养中小学艺术师资。应锡恒、朱凤林、朱凤平等为该校音乐教师。

四、国立中央大学教育学院艺术系音乐组

国立中央大学教育学院前身为"国立第四中山大学"（由国民政府创办，具有试行性质，首更名江苏大学），其与国立东南大学、河海工科大学等九所高校合并于1928年5月定为该名。该院共设七个学院，其中教育学院艺术系是在国立东南大学艺术系音乐组的基础上成立的，设有艺术教育科及艺术专修科，程懋筠为首任系主任。

五、国立北平大学艺术学院音乐系

1928年11月，前"国立北京艺术专门学校"改名为"国立北平大学艺术学院"，下设音乐系，国立北平大学艺术学院音乐系共有教师9名，学生26名，其中杨仲子任系主任并讲授器乐。1930年该校改名为"北平艺术专科学校"，杨仲子任校长并负责院务，1933年停办，1934年重办并更名为"国立北平艺术专科学校"，设绘画、雕塑、图工、艺术师范四科。1936年该校艺术师范科停办，1938年春与国立杭州艺术专科学校合并改称"国立艺术专科学校"，设音乐专修科。

第三节　专业音乐教育建立

20世纪20年代初，中国专业音乐教育进入规范化发展状态。五四运动后，专业音乐教育机构因蔡元培、萧友梅等人及归国留学生群体的努力得以在我国建立，与以往音乐师

[①] 中国艺术研究院音乐研究所，《中国音乐词典》编辑部. 中国音乐词典：续编[M]. 北京：人民音乐出版社，1992：190.

范院校不同，专业音乐院校是以培养专业音乐人才为办学主旨的专门音乐教育机构。1929年，上海"国立音乐院"更名为"国立音乐专科学校"，此后，中国高等专业音乐教育迈入正轨。

一、国立音乐院

1927年11月27日，在蔡元培、萧友梅、王瑞娴、朱英等优秀音乐家们的努力下，创建了近现代史上第一所国立高等音乐学府——国立音乐院。它是"五四"新文化运动的产物。蔡元培任院长，萧友梅任教务主任。后萧友梅受蔡元培委托担任代理院长。1928年9月，萧友梅正式成为国立音乐院院长。

国立音乐院"为国立最高之音乐教育机构，直辖于国民政府教育部"。虽然学院规模小，但制定了规范的组织大纲和学则。该院学科设置具备了现代高等音乐教育的规格和建制，共设有理论作曲、钢琴、小提琴和声乐四个系；分预科、本科、专修科及各项选科；采用学分制。建院宗旨为"输入世界音乐，整理我国国乐"（《建院章程》）。该院学制和课程设置是仿照欧洲音乐院校而来的。

国立音乐院建立初期教职人员较少，因此该院教师多身兼数职，任课教师主要有：萧友梅（作曲理论）、王瑞娴（钢琴）、李恩科（声乐/英语）、陈崑生（小提琴）、朱英（琵琶/竹笛）、吴伯超（钢琴/二胡/会计）、易韦斋（国文/文牍）、雷通群（文化史）。另外，还曾邀请吕维钿（Mrs. E. Levitin）、安多保（Antopolsky）、马切尔伏（Maltzeff）、富华（Arrigo Foa）[①]、佘甫磋夫（Igor Shevtzoff）等俄侨音乐家及上海工部局乐队演奏家来校授课，这些外籍音乐家的加入，充实了国立音乐院的师资力量。

1927年11月至1929年7月，国立音乐院在蔡元培和萧友梅的同心协作下逐渐走向正轨。该院是中国近现代音乐史上第一所独立建制的国立专业音乐教育机构，它的产生开创了中国高等音乐学府从无到有的历史。

（一）《音乐院院刊》

国立音乐院创有《音乐院院刊》，该院刊于1929年5月创刊，1929年7月停刊，共出3期，月刊，其中收录了萧友梅的《古今中西音乐概说》、朱英的《琵琶左右手全部指法记号说明》、龙同玉的《对于国乐整理研究及教授法之我见》、冼星海的《普遍的音乐——随感之四》等文章及多首诗歌[②]。

① 富华（Arrigo Foa），犹太裔的意大利人，近现代教育家、小提琴家、指挥家。富华于1900年出生在意大利的都灵和米兰之间的小城韦尔切利（Vercelli）。12岁入米兰音乐院，两年后举行第一次小提琴独奏会。1918年毕业于米兰音乐院，获得首奖。1921年被梅百器选中，聘入上海工部局乐队，首任乐队首席、独奏演员、副指挥，1942年担任指挥，1952年离开上海前往香港，任职三十余年，对国立音乐院的贡献仅次于梅百器。
② 洛秦，钱仁平. 国立音乐院 国立音乐专科学校图鉴：1927—1941 [M]. 上海：上海音乐学院出版社，2013.

（二）国立音乐专科学校

1929年8月，南京政府改组国立音乐院后，该院更名为"国立音乐专科学校"（简称"国立音专"），萧友梅兼任校长和教务主任。

该校教师多为留学欧美后归国音乐家，除此之外还有部分外国音乐家也在该校任教。国立音乐专科学校设有预科、本科、师范科及各项选科。其中，预科和师范科需初中毕业的学生才能就读，本科则需在本校预科毕业或高级中学毕业的学生才能就读。预科两年，师范科和本科至少三年，实行学分制。这些学科的专业课程分理论作曲、钢琴、提琴及声乐四组。此外，学校规定新生入学第一学期为试验学期，期末经主任教员认可方能成为正式学生。

1930年5月，国立音乐专科学校增设研究班；本科分理论作曲、钢琴、小提琴、大提琴、声乐、国乐六组。1931年10月，该校在原有本科和研究班基础上还增设了高级中学、高中师范科和选科；本科则在原有基础上新增了师范一组，共计七组。

1929年10月，萧友梅聘请黄自担任该校教务主任和专任教员，研究制定科学的教学大纲和课程设置，同时，教授理论作曲、音乐史、音乐欣赏三门课程。除黄自外，任职教师还有声乐组主任周淑贤（留美，1929年10月到校）、声乐教员应尚能（留美，1931年9月到校）、钢琴教员夏瑜（留美，1931年9月到校）等[①]。在萧友梅校长及众位教师的努力下，该校成了与欧美接轨的亚洲一流高等专业学校。

（三）《国立音乐专科学校校刊》

《国立音乐专科学校校刊》，原名《音乐院院刊》，因校名变动而重新出刊，初称《国立音乐专科学校校刊》，第三期起改名为《音》。1929年11月创刊，1937年7月停刊，共出63期（另有64期一说），月刊，主编有青主、廖辅叔等。此后，"国立音专"又编有《音乐月刊》。《音乐月刊》于1937年11月创刊，1938年2月停刊，共出4期，主编为陈洪。

二、代表音乐家

（一）黄自

黄自（1904—1938），音乐教育家、作曲家，字今吾，江苏川沙（现属上海）人，出生于民族资产阶级家庭。1911年他在上海接受小学教育，1916年入清华学校，曾参与学校的学生管弦乐队、合唱队等音乐活动。1921年，他开始学钢琴，次年，开始接触和声学。1924年，黄自前往美国留学，于欧柏林大学修习心理学。1926年获该校文学学士学位，后继续留校修习音乐理论、作曲和钢琴等课程。1928年转入耶鲁大学深造音乐，一年后创作完成交响序曲《怀旧》。1929年5月，《怀旧》一曲于耶鲁大学毕业音乐会上首演，

[①] 洛秦，钱仁平．国立音乐院 国立音乐专科学校图鉴：1927—1941［M］．上海：上海音乐学院出版社，2013．

其后黄自获音乐学士学位。黄自回国后，任教于沪江大学。1929 年，他在国立音乐专科学校教授理论作曲，同时还担任教务主任。1934 年，与萧友梅、韦瀚章等人以"音乐艺文社"的名义共同创编《音乐杂志》。1935 年冬，他又发起创办了上海管弦乐团。1937 年秋，黄自辞去国立音乐专科学校教务主任一职，专心于专业音乐教材的编写。黄自 1938 年病逝于上海。他在从教的八九年里，在介绍西洋近代音乐理论、造就专业作曲人才等方面贡献较大。他的音乐创作种类繁多，音乐作品旋律优美，结构严谨。早期作品带有明显的欧式痕迹，后转而探索民族风格，如清唱剧《长恨歌》中的女声合唱曲《山在虚无缥缈间》（1932），

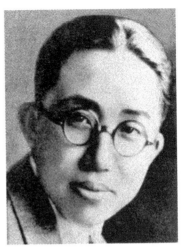

图 3-10　黄自（1904—1938）

即是他对民族音乐风格探索的具体表征。"九一八"事变后，他谱写了合唱曲《抗敌歌》（1931）、《旗正飘飘》（1933）及《九一八》（1933）、《赠前敌将士》（1932）等歌曲，这些作品是最早由我国音乐家创作的抗日歌曲，在当时和抗战时期具有鼓舞抗敌爱国热情的良好效应。1935 年，黄自应左翼影剧、音乐工作者之邀，为进步影片《都市风光》配写了片头音乐《都市风光幻想曲》，该作品与其《怀旧》被视为我国作曲家在交响音乐创作上较早的尝试成果。此外，他的代表作有：清唱剧《长恨歌》（1932）（歌词十章，黄自作曲七章），歌曲《点绛唇》（1933）、《南乡子》（1933）、《玫瑰三愿》（1932）、《天伦歌》（1936）等，论著《和声学》《音乐史》（均未完成）以及音乐论文《音乐的欣赏》（1930）、《西洋音乐进化史的鸟瞰》（1930—1932）、《勃拉姆斯》（1934）、《调性的表情》（1934）、《怎样才可产生吾国民族音乐》（1934）等。[1]

（二）陈洪

陈洪（1907—2002），音乐教育家、作曲家，曾用名陈白鸿等，广东海丰人。广州念中学时初学小提琴，1927 年赴法，曾在法国国立音乐院南锡分院学习作曲与小提琴，其后在巴黎随奥伯德菲尔（Oberdoerffer）学小提琴。1930 年回国，于广州组织管弦乐队并参与了爱国歌咏运动的开展。1932 年与马思聪合办广州音乐院。其间编辑出版了音乐理论刊物《广州音乐》。1937 年应萧友梅之邀到沪，在国立音乐专科学校担任教职并兼任教务主任。1946 年被南京国立音乐院聘为教授兼管弦系主任。五十多年来陈洪工

图 3-11　陈洪（1907—2002）

[1] 中国艺术研究院音乐研究所，《中国音乐词典》编辑部. 中国音乐词典：续编［M］. 北京：人民音乐出版社，1992：177.

作在音乐教育前线，为国家培养了大批音乐专门人才。

他是自 1930 年始就在国内专业音乐教育中推行固定唱名法的音乐教育家之一，"九一八"事变后，陈洪在广州创作了《冲锋号》《上前线》（1932）等歌曲。全面抗日战争爆发前后创有群众歌曲《四万万的大众起来》《一致对外》以及歌曲《秋日琴心》、钢琴小曲《摇船歌》《幽默曲》等音乐作品①。

（三）应尚能

图 3-12　应尚能（1902—1973）

应尚能（1902—1973），声乐家、作曲家，浙江宁波人。1923 年毕业于北京清华学校，此后赴美求学，就读于密歇根大学，修习机械工程专业，后转修声乐专业，1929 年学满毕业。1930 年应尚能归国，并于上海国立音乐专科学校从事教育工作。抗日战争期间，他辗转于重庆国立音乐院、国立戏剧专科学校、国立社会教育学院等学校，从事声乐教学。30 年代初，应尚能举行了个人独唱会。其代表论著有《以字行腔》（1981）《我的声乐经验》《乐学纲要》（1935）等；作有《吊吴淞》（1934，韦瀚章作词）、《请告诉我》（1939，未出版，闻一多作词）等歌曲及练声曲，共计 150 余首；编有《燕语》（1935）、《创作歌集》（1935）、《国殇》（1949）、《荆轲插曲》（1940）、《儿童歌曲集》等歌集。②

三、其他的专业音乐院校

（一）广州音乐院

广州音乐院是一所于 1932 年创办的私立音乐学校。它是由陈洪、马思聪等人在吸收广东戏剧研究所附设的小型管弦乐队及音乐学校原有部分师生的基础上筹办而成的。该院设有专科、选科、师范科。专科四年，修习科目有声乐、钢琴、小提琴、大提琴等。师范科二年。该院建立初期，由马思聪担任院长，1933 年，陈洪接任院长一职。1936 年秋该院停办③。

马思聪（1912—1987），作曲家、小提琴演奏家、音乐教育家，广东海丰人。他曾在小学阶段学习过风琴、口琴、月琴等乐器。1923 年赴法国，就学于南锡（Nancy）音乐

① 中国艺术研究院音乐研究所，《中国音乐词典》编辑部. 中国音乐词典：续编 [M]. 北京：人民音乐出版社，1992：22.
② 中国艺术研究院音乐研究所，《中国音乐词典》编辑部. 中国音乐词典：续编 [M]. 北京：人民音乐出版社，1992：467.
③ 中国艺术研究院音乐研究所，《中国音乐词典》编辑部. 中国音乐词典：续编 [M]. 北京：人民音乐出版社，1992：131.

院，后前往巴黎跟随奥伯德菲尔（Oberdoerffer）学习小提琴，继而考入巴黎音乐学院布舍里（Bouchcrit）小提琴班。1929年，回国后的马思聪担任广东戏剧研究所附属管弦乐队指挥，还曾在上海、南京、广州等地举行过小提琴独奏会。1930年马思聪再次赴法，跟随毕能蓬（Binembaum）学习作曲。1932年，马思聪被聘为广州音乐院院长。1933年，任教于南京国立中央大学。1937年，他开始创作抗战歌曲，且多来往于广州和香港两地。1939年，马思聪任教于云南的中山大学，一年后又任重庆中华交响乐团指挥，曾在韶关、桂林、长沙、昆明等地举行小提琴独奏会。1946年10月，马思聪指挥表演了自己的《第一交响曲》。1947年，他被广东省立艺术专科学校聘为音乐科主任，次年担任香港中华音乐院院长一职。1949年初，他离开香港前往北京，并参加了第一次中华全国文学艺术工作者代表大会，当时被选为中华全国音乐工作者协会副主席。

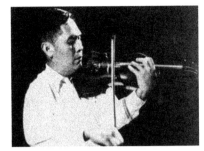

图3-13　马思聪（1912—1987）

马思聪的音乐创作种类多样，数量丰富，多为器乐曲，兼有大型声乐作品和歌曲。他的音乐作品个性鲜明、构思新颖、民族风格浓郁。器乐代表作有小提琴曲《内蒙组曲》（1937）、《绥远回旋曲》（1937）等，管弦乐曲《西藏音诗》（1940—1941）、《山林之歌》等，钢琴曲《舞曲三首》（1950）、《春天舞曲》（1953）、《跳元宵》（1953）等。声乐作品则有抗战歌曲《自由的号声》（金帆词），管弦乐队伴奏独唱曲《不是死是永生》《抛锚大合唱》《民主大合唱》《中国少年儿童队队歌》等，小键琴曲《阿美组曲》，舞剧《晚霞》，歌剧《热碧亚》和《新疆狂想曲》等①。

（二）福建音专

1942年，福建省立音乐专科学校更名为国立福建音乐专科学校，简称"福建音专"。该校设有三年制师范科、五年制师范科和五年制本科。各专业下分设理论作曲、声乐、钢琴、弦乐等主科。此外，该校还专设有中小学师资训练班和社会音乐工作者训练班（1942年秋停办），院长一职曾由蔡继琨、萧而化、卢前等人担任，缪天瑞则担任该校教务主任。该校教师集中了国内外音乐家。1940年10月至1941年8月和1947年1月至4月，该校两度编辑出版《音专通讯》期刊。1946年7月至1947年3月，该校又编辑出了月刊《音乐学习》②。

1949年，福建音专聘陈田鹤为教授。陈田鹤（1911—1955），原名陈启东，浙江温州人，音乐教育家、作曲家，出生于职员之家。17岁就读于温州艺术学院，次年就读于上海

① 中国艺术研究院音乐研究所，《中国音乐词典》编辑部. 中国音乐词典：续编[M]. 北京：人民音乐出版社，1992：126.
② 中国艺术研究院音乐研究所，《中国音乐词典》编辑部. 中国音乐词典：续编[M]. 北京：人民音乐出版社，1992：137.

美术专科学校音乐组。1930年，陈田鹤于国立音乐专科学校师从黄自修习作曲理论，在学期间半工半读，曾三次休学。1934年，他于武昌艺术专科学校开展音乐教育工作。1936年，任山东省立剧院音乐理论教员。1937年卢沟桥事变后，陈田鹤返沪以教授音乐为生，其间他还曾谱写了一些抗战歌曲及电影、戏剧配乐作品。1939年，陈田鹤前往重庆并任职于音乐教育委员会，同时还担任《乐风》音乐杂志编辑一职。1940年秋至1949年初，他任教于重庆、南京国立音乐院并担任教务主任的工作。

1949年，陈田鹤任教于国立福建音乐专科学校。新中国成立后，音乐创作成了他的工作重心之一，曾在北京人民艺术剧院和中央实验歌剧院担任作曲者。陈田鹤在音乐创作上颇有建树，如1934年创作的钢琴曲《序曲》获齐尔品（A·Tcherepnin）主办的"征求有中国风味的钢琴曲"比赛二等奖。他还创作了《牧歌》（郭沫若诗）、《山中》（徐志摩诗）、《秋天的梦》（戴望舒诗）、《清平乐·春归何处》（黄庭坚词）、《江城子·西城杨柳弄春柔》（秦观词）等歌曲，清唱剧《河梁话别》（即《苏武》，1946），混声四部合唱曲《森林啊！绿色的海洋》（1954）和《和平友谊之歌》（1955）等。此外，他还曾将琴曲《广陵散》的片段改编为管弦乐曲①。

图3-14　缪天瑞（1908—2009）

缪天瑞（1908—2009），音乐教育家、音乐理论家，浙江瑞安人。1923年，他毕业于瑞安中学，随后就读于上海艺术师范学校音乐科，师从吴梦非、丰子恺等人学习音乐理论。学成后，他曾任教于浙江省立温州师范学校、福建音专等，还与同学共同兴建了温州艺术学院。1933年至1938年，缪天瑞开始接触音乐杂志的创编工作，他曾担任过《音乐教育》《乐学》等刊物的主编。

缪天瑞是现代律学学科奠基人之一，他花费了50年时间撰写和修改了《律学》一书，该书是这一领域的奠基之作。此外，他还编写了《音乐百科词典》等辞书，改善了国人无书可查音乐术语的状态。同时，他还翻译了《音乐的构成》《和声学》《曲式学》等理论著作，这一系列著作是我国专业音乐教育早期所使用的教材范本②。

（三）青木关国立音乐院

1940年11月，当时的教育部召集了一批音乐家（包括"上海国立音专"的部分师生），在重庆青木关创办了国立音乐院，教育部次长顾毓琇代理院长一职。后杨仲子、陈立夫、吴伯超等人都曾担任该院院长，而应尚能、李抱忱、陈田鹤等人则先后担任教务主任。该院成立初设有五年制专修科和实验管弦乐团，专修科分为国乐、理论作曲、声

① 中国艺术研究院音乐研究所，《中国音乐词典》编辑部. 中国音乐词典：续编[M]. 北京：人民音乐出版社，1992：47.
② 何谦. 幽兰：古琴家李仲唐口述实录[M]. 西安：太白文艺出版社，2011：80.

乐、键盘乐器、管弦乐器五组。1941年该院开设了音乐教员讲习班，1945年增设十年制幼年班。

1942年，教育部将青木关国立音乐院纳入上海国立音专分院。1943年迁至重庆松林岗，戴粹伦任院长。1946年，国立音乐院本院迁至南京，幼年班则迁往江苏常州。其后，青木关国立音乐院作为国立音乐院的分院又改名为"国立上海音乐专科学校"，迁址上海，与原上海的两个音乐院校并为一体。

1950年春，国立音乐院迁址天津，历经改组后合并更名为中央音乐学院，原国立上海音乐专科学校也曾被纳入中央音乐学院，后更名为上海音乐学院①。

国立音乐院曾聘吴伯超、杨荫浏、李抱忱等任教。吴伯超（1903—1949），音乐教育家、指挥家，江苏武进（今常州）人。1922年12月入北京大学音乐传习所，跟从刘天华学习二胡、琵琶，师从外籍教师学习钢琴，毕业后任教于北京师范学校。1927年他前往上海在国立音乐院教授二胡和钢琴，1931年赴比利时留学。留学期间，他曾先后在布鲁塞尔南沙勒罗瓦（Charleroi）音乐院、皇家音乐学院师从吉南（F. Guinant）学习和声和作曲。此外，他还师从赫尔曼·谢尔欣（Hermann Scherchen）学习指挥。1936年，回国后的吴伯超任教于国立上海音乐专科学校，同时兼任内政部礼乐编订委员会主任委员。1938年他主持举办了广西省艺术师资训练班。1940年又在重庆任中央训练团音乐干部训练班副主任及励志社管弦乐队指挥，之后还担任国立女子师范学院音乐系主任。1943年至1949年期间，吴伯超任重庆青木关国立音乐院院长并兼任该院实验管弦乐团指挥。1945年他组织国立音乐院创办十年制幼年班，培养了一批乐队演奏人员。他曾指挥过一些西洋古典乐曲及自己的作品，代表作有《飞花点翠》（民族器乐合奏）、《中国人》（合唱）、《桃之夭夭》（女声独唱）、《鹿鸣》等。②

图3-15　吴伯超（1903—1949）

杨荫浏（1899—1984），中国音乐史家、民族音乐学家，江苏无锡人。他自幼便接触史书典籍诗词歌赋，酷爱音乐的他幼时便跟随道士修习多种民族乐器。1911年他入天韵社，师从吴畹卿学昆曲、琵琶、三弦等。此外，他还

图3-16　杨荫浏（1899—1984）

① 中国艺术研究院音乐研究所，《中国音乐词典》编辑部. 中国音乐词典：续编［M］. 北京：人民音乐出版社，1992：138.
② 中国艺术研究院音乐研究所，《中国音乐词典》编辑部. 中国音乐词典［M］. 北京：人民音乐出版社，1985：409.

曾跟随美国传教士郝路易（L. S. Hammond）女士学习英文、钢琴和作曲法。1916 年，杨荫浏就读于江苏省立第三师范学校。1923 年，他就读于上海圣约翰大学经济系，在校期间曾被推选为学校国乐组组长。

1926 年，辍学回乡后的杨荫浏，曾来往于无锡、宜兴两地从事中学音乐教育工作。1926 年至 1931 年期间，他为基督教圣公会翻译赞美诗。1931 年至 1941 年，他成了六公会联合圣歌委员会委员，并担任该会总干事一职。1936 年，他的《普天颂赞》得以出版。自此，他不仅担任了北平"哈佛燕京学社"音乐研究员，还在燕京大学讲授中国音乐史，为期一年。此外，他在 1941 年至 1949 年期间在重庆、南京任教于国立音乐院，主讲国乐概论等课程。1944 年至 1948 年间，杨荫浏成为国立礼乐馆乐典组主任，借此经历他获得了音乐编纂方面的经验与技能[1]。

李抱忱（1907—1979），北京人士，音乐教育家、合唱指挥家。他于 1930 年毕业于北平燕京大学。他擅长组织合唱活动，不仅率领合唱团在各地举行旅行演出，还曾组织北平十四所大、中学校学生在天安门开展大规模联合演唱会。1935 年，李抱忱留学美国，就读于欧柏林音乐院，1937 年获该院音乐教育学士及硕士学位。抗战期间，李抱忱任教于重庆国立音乐院，并兼任教务主任。他还曾组织千人大合唱，并率领重庆五大学合唱团至成都演出。1944 年，他再次前往美国，就读于哥伦比亚大学，于 1948 年获该校音乐教育博士学位，他的代表作有《山木斋话当年》《炉边闲话》(东大图书有限公司，1975) 等理论书作。[2]

推荐导读

一、专著教材

1. 陈聆群，齐毓怡，戴鹏海．萧友梅音乐文集［M］．上海：上海音乐出版社，1990.
2. 戴俊超．现代中国音乐社团研究：1900—1949［M］．北京：人民音乐出版社，2014.
3. 胡郁青，赵玲．中国音乐史［M］．重庆：西南师范大学出版社，2012.
4. 洛秦，钱仁平．国立音乐院·国立音乐专科学校图鉴：1927—1941［M］．上海：上海音乐学院出版社，2014.

[1] 中国艺术研究院音乐研究所，《中国音乐词典》编辑部．中国音乐词典［M］．北京：人民音乐出版社，1985：453.
[2] 中国艺术研究院音乐研究所，《中国音乐词典》编辑部．中国音乐词典：续编［M］．北京：人民音乐出版社，1992：103.

5. 马达. 20世纪中国学校音乐教育[M]. 上海：上海教育出版社，2002.

6. 乔建中，毛继增. 中国音乐学一代宗师杨荫浏：纪念集[M]. 台北：社团法人中国民族音乐学会，1992.

7. 孙继南. 中国近现代音乐教育史纪年：1840—2000[M]. 济南：山东教育出版社，2004.

8. 汪毓和. 中国近现代音乐史[M]. 北京：人民音乐出版社，2009.

9. 俞玉滋，张援. 中国近现代学校音乐教育文选：1840—1949[M]. 上海：上海教育出版社，2000.

10. 中国蔡元培研究会. 蔡元培全集[M]杭州：浙江教育出版社，1997.

二、期刊论文

1. 陈正生. 也谈大同乐会[J]. 南京艺术学院学报（音乐及表演版），1999（3）：44-47.

2. 冯雷. 陪都重庆三个音乐教育机构之研究[D]. 上海：上海音乐学院，2010.

3. 李凌. 为发展民族音乐而辛勤劳动的杨荫浏先生[J]. 人民音乐，1979（21）：48-51.

4. 祁斌斌. 中国音乐教育史上的一颗启明星——北京女子高等师范学校音乐系历史研究及几个问题的更正[J]. 音乐研究，2013（3）：38-47.

5. 芮文元. 吴伯超创办的我国第一所儿童专业音乐学校——"国立音乐院幼年班"史料钩沉[J]. 中央音乐学院学报，2003（2）：58-66.

6. 谭抒真. 萧友梅与北大音乐传习所[J]. 音乐艺术，1981（1）：7-8.

7. 王同. 对"大同乐会"在现代国乐演进中的认识[J]. 南京艺术学院学报（音乐及表演），1999（2）：34-37.

8. 王震亚. 国立音乐院院长吴伯超传略[J]. 中央音乐学院学报，1989（3）：50-54.

9. 杨和平."上音"三位音乐家吴梦非、邱望湘、陈啸空研究：上[J]. 音乐艺术，2018（1）：153-164.

10. 杨和平. 王露与北京大学音乐教育[J]. 中国音乐，2004（2）：52-56.

本章习题

一、名词解释

1. 北京大学音乐传习所
2. 大同乐会
3. 中华美育会
4. 国立音乐院
5. 黄自
6. 马思聪
7. 缪天瑞
8. 杨荫浏
9. 青木关国立音乐院
10. 广州音乐院

二、简答题

1. 简述丰子恺在传播外国音乐方面的突出贡献。
2. 简述大同乐会的创立过程。
3. 简述北京大学音乐传习所的成立过程。
4. 简述国立音乐院的基本概况。
5. 简述萧友梅在音乐教育方面所做的贡献。
6. 简述我国早期专业音乐教育的基本情况。
7. 简述吴梦非在音乐教育方面所做的贡献。
8. 简述"五四"运动后所产生的新式音乐社团。

三、论述题

1. 简论国立音乐院的产生对当时音乐发展的意义。
2. 简论国立音乐院、重庆青木关国立音乐院的产生发展及两者之间的关系。
3. 简论"五四"运动后我国师范音乐教育的发展情况。
4. 简论"五四"运动后我国专业音乐教育的发展情况。
5. 简论推动我国专业音乐教育的代表人物及贡献。

四、听辨曲目

1.《旗正飘飘》

2.《玫瑰三愿》

3.《上前线》

4.《春江花月夜》

5.《空山鸟语》

6.《光明行》

7.《病中吟》

8.《十面埋伏》

9.《霸王卸甲》

10.《点绛唇》

第四章　工农革命背景下的音乐

1921年，中国共产党成立。自此开始，我国的革命运动在党的领导下得以有序开展。在时代背景的影响下，我国的音乐有了新的发展，出现了歌颂工农革命、鼓励斗争思想的新的音乐形式，即革命歌曲和工农红军歌曲。这些产生于工农革命背景下的音乐不仅影响着我国革命音乐的发展，而且也对我国的工农革命运动产生了深刻影响。

第一节　工农革命音乐

1919年五四运动的爆发及1921年中国共产党的成立，促进了中国工农革命运动的兴起与发展。随着工农革命运动愈演愈烈，产生了一批优秀的无产阶级革命活动家，如彭湃、瞿秋白等人。他们在领导革命运动的同时，还创作、改编了许多优秀的革命歌曲，并运用群众歌咏的形式来宣传无产阶级革命思想。在这些革命歌曲中，有的是用来宣扬工人革命的，如《五一纪念歌》《工农联盟歌》等；还有的则是用来宣扬农民革命的，如《五一劳动节》《农会歌》《赤潮曲》等。革命歌曲的出现有力地推动着工农运动的开展。

一、工人革命歌曲

工人革命歌曲指的是在1919年五四运动和第一次国内革命战争期间于工人运动中诞生的革命歌曲。它们的产生背景与政治斗争活动紧密相关，符合政治斗争的需求，歌曲的内容多为无产阶级革命思想，有利于唤醒工人群众和促进革命斗争事业的发展。如1921年北京长辛店劳动补习学校师生在五一劳动节庆祝大会上演唱的《五一纪念歌》，1922年安源工人罢工斗争活动后为庆祝活动胜利创作的《安源路矿工人俱乐部部歌》等歌曲，都表现出中国工人阶级奋起斗争的觉悟和取得胜利的自豪感。

五四运动后，我国的共产主义者先后在北京、上海、长沙等地组织成立了多个共产主

义小组。1921年1月，由北京大学部分师生组成的共产主义小组来到了北京长辛店，积极融入当地的工人群体，为他们开办了劳动补习学校。除教授文化知识外，还以唱歌的方式向工人传播革命思想。1921年5月1日，长辛店工人成立了"工人俱乐部"，同时组织了盛大的纪念活动与示威游行。北京大学的学生和劳动补习学校的教员采用《梅花三弄》的曲调，通过改编填词的手法创作了《五一纪念歌》。有关长辛店工人纪念五一劳动节的活动，《北方的红星》曾这样记载："劳动补习学校的学生们就排成整齐的队伍，精神焕发地走上台去，唱起《五一纪念歌》来。这歌词是：……要把强权制度一切扫除，记取五一之良辰。……不分富贫贵贱，责任唯互助……"①

1917年，俄国十月革命的爆发，为中国带来了马克思列宁主义。它启迪着中国人民，鼓励着中国无产阶级群众在救国存亡的道路上勇敢奋进。暗指俄国十月革命的《北方吹来十月的风》曾与《五一纪念歌》一同在长辛店工人举行的纪念活动中传唱。《北方吹来十月的风》唱道："如今世界太不平，重重压迫我劳工……北方吹来了十月的风，惊醒了我们苦弟兄，无产阶级快起来，拿起铁锤去进攻！"如此激昂奋进的歌词形象地描绘了马列主义对中国革命所起的指导作用，同时也抒发了无产阶级为获得自由奋起斗争的决心。《五一纪念歌》《北方吹来十月的风》的存在，证明了革命歌曲对于中国工人运动的推动作用。作为诞生于中共建党前的第一批革命歌曲，这两首革命歌曲证明了革命歌曲配合工人运动的时间之早。

自1921年7月23日中国共产党诞生后，领导工人革命运动就成了党工作的重点和核心。在无数次的工人运动和革命斗争中，产生了大量的革命歌曲。1922年5月1日，在党的领导下，安源路矿工人俱乐部成立，为纪念五一劳动节和庆祝工人俱乐部成立，工人们高举红旗在广场上示威游行。在安源工人运动中，产生了许多优秀的无产阶级革命歌曲，具体作品如《帝国主义和军阀》《五一纪念歌》《安源路矿工人俱乐部部歌》《工农联盟歌》等。

《工农联盟歌》是根据《十八省地理历史》一曲填词编创而成，具有良好的宣传作用。该曲后来在全国的工农运动中被广泛传唱，在对歌词进行改编及扩充后，该曲一直流传至第二次国内革命战争时期。

谱例4-1：《工农联盟歌》(选段)

工农联盟歌（选段）

① 长辛店机车车辆工厂厂史编委会. 北方的红星[M]. 北京：作家出版社，1960：71.

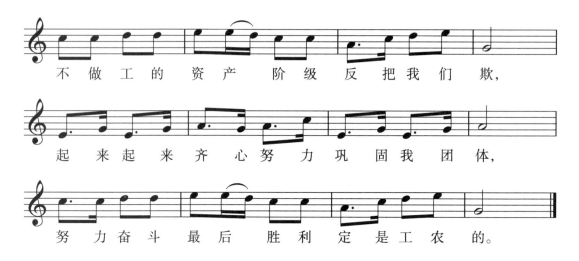

《五一纪念歌》是安源工人在五一劳动节当天集会运动上演唱的歌曲,旨在庆祝五一和祝贺安源路矿工人俱乐部成立,歌词曾收录于安源工人夜校编写的教材《工人读本(第二册)》中,表现出了无产阶级要彻底推翻剥削制度的革命精神。

谱例 4-2:《五一纪念歌》(选段)

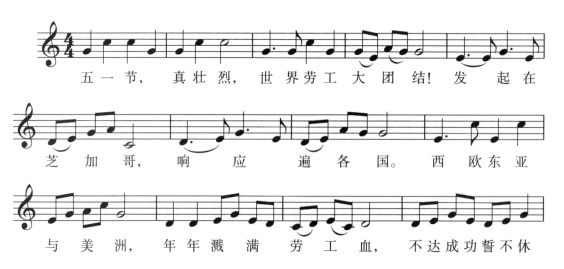

《帝国主义和军阀》是一首通俗简练、音调朴实的革命歌曲。歌曲歌词是当时工人运动的领导者在斗争中编写的,歌词表达了"世界劳工大团结"的无产阶级国际主义精神、铲除资本家的坚强意志及号召工人们为打倒资产阶级而奋斗的革命斗争精神。后来,这首歌曲被传播至革命根据地,在红军中广为流传。

谱例 4-3：《帝国主义和军阀》

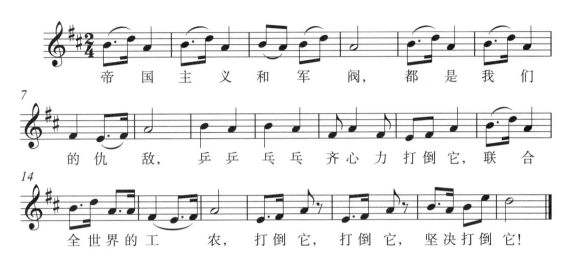

《安源路矿工人俱乐部部歌》是在英美歌曲《试试，再试试》的曲调基础上配以新词改编而成的，该曲在安源工人运动中广为传唱，鲜明地表现了安源工人的英雄形象以及他们的斗争精神和伟大革命思想，后在 1925 年的"省港大罢工"运动中被改为《劳动歌》。

谱例 4-4：《安源路矿工人俱乐部部歌》

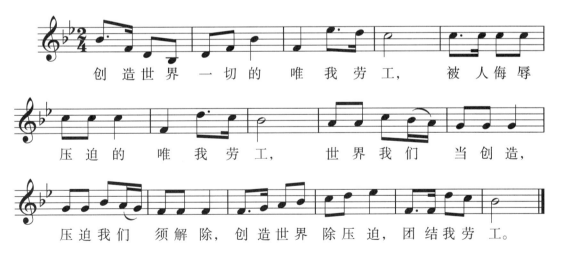

1923 年，"二七"惨案发生。为了反对军阀对工人运动的镇压，京汉铁路全体工人于 2 月 7 日实行总罢工，这次大罢工成为中国工人运动第一次高潮的顶点。在这次罢工运动中产生的《奋斗歌》《京汉罢工歌》等革命歌曲，表达了工人阶级不屈不挠的斗争意志，在后来的"省港大罢工"运动中被广泛传唱。

《奋斗歌》是一首反映工人战斗作风的革命歌曲，它的歌词最初刊载于中国劳动组合书记部发行的《京汉工人流血记》（1923年3月初版）。该曲代表着时代的最强音，它通俗易懂、简洁短小，却充分地展现出了工人阶级不畏强暴、不怕牺牲的革命精神，唱出了无产阶级的满腔热血和一身豪气。

谱例4-5：《奋斗歌》

1925年，上海境内发生了惨绝人寰的"五卅惨案"。"五卅惨案"发生后，中共中央随即发动群众举行了反对帝国主义的总罢工、总罢课、总罢市。"五卅"运动和省港大罢工把中国的工人运动推向了新高潮，由此拉开了中国大革命的序幕。在大革命的风暴中，大量的革命歌曲如《五卅运动》《五色国旗当中飘》《最后胜利定是我们的》等应运而生，这些歌曲不仅揭露了帝国主义、封建军阀和资本家的罪行，而且也具有号召工农团结起来打倒军阀、打倒列强的鼓舞激励作用。其中，《五卅运动》采用我国民间歌曲《孟姜女》曲调配词改编而成。《五色国旗当中飘》则采用民间小调《泗州调》改编填词而成。此外，《工农革命歌》《国民团结歌》《大流血》也同样是采用《泗州调》配词改编而成。

《国民革命歌》又名《打倒列强》，采用法国童谣《还要睡吗》曲调改编而成，在北伐战争时期广泛传唱。1926年7月1日，广州"中华民国国民政府"曾用其代替国歌，而后该曲还曾被填词改编为童谣《两只老虎》。在北伐战争中被广泛传唱的革命歌曲情绪激昂，且歌曲内容或多或少表现出了联系群众、抗击军阀势力的思想，尤其是《国民革命歌》和《工农兵联合起来》这两首歌曲，它们在北伐战争中产生了较大的影响，直到抗战时期，仍作为群众性的战斗歌曲被广泛传唱。

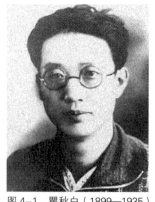

图4-1 瞿秋白（1899—1935）

在中国工人运动处于高潮的大革命时期，由于我国尚未建

立专业的音乐创作队伍，且缺乏专业音乐家的参与，所以绝大部分工农革命歌曲都是采用现成的民歌曲调，尤其是选取城市小调依曲填词改编而成。但是这时期也存在着极少数个人原创的工农革命歌曲，如中国共产党早期领导人之一瞿秋白所作的歌曲《赤潮曲》，他曾署名"秋蘂"在《新青年》（1923年6月）季刊上发表了关于《赤潮曲》的信息。

《赤潮曲》诞生于中国工农革命运动期间，是唯一一首留存至今的工农革命歌曲。该曲歌词激情昂扬、掷地有声，有力地抒发了对帝国主义的愤恨之情，强烈地表现出推翻帝国主义压迫的决心，对当时的革命运动起到了重要的宣传作用。

谱例4-6：《赤潮曲》（选段）

二、农民革命歌曲

自五四运动起到第一次国内革命战争期间，部分革命知识分子和共产党员自觉投身于农民运动，他们为了配合农民运动、宣传革命道理、鼓舞革命斗志而编写了一些革命歌曲，这些革命歌曲往往与工人革命歌曲同步，因其所表达的内容和主题与农民运动相关而被称为"农民革命歌曲"。其中具有较强代表性的要数广东海陆丰苏区农民运动中的革命

歌曲，如《农会歌》《田仔骂田公》等。这些农民革命歌曲不仅揭露和控诉了土豪劣绅、封建地主的罪恶，还表现出了农民群众自身坚强不屈的革命斗争意志，有利于鼓舞人民的革命斗志和推动革命斗争事业的发展。

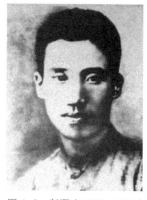

图 4-2　彭湃（1896—1929）

随着工人运动在党的领导下得到有效开展，农民运动也随即迅速在全国各地农村中展开。广东海丰、陆丰两县是中国最早开展农民运动的地区之一。海丰农民运动主要领导人彭湃同志，擅长通过传唱革命歌曲来吸引农民群众参与革命，为此他亲自编写了《劳动节歌》《农会歌》等歌曲。此外，他还鼓励其他革命群众也参与歌曲的编写创作活动。在长达六七年的"海陆丰农民运动"中，海丰、陆丰两地出现了大量革命歌曲。现有资料显示，1927年前流传于海陆丰地区的革命歌曲有十四首之多。其中，《劳动节歌》和《农会歌》在人民群众中的影响较大。

《劳动节歌》由彭湃于1922年编创而成。该曲采用当地的潮州小调《剪剪花》的旋律，歌词通俗易懂、朴实刚毅，具有进行曲般的革命气质。该曲于1922年在海丰县第一次五一劳动节纪念大会上演唱。表演时学生们高举"赤化"二字横幅，穿过了海丰县城的大街小巷，场面颇为宏大。

谱例 4-7：《劳动节歌》

劳动节歌

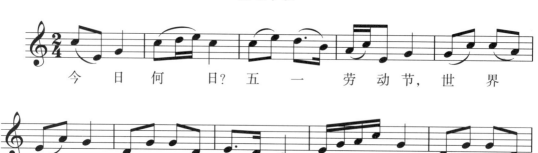

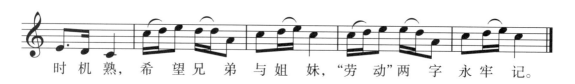

《农会歌》由彭湃在学堂乐歌《五大洲调》曲调的基础上填词而成，后改名为《农工歌》，并于1925年刊载于《中国青年》第九十六期，在全国各地的工农革命运动中广泛流传。

谱例4-8：《农会歌》

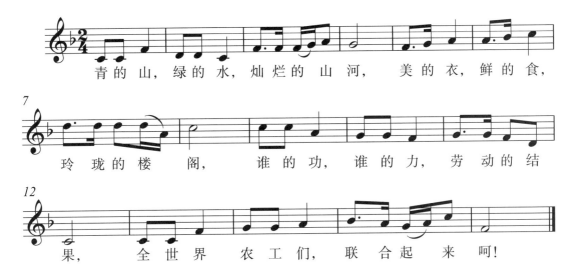

1922年农历七月五日，发生了"七五农潮"事件。海丰农会于当日经历了反动武装的侵袭和迫害，此次事件深深地刻印在了海丰农民运动的历史中。不久后，《"七五"莫忘歌》便在农民中传唱开来，歌词中"夺取政权铁血枪"不仅传递出了要靠革命武装方式建立农民政权的思想，而且也表达出了群众永远不忘反动地主镇压农会的惨痛历史的思想感情。

谱例4-9：《"七五"莫忘歌》（选段）

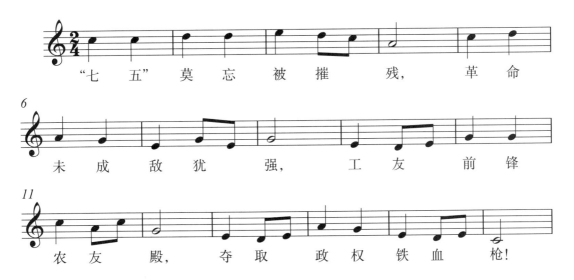

此外，在国内其他地区的农民运动中也产生了不少农民革命歌曲，如在毛泽东等人领导的湖南农民运动中，产生了《穷人翻身打阳伞》《姐妹要觉悟》《四季歌》等革命歌曲。

韦拔群领导的广西壮族农民运动中,产生了《列宁岩成立讲习所》《东兰有个韦拔群》革命歌曲。在湖北农民运动中则出现了《土劣逃难》《困龙也有上天机》等革命歌曲。就全国范围来看,此时的农民运动还处于初期阶段,大量革命歌曲的产生间接证明了经过运动洗礼后农民群体革命觉悟的迅速提高。

总的来说,该时期农民革命歌曲与工人革命歌曲在思想内容方面的表达是完全一致的,共同形成工农革命歌曲,对推动我国革命的迅速发展有着重大的历史意义:首先,它第一次将音乐与党领导的革命事业结合起来,反映了工农革命斗争情况,推动了斗争进步;其次,出现了诸如歌颂世界革命导师列宁的歌曲,说明它广泛地传播了十月革命后传入我国的国际无产阶级革命歌曲,使我国革命歌曲与世界无产阶级革命音乐发生联系,获得了学习、借鉴先进经验的榜样;最后,在广大工农群众中成功推广了集体歌咏的形式,说明这种形式对于教育群众、动员群众、组织群众是十分有效的,由此获得了革命经验。

三、外国革命歌曲

外国革命歌曲源自欧美等地,是指巴黎公社运动后在工人阶级反对资产阶级压迫而爆发的革命运动中产生的革命歌曲。"五四"以后,优秀的外国革命歌曲相继传入中国,并受到了国内革命人士的推崇。他们除了通过改编学堂乐歌、民歌或童谣等方式来创作革命歌曲外,还会向工人群众宣传国外的革命歌曲,或是通过依曲填词的方法,借这些国外革命歌曲的旋律借以传播革命思想。1921年,湖南《劳动周刊》杂志就曾向中国工人介绍了一首美国工人的革命歌曲,文章在描写美国芝加哥工人五一大游行活动时表述道:"早几十年前,美国的工人,几千几万的在街上游行……他们唱的歌是:从今天起,我们不能做八小时以上的工!作工八小时,教育八小时,休息八小时!"外国革命歌曲的传入,为国内革命歌曲的创作提供了条件。如在这一时期产生的《少年先锋队歌》《纪念五一歌》《二七纪念歌》等革命歌曲,都是借用外国曲调,通过依曲填词的方式改编而来的。其中《少年先锋队歌》的歌词更是以少先队员的口吻表达了广大工农群众为争取工农政权而大声呐喊、英勇斗争的思想情绪。总的来说,国外优秀革命歌曲的传入,对于中国无产阶级革命歌曲的发展起到了积极的助推作用。它们不仅为我国革命歌曲的发展指明了前进的方向,还激励着我国无产阶级的革命斗志。

1917年11月7日,俄国爆发了"十月革命",涌现出了大量以苏俄社会主义革命斗争为主题的革命歌曲。当时的中国受苏(俄)联和共产主义思想的影响,对苏联的革命歌曲有着高度的认可与喜爱,因而大批的苏联革命歌曲在此时得以传入中国。如苏联革命歌曲《你们已英勇牺牲》和《同志们勇敢地前进》(又名《光明赞》)的传入得益于当时的京汉铁路"二七"大罢工运动。这两首外国革命歌曲在中国工人罢工斗争中发挥着激发斗志的精神效用。此外,全世界无产阶级的共同战歌《国际歌》也在五四运动后传入我国。

谱例 4-10：《国际歌》（选段）

1921 年前后，国内出现了三四种《国际歌》的中译文。其中，最早的是瞿秋白译配版，他的《国际歌》译作发表于 1923 年 6 月 15 日的《新青年》第一期。同年，在莫斯科东方劳动大学学习的中国共产党员、诗人萧三和陈乔年也进行了对俄文版《国际歌》的翻译工作。此后，《国际歌》逐渐在中国的无产阶级群体中被传播开来，部分工人夜校甚至把《国际歌》编写进了各自的教材并予以教授。目前流传较广的中文《国际歌》歌词是由萧三于 20 世纪 60 年代初进行译配的版本，其中的部分歌词音译仍保留着瞿秋白的处理手法。1935 年，瞿秋白遭遇敌保安团伏击，不幸被俘。同年 6 月，瞿秋白英勇就义，其在离世时所唱的就是他自己译配的这首《国际歌》。作为全世界无产阶级革命的战歌，《国际歌》这一作品自身就带有鲜明的共产主义精神和国际色彩，它具有明显的打倒腐旧势力的内容呈现，因而这首《国际歌》在传入中国后也始终作为一种精神支柱为激励中国劳动人民开展共产主义事业而存在。

在《国际歌》的传播过程中，其他的包括《少年先锋队歌》（又称《青年近卫军》）、《同志们勇敢前进》（又名《光明赞》）、《华沙工人歌》等在内的部分国外革命歌曲也陆陆续续地以不同的方式、途径传入中国。受《国际歌》传入的影响，这些歌曲在传入中国后也得到了较好的传唱。国际工人歌曲的传入，对我国音乐歌曲的发展产生了巨大的影响。一方面，这些外国工农歌曲为中国革命歌曲的发展提供了一个可行的指引方向；另一方面，这些国际工人歌曲的传入也为我国无产阶级革命音乐的创作提供了丰富的经验。

1926 年，中国青年社出版了李求实（李伟森）编辑出版的《革命歌集》。《革命歌集》又称《革命歌声》，是我国近代音乐史上最早的一本革命歌曲集。此歌集汇集了当时国内外工农革命歌曲的精品，如《国际歌》《国民革命歌》《马赛曲》《赤潮曲》《二七纪念歌》《反帝国主义歌》等共计 15 首歌曲。对于这本《革命歌集》，著者李求实在该书的序言中表达了他对革命歌曲所具作用的认识，他认为："革命的歌曲是革命军的'生命素'，是他的无

可抵御的炮火刀剑,是他的无限的生力军的源泉。大无畏舰可以在革命的歌声中沉没,巧妙的潜水艇只好悄悄地逃出一边。"①

工农革命歌曲和外国革命歌曲的流行顺应了当时的时代潮流,这些革命歌曲是当时政治斗争及军事斗争的有力武器。在被赋予具体的内容情绪后,这些革命歌曲的旋律成了强劲的精神药剂,唤醒了工农革命者内心想要抗争的想法,不仅极大鼓舞了工农战士打倒敌人的士气,而且也让革命时期的感人事迹以歌曲的形式流传了下来。总之,工农革命背景下的音乐以其特有的品质,开创了无产阶级革命音乐的伟大事业,在历史的长河中永现光辉!

第二节 根据地的音乐

1927年,蒋介石发动"四一二"反革命政变后,大革命宣告失败,第一次国共合作破裂。中国共产党由此开展了领导中国革命的武装斗争,开始了农村包围城市、武装夺取政权的革命道路。他们不仅组建了人民军队——红军,还建立了15个革命根据地以用于开展革命运动。中央革命根据地,即中央苏区建立后,中国共产党陆续开展了建设根据地的各项工作,其中包括根据地革命文艺事业的建设。1929年12月,《中国共产党红军第四军第九次代表大会决议案》(《古田会议决议》)的确立,明确了红军宣传工作的方向。决议表明:革命文艺应成为革命宣传中有力的武器,革命的文艺必须与政治结合、为群众服务。各政治部负责征集并编制表现各种群众情绪的革命歌谣。有了明确的工作指向,革命根据地迅速地展开革命歌谣的编写和歌咏活动,涌现出大批宣传革命、教育群众、推动革命斗志的革命民歌。其中运用最多、最为重要的音乐形式就是革命民歌和工农红军歌曲,这些歌曲不仅表达出了人民群众对苦难生活的抱怨和对幸福生活的向往,更多的则是传递出了人民群众对红军的爱戴以及对革命的歌颂。

一、革命民歌

产生并流传于革命根据地的红军歌曲及革命民歌,根据表达内容的不同可分为三类:第一类为描绘军民生活的歌曲。这一类歌曲数目最多、占比最大。其中以红军队列歌曲最是丰富,如陕北的《打南沟岔》《三大纪律八项注意》,江西的《保卫根据地战斗曲》《当兵就要当红军》等。第二类为反映军民关系的歌曲。这类歌曲主要描述了红军和广大人民群众之间的关系,如陕北的《横山里下来些游击队》,四川的《我随红军闹革命》《盼红军》,江西的《送郎当红军》《炮火声来战号声》,湖北的《要当红军不怕杀》《念红军》,福建的

① 李求实.革命歌集[M].北京:中国青年出版社,1926:序言.

《正月革命》等。第三类为歌颂革命新生活的歌曲，如江西的《两条半枪闹革命》《共产儿童团歌》，广西的《有了红七军》，陕北的《刘志丹》《天心顺》等。这些革命歌曲的创作者多为亲身经历过斗争的革命知识分子（甚至包括当时的革命领导人）和工农群众。武汉沦陷后，抗日救亡的新革命势力集中到了延安一带，由此，大批的文艺工作者也随之转向延安。

由于革命根据地缺少专业音乐工作者，因此这些革命歌曲大多采用依曲填词的创作方式编创而成。他们选取山歌、小调、道情、渔鼓等民间音乐中人民群众较为熟悉的曲调进行改编，形成了歌词叙事简练优美，旋律朴实凝练、富有个性，地域元素鲜明，易记易唱的歌曲特点。1927年9月，毛泽东领导的秋收起义的工农部队来到江西省永新县三湾村，并在此进行了"三湾改编"。在这场著名改编运动中，当地群众在民间小调的基础上改编创作了革命歌曲《三湾降了北斗星》。1928年4月，国民党反动军队对湘赣地区的红军进行"会剿"，由此也出现了如《打垮江西两只羊》《七溪岭战斗歌》《二羊大败七溪岭》等用于描述反动军队逃跑的狼狈丑态，以及表现共产党领导人的英明决策与广大将士英勇善战的革命歌曲。

革命民歌《两条半枪闹革命》流传于方志敏领导的赣东北革命根据地，表现出了劳苦群众对于建立赣东北革命根据地欢腾热情的情绪。歌中唱道："第一英雄方志敏，第一将军邵式平；两条半枪来起义，打倒地主和劣绅。"这是对方志敏等中国共产党领导人以及工农群众勇敢无畏的革命精神的写照。

20世纪30年代土地革命时期，陕北受苦群众利用传统民歌曲调，填词编唱了大量新民歌。

《八月桂花遍地开》[①]，又名《庆祝成立工农民主政府》，产生于鄂豫皖革命根据地，是根据民歌《八段锦》的曲调填词传唱而成的，后在安徽、河南、湖北等省属的大别山地区广为流传。《八月桂花遍地开》在各地的演唱虽有不同，但总体的词曲是大同小异的，主要都用于表达对苏维埃政权成立的庆祝以及对工农革命斗志的鼓舞之情。《八月桂花遍地开》曾被收录于《中国民歌（第三卷）》（文化部文学艺术研究院音乐研究所编，上海文艺出版社，1982年）。1959年，为庆祝中华人民共和国成立十周年，希扬、李焕之二人将这首歌曲改编成了合唱作品。比较而言，新编的合唱《八月桂花遍地开》以情节性的结构描写了红军根据地军民间的鱼水之情。

1928年春，刘志丹领导工农武装力量开辟了陕北革命根据地。他既是陕北红军的创始人，也是陕北革命根据地的领导人，深受群众爱戴。当地群众为歌颂他创作了民歌《刘志丹》。此外，此间流传较广的还有根据陕北"信天游"曲调改编的民歌《横山里下来些游击队》。

① 中国艺术研究院音乐研究所，《中国音乐词典》编辑部. 中国音乐词典［M］. 北京：人民音乐出版社，1985：5.

谱例 4-11：《横山里下来些游击队》(选段)

横山里下来些游击队（选段）

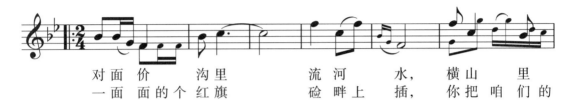
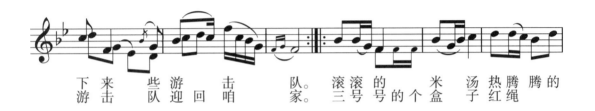

二、工农红军歌曲

在革命根据地编写、流传的歌曲，主要有革命民歌和工农红军歌曲两类。秋收起义后，毛泽东同志率领部队前往井冈山建立中央革命根据地。此后，涌现出了大批反映红军生活、革命斗争的歌曲，它们被人们称为"红军歌曲"。张虹曾在《必须重视革命历史歌曲的教学》一文中所言："革命歌曲是先辈在特定的历史时期和环境中，在祖国和民族危亡之际为鼓舞斗志、激发勇气而创作出来的。这些歌曲具有满腔的爱国情怀，它们不仅展现出了一定时代的历史风貌，而且也为中国人民革命斗争的伟大胜利立下了不朽的历史功勋。"[1]

中国工农红军歌曲的曲调主要来源于民间小调、外国军歌、革命歌曲及部分学堂乐歌，其中频繁被采用的是《孟姜女调》《夸夸调》《姐等郎》《小放牛》《放风筝》《锯大缸》《信天游》《花儿》《采茶调》《兴国山歌》等这类民间歌曲曲调。中国工农红军歌曲虽仍沿用着选曲填词的创作方式，但在创作上已摆脱了照搬利用曲调填词的模式，而是将所用曲调根据新词内容和感情的需要进行改编和创新，从而赋予歌曲以崭新的内涵与面貌。

从表现的内容来看，工农红军歌曲可分为以下几类：第一类为反映红军的战斗生活、革命根据地人民积极精神面貌的作品，如《打南沟岔》《粉碎敌人的乌龟壳》《跟着毛委员》《会师歌》等；第二类为反映革命根据地军民、官兵之间亲密无间关系的作品，如《当兵就要当红军》《送郎当红军》等；第三类为歌颂红军、歌颂革命领袖以及苏维埃政权的作品，如《盼红军》《跟着共产党》《我随红军闹革命》等；第四类为反映红军宗旨和任务的作品，如《我们红军歌》《红军纪律歌》又名《〈三大纪律八项注意〉》）等；此外还有一些

[1] 张虹. 必须重视革命历史歌曲的教学 [J]. 音乐世界，1988（12）：38-39.

反映进步青年、共青团员的作品,如《共产儿童团歌》《共产青年团礼拜六歌》《少共国际师》等。

红军长征胜利到达陕北之后,又于《红军抗日先锋》等铁流勇进的旋律中奔赴抗日战场。

谱例 4-12:《红军抗日先锋》

红军抗日先锋

红军歌曲

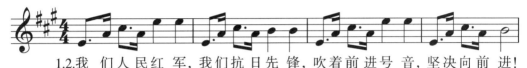

1.2.我 们人民红军,我们抗日先 锋,吹着前进号 音,坚决向前 进!

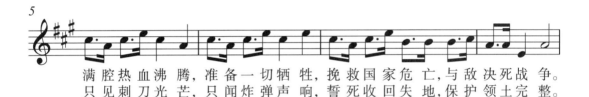

满腔热血沸 腾,准备一切牺 牲,挽救国家危亡,与敌决死战 争。
只见刺刀光 芒,只闻炸弹声 响,誓死收回失 地,保护领土完 整。

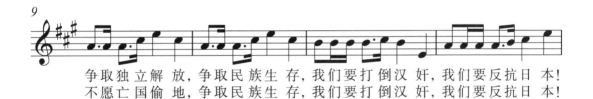

争取独立解 放,争取民族生 存,我们要打倒汉 奸,我们要反抗日 本!
不愿亡国偷 地,争取民族生 存,我们要打倒汉 奸,我们要反抗日 本!

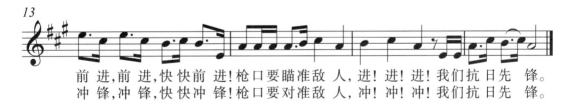

前进,前进,快快前 进!枪口要瞄准敌 人,进!进!进!我们抗日先 锋。
冲锋,冲锋,快快冲 锋!枪口要对准敌 人,冲!冲!冲!我们抗日先 锋。

《红军纪律歌》,又称《三大纪律八项注意》,是创作者程坦根据《中国工农红军三大纪律八项注意布告》的内容编写而成的红军歌曲。这首歌曲采用了流形于鄂豫皖革命根据地的《土地革命歌》曲调,通俗易懂、铿锵有力,不仅表达了斗志昂扬的革命精神,而且体现了中国人民解放军优良的传统和纪律准则以及中国共产党和人民军队为人民服务的宗旨。

谱例 4-13：《红军纪律歌》

红军纪律歌

红军歌曲

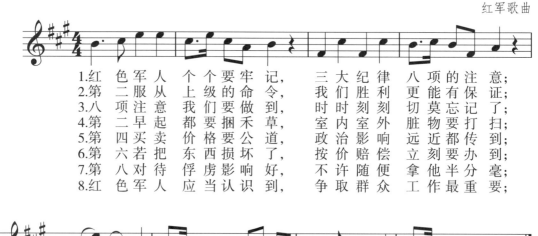

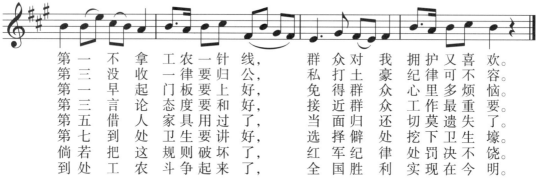

图 4-3 《红军纪律歌》

1934 年 10 月，第五次反围剿失败。中国工农红军为摆脱国民党反动派的包围追击，被迫战略性转移，撤离中央革命根据地，开始了举世闻名的二万五千里长征。在长征途中，红军们以革命乐观主义精神，高唱《战斗鼓动歌》《到陕北去》等革命歌曲。历经千难万险，战胜重重困难的红军们最终于 1935 年 10 月完成了二万五千里长征。此时，他们高唱《两大主力会师歌》，表现出了红军们对长征胜利的无比喜悦之情。1964 年，《两大主力会师歌》被改编成男声二部合唱《会师歌》，成为大型音乐舞蹈史诗《东方红》的重要组成部分。改编后的《会师歌》歌词雄浑有力，表达了红军结束长征迎接新的战斗的欢欣鼓舞的情绪。这首歌曲的编写目的是用革命纪律教育广大红军战士要以人民为中心，维

护人民利益，为人民服务。

《送郎当红军》采用民间小调《十月怀胎》的曲调改编而成，出自中央革命根据地，这首红军歌曲旋律抒情委婉，感情真挚动人，表达了亲人送别时的不舍与誓将革命进行到底的坚定信念。

谱例 4-14：《送郎当红军》(选段)

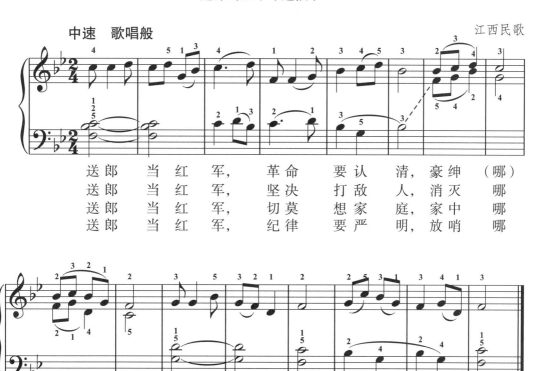

总之，革命根据地的革命民歌和红色歌曲所用的曲调来源主要有三种：第一种为民间音乐的曲调，如民歌、小调、戏曲音乐、说唱音乐以及少数民间器乐曲中的曲调；第二种为学堂乐歌的曲调；第三种为外国传入的革命歌曲的曲调。虽然革命根据地的红色歌曲多采用常见曲调编创而成，但它们所表现的思想内容都是崭新的，它们生动地反映着革命根据地的战斗生活和革命群众的精神面貌。这些歌曲不仅在当时的革命斗争中起到了巨大的宣传鼓动作用，而且也对后来的抗日战争、解放战争等时期的音乐文化发展产生了深远的影响。

三、革命文艺团体、机构

革命根据地革命歌曲的传播主要依托当时的红军报刊及宣传机构。这些机构在收集、编印歌集等方面做了一定的工作。以下就几个团体机构的具体情况进行简单介绍。

1. 战斗剧社

"战斗剧社"[①]是指1928年在贺龙所领导的红军部队中成立的湘鄂西根据地红军宣传队，是一支具有较大影响力的革命文艺团体。该社成立之初曾在陕北保安以及东北军、西北军所驻扎的范围内进行演出和慰问活动。"西安事变"后，该社曾与中央红军人民剧社共同编演了一出《活捉蒋介石》，该剧为广场活报剧。

图4-4
《新华日报》副刊

2. 高尔基戏剧学校

1930年，在苏维埃政府的要求下，苏区开展了火热的戏剧运动。为了政治宣传、扩大政治影响，红军既要打仗也要演戏。但当时苏区缺少戏剧学校和戏剧演员，于是便产生了"高尔基戏剧学校"。该校是中央革命根据地唯一一所艺术学校，也是中国第一所培养革命文艺人才的学校。李伯钊担任校长，教员有沙可夫、石联星、钱壮飞、崔音波、陈亭秀等人。其中，崔音波、陈亭秀二人专门从事音乐教学和演出实践。该校设有唱歌、歌谣、民族器乐演奏等课程，培养出了大量的被分配到地方与红军部队中从事革命文艺宣传工作的人才。高尔基戏剧学校是毛泽东同志在领导工农革命斗争中发展出来的，具有以革命性为主的办学思想，为丰富苏区军民的政治文化生活起到了重要作用。

3. 八一剧社

1931年11月，在江西瑞金召开中华苏维埃第一次全国代表大会，此会议诞生了"中华苏维埃共和国临时中央政府"。会议期间，李伯钊、钱壮飞、胡底等人共同演出了音乐戏剧《农奴》《最后的晚餐》等，受到了广大人民群众的欢迎。会后，在赵品三等人的建议及红军学校政治部主任欧阳钦的支持下，成立了"八一剧社"。

4. 工农剧社

1932年9月，在八一剧社的基础上成立了由党领导的首个戏剧团体——工农剧社，该剧社是中央革命根据地戏剧运动的中心和领导机构，具有广泛的群众基础，在现代戏剧史上占有重要地位。该剧社在最初的筹备会议上就起草了《工农剧社章程》并创作了社歌，

[①] 战斗剧社诞生于大革命时期。1926年，周恩来派国民革命军总政治部宣传部队到贺龙的部队进行文艺宣传工作。由于对这支宣传队伍建设的重视，要求部队以战斗的精神来进行宣传工作，其影响力也越来越大。两把二胡、两只口琴、一把月琴和一支笛子，就是剧社的全部乐器，把革命民歌加上革命歌词演唱，用来鼓舞士气。后来，这支宣传队伍就被正式命名为"战斗剧社"。

社歌中唱道："我们是工农革命的战士，艺术是我们的武器，为苏维埃而斗争。"工农剧社的成立不仅满足了群众文化娱乐的需求，而且还通过演戏来达到宣传、鼓励群众为实现目标而奋斗的目的。

除了上述的革命文艺团体外，在苏区、中央革命根据地还产生了一些文艺专栏组织，如《红星报》上的"山歌""红军歌曲"等专栏，《青年实话》杂志上的歌曲板块等。而在中央革命根据地所属的广大农村中，"俱乐部"和"列宁室"等文艺组织则成为部队将士鼓舞斗志、增添娱乐的场所。其中，这些"俱乐部"还设有"游艺股"，主要负责组织歌谣、唱歌等文艺活动。1934年，中央教育人民委员部制定了《俱乐部纲要》，指出："音乐唱歌方面：可以多收集民间的本地的歌曲山歌，编制山歌或练习中国乐器（锣鼓、板笙笛、胡琴等）编成音乐队。表演方面：可以采用说大鼓书，说故事或者配上简单的音乐方法以至最简单的化装表演等。"这些革命文艺宣传机构对于丰富革命根据地人民群众的文艺活动、鼓舞红军将士的革命斗志来说具有积极作用。

推荐导读

一、专著教材

1. 陈秉义，魏艳. 中国音乐史［M］. 重庆：西南师范大学出版社，2013.
2. 梁茂春. 百年音乐之声［M］. 北京：中国经济出版社，2001.
3. 刘再生. 中国近代音乐史简述［M］. 北京：人民音乐出版社，2009.
4. 刘忠，薛松梅. 中国音乐史［M］. 兰州：兰州大学出版社，2010.
5. 祁文源. 中国音乐史［M］. 兰州：甘肃人民出版社，1989.
6. 王采，关王铭. 中国音乐史纲要［M］. 北京：中国言实出版社，2014.
7. 汪毓和，中国近现代音乐史［M］. 北京：人民音乐出版社，2009.
8. 汪毓和. 中国近现代音乐史教学参考资料［M］. 西安：世界图书出版公司，2000.
9. 夏滟洲. 中国近现代音乐史简编［M］. 上海：上海音乐出版社，2004.
10. 徐士家. 中国近现代音乐史纲［M］. 海口：南海出版公司，1997.
11. 余甲方. 中国近代音乐史［M］. 上海：上海人民出版社，2006.

二、期刊论文

1. 李庆丰. 关于《八月桂花遍地开》的几个问题［J］. 音乐研究，2007（2）：47-52.

2. 梁茂."五四"时期的工农革命歌曲——纪念五四运动六十周年[J].人民音乐，1979（4）：7-16.

3. 梅德华.《国民革命歌》词作者——罗振声[J].红岩春秋，1996（5）：64.

4. 桑俊.红安革命歌谣研究[D].武汉：华中师范大学，2008.

5. 上海音乐学院《中国现代音乐史》编写小组."五四"到第一次国内革命战争时期的工农革命歌曲[J].人民音乐，1961（Z1）：3-6.

6. 沈荣光，廖敏杰."八月桂花遍地开"产生的时间、地点及作者[J].党史纵览，1996（5）：18-19.

7. 汪木兰.我党直接领导下的第一个最大的戏剧团体——工农剧社[J].江西师范大学学报（哲学社会科学版），1984（2）：50-56.

8. 燕毅.《国民革命歌》及其他[J].文史精华，2012（2）：62-64.

9. 杨荣彬.战火映红一奇葩——记中央工农剧社[J].新文化史料，2000（1）：30-32.

10. 余峰.建立中国"革命音乐事业"所预示的信仰——20世纪20年代"工业革命歌曲"的当代理解[J].中国音乐，2010（2）：217-220.

本章习题

一、名词解释

1. 农民革命歌曲
2. 工人革命歌曲
3.《国际歌》
4. 战斗剧社
5. 高尔基戏剧学校
6. 八一剧社
7. 工农剧社
8.《五一纪念歌》
9.《八月桂花遍地开》
10.《国民革命歌》

二、简答题

1. 五四运动开始至第一次国内革命战争期间有哪些具有代表性的工农革命歌曲,分别由谁改编或创作?
2. 简述革命民歌的类型。
3. 简述革命根据地红军歌曲的种类。
4. 简述革命根据地歌曲曲调的主要来源。
5. 简述工农红军歌曲的编创情况。

三、论述题

1. 《国际歌》对世界无产阶级革命的意义?
2. 工农革命歌曲对于推动我国革命有什么重大的历史意义?
3. 简论革命根据地音乐的发展状态。
4. 简论革命文艺团体及机构在传播根据地革命歌曲过程中所起的作用。
5. 简论外国革命歌曲对我国革命歌曲的影响。

四、听辨曲目

1. 《五一纪念歌》
2. 《帝国主义和军阀》
3. 《奋斗歌》
4. 《赤潮曲》
5. 《"七五"莫忘歌》
6. 《国际歌》
7. 《八月桂花遍地开》
8. 《红军纪律歌》
9. 《工农联盟歌》
10. 《安源路矿工人俱乐部部歌》

第五章　抗日救亡视域里的新音乐运动

20世纪三四十年代，国内社会矛盾尖锐、国外政治格局动荡。随着日本帝国主义侵华战争步伐加快，以1937年卢沟桥事变为标志，日本侵华战争全面爆发。中国民众在压迫中民族意识逐渐觉醒，他们决意奋起反抗，为争取民族独立解放奔赴抗战前线。这一时期，音乐事业的发展以"抗日救亡"为主题，进步音乐工作者应时代之需开展了"新音乐运动"[1]。作曲家们借用民众耳熟能详的民歌、小调等，为全民性群众救亡歌咏运动创作了大批优秀的救亡歌曲，如《打杀汉奸》《八路军进行曲》《到敌人后方去》等，他们用音乐唤醒全国民众的抗战意识，团结民心一致抗日。抗战初期，救亡歌曲的传播主要得益于新兴电影业、广播电台及唱片业等，其次，报纸、音乐刊物也为宣传、传播救亡歌曲作出了贡献。

第一节　新音乐运动的展开

1934年，"中国左翼戏剧家联盟"成立了音乐小组[2]。之后，聂耳等音乐家深入人民斗争，学习中外优秀音乐遗产，以新的世界观和新的创作方法谱写了一批富有时代精神和民族风格的革命歌曲并为新音乐运动开辟了道路。1937年7月7日，卢沟桥事变的爆发，引发了全民性的抗日战争，各地抗战烈火被进一步点燃，在抗日民族统一战线逐步形成。

[1] 新音乐运动：通常指20世纪30年代兴起的、由中国共产党领导的左翼音乐运动及抗日战争、解放战争时期的革命音乐运动。（中国艺术研究院音乐研究所，《中国音乐词典》编辑部．中国音乐词典[M]．北京：人民音乐出版社，1985：437．）

[2] 中国左翼戏剧家联盟音乐小组：简称"左翼剧联音乐小组"，1934年春成立于上海，由田汉领导，小组成员有肖之亮、聂耳、任光、安娥、张曙、吕骥等。他们经常一起讨论、学习，开展革命音乐活动，通过在工人中间活动了解工人的劳动、生活、思想感情和对音乐的要求，并为进步电影和戏剧作曲和配乐，以此传播进步思想。他们不仅为电影《渔光曲》《桃李劫》《风云儿女》等进行了配乐，还创作了《义勇军进行曲》等一批优秀的革命歌曲。1935年，他们组织了业余合唱团，推进抗日救亡歌咏运动。中国共产党发布《八一宣言》后，为促成抗日民族统一战线，左翼剧联音乐小组随着左翼剧联的解散而停止活动。（中国艺术研究院音乐研究所，《中国音乐词典》编辑部．中国音乐词典[M]．北京：人民音乐出版社，1985：508．）

面对日军疯狂的武装侵略，大批救亡歌咏活动骨干、新文艺工作者和民间艺人，拿起文艺武器开展音乐活动，积极投入抗日救国战斗中。1939年，李凌、孙慎等人在国民党统治区组织成立了新音乐社，翌年初又创立了《新音乐》月刊，从而推进了"新音乐运动"的进程。

一、左翼音乐运动

20世纪30年代，国内兴起了左翼文化运动。随着运动的不断推进，左翼音乐工作者团结各阶层爱乐人士组成了一支由中国共产党领导的革命音乐队伍。他们在全国开展无产阶级革命音乐运动，史称"左翼音乐运动"。其主要任务是配合无产阶级开展宣传工作、为革命积蓄力量，传播马克思主义音乐思想，提倡创作以无产阶级为核心的新音乐。左翼音乐运动是时代的产物，具有鲜明的新民主主义革命性质，是中国左翼文化运动的一个重要分支。左翼音乐运动的革命音乐队伍是中国近现代音乐史上自愿接受无产阶级政党领导的第一支队伍，它在中国共产党的领导下开展了声势浩大的救亡歌咏活动，在革命歌曲创作等方面取得了丰硕的成果，并为中国新音乐文化的建设打下了坚实基础。

1927年4月12日，蒋介石领导的国民党反动派掀起了残暴的武装政变，他们滥杀国民党左派成员、中共党员及革命群众，历史上称其为"四一二反革命政变"。这次政变宣告国共首次合作失败，国民党反动派为配合军事"围剿"，曾在统治区发动了疯狂的文化"围剿"。受此影响，由中国共产党领导的工农革命主题的音乐文化活动暂时转入地下，"沦陷区"和"国统区"城市文化生活主题及形成发生了变化，鸳鸯蝴蝶派文学和外国歌舞电影开始流行，并涌现了各类歌舞团。黎锦晖创建的"明月歌舞剧社"是该时期最为出名的歌舞团，该社曾演出过《毛毛雨》《妹妹我爱你》《桃花江》等迎合大众口味的香歌艳舞而深受大众追捧。1930年3月，中国共产党联络组织了大批革命知识分子于上海成立了八个左翼文化组织，如作家联盟、戏剧家联盟、社会科学家联盟、音乐家联盟、新闻记者联盟、电影演员联盟等，并在此基础上成立了中国左翼文化总同盟。不久后，北平、武汉等地也开展了类似建立左翼文化组织的活动。左翼文化战线的形成，标志着我国自"五四"开始的新文化运动已进入新的发展时期。

左翼音乐运动实际上是应左翼文学、戏剧、电影发展的需要而进行的运动。中国左翼作家联盟（简称"左联"）在1932年出版由周扬翻译的《苏联的音乐》，这是我国最早的系统介绍苏联音乐发展的著作。周扬曾在书中提及要创造具有无产阶级内容和民族形式的新音乐。另外，《音乐与戏剧》也对如何建设革命音乐事业进行了阐述。这些为左翼音乐运动的形成和开展奠定了思想理论基础。

1932年10月，聂耳、李元庆（李健）、王旦东、黎国荃等人在北平组织成立了"左翼音乐家联盟"及其他相关组织。这些组织虽规模不大但都自发以中国左翼文化总同盟的纲领为工作指导思想，响应共产党的号召，并开展革命理论学习和革命歌曲创作活动。1933

年,《风云儿女》《渔光曲》《母性之光》等进步电影上映。这些电影和众多活报剧、舞台剧在演出后得到了人民群众的支持,在社会上影响显著。1934 年,以田汉为首的音乐工作者于上海左翼戏剧家联盟内部发起成立了一个由吕骥、任光、聂耳等人组成的音乐小组,该小组的成立为音乐家提供了一个交流的平台。在此期间,他们共同学习音乐理论,借鉴苏联等国家革命歌曲创作经验,深入百姓日常生活,并用音乐反映救亡抗战思想。此时音乐工作者的主要任务是:用较为典型的民间音乐形式创作无产阶级革命音乐,借此探索我国新音乐的发展道路;创作大批群众歌曲和电影音乐用以配合左翼电影、戏剧和文学活动;辅助音乐团体和社会机构深入民间开展社会音乐活动,用音乐唤醒民众的民族意识。

左翼音乐组织的活动主要有两方面:其一,为左翼电影、戏剧和抗日救亡歌咏运动创作歌曲。如聂耳、吕骥等人的诸多戏剧、电影歌曲,就着重突出了抗日救亡的内容,代表作品有《自由神之歌》《毕业歌》《义勇军进行曲》等。这些作品以战斗风格和大众化形式唱出了人民群众要求斗争、拯救民族危亡的心声。通过银幕、舞台、唱片、广播等途径,这些作品得以迅速传播,为振奋中华民族的抗日精神发挥了重要作用,具有深远的历史影响力。其二,是到群众中去开展抗日救亡歌咏运动。如成立于 1935 年的"业余歌咏团"(又称"业余合唱团")就曾深入工人、学生、市民中进行宣传和组织歌咏活动,从而在群众中建立了根基并扩大了左翼音乐的实际影响力。同年,中国共产党中央委员会发表了《八一宣言》,左翼文艺运动因而朝文艺界抗日民族统一战线的方向发展。次年,左翼各界组织陆续解散,转而发动群众性的抗日救亡歌咏运动。

二、抗日救亡歌咏运动

抗日救亡歌咏运动是指在抗日救亡运动中于 1935 年兴起的全国范围的群众爱国歌咏运动,简称"救亡歌咏运动"[1]。确切地说,在 1931 年"九一八事变"后的三四年间,抗日救亡歌咏运动从酝酿逐步形成热潮。随着日本帝国主义扩大侵华战争,国民党政府提出了"先安内,后攘外"和坚持不抵抗政策,使延安和敌后的抗日根据地成为当时歌咏运动的中心,全国人民在中国共产党领导下积极抗战。抗日救亡歌咏运动的高潮处于抗战初至卢沟桥事变这一阶段,该运动的开展鼓动了亿万人民投入抗日救亡的爱国斗争中,推进了革命群众歌曲创作和集体歌咏形式的发展,也对后来音乐运动、革命音乐创作、群众歌咏活动的发展产生了影响。

1935 年 2 月,上海基督教青年会的刘良模组建了"民众歌咏会",这是抗日救亡运动中最早出现、影响较大的歌咏组织。该组织会员由职员、教师、大中学校学生等群体组成,冼星海、吕骥等人负责训练骨干成员,其教唱救亡歌曲的方式为口头传授。该会以"学会抗日救亡歌曲要去教别人"作为推广救亡歌曲、开展歌咏运动的方针,明确提出了

[1] 中国艺术研究院音乐研究所,《中国音乐词典》编辑部. 中国音乐词典 [M]. 北京:人民音乐出版社,1985:206.

"为民族解放而唱歌"的观点。该组织成立初期仅有 90 余人，1936 年在左翼文艺工作者的协助下得到迅速发展，短短数月扩充至 1000 余人，并在广州、香港等地建立了分会。同年，民众歌咏会被国民党反动统治当局强令解散。

1935 年 6 月，吕骥、沙梅等人在上海组织建立了一个业余合唱团，旨在向社会推广新创作歌曲和苏联进步歌曲。合唱团的参加者大多为左翼文艺界音乐工作者，如盛家伦、崔嵬、丁里、塞克、麦新、孙慎、孟波、周钢鸣、吉联抗等。他们联络、组织其他群众歌咏团体，团结上海各阶层爱国音乐爱好者，培养歌咏运动骨干，并举办音乐会形式的各类宣传演出，逐渐成了上海救亡歌咏运动发展的人物核心。该会成员创作的《救亡进行曲》《大刀进行曲》《打回老家去》及由苏联歌曲翻译来的《祖国进行曲》《快乐的人们》等传播广泛。卢沟桥事变后，该团成员多奔赴各地从事抗日宣传及群众歌咏活动，从而为大规模群众歌咏活动的开展奠定了基础。

除民众歌咏会和业余合唱团外，其他地区歌咏运动的开展也如火如荼。在北京地区，燕京大学等 14 所学校组织成立了 600 余人的合唱团，他们常在电影院等公共场所开展歌咏活动；在南京，国立中央大学等多所高校成立了青年歌咏团和儿童歌咏会，并与南京歌咏团组织成立了南京歌咏协会。

图 5-1　1935 年北平 14 所大中学生联合组织的 600 余人合唱团于故宫太和殿前进行歌咏活动

1935 年"一二·九"青年爱国运动爆发后，全国各地的救亡歌咏团体与日俱增，各大城市产生的歌咏团更是不计其数。救亡歌咏活动在不断深入社会的同时，抗日救亡歌咏运动已逐步成为全民性的高潮，音乐界工作者们由此团结、聚集起来，形成了抗日音乐统一战线。

图 5-2　范天祥指挥歌咏活动

救亡歌咏活动在海外侨胞中也得到了发展。1937 年初，任光在法国组织了"巴黎华侨歌唱团"，并为祖国难民举办了募捐演出，他还亲自指挥华侨在 42 个国家代表参加的反法西斯侵略大会上演唱了《义勇军进行曲》。同年 8 月，在马来西亚、新加坡、菲律宾等地的侨胞中也成立了救亡歌咏组织，著名的有"亚洲华侨抗敌后援会""南洋各埠华侨筹赈祖国难民大会"。之后，抗日救亡的歌声在南洋唱彻。1939 年 5 月，任光在新加坡辅导的"铜锣合唱团"举办了民众歌咏训练班。1940 年，爱国音乐人士刘良模前往美国宣传我国抗战思想，并在纽约组织成立了"华侨青年歌唱队"。他的举动使我国抗日歌曲在中国留学生与华侨之间传播广泛，也由此吸引了国外友人的关注。黑人歌手保

罗·罗伯逊就曾在刘良模的帮助下学习演唱中国歌曲，他不但会用中文演唱《义勇军进行曲》，而且在与田汉沟通后将其译成英文演唱。此外，保罗·罗伯逊还曾与华侨青年歌唱队一起录制了名为《起来》的中国唱片。救亡的歌声激起的不仅是海外侨胞的爱国热情，而且还有国际友人对抗日战争的同情和支持。

"九一八事变"后，以上海"国立音专"为中心的爱国音乐家最先对民族危机做出了反应，如萧友梅、黄自、贺绿汀、江定仙、陈田鹤、刘雪庵、陈洪、周淑安等人就创作了首批爱国歌曲，如黄自的《抗敌歌》《旗正飘飘》，萧友梅的《从军歌》，周淑安的《不买日货》，陈洪的《冲锋号》《上前线》，陈田鹤的《夺回失去的土地》等。但这些歌曲大众化不足，其原因如贺绿汀所言："简单通俗的歌曲固然也有，但有些过于艰深，最大的缺点是内容太空虚。"面对这种结果，新型群众歌曲也随之成为聂耳等音乐家接下来音乐创作的目标。之后，任光、张曙、冼星海、吕骥等左翼音乐工作者结合实际创作了《打回老家去》《义勇军进行曲》《救国军歌》《保卫国土》等优秀群众歌曲，为救亡歌咏的发展打下了坚实基础。

救亡歌曲最初的传播途径是电影业。20世纪30年代，因上海电影业兴起，左翼文艺工作者开始与反动政权、资产阶级争夺电影阵地。1933年，在党的领导下，田汉、夏衍等电影工作者创作了《大路》《桃李劫》《风云儿女》等反映人民疾苦、反对日本帝国主义侵略的优秀进步影片，左翼音乐工作者也随即开始为左翼电影、戏剧创作插曲和配乐。先是聂耳为影片《桃李劫》创作了脍炙人口的《毕业歌》，后有任光、张曙等人为影片《渔光曲》《飞花村》《逃亡》《风云儿女》创作了革命歌曲。这些电影和歌曲内容均以抗战和批判现实为主，旨在通过电影和音乐传达国人在民族危急关头所表现的不屈与顽强精神。

唱片业及广播电台也是救亡歌曲的重要传播途径之一。20世纪30年代，我国唱片业十分繁荣，"百代""胜利""大中华"等唱片公司已形成三足鼎立之势。在此期间，聂耳、任光、冼星海等左翼音乐工作者就曾任职于百代公司，他们以音乐创作和音乐录制工作为主，作有大批优秀的救亡歌曲与革命歌曲。1936年，救亡歌曲开始在广播电台放送。"华北""友联""中西""交通""大陆""市府"等上海官方电台和商业电台都开办了救亡歌曲专题环节并邀请各个歌咏团到台演播。西安事变时期，国民政府中央广播电台调整了广播节目，要求以时政要闻为主，音乐节目改为放送爱国歌曲、军队音乐等。经过全国广播电台的放送，这些歌曲进一步流传于广大人民群众中。

除了以上三种传播途径外，救亡歌曲和救亡歌咏运动的社会影响力还得益于报纸、刊物等，如《申报》《立报》《救亡日报》《生活日报》及《光明》

图5-3　百代公司唱片《渔光曲》（任光作曲）

《永生》等报刊和音乐刊物就曾刊登过救亡歌曲乐谱和救亡歌咏活动情况。另外，刘良模的《民众歌集》，周巍峙的《中国呼声集》，麦新、孟波的《大众歌声》（共三集）等救亡歌曲集的编辑出版也扩大了抗日救亡歌咏的社会影响力。

第二节　抗战初期的音乐

1935年8月1日，中国共产党发表了《为抗日救国告全体同胞书》（即为历史上著名的《八一宣言》）。《八一宣言》的发表推进了国共两党二次合作的进程，推动了抗日民族统一战线的形成。"左联"各组织为响应《八一宣言》的号召而自动解散，由此推动了文艺界抗日民族统一战线的建立。1937年7月7日，日本发动卢沟桥事变，全面发动侵华战争。在民族危亡之际，中国社会各界组成抗日民族统一战线，共同抵御日本帝国主义的侵略。以国共两党合作为基础的抗日民族统一战线的成立，为音乐界的统一战线的形成提供了条件。此时音乐界人士将音乐作为武器，在抗日救亡的旗帜下团结起来并积极热情地进行抗日宣传。他们奔赴陕北、晋察冀、皖南等地，在各敌后根据地开展音乐活动，在全国建立文艺宣传团体，转战前线、后方深入国民政府的重要机构，进行抗日宣传。在北平、上海、南京相继失守后，国民党宣布重庆为战时"陪都"，将国民政府和中央党部迁往重庆。但国民党党政军的重要机构、首脑成员与其他党派领袖、文化界重要人士以及文艺团体多集中于武汉，抗日救亡歌咏运动的重心也随之转移到武汉。

一、中华全国歌咏协会

"中华全国歌咏协会"是由冼星海等人于1938年1月17日在武汉成立的最早的音乐界抗日民族统一战线组织，它的成立标志着音乐界抗日民族统一战线的正式形成。同年11月1日，该协会改组为"中华全国音乐界抗敌协会"。其在成立大会发表《中华全国歌咏协会成立宣言》时提出："我们要用歌咏去发动民众组织民众，把他们唱上战场，为中华民族的解放而斗争。但是，我们不能一盘散沙，因此我们把全国歌咏工作者集中在

图5-4　《中华全国歌咏协会成立宣言》

一个总体之下，有计划地去开展全国广大的救亡歌咏运动。"① 协会成立后，负责协会管理的人员流动性较大，因而部分工作计划直到主要负责战时宣传动员工作的国民政府军事委员会政治部第三厅（简称"三厅"）成立前都无法很好开展。"三厅"成立后，该协会的抗战音乐宣传工作便落到了实处，并由此成为"三厅"召集爱国音乐者的主要阵地。

二、"三厅"的建立

1938年4月1日，国民政府军事委员会政治部成立了由周恩来、郭沫若领导的专管抗战宣传工作的第三厅，它实际上是国民党统治区文艺界抗日民族统一战线的领导机构，厅长为郭沫若。"三厅"下设三处、九科，第六处处长田汉，负责艺术宣传，六处一科管戏剧音乐，一科下设"音乐工作室"，主管音乐宣传，冼星海、张曙、沙梅等人负责抗战音乐的组织和领导工作。在冼星海等人的努力下，武汉地区出现了数万人甚至数十万人规模的歌咏会、火炬游行、抗战献金音乐大会、儿童歌咏大会、音乐游园大会及九一八纪念音乐会。

武汉《新华日报》曾报道过抗战歌咏活动："举行广场全体歌咏，并由冼星海、张曙指挥，以扩音器伴唱，配以军乐。在宽阔的广场上，卷起了千余人的狂吼，震动着每个人的心房。歌唱毕，全体排队，出发游行，长蛇的队伍，从中山公园出发。游行队伍通过各马路时，歌声、口号声、路旁群众热烈鼓掌欢迎之声，像道奔腾的怒潮，在街上流过。

1938年10月底武汉沦陷后，抗日战争进入战略相持阶段。抗日救亡歌咏运动的中心从武汉向延安转移，此时，大批音乐工作者和革命知识分子离开"沦陷区"和"国统区"前往抗战大后方、各大抗日民主根据地进行抗日救亡的文艺宣传。抗日救亡歌咏运动呈现出不同的面貌。由日军统治的"沦陷区"，包括汪伪政权在内，其音乐虽标榜国泰民安、中日亲善，但歌曲虚假无力，且民间仍有抗日歌曲传唱；以抗日民族统一战线为基础国民党统治区，尤其是中国共产党领导下的抗日民主根据地歌咏运动则呈现蓬勃发展之势。

国共关系恶化时，周恩来领导音乐工作者以话剧和歌咏为突破口，为日后第二条战线的形成奠定基础；"解放区"则以农民与军人为主要对象开展群众歌咏运动，用以支持抗日事业的进展。

三、抗战初期的音乐创作

抗日战争全面爆发后，抗日救亡歌咏运动也随之走向高潮，全民族抗战激发了越来越多作曲家的创作热情，并在短期内产生了众多的抗战歌曲，这些作品主题多为民主革命斗争。在此期间，作品的民族化、大众化受到了音乐工作者的关注与重视，由此产生了大量由民歌、小调填词而成的歌曲。

① 中华全国歌咏协会. 中华全国歌咏协会成立宣言 [J]. 战歌，1938（6）.

这一时期的作品多为群众歌曲，其表现形式主要为独唱和合唱。其中占主导地位的是战斗性的群众歌曲，受客观条件限制，这些歌曲多数以表现群众斗争生活、社会各阶层人士团结抗日及人们的坚定决心为内容，如吕骥的《武装保卫山西》、贺绿汀的《保家乡》、麦新的《大刀进行曲》、江定仙的《打杀汉奸》等。

《打杀汉奸》描绘了抗日战争时期中华人民遭受日本侵略者袭击与汉奸背叛的情景，表达了人们对于"家贼"的痛恨之情。该曲旋律铿锵有力，节奏清晰果断，布局精妙讲究。作者通过旋律、节奏与歌词的配合，集中揭露了汉奸的罪行和丑态。

谱例5-1：《打杀汉奸》

这一时期的作品还表现了中国共产党领导下人民武装部队和革命青年奔赴斗争第一线的情景与为祖国人民献身的英雄形象,如郑律成的《八路军进行曲》、吕骥的《抗日军政大学校歌》《毕业上前线》等。此外,这一时期还产生了一些保卫家园、支援前线的作品,如舒模的《武装上前线》、贺绿汀的《保家乡》、张寒晖的《去当兵》、吕骥的《开荒》等。这些作品民歌特色鲜明、艺术风格爽朗亲切。

《八路军进行曲》,原为《八路军大合唱》中的一首,作于1939年,在当时流传甚广。歌曲带有进行曲式风格,描绘了八路军英勇形象,赞扬了其不畏困难、勇往直前、不怕牺牲、保家卫国的大无畏精神。

谱例 5-2:《八路军进行曲》

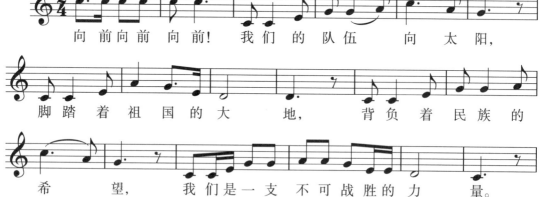

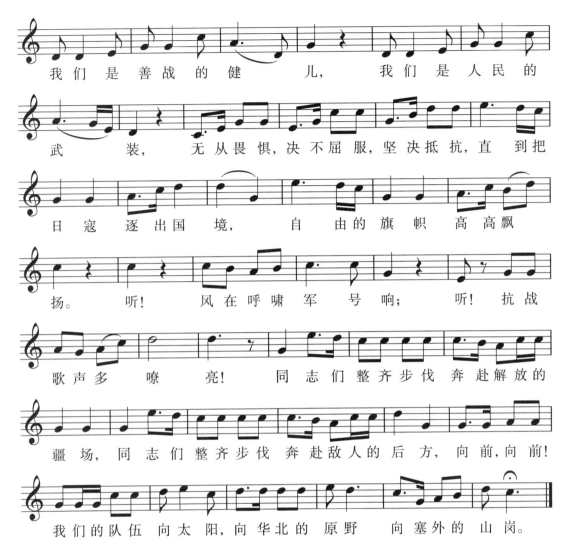

此外还有独唱性抒情歌曲，此类歌曲大都反映人民群众遭受的苦难及民族解放斗争中的动人事迹，如刘雪庵的《长城谣》、冼星海的《战时催眠曲》、夏之秋的《思乡曲》、吕骥的《大丹河之歌》、郑律成的《延安颂》、张曙的《日落西山》等。这一时期的抒情歌曲较之前更为激情，与民间音乐的联系也更加紧密。

专业歌咏团体及群众歌咏活动的广泛开展，促使了大量合唱歌曲的出现，这其中以小型二部合唱尤甚，代表作品有张曙的《洪波曲》、冼星海的《在太行山上》《到敌人后方去》、贺绿汀的《干一场》等。混声四部的合唱在这时也有产出，如夏之秋的《歌八百壮士》、吴伯超的《中国人》等。

《到敌人后方去》是一首具有代表性的抗日救亡爱国歌曲，作于 1938 年 9 月。该曲旋律轻快流畅、活泼跳跃，节奏铿锵有力，富有弹性。歌词雄壮豪迈，极富号召力，曲中长短句结合，使音乐具有动力、情绪更显激越，从而表现了游击战争的如火如荼。

谱例 5-3：《到敌人后方去》（选段）

到敌人后方去（选段）

（版本一）

赵启海 作词
冼星海 作曲

机智 勇敢地

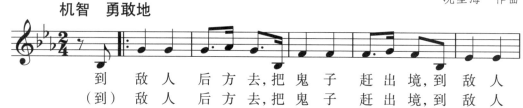

到 敌 人 后 方 去,把 鬼 子 赶 出 境,到 敌 人
（到）敌 人 后 方 去,把 鬼 子 赶 出 境,到 敌 人

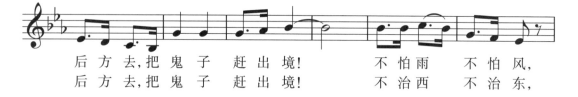

后 方 去,把 鬼 子 赶 出 境! 不 怕 雨 不 怕 风,
后 方 去,把 鬼 子 赶 出 境! 不 治 西 不 治 东,

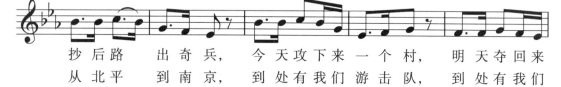

抄 后 路 出 奇 兵, 今 天 攻 下 来 一 个 村, 明 天 夺 回 来
从 北 平 到 南 京, 到 处 有 我 们 游 击 队, 到 处 有 我 们

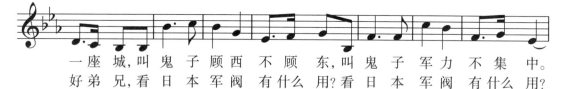

一 座 城,叫 鬼 子 顾 西 不 顾 东,叫 鬼 子 军 力 不 集 中。
好 弟 兄,看 日 本 军 阀 有 什 么 用? 看 日 本 军 阀 有 什 么 用?

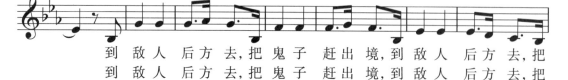

到 敌 人 后 方 去,把 鬼 子 赶 出 境,到 敌 人 后 方 去,把
到 敌 人 后 方 去,把 鬼 子 赶 出 境,到 敌 人 后 方 去,把

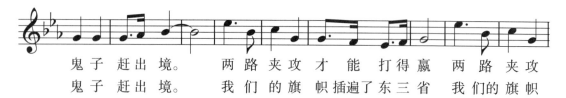

鬼 子 赶 出 境。 两 路 夹 攻 才 能 打 得 赢 两 路 夹 攻
鬼 子 赶 出 境。 我 们 的 旗 帜 插 遍 了 东 三 省 我 们 的 旗 帜

《在太行山上》作于1938年7月，是一首为表现山西抗日军民浴血奋战而创作的合唱曲。该曲旋律朝气昂扬，进行曲风格明显，歌曲战斗性、现实性、革命浪漫主义色彩浓

烈，描绘了当时太行山中游击健儿勇敢顽强、乐观开朗的性格及战斗生活。

谱例5-4：《在太行山上》（选段）

在太行山上（选段）

桂涛声 作词
冼星海 作曲

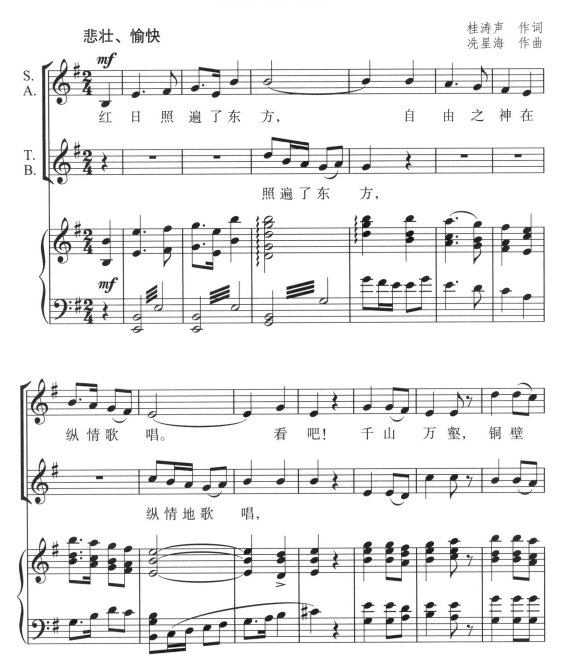

此外，带有一定情节与舞台表演的戏剧音乐如歌舞、活报剧、说唱性叙事歌曲、歌剧等音乐形式也有发展，曾一度引起作曲家的关注，如向隅等人创作的歌剧《农村曲》、吕

骥的活报剧《参加八路军》、冼星海的《三八歌舞活报》、陈田鹤的小歌剧《桃花源》、任光的《洪波曲》等，在当时深受群众欢迎。

推荐导读

一、专著教材

1. 陈聆群.中国近现代音乐史研究在20世纪：陈聆群音乐文集［M］.上海：上海音乐学院出版社，2004.

2. 胡天虹.中国音乐创作评论：1949—1999［M］.沈阳：春风文艺出版社，2012.

3. 胡郁青，赵玲.中国音乐史［M］.重庆：西南师范大学出版社，2012.

4. 李凌.新音乐论集：第一集［M］.上海：作家书屋，1949.

5. 梁茂春，陈秉义.中国音乐通史教程［M］.北京：中央音乐学院出版社，2005.

6. 吕骥.新音乐运动论文集［M］.哈尔滨：新中国书店，1949.

7. 明言.中国新音乐［M］.北京：人民音乐出版社，2012.

8. 唐守荣，杨定抒.国统区抗战音乐史略［M］.重庆：西南师范大学出版社，1996.

9. 汪毓和.中国近现代音乐史［M］.北京：人民音乐出版社，2009.

10. 余甲方.中国近代音乐史［M］.上海：上海人民出版社，2006.

二、期刊论文

1. 戴鹏海.富有时代激情和个性特色的艺术创作——谈江定仙的抗战歌曲［J］.中央音乐学院学报，2002（3）：11-14.

2. 李莉，田可文.抗战初期刘雪庵在武汉［J］.黄钟（武汉音乐学院学报），2012（2）：3-14.

3. 李琪.音乐抗战：武汉抗战时期歌咏活动研究：1937—1938［D］.武汉：中南民族大学，2018.

4. 李雯煜.中国左翼音乐运动研究［D］.南昌：南昌大学，2016.

5. 刘良模.忆抗日救亡歌咏运动［J］.人民音乐，1980（6）：16-20.

6. 刘良模.回忆救亡歌咏运动［J］.人民音乐，1957（7）：24.

7. 时乐蒙.怀念郑律成同志［J］.人民音乐，1977（2）：27-29.

8. 向延生.时代的先驱　民族的呐喊——纪念左翼音乐运动七十周年［J］.人民音乐，

2004（2）: 16-20.

9. 闻理.叱咤风云惊天地 一代壮歌震古今——论抗日救亡歌曲与抗战歌曲的历史地位[J].交响（西安音乐学院学报），1995（3）: 29-31.

10. 余文博."新音乐运动"之研究[D].武汉：武汉音乐学院，2007.

本章习题

一、名词解释

1. 左翼音乐运动
2. 左翼音乐家联盟
3. 中华全国歌咏协会
4. 三厅
5.《打杀汉奸》
6.《到敌人后方去》
7.《在太行山上》
8. 抗日救亡歌咏运动
9.《大刀进行曲》
10.《八路军进行曲》

二、简答题

1. 简述左翼音乐组织活动的具体情况。
2. 简述抗日救亡歌咏运动。
3. 简述中华全国歌咏协会的成立过程。
4. 简述三厅的音乐活动。
5. 简述抗战初期的音乐作品。

三、论述题

1. 简论抗战初期的音乐发展情况。
2. 简论抗日救亡歌咏运动对于抗日战争的作用。

3. 简论抗战初期音乐创作的体裁类型。

四、听辨曲目

1. 《打杀汉奸》
2. 《八路军进行曲》
3. 《到敌人后方去》
4. 《在太行山上》
5. 《救亡进行曲》
6. 《大刀进行曲》
7. 《打回老家去》
8. 《抗敌歌》
9. 《旗正飘飘》
10. 《上前线》
11. 《救国军歌》
12. 《保卫国土》
13. 《武装保卫山西》
14. 《保家乡》
15. 《洪波曲》

第六章 抗战背景下的进步音乐

卢沟桥事变爆发后,中国人民开始了全面的抗日民族战争,在经历了为期一年的战略防御阶段后,抗日民族战争进入了更为艰难的战略相持阶段。1938年武汉失守后,日本帝国主义加强了对国共两党打压分裂的力度。在这种情况下,中国被分割成三个对立并存、性质迥异的政治区域,它们分别是中国共产党直接领导的"边区"与"解放区"、以国民党为主导的"国统区"(又称"大后方")以及在日本帝国主义统治下的"沦陷区"。其中"国统区"的音乐活动主要集中在上海和重庆,而面对日本帝国主义和国民党的双重挤压,这一时期的音乐工作者们步履维艰,他们的音乐活动主要集中在理论、创作和教育等方面。"边区"和"解放区"的音乐活动则主要以延安为中心,并向各个根据地扩散。

第一节 国统区进步音乐生活

抗日战争进入战略相持阶段后,以上海和重庆为中心的"国统区"在受到国民党当局的操控的同时,还饱受着日本帝国主义的打压,但其探索新音乐的脚步并未停止。在这期间出现了包括国民政府的《乐风》月刊、新音乐社的《新音乐》月刊等在内的高质量音乐期刊,以及不少与政治生活密切相关的声乐作品,如讽刺歌曲《你这个坏东西》《跌倒算什么》等。与此同时,音乐教育活动也在进步音乐工作者们的努力下继而开展,其中国立礼乐馆、重庆国立音乐院、国立福建音乐专科学校等音乐院校的建立,对于专业音乐的发展也有着突出的推动作用。

一、国统区的"新音乐运动"

国统区的"新音乐运动",指的是李凌、赵沨、孙慎等进步音乐工作者在遵循新音乐运动思想方针的基础上,坚持推进的新音乐运动。

上海位于"国统区",自1937年抗日战争全面爆发至1941年珍珠港事变日军侵入上海租界为止,由于四面都是日军侵占的沦陷区,宛如一座"孤岛",而被称为"孤岛时期"。在此期间,与抗日音乐活动锐减、音乐教育难以为继形成鲜明对比的是"百乐门"舞厅等娱乐场所里的靡靡之音。上海沦陷后,国民党政府对社会音乐活动进行了严密的监控,受"国统区"政治环境的影响,音乐界对以抗日救亡为主题的"新音乐"产生了质疑,但也有进步人士在继续投身于"新音乐运动",需要明确的是,这仍然属于中国共产党领导的新音乐运动的一部分。这场运动一直持续到解放战争胜利后。其中较为瞩目的成果有1939年底新音乐社的成立以及《新音乐》月刊的创立。

新音乐社[①],音乐社团,成立于1939年,成员有李凌、林路、赵沨、孙慎、舒模、吉联抗等。社团的宗旨为:团结国民党统治区的音乐工作者,推动新音乐运动的发展。1940年1月,该社创办《新音乐》月刊。之后又分别在我国昆明、桂林、贵阳,新加坡,缅甸仰光等地建立分社,社员发展到两千余人。当时,生活在"国统区"的众多音乐家,如马思聪、缪天瑞、张洪岛、夏之秋、江定仙、郑志声、陈田鹤、黎国荃、李抱忱等人都与该社有密切的联系,其中不少人都为《新音乐》月刊写过稿。抗日战争期间,新音乐社的社员们开展了各种形式的音乐活动,如组织《黄河大合唱》演出等。如此一来,"国统区"的音乐工作者们被聚集在一起,抗日群众音乐活动,如:歌咏运动,也因此得到了快速的发展。1943年,国民党政府下令禁止新音乐社开展活动,由此社团被迫转入地下,直至抗战胜利。

另外,国民政府教育部非常关注群众歌咏活动。音乐教育委员会继而重组,应尚能任社会组主任,负责组织教育部巡回歌咏团,带领团员沿成渝公路及沿线大小城镇进行歌咏演出,并辅导当地歌咏团体演出。1941年3月12日,教育部在重庆举行了20多个有大、中、小学生合唱队参与的"千人大合唱"。翌年3月29日,为推行"音乐月",教育部又在白沙镇举行了号称"白沙万人大合唱"的歌咏活动,其中参与的学生歌手共计六千余名,到场听众达七万人以上。这些歌咏活动,所唱的歌曲大多是以宣传抗日思想、传播新音乐为主题的抗战爱国歌曲。此外,为贯彻"复兴乐教"思想,教育部于1943年5月设立了带有明显的复古崇雅性质的"国立礼乐馆"。

二、国统区进步音乐期刊

1937年,卢沟桥事变爆发,中国进入全面抗战时期。这时,原来在北平、上海一带工作的音乐教师和音乐工作者陆续转移到了抗战大后方,特别是当时的陪都——重庆。这一时期,音乐工作者们并没有停止音乐活动,与此同时,一些高质量音乐类期刊的出现也为探索"新音乐"的前途、中国音乐教育的发展、抗日音乐作品的传播提供了平台。在音乐类期刊的创办上,国共两党皆有产出。这些音乐类期刊包括由国民政府教育部音乐教育

① 中国艺术研究院音乐研究所,《中国音乐词典》编辑部. 中国音乐词典[M]. 北京:人民音乐出版社,1985:436.

委员会编刊《乐风》月刊、新音乐社创编的《新音乐》月刊、军委政治部主办的《音乐月刊》及三青团中央主办的《青年音乐》等。这些刊物有的以音乐教育为主要内容，有的收录了抗日爱国歌曲等，成为音乐工作者们抗战的主要阵地。

(一)《乐风》月刊

《乐风》[①]，音乐刊物，创刊于1940年1月15日，1944年6月停刊。陈田鹤、缪天瑞、江定仙、胡彦久等人曾任编辑，初为双月刊，编辑单位为国民政府教育部音乐教育委员会乐风社。主要栏目有"发表创作乐曲、介绍理论方面的文字、评论与讨论、技术的讲解、关于音乐教育的改进意见与方法、问答栏"等。共出版六次，因刊《鲁艺音乐系近况》一文而被迫停刊，后经改组，于1941年元旦复刊出版，初由缪天瑞担任编辑，定为月刊。1942年改为双月刊，陈田鹤、顾梁任编辑，出版至第二卷第四期。1943年1月（第三卷第一期）起由江定仙、杨荫浏、段天炯、陈田鹤、张洪岛等人担任编辑。1944年1月（第三卷第二期）后，改分卷为顺序编号。《乐风》月刊自1941年第一卷出刊起，所刊内容便以音乐教育为主，具体可分为乐曲和文字两大部分，并收录了当时"国统区"所开展的音乐活动。

(二)《新音乐》月刊

《新音乐》[②]，音乐刊物，创刊于1940年元旦，由新音乐社编印。初为月刊，印发数量多至两万三千余份。李凌（李绿永）、赵沨任主编，盛家伦、林路等人也曾参与编辑。1941年"皖南事变"爆发后，该刊经费拮据，主编流亡在外，致使刊物常不能按期出版。1943年5月第五卷第四期出版后被迫停刊，后曾改名《音乐艺术》继续出版。

《新音乐》所刊内容理论与创作并存，同时还涉及音乐讲座等方面。抗战期间，该刊物紧跟时代主题，围绕新音乐运动、民族形式等问题展开探讨，曾为抗日战争的音乐宣传提供服务。该刊在内容上大量收录"国统区"的新创歌曲，也对"解放区"的音乐作品进行了介绍。1946年10月，该刊物于上海正式复刊，编号第六卷第一期。随后，国内各地新音乐分社也相继发刊，但有昆明版、华南版、重庆版、上海版等不同版本之分。1948年，受政治局势的影响，各地分社被迫停止出刊，《新音乐》则于1月出版第七卷第三期后，以《音乐春秋》《唱歌方法》等刊名在香港作为丛刊继续出版，卷期延用。1949年6月，《新音乐》于北京复刊并发行第八卷，1950年12月（出版至第九卷第六期）停刊。除此之外，新音乐社曾在上海《时代日报》出版了《新音乐》副刊，出版首日为（1947年8月

图6-1 《新音乐》封面

① 中国艺术研究院音乐研究所,《中国音乐词典》编辑部. 中国音乐词典[M]. 北京：人民音乐出版社, 1985：480.
② 中国艺术研究院音乐研究所,《中国音乐词典》编辑部. 中国音乐词典[M]. 北京：人民音乐出版社, 1985：436.

10日），初定双周刊，后设为周刊，1948年6月停刊，共计出版34期。

三、国统区进步音乐创作

在战略相持阶段，国统区的音乐创作主要集中在群众性声乐作品上，这些作品大多与现实情况相关，内容与"坚持抗战、反对投降""争取民主、反对法西斯统治"的政治主题联系密切。这一时期涌现出了许多优秀的进步音乐工作者，他们留下了诸多脍炙人口的作品，如讽刺歌曲《你这个坏东西》（舒模作词作曲）、《跌倒算什么》（舒模、李凌作词，舒模作曲）、说唱性叙事歌曲《茶馆小调》（费克作曲）、大型声乐套曲《祖国大合唱》（马思聪作曲）、合唱作品《壮士骑马打仗去了》（张文纲作曲）、抒情性艺术歌曲《老天爷》（赵元任作曲）等。

图 6-2 舒模（1912—1994）

舒模（1912—1994），作曲家，原名蒋树模，江苏南京人。1931年至1935年就读于国立中央大学教育学院艺术系，其间跟随马思聪学习中提琴。1937年抗战全面爆发后，舒模加入"国民政府军事委员会政训处抗敌剧团"。1938年正式加入中国共产党。1940年，舒模跟随"演剧四队"在广西边陲做宣传工作。1945年抗战胜利后，他留在"国统区"从事宣传工作。1949年后，舒模曾任中国音乐家协会浙江分会主席、浙江省文联筹委会副主任兼秘书长、中国戏曲研究院艺术研究室主任、中国戏剧家协会第三届常务理事及书记处书记等职。

舒模在国统区创作的进步歌曲主要有《你这个坏东西》《大家唱》《跌倒算什么》《走私的人》《黄鱼满天飞》《王小二过年》等。这些作品大多采用一唱众和的形式，音调平易，节奏铿锵，富有鲜明的民歌特色，作品内容也全面地揭露了国民党反动派的法西斯统治。

《你这个坏东西》是舒模于1942年在桂林创作的合唱歌曲，曾在国统区广为传唱。该作以愤怒的音调痛斥了国民党反动派官商勾结、搜刮民脂民膏，使百姓苦不堪言的腐败行为。

谱例 6-1：《你这个坏东西》（选段）

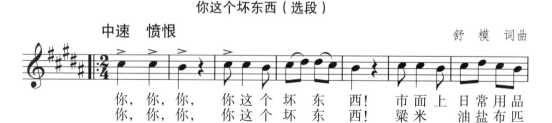

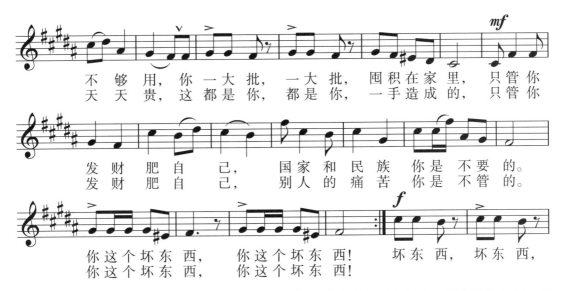

《跌倒算什么》(舒模作词作曲)作于1948年。乐曲形式短小紧凑，词曲结合紧密，乐曲风格朴素且有朗诵之感。此曲在内容上痛斥并揭露了反动当局倒行逆施的恶果，展现了进步群众坚强不屈的斗志。

谱例 6-2：《跌倒算什么》(选段)

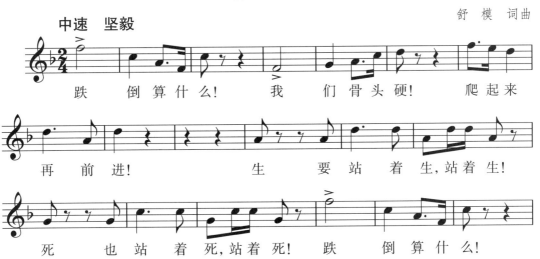

费克[①]（1917—1968），江西南昌人，著名作曲家，原名蒋晓梅，曾用石坚、吴明之、刘中里等名。1937年抗日战争全面爆发后，费克曾加入南昌抗敌后援会从事宣传工作。1938年，他在武汉参加了国民政府军事委员会政治部三厅所属的"演剧五队"。1941年转入新中国剧社，任剧社演员并兼职从事音乐创作和指挥工作。1949年后，费克在中国音

① 中国艺术研究院音乐研究所，《中国音乐词典》编辑部. 中国音乐词典［M］. 北京：人民音乐出版社，1985：103.

乐家协会江苏分会、《江苏音乐》月刊及江苏省歌舞话剧院等机构就职。他在抗日战争和解放战争时期创作了近百首群众歌曲、戏剧及电影插曲，代表作有《茶馆小调》《五块钱》《为什么》（均创作于1945年）等。新中国成立后，他开始为《文成公主》等话剧配乐。此外，他对民族民间音乐的收集整理和对锡剧音乐的改革做出了贡献。

《茶馆小调》（长工作词，费克作曲）是上世纪40年代在国统区广为流传的讽刺歌曲。此曲揭露了当局消极对外、对内压制的反动统治，批评了当时一些苟安怕事的现象，具有说唱性和叙事性。

谱例6-3：《茶馆小调》（选段）

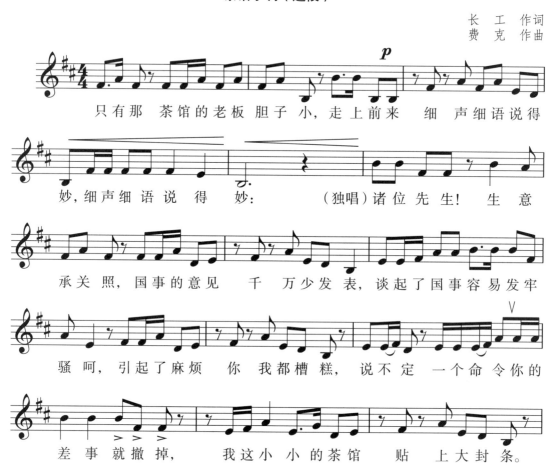

马思聪①（1912—1987），广东海丰人，我国著名小提琴演奏家、作曲家、音乐教育家。11岁时（1923）马思聪跟随其兄前往法国，次年考入南锡音乐院，开始正式学习小提琴，之后其曾随奥伯德菲尔学习小提琴演奏技巧。马思聪自1925年起便从未停止过小提琴的

① 汪毓和. 中国近现代音乐史[M]. 北京：人民音乐出版社，2009：274-275.

演奏活动。1932年初马思聪回国，与陈洪在广州创办了"广州音乐院"并担任院长，此外他还兼授作曲理论、小提琴、钢琴等课程。1933年任国立中央大学教育学院音乐系兼职讲师，其间以教授和演奏小提琴为生，闲暇之余也从事音乐创作。

图6-3 马思聪（1912—1987）

1936年是马思聪创作思想和风格变化的重要转折点。因在北平旅行演奏时接触了我国北方民间音乐，马思聪的音乐创作发生转变，之后两年他创作了小提琴独奏曲《第一回旋曲》（原名《绥远回旋曲》）和《内蒙组曲》（原名《绥远组曲》），1939年任广东中山大学教授并随校迁至云南澄江，同年前往重庆并与进步文化界交往密切。1940年至1946年，曾任重庆中华交响乐团及台湾交响乐团的指挥，并在桂林、长沙、昆明、台中等地举办多场小提琴独奏音乐会。1949年，在中国共产党的邀请下，马思聪离开香港前往北京参与了第一届中华全国文学艺术工作者代表大会的筹备并被推选为中华全国音乐工作者协会副主席和全国文联常务委员。同年，马思聪任中央音乐学院院长一职，成为中央音乐学院的首届院长。1987年5月马思聪病逝于美国费城，享年75岁。

马思聪一生创作了大量的音乐作品，代表作有抗战歌曲《控诉》、艺术歌曲集《雨后集》、大型声乐套曲《民主大合唱》《祖国大合唱》《春天大合唱》，小提琴作品《思乡曲》《第一回旋曲》等。

《祖国大合唱》（马思聪作曲，金帆作词）作于1947年，是一首向新中国献礼的大型声乐套曲。该曲表达了作者对反动统治者的愤怒痛恨和对建立自由民主新中国的向往之情，在当时产生了较大的社会影响。

谱例6-4：《祖国大合唱》（选段）

四、"国统区"的音乐教育

抗战进入相持阶段后,音乐工作者们仍坚持开展音乐教育工作。以萧友梅为首的"国立音乐"为主,以"上海音乐馆""私立上海音乐专科学校"等为辅,都坚守在上海这座"孤岛"上。上海沦陷后,国统区的音乐教育开始向陪都重庆转移。国民政府教育部主办的"国立礼乐馆"、重庆青木关的"国立音乐院"、重庆松岗的国立音乐院分院、福建永安的国立福建音乐专科学校等院校纷纷成立。

国立礼乐馆[1],成立于1943年,是国民政府在重庆设立的专门用于研究制礼作乐问题的音乐机构,馆内共设礼制、乐典、总务三组。1945年编有《礼乐杂志》。抗战胜利后,国立礼乐馆迁往南京。1947年,该馆编印并出版了《礼乐半月刊》,于1948年2月停刊,同年4月再版更名为《礼乐》,后于6月停刊。

图6-4 右一为吴伯超(1903—1949)

重庆青木关国立音乐院于1940年11月1日在重庆青木关成立,吴伯超[2]曾任院长。该院设有国乐、理论作曲、声乐、键盘乐器、管弦乐等五组及实验管弦乐团。重庆青木关国立音乐院的部分师资来自国立上海音乐专科学校。该院被视为抗战期间国内最高音乐学府。重庆青木关国立音乐院的成立在一定程度上汇聚了国内知名音乐家,并推动了音乐活动的开展、音乐人才的培养以及中国音乐事业的发展。

国立福建音乐专科学校[3],原为福建省立音乐专科学校,1940年创办于福建省永安县,1942年改名为国立福建音乐专科学校,简称"福建音专"。抗战胜利后校址迁往福州,设有五年制本科和三年制、五年制师范科。主要有理论作曲、声乐、钢琴、弦乐等课程。设有中、小学师资训练班和社会音乐工作者训练班,后于1942年停办。蔡继琨、卢前、萧而化、唐学咏等人曾任校长,缪天瑞任教务主任,教务工作由刘质平、萧而化等人负责。福建音专的师资队伍包含了不少国内知名音乐家和外籍音乐家,他们为福建音专的音乐教

[1] 中国艺术研究院音乐研究所,《中国音乐词典》编辑部.中国音乐词典[M].北京:人民音乐出版社,1985:137.

[2] 吴伯超(1903—1949),音乐教育家、指挥家,江苏武进(今常州)人。1922年12月入北京大学音乐传习所,跟从刘天华学习二胡、琵琶,师从外籍教师学习钢琴,他从毕业后任教于北京师范学校。1927年11月他前往上海在国立音乐院教授二胡和钢琴,1931年赴比利时留学。留学期间,他曾先后在布鲁塞尔南沙勒罗瓦(Charleroi)音乐院、皇家音乐学院师从吉南(F. Guinant)学习和声和作曲。此外,他还师从赫尔曼·谢尔欣(Hermann Scherchen)学习指挥。1936年,回国后的吴伯超任教于国立上海音乐专科学校,同时兼任内政部礼乐编订委员会主任委员。1938年他主持举办了广西省艺术师资训练班,1940年又在重庆任中央训练团音乐干部训练班副主任及励志社管弦乐队指挥,之后还担任国立女子师范学院音乐系主任。1943年至1949年期间,吴伯超任重庆青木关国立音乐院院长并兼任该院实验管弦乐团指挥。1945年他组织国立音乐院创办十年制幼年班,培养了一批乐队演奏人员。他曾指挥过一些西洋古典乐曲及自己的作品。代表作有《飞花点翠》(民族器乐合奏)、《中国人》(合唱)、《桃之夭夭》(女声独唱)、《鹿鸣》等。

[3] 中国艺术研究院音乐研究所,《中国音乐词典》编辑部.中国音乐词典[M].北京:人民音乐出版社,1985:137.

育发展做出了不小的贡献。1940年10月至1941年8月以及1947年1月至4月，福建音专编辑出版了《音专通讯》，并在1946年7月至1947年3月出版过《音乐学习》（月刊）。中华人民共和国成立后，"福建音专"被并入中央音乐学院华东分院（即现今的上海音乐学院）。

第二节 延安的进步音乐生活

"抗战"背景下兴起的延安音乐文化是20世纪中国音乐发展过程中重要的组成部分。抗战期间，在延安地区的进步音乐的发展可分为两个阶段：第一个阶段是1935年至1940年的兴盛阶段；第二个阶段是1940年至1942年5月，以陕甘宁边区文化协会第一次代表大会的召开和毛主席在延安文艺座谈会上的讲话为标志。这两阶段，系列文艺工作讲话和文章的发表使得"延安音乐"的方向性和规范性愈加明显。在抗日救亡运动中诞生的音乐合乎历史的发展规律，其本质就是为抗战服务。因而抗战时期的延安音乐具有以下特点：第一，音乐作品众多，佳作频出；第二，专业音乐人才培养机构的诞生，为培养专业音乐教育工作者以及延安音乐的传播和发展奠定了基础；第三，大量优秀音乐工作者涌现，促进了歌剧、新民歌等新音乐形式的产出；第四，音乐组织、音乐社团风起云涌。

一、鲁迅艺术学院音乐系

鲁迅艺术学院音乐系是鲁迅艺术学院成立初期最早设立的三大院系之一。该系在师资队伍的建设上集聚了众多知名音乐家，为敌后革命根据地和大后方输送了大批革命音乐工作者，也为我国音乐发展培养了大批中坚力量。

（1）鲁迅艺术学院音乐系

为适应全面抗战需要，自30年代，解放区将现实斗争和群众音乐活动紧密结合，形成了独具时代特色的音乐文化。抗战爆发后，中国共产党与人民群众相互配合，实现了敌后抗日根据地音乐教育的零突破，为敌后抗日根据地音乐教育的发展奠定了基础。为建立革命文艺队伍、推动解放区文艺运动的发展，延安鲁迅艺术学院由此诞生。

鲁迅艺术学院[1]1938年春成立于延安，是中国共产党领导的用于培养革命文艺干部的教育机构，简称"鲁艺"。初建时沙可夫任副院长兼教育处处长、徐一新（有记许一新）任训育处处长，魏克多任秘书处处长、张庚任戏剧系主任、吕骥任音乐系主任，教授有萧

[1] 中国艺术研究院音乐研究所,《中国音乐词典》编辑部. 中国音乐词典[M]. 北京：人民音乐出版社, 1985: 246.

参、冼星海、周扬、马达、江烽、沈查、丁里、徐懋庸、何其芳等人，设戏剧、音乐、美术三系。

"鲁艺"是中国新音乐运动的重要参与者，一直以党中央文艺政策为指导方针，以马列主义文艺理论为武器，坚持理论联系实践，在师资建设和课程设置上精心规划，以求培养中华民族抗日战争的"艺术战士"。鲁艺音乐系成立后共办有五期，所开设的课程有艺术概论、新音乐运动史、作曲法等。其培训方式以短期为主，学期规划初为"三三三制"，即学习期限九个月，共分三阶段。不同学习阶段的学习内容有所侧重且随学习进程逐步加深。第一阶段：在校学习阶段。为期三个月，学生除学习马克思列宁主义等必修课外，还要进行基础专业的训练，如视唱练耳、音乐概论、练声、合唱、器乐、作曲等。第二阶段：实习阶段。学生需分配到相关单位进行三个月的实习，配合音乐工作者开展相关音乐活动。第三阶段：回校学习阶段，为期三个月。这一阶段的课程门类较之前有所加深，专业课设有作曲、器乐、指挥、声乐分组研究等专门性研究课程以及音乐家研究、近代歌曲研究、民间音乐研究等专业选修课，学生可根据兴趣选读相应课程。第一期结业后，学制改为"四四制"，即分设初、高级班，各学四个月。初级班毕业后，学生可依照意愿选择外出工作或进入高级班继续学习。从学习时间来看，"鲁艺"音乐系的学生学时不长，但就当时社会需求而言，"鲁艺"音乐系的学生均能很好地投入革命音乐活动中，他们在毕业后奔赴大后方或抗日根据地，其中不少人成了音乐界的中流砥柱。

"鲁艺"音乐系在民间音乐的收集、整理上贡献卓越。1939年3月，"鲁艺"音乐系组织了"民歌研究会"，起初有成员19名，在团工作主要包括出版陕北民歌集、成立研究小组及制定研究提纲等。1940年10月，"民歌研究会"在第三次代表大会上改名为"中国民歌研究会"，第四次代表大会时"中国民间音乐研究会"的名称得以确立，会员发展至100余人，其中"鲁艺"音乐系师生占多数，吕骥担任会长。此后该会相继在解放区建立分支机构，如晋察冀分会、晋西北分会、陇东分会等，1942年至1946年间，该会刊印了不少会刊，如《民间音乐研究》（1942）、《秧歌曲选》（1944）、《陕甘宁边区民歌》一集（1944）、二集（1946），《秧歌锣鼓点》（1945），《河北民歌集》（1945）等，内容多为民歌和民间音乐。"中国民间音乐研究会"除挖掘、搜集、整理大量民间音乐资料外，还曾发表了如《中国民间音乐研究提纲》《民歌与中国新兴音乐》《绥远民歌研究》（天风著，1939）《秦腔音乐概论》（安波著，1945）等有关民间音乐研究的理论成果。

"鲁艺"音乐系师生在音乐创作方面贡献显著，他们创作了大量服务于抗战的群众歌曲，以及合唱、秧歌剧、歌剧等体裁的作品，例如合唱曲《黄河大合唱》《生产大合唱》、群众歌曲《军民进行曲》及新歌剧《白毛女》等。优秀合唱作品的创作，也进一步推动了"延安合唱运动"热潮的产生，并对同一时期及后期合唱作品影响深远。

此外，"鲁艺"还成立了理论作曲研究会、大合唱团、小合唱团、乐队等，社团组织开展了各种多样的音乐活动。1939年，"鲁艺"音乐系部分师生于晋察冀边区组建了华

北联合大学文艺学院音乐系并开展相应的音乐教学活动，以求培养更多革命音乐工作者。1940年，"鲁艺"音乐系部分师生又在晋冀鲁豫边区成立了"鲁艺"晋东南分院音乐系。1941年，"鲁艺"音乐系协同延安留守部队兵团建立了"延安部队艺术学校"，并于延安、富县、陇东等地建立分校。1945年，"鲁艺"由延安迁往东北，次年改组为"文工团"。这些学校生存环境艰苦、办学条件极差，但学校每位师生都充满着对音乐事业的追求。

"鲁艺"音乐系对解放区音乐教育事业的发展有着重要的作用。首先，从音乐教育方式来看，"鲁艺"音乐系始终坚持课堂教学与实践锻炼相结合、讲授与学生互动相结合、课堂内容与实际历史情况相结合的培养准则。其次，从音乐创作来看，"鲁艺"坚持自主音乐与民间风格相结合、民间音乐与现实劳动相结合、表演形式与历史进程相结合的创作理念。因而，"鲁艺"的音乐教育工作者们培养出了大批抗战音乐人才和专业人士。

（2）文艺整风与"鲁艺"音乐系

了解"鲁艺"音乐系，则必然要首先了解文艺整风运动。这场运动好似"春风"，唤醒了人民意识，强化了人民内心，并为处于困境的延安注入了新鲜的艺术气息。

1941年至1942年间，解放区音乐工作者群体中出现了"脱离实际、闭门造车"的现象。"鲁艺"也不例外。这些问题显现于音乐界及至文艺界，仅在程度上有所区别。这些问题的存在，阻碍了解放区艺术的发展。基于这一情况，文艺整风运动在中国共产党的领导下开展起来。活跃于解放区的音乐工作者在运动过程中通过深入的学习和探讨，深刻地认识到了自身的问题，并进行了实事求是的自我批评，对自身存在的问题有了更加清晰的认知，即"一定要把立足点移过来，一定要在深入工农兵群众、深入实际斗争的过程中，在学习马克思主义和社会的过程中，逐渐地移过来，移到无产阶级这方面来，只有这样，我们才能有真正为工农兵文艺，真正无产阶级的文艺"[1]。"鲁艺"院长周扬曾写有《艺术教育的改造问题》一文，并以"须是从客观实际出发"为论，提出艺术教育须符合当时大众化的革命文化，其根本问题在于将艺术与当时的战争、人民群众和偏远农村相结合并为三者服务。除此之外，周扬还在《民族音乐》杂志上对"脱离群众的提高"等倾向提出了尖锐的批评。"整风"过后，解放区的音乐活动焕然一新，其中"鲁艺"师生的音乐活动更是投身于广大人民群众，并于1943年掀起了新秧歌运动和秧歌剧的创作热潮。

延安文艺界整风运动长达一年，其有关报道可见于《解放日报》，而该报文艺副刊中记有大量音乐史料，为延安进步音乐的研究提供了丰富的资源。延安文艺座谈会举行后，活跃于各革命根据地的音乐工作者，纷纷响应中国共产党的号召，从实际出发，切实深入工农兵群众中，通过体验生活、学习农民群众熟悉与喜爱的民间音乐来领悟其生产生活并借此创作真正具有广泛民众性的音乐作品。自那以后，中国音乐界开始主动探索音乐与群

[1] 南开大学中共党史编写组.中国共产党历史讲义（新民主主义革命部分）：讨论稿[M].南京：南京工学院政教组，1977：256.

众生产生活之间的契合，开启了音乐发展的新篇章。

1942年延安文艺整风后，"鲁艺"音乐系师生的思想认识水平有了一定的提高，他们改进了教学内容与方法，并在教学实践中创造积累了适应于战争环境及开展专业音乐教育的方式和经验。由此以来，音乐工作者们从理论转至实际，在深入工农兵群众后开展了一系列群众音乐活动，推动了群众音乐生活的发展。他们在认真学习深受工农兵群众喜爱的民间音乐后，创作了大批优秀的音乐作品。在音乐工作者们的努力下，中国音乐在音乐创作和理论建设方面成果丰硕。随着全国解放进程的推进，革命音乐活动产生的社会影响也愈加深远。作为革命音乐家的摇篮，"鲁艺"音乐系所做的贡献和取得的办学经验是弥足珍贵的。

二、秧歌运动与秧歌剧

秧歌运动[①]是指在抗日战争期间兴起于解放区的一场规模较大、影响深远的群众文艺活动。秧歌原是在我国民间广泛流行的一种歌舞娱乐形式，它最早出现于1943年春节前后的延安和陕甘宁地区，后在全国范围内迅速发展并产生了大量新秧歌剧作品。秧歌运动的开展，直接推动了新歌剧的创作。

秧歌剧是一种在民间秧歌基础上形成的新型小歌剧，是解放区文艺工作者们从广大农民群众生产生活出发创作出的新型艺术形式，具有群众性、艺术性和综合性。作为新型歌舞剧，秧歌剧在借鉴传统秧歌的基础上，吸收了民间歌曲、民歌、小曲、话剧、说唱、新音乐、新舞蹈、戏曲等艺术要素，有的秧歌剧还插入了"快板""霸王鞭""跑旱船"等民间艺术形式。受文艺整风运动影响，秧歌剧提倡汲取民间艺术，创作面向工农群众。其类型可分为三种：第一种是民间歌舞小戏类，该类作品

图6-5 秧歌运动

音乐、舞蹈的比重相同，歌舞并行，代表作有《夫妻识字》《兄妹开荒》《货郎担》等；第二种是以话剧形式进行演唱，其剧情复杂、人物众多，音乐多以插曲形式呈现，代表作有《朱永贵挂彩》《刘顺清》等；第三种似早期歌剧，剧情冲突明显，音乐为刻画人物的重要手段，代表作有《惯匪周子山》等。

这些作品在内容上和形式上具有鲜明民族性，在当时起到了非常大的影响。

马可创编的秧歌短剧《夫妻识字》，是以眉户的曲调改编而成。1946年6月，《讲话》曾对《夫妻识字》介绍道："这是一出秧歌短剧，在延安各地演出，效果很好，老百姓爱

① 中国艺术研究院音乐研究所，《中国音乐词典》编辑部. 中国音乐词典[M]. 北京：人民音乐出版社，1985：450.

看。它在一个广场里就可以演，有白有唱，也有简单的舞蹈。我们想这种短小的歌剧形式很适合在冀中农村演出，同时希望村剧团能参考着这个剧本，大量创作出新的小歌剧。"[1] 作为"新秧歌"的代表作，《夫妻识字》展现了解放区农民翻身后，积极开展学文化运动的情况。

谱例6-5:《夫妻识字》(选段)

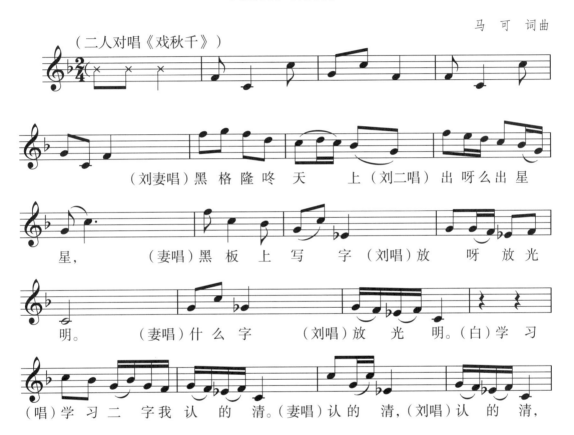

《兄妹开荒》[2]是一出由安波作曲，王大化、李波、路由等人创作于1943年的典型秧歌短剧，原名《王二小开荒》，由延安"鲁艺"秧歌队于1949年首演，演出后反响强烈。该剧采用叙述式的演唱来表现剧情。作品短小精悍、主题鲜明、风格简朴、演出便捷，适合在陕甘宁地区的广场上表演。《兄妹开荒》的出现标志着新秧歌剧的诞生，同时也预示着解放区新型群众文艺运动的兴起。当时，延安《解放日报》(1943年4月25至26日) 曾连载《兄妹开荒》，延安华北书店出版"鲁艺"秧歌队编的《秧歌集》，《解放日报》和重庆《新华日报》(1943年7月5日) 也曾发表王大化同志的《从〈兄妹开荒〉的演出谈

[1] 孙犁.耕堂序跋[M].长沙：湖南人民出版社，1988：119.
[2] 中国艺术研究院音乐研究所，《中国音乐词典》编辑部.中国音乐词典[M].北京：人民音乐出版社，1985：438-439.

起——一个演员创作经过的片段》一文,这使得《兄妹开荒》成了秧歌剧创作和演出的范本,影响了新秧歌运动的兴起和发展。作为40年代新秧歌运动中的代表作品,《兄妹开荒》充分体现出新秧歌剧的风格和特点。

秧歌剧投身于群众实际生活,是向民间艺术学习、为人民创作的结晶。秧歌剧的诞生为新歌剧创作的发展积累了经验,并打下了坚实基础,为根据地文艺队伍的建设起到了重要作用,同时,也影响着其他艺术形式的民族化发展。

三、民族歌剧《白毛女》

"五四"后,广大文艺工作者开始有意识地探索具有民族特性的文化艺术。其中,部分音乐家通过将西洋歌剧创作技法与中国民族民间音乐相结合创作出极具中国特色的民族歌剧。这是一种以歌唱为主,集歌、舞、乐于一体的综合艺术形式,被称为"新歌剧"。20世纪20年代,黎锦晖、聂耳等率先开启了对"新歌剧"的探索,并创作了儿童歌舞剧《小小画家》《麻雀与小孩》及《扬子江暴风雨》等作品。抗战时期兴起于延安的秧歌剧,推动了中国新歌剧的发展。在"鲁艺"集体努力下现世的大型歌剧《白毛女》,标志着中国新歌剧的发展进入成熟阶段。

图6-6 《白毛女》剧中杨白劳与喜儿剧照

《白毛女》[①] 由刘炽、瞿维、张鲁、马可等人作曲,丁毅、贺敬之编剧,是集延安"鲁艺"集体智慧孕育的作品。1945年,《白毛女》完成创作,首演于延安。它是《在延安文艺座谈会上的讲话》的直接产物,意义重大。全曲贯穿"旧社会把人变成鬼,新社会把鬼变成人"的思想。曲作者通过运用民间音乐素材,成功塑造了喜儿、杨白劳、黄母、黄世仁、穆仁智等人物形象,角色性格迥异、对比鲜明、戏剧效果强烈。此外,曲作者还将民间音乐中的处理手法应用其中,有效地揭示了剧中人物性格的发展变化,来促进全剧音乐的发展。值得一提的是,对于该剧主角喜儿的音乐形象的塑造,曲作者通过《北风吹》《扎红头绳》《昨天黑夜》《进他家来》《刀杀我》《他们要杀我》《太阳底下把冤伸》等唱段,成功塑造了主角喜儿的音乐形象并将其性格变化完整地展现出来。在吸收民间音调元素的同时,该曲还借鉴了西洋歌剧的成熟经验,表演主要以秧歌剧为基础并吸收了话剧的表现手法,从而丰富了秧歌剧的艺术表现力。

这部歌剧在歌词创作上也是极有特色的。它严格遵守了元曲曲牌的格式;所用歌词都是自由诗体,接近生活;为表现情感的曲折,词作者将歌词与情感变化巧妙结合,并把感性与理性的歌词处理得恰到好处,显示出了词作家深厚的艺术功底。

① 中国艺术研究院音乐研究所,《中国音乐词典》编辑部. 中国音乐词典[M]. 北京:人民音乐出版社,1985:11.

谱例 6-6：《白毛女》【北风吹（选段）】

由于创作条件的局限，大型歌剧《白毛女》的音乐存有不足之处。从整体来看，该剧虽存有秧歌剧之影，但它作为一部使用西洋歌剧创作手法和民族民间音乐相结合的"新歌剧"，还是比较成功的。

谱例 6-7：《白毛女》【太阳出来了（手稿版）（选段）】

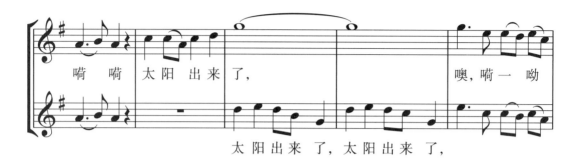

《白毛女》的剧本和题材时代性鲜明，是新歌剧模式的再次尝试之作。《戏剧报》（1962年8月）曾评价《白毛女》道："《白毛女》是新歌剧的经典作品。世人对它不断地加工就充分说明人民对它的喜爱。它的艺术青春将是永生的。"[①] 以《白毛女》为代表的新歌剧在20世纪40年代在群众中产生了广泛的影响，它为中国民族歌剧事业积蓄了深厚的群众基础，也推动了民族歌剧创作的发展。

第三节　主要代表音乐家及其创作

抗日战争时期，国内众多音乐家积极投身于革命音乐活动，他们用音乐唤醒民众、激发民众奋起抗战和一致对外的思想，由此产生了满足时代需求的革命歌曲和群众歌曲。"鲁艺"的创办，为抗日根据地和大后方培养了大批人才，如马可、安波、向隅等人在学成后积极投身于抗日队伍中，他们的音乐创作多为革命歌曲，内容真实地反映了当时的社会现状。此外，他们还积极探索和发展秧歌剧、新歌剧等艺术形式，成果显著。

一、马可

马可[②]（1918—1976），江苏徐州人，当代著名作曲家、音乐理论家、音乐教育家。

1935年，马可考入河南大学化学系。1937年抗日战争全面爆发后，马可在河南抗敌后援会演剧三队、军委政治部演剧十队等抗日宣传队里，担任音乐创作与歌咏指挥工作。1939年，马可奔赴延安入"鲁艺"学习，后留校工作。在"鲁艺"任职期间，马可受到了吕骥、冼星海等人的指导和帮助，挖掘、整理并记录下了大量的民族民间音乐资料，为音乐理论建设做出了巨大贡献。1943年，马可受当地民间音乐风格影响，以地方戏曲形式为基础创作了歌曲《南泥湾》和秧歌剧《夫妻识字》，并于1945年参与民族歌剧《白毛女》

① 陆华．贺敬之研究文选：下册[M]．北京：文化艺术出版社，2008：751．
② 中国艺术研究院音乐研究所,《中国音乐词典》编辑部．中国音乐词典[M]．北京：人民音乐出版社，1985：257．

的创作。1946年，他随同"鲁艺"师生前往东北开展音乐活动。中华人民共和国成立后，马可曾任中国歌剧舞剧院院长、中国音乐学院副院长、《人民音乐》主编、中国戏曲研究院音乐研究室主任、中央戏剧学院歌剧系主任等职。

马可创作的音乐作品共计500余首。代表作有歌曲《别让兔崽子过黄河》《咱们工人有力量》《南泥湾》《贺龙》《老百姓战歌》《做工谣》《人定胜天》《燕子》《拣豆豆》《伽倻琴，你有多少弦》，管弦乐《陕北组曲》，歌剧《小二黑结婚》，秧歌剧《夫妻识字》，合唱曲《梁山大合唱》等。除音乐创作外，马可还在理论研究方面写有《在新歌剧探索的道路上：歌剧〈小二黑结婚〉的创作经验》(1954)、《新歌剧和旧传统》(1958)等文章，以及《时代歌声漫议》、《中国民间音乐讲话》等著作以及散文式的《冼星海传》，为我国音乐学的研究作出了巨大的贡献。

图6-7 马可（1918—1976）

《咱们工人有力量》以坚实有力、豪迈热情的旋律，表现工人们为支援全国解放的中国工人阶级顶天立地的英雄形象。

谱例6-8：《咱们工人有力量》（选段）

咱们工人有力量（选段）

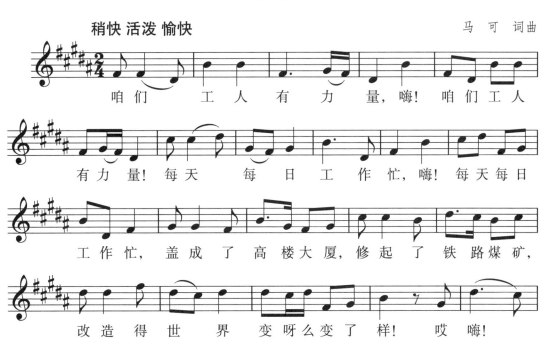

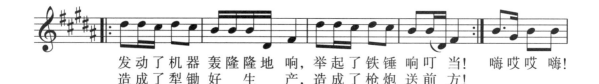

发动了机器轰隆隆地 响，举起了铁锤响叮 当！嗨哎哎 嗨！
造成了犁锄好 生 产，造成了枪炮送前 方！

二、安波

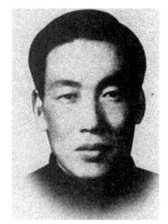

图6-8 安波（1915—1965）

安波①（1915—1965），作曲家、音乐教育家、民族音乐学家，原名刘清禄，曾用笔名牟声，山东牟平人。

1935年他在就读的济南第一师范学校参加了抗日救亡运动；1937年10月来到山西临汾民族解放先锋队总部队工作；11月入延安陕北公学学习。次年2月入"鲁艺"音乐系学习，学成后留校；曾任研究员、校教务科长等职；从事民族民间音乐研究及音乐创作工作。安波在民族音乐的研究上坚持实事求是的工作态度，为收集真正的民间音乐，他曾数次奔走于山西太行山和陕北米脂等地。1942年8月，安波被选为中国民间音乐研究会理事；1945年12月后，曾任热河军区胜利剧社社长、冀察热辽军区文艺工作团总团长、冀察热辽军区联合大学鲁迅艺术学院院长等职；1949年春任东北文工团团长；中华人民共和国成立后曾任鲁迅艺术学院音乐部部长、东北人民艺术剧院院长、辽宁省委文化部部长和宣传部副部长、中国音乐学院院长、中国音乐家协会常务理事、辽宁省文联主席、中国音乐家协会辽宁分会主席等职。

安波于1938年后开始音乐创作。在深入群众，学习民间音乐的热潮中，安波选用陕北民歌曲调填词创作的歌曲有《拥军花鼓》《怎么办》等，《拥军花鼓》又名《拥护八路军》，是用陕北民歌《打黄羊》曲调填词编配而成的作品。歌曲气氛情绪热烈、明快，具有民间歌舞曲的特征，真实展现了解放区人民慰问子弟兵的情景。

谱例6-9：《拥军花鼓》

拥 军 花 鼓

① 中国艺术研究院音乐研究所，《中国音乐词典》编辑部. 中国音乐词典[M]. 北京：人民音乐出版社，1985：3.

解放战争时期,安波作有《人民解放军来自人民》(安波作词)、《我们是人民的战士》(鲁坎作词)、《骑兵歌》(陈奇涵作词)、《人民投弹手》(安波作词)、《打倒蒋介石,解放全中国》(安波作词)等歌曲,民歌联唱《人民一定能战胜》(安波作词)及儿童歌舞《秋收歌舞》(骆文、张凡作词),影响广泛。

三、向隅

向隅[①](1912—1968),作曲家、音乐教育家,原名向瑞鸿,湖南长沙人。1925年,进

① 中国艺术研究院音乐研究所,《中国音乐词典》编辑部. 中国音乐词典[M]. 北京:人民音乐出版社,1985:426-427.

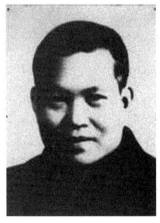

图 6-9 向隅（1912—1968）

入湖南省第一师范学校修习乐理与钢琴，师从邱望湘。1932年至1937年就读于上海国立音乐专科学校。在此期间，曾随法利国、阿萨科夫、黄自等人学习小提琴、钢琴和作曲。1937年毕业后赴延安筹建鲁迅艺术学院音乐系并任音乐系教员，音乐研究室主任，音乐系代系主任、副系主任，鲁艺实验剧团音乐顾问，"星期音乐学校"校长等职。向隅于1942年正式加入中国共产党。1945年后任东北鲁艺音乐系系主任、"哈尔滨工作小组"组长、淞江鲁艺文工团团长、东北鲁艺音工团团长、东北鲁迅文艺学院教授等职。中华人民共和国成立后曾任上海音乐学院党委书记兼副院长，中央人民广播电台音乐部主任，国家广播系统表演团体和中国唱片社的负责人，第一届中国音乐家协会秘书长、书记处书记和第一、二届理事等职。代表作品有歌剧《农村曲》（李伯钊编剧、向隅等人集体作曲，1938），歌曲《红缨枪》（1939）、《歌颂毛泽东》（公木作词）、《黄自先生挽歌》（1938）等，1945年参与创作了歌剧《白毛女》、出版《向隅歌曲选》。

《红缨枪》作于1939年，是一首由向隅作曲、金浪作词，以表现人民志气的歌曲。该曲生动形象，曲调尽显人民志气，其中"拿起了红缨枪，去打那小东洋"的高音模仿句更是让人难忘。

谱例6-10：《红缨枪》（片段）

红缨枪（片段）

(领)小东洋，(齐)小东洋是个横行霸道的恶魔王，

四、张寒晖

张寒晖[①]（1902—1946），戏剧家、作曲家，原名张兰璞，字含晖，河北定县（今河北定州）人，被誉为"人民艺术家"。

张寒晖一生致力于艺术事业，他早时曾在国立北京艺术专门学校戏剧系学习，在此积累了一定的专业基础。1927年，张寒晖回到家乡，以在家务农的名义宣传革命思想。1930年，张寒晖前往北平加入中国左翼作家联盟。1931年"九一八事变"爆发后，他采用民歌曲调作有《可恨的小日本》《告我青年》等革命歌曲，以激励中国青年"团结一致，奋起反抗"。1934年，张寒晖在老家组织了抗日救国会并积极宣传抗日，

图 6-10 张寒晖（1902—1946）

此时他还同时从事小说和戏剧的创作。1942年，张寒晖任陕甘宁边区文协秘书长一职。1946年3月11日病逝，年仅44岁。

张寒晖的一生虽然短暂，但他取得了极大的成就。张寒晖一生创作有70多首歌曲、十几部戏剧和小说，其中，大多数歌曲的词曲为原创如《去当兵》《军民大生产》《松花江上》等，这些歌曲流传至今，深受人民喜爱。

《松花江上》是张寒晖于1935年作词曲的作品，为"流亡三部曲"之一。这首作品表现了"九一八事变"之后广大人民群众的悲愤之情。

谱例 6-11：《松花江上》片段

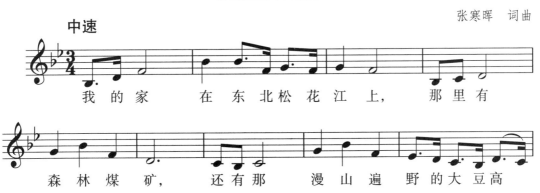

① 中国艺术研究院音乐研究所，《中国音乐词典》编辑部. 中国音乐词典[M]. 北京：人民音乐出版社，1985：496.

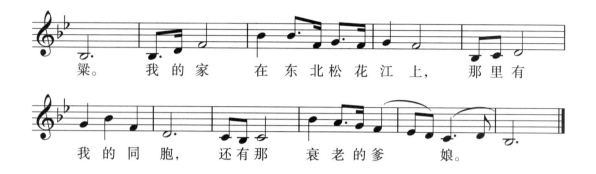

五、郑律成

郑律成[①]（1914—1976），作曲家，原名郑富恩，生于朝鲜（现韩国），被誉为"军歌之父"。1933年，郑律成来到南京加入了朝鲜人的抗日革命组织"义烈团"，边革命边学习音乐。1937年"七七事变"后，与冼星海相识并与其展开长期合作，作有不少电影歌曲。同年10月，郑律成就读于延安陕北公学和鲁迅艺术学院音乐系。1938年任中国人民抗日军政大学音乐指导、鲁迅艺术学院声乐教员等职。1939年正式加入中国共产党。1950年，正式加入中华人民共和国国籍，定居北京。1976年因病去世，享年62岁。

郑律成是一位高产的作曲家，一生作有300余首音乐作品，涉猎歌曲、大合唱、歌剧、电影音乐等不同形式。代表作有歌曲《八路军军歌》《延水谣》《采伐歌》《星星歌》，歌剧《望夫云》，大合唱《兴安岭上雪花飘》《图们江》等。

《八路军军歌》[②]，由公木作词、郑律成作曲，创作于1939年，原名《中国人民解放军军歌》，在解放战争时期更名为《中国人民解放军进行曲》。该曲塑造了人民军队朝气蓬勃、浩荡前行的英勇形象。

谱例6-12：《八路军军歌》（片段）

八路军军歌（片段）

公　木　作词
郑律成　作曲

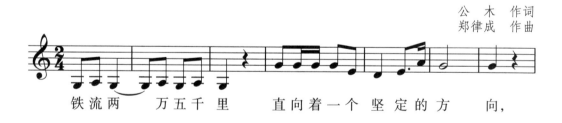

① 中国艺术研究院音乐研究所，《中国音乐词典》编辑部编. 中国音乐词典［M］. 北京：人民音乐出版社. 1985：496.
② 中国艺术研究院音乐研究所，《中国音乐词典》编辑部. 中国音乐词典［M］. 北京：人民音乐出版社，1985：7.

推荐导读

一、专著教材

1. 谷音，石振铎.东北现代音乐史料：第2辑：鲁迅文艺学院历史文献［M］.沈阳：沈阳音乐学院《东北现代音乐史》编委会，1982.

2. 纪念著名革命音乐家安波七十周年诞辰活动委员会.安波纪念文集［M］.沈阳：春风文艺出版社，1987.

3. 居其宏.百年中国音乐史：1900—2000［M］.长沙：岳麓书社；长沙：湖南美术出版社，2014.

4. 梁茂春，陈秉义.中国音乐通史教程［M］北京：中央音乐学院出版社，2005.

5. 梁茂春.张寒晖传［M］.西安：陕西人民出版社，1985.

6. 唐守荣，杨定抒.国统区抗战音乐史略［M］.重庆：西南师范大学出版社，1996.

7. 王巨才.延安文艺档案·延安音乐：第14册：延安音乐史［M］.西安：太白文艺出版社.2015.

8. 延安鲁迅艺术学院集体.白毛女［M］.杭州：浙江教育出版社，2015.

二、期刊论文

1. 冯雷.陪都重庆三个音乐教育机构之研究［D］.上海：上海音乐学院，2010.

2. 高秋.新音乐社述略［J］.音乐研究，1982（2）：96-100.

3. 李凌.永不泯灭的思念——纪念作曲家舒模［J］.音乐研究，1993（2）：3-7.

4. 梁茂春.张寒晖歌曲的艺术特点——为纪念张寒晖同志八十诞辰而作［J］.音乐研究，1982（3）：35-41.

5. 刘新芝.赵沨与新音乐社［J］.中来音乐学院学报，1996（3）：20-23.

6. 吕骥.论安波同志的歌曲创作［J］.人民音乐，1981（7）：6-8.

7. 马可.悼念安波 学习安波［J］.人民音乐，1965（4）：21-22.

8. 马颖."上海国立音乐专科学校"与"延安鲁迅艺术学院音乐系"之比较［J］.乐府新声（沈阳音乐学院学报），2010，28（2）：112-115.

9. 汪毓和.我国歌剧艺术的第一个里程碑——关于《白毛女》的分析和评价［J］.音乐研究，1959（3）：16-34.

10. 谢功成.忆青木关［J］.黄钟（武汉音乐学院学报），2017（1）：17-27.

本章习题

一、名词解释

1. 秧歌剧
2. 新歌剧
3. 新音乐社
4. 舒模
5.《你这个坏东西》
6.《茶馆小调》
7.《祖国大合唱》
8. 国立福建音乐专科学校
9. 鲁迅艺术学院音乐系
10.《夫妻识字》
11.《兄妹开荒》
12.《松花江上》
13.《八路军军歌》

二、简答题

1. 简述国统区的进步音乐期刊《乐风》。
2. 简述国统区的进步音乐期刊《江苏音乐》。
3. 简述中华交响乐团发展概况。

4. 简述孤岛时期私立上海音专发展概况。
5. 简述中国民间音乐研究会的发展概括。
6. 中国共产党重要机关报是哪份报纸?
7. 简述延安新华广播电台成立概况。

三、论述题

1. 简论新秧歌剧的时代意义。
2. 简论歌剧《白毛女》的艺术特色。
3. 《白毛女》对我国新歌剧的创作与发展产生了怎样的影响?
4. 简论国立礼乐馆的机构设置。
5. 简论延安鲁迅艺术学院的机构设置。

四、听辨曲目

1. 《你这个坏东西》
2. 《跌倒算什么》
3. 《茶馆小调》
4. 《祖国大合唱》
5. 《夫妻识字》
6. 《白毛女》选段《太阳出来了》
7. 《咱们工人有力量》
8. 《拥军花鼓》
9. 《红缨枪》
10. 《松花江上》
11. 《八路军军歌》

第七章 西方音乐影响下的专业音乐创作

受1915年"新文化运动"与1919年"五四运动"的影响,我国新音乐创作开始起步。1927年,国民政府大学院院长蔡元培于上海创办"国立音乐院"并兼任院长,萧友梅任教务主任,这是我国现代第一所专业音乐院校。国立音乐院在学制和课程设置上仿照欧洲音乐院校,教师也多为欧美留学归国的音乐家,他们具有系统的西洋创作理论知识,培养了大批创作人才。上海"国立音乐院"是我国专业音乐创作的重要基地,它的建立意味着我国专业音乐事业的发展进入了新的历史阶段。这一时期涌现出大批优秀的作曲家和高质量的作品,丰富了我国近现代音乐文化宝库,也为专业音乐创作奠定了坚实的基础。

第一节 声乐创作

20世纪二三十年代出现了大量以艺术歌曲或群众歌曲为体裁的声乐作品。艺术歌曲旋律优美、歌词意境深远,歌唱性强,时代性、民族性浓郁;群众歌曲旋律雄壮、歌词简练,朗朗上口。1927年,"国立音乐院"以萧友梅、黄自等为代表的作曲家在传统民族民间音乐的基础上,综合西方作曲技法,创作了大量的声乐作品,标志着我国专业音乐创作迈入新阶段,声乐创作也由此进入新时代。

一、声乐体裁

20世纪30年代,中国政治、经济动荡,国家环境内忧外患,民族独立成为时代主旋律和音乐创作的主题,大批反映现实生活且具时代感、革命性和群众性的艺术歌曲得以问世。

"艺术歌曲"[①]是用文学诗作进行谱曲的歌曲形式,多为独唱曲配钢琴伴奏。艺术歌曲以抒发情感为主,常作为演唱会曲目,它对演唱者的水平有较高要求。代表作品有黄自的《南乡子》《玫瑰三愿》《春思曲》《思乡》,赵元任的《教我如何不想他》《海韵》(合唱作品)等。这类歌曲篇幅不长、结构严谨、技法简练,较好地展现了原诗的情感和意境。

① 缪天瑞. 音乐百科词典[M]. 北京:人民音乐出版社,1998:10.

此外，这一时期也出现了许多反映时代内容的艺术歌曲，如赵元任的《老天爷》、刘雪庵的《红豆词》等。赵元任的《老天爷》（又称《老天爷你年纪大》），曲调借用明代民谣，对当时"国统区"腐败政治加以痛斥。该曲揭露了反动统治的昏暗，并发出了"老天爷你不会做天，你塌了吧！"的愤怒呼喊。与20年代初期至30年代中期相比，这一时期的艺术歌曲创作相对较少。

20世纪40年代，由于抗战的要求，急需能够激发集体意识、体现群众同仇敌忾的歌曲。群众歌曲由于富有极强的宣传效果其地位也逐渐超过了抒情的艺术歌曲。

"群众歌曲"[①]是指为人民群众而写、能表达群众思想感情、适于群众歌唱的歌曲类型。群众歌曲多为集体歌唱，常用齐唱、轮唱、合唱（或为简单合唱，或有领唱）等。群众歌曲的产生应时代发展之需，多为近代人民革命斗争之作，如产生于法国资产阶级革命时期的《马赛曲》、巴黎公社后于国际工人运动中诞生的《国际歌》、产生于苏联社会主义革命中的《光明赞》（即《同志们，勇敢地前进》）、苏联成立后创作的《祖国进行曲》等。我国的群众歌曲产生于反帝反封建的革命斗争中，包括早时学堂乐歌中的爱国歌曲。20世纪30年代，受苏联群众歌曲的影响，我国群众歌曲的发展渐趋成熟，已形成独立的风格和特点，代表作品有冼星海的《救国军歌》（塞克作词）、聂耳的《义勇军进行曲》（田汉作词）、卢肃的《团结就是力量》（牧虹作词）、郑律成的《八路军进行曲》（公木作词）等。

我国近现代声乐作品创作的发展历程主要呈现以下特点：受西方歌曲创作技法的影响；作曲家进行创作时有意识吸收融合、开拓创新，集西方技法与传统音乐元素于一体；声乐歌曲蕴含民族特性，种类多为艺术歌曲和群众歌曲。

二、代表人物及作品

20世纪30年代，西方音乐对我国音乐创作影响巨大，而早期留过学的音乐工作者萧友梅、黄自等人在进行音乐创作时还积极投身于理论及作曲教学，为我国培养了大批专业音乐创作人才。现将具有代表性的专业作曲家及作品介绍如下：

（一）萧友梅

萧友梅[②]（1884—1940），中国近现代音乐教育家、作曲家。他的声乐作品与现实联系紧密，群众容易掌握，其中最明显的是他为北洋政府"国歌研究会"所创作的《卿云歌》，该曲于1921年经国会通过确立为"中国国歌"。此外，萧友梅还作有《华夏歌》（章太炎作词，1920）、《民本歌》（范静生作词，1921）、《五四纪念爱国歌》（1924）等。

萧友梅创作的声乐作品中，学校歌曲占比较大，他的学校歌曲被收录于教材《新学制唱歌教科书》《新歌初集》《今乐初集》中。这些学校歌曲多为学生日常生活而创作，旨在通

① 中国艺术研究院音乐研究所,《中国音乐词典》编辑部. 中国音乐词典 [M]. 北京：人民音乐出版社, 1985: 323.
② 中国艺术研究院音乐研究所,《中国音乐词典》编辑部. 中国音乐词典 [M]. 北京：人民音乐出版社, 1985: 427.

过音乐对学生进行思想道德和审美情操教育。

萧友梅的《问》《南飞之雁语》《柏树林回旋歌》《植树节》等作品,表现了他对当时社会现状的不满以及对国家命运前途的担忧,这些作品深受学生喜爱。

谱例 7-1:《问》

问

易韦斋　作词
萧友梅　作曲

（二）黄自

黄自[①]（1904—1938），音乐教育家、作曲家，曾被聘为"国立音专"教授，兼任教务主任。在"国立音专"任教期间，黄自的主讲课程有和声学、单对位法、复对位法、赋格曲、音乐史、自由作曲等。"九一八事变"和"一·二八事变"爆发后，他自觉创作了一些爱国音乐作品，如歌曲《赠前敌将士》（1932）、《九一八》（1933），合唱曲《抗敌歌》（1931）、《旗正飘飘》（1933）等。

《抗敌歌》[②]，由黄自作曲，创作于1931年，四部合唱、进行曲体裁、单二段曲式。该曲原名《抗日歌》，后因国民党政府禁

图7-1 黄自（1904—1938）

① 中国艺术研究院音乐研究所，《中国音乐词典》编辑部. 中国音乐词典［M］. 北京：人民音乐出版社，1985：177-178.

② 中国艺术研究院音乐研究所，《中国音乐词典》编辑部. 中国音乐词典［M］. 北京：人民音乐出版社，1985：206.

言抗日，故而被更名为《抗敌歌》。该曲是在"九一八事变"爆发后，黄自同"国立音专"师生为东北义勇军募捐时，在上海浦东一带所作。初始歌词仅有一段，后由韦瀚章补创第二段歌词。该曲音乐雄壮有力，表达了中国人民奋起抗敌、誓死守卫家园的爱国心声。该曲由上海"国立音专"合唱队首演，曾被胜利公司制成唱片发行。1934年12月，与《旗正飘飘》等四首合唱曲合编为《爱国合唱歌集》。

《旗正飘飘》[①]，作于1933年，四部合唱曲，由韦瀚章作词、黄自作曲。该曲初登于1934年1月15日出版的《音乐杂志》（音乐艺文社编）第一期，同年9月被大长城影片公司用作有声故事片《还我河山》的插曲。其曲调激昂悲壮，表达了中国人民顽强抗战的决心。该曲在抗日战争前后时常演出。

谱例 7-2：《旗正飘飘》（片段）

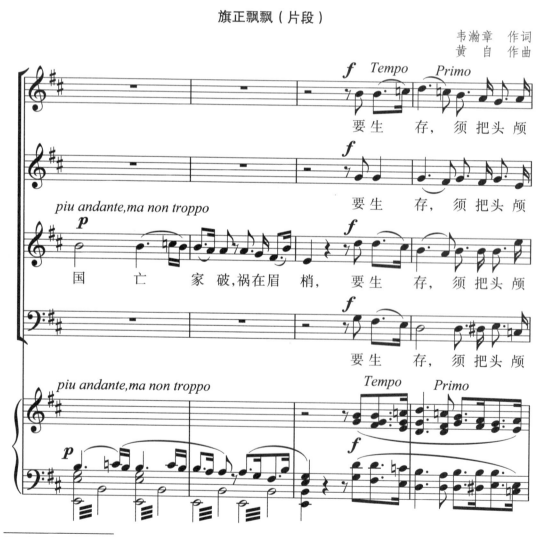

① 中国艺术研究院音乐研究所，《中国音乐词典》编辑部. 中国音乐词典 [M]. 北京：人民音乐出版社，1985：299–300.

黄自的歌曲创作中,影响力最大的是艺术歌曲。他将古诗词作为创作题材,并为中学生谱写艺术独唱曲,作有《花非花》([唐]白居易词)、《南乡子》([宋]辛弃疾词)、《卜算子》([宋]苏轼词)、《点绛唇》([宋]王灼词)等作品。20世纪30年代,艺术歌曲的创作进入繁荣发展期,黄自作为此时最具创作力和影响力的作曲家创作有《春思曲》(韦瀚章作词)、《思乡》(韦瀚章作词)、《玫瑰三愿》(龙七作词)等作品,代表作《玫瑰三愿》,借玫瑰花的自叙来歌颂美好的事物。

黄自于1932年创作的清唱剧《长恨歌》是他一生唯一一部大型声乐套曲。该曲由十个乐章构成,题材为唐代诗人白居易的同名长诗,旨在借唐明皇李隆基不理朝政的荒诞行为讽刺当时的国民党反动政府。

《山在虚无缥缈间》(第八乐章)是三声部女声合唱曲,全曲采用民族五声调式,综合中西音乐元素,民族特征鲜明,被视为是《长恨歌》中唯一一首"纯民族化"的作品。

谱例7-3:《山在虚无缥缈间》(片段)

山在虚无缥缈间(片段)

(三)赵元任

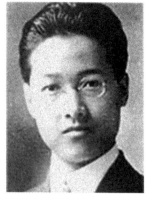

图7-2 赵元任(1892—1982)

赵元任[①](1892—1982),作曲家,字宜重,生于天津,祖籍江苏武进(即为现今的江苏常州市),就读于常州溪山小学、南京江南高等学堂预科、北京清华学校等。1910年8月留学美国,就读于康奈尔大学学习数学,选修音乐。1915年入哈佛大学学习哲学并选修音乐。1925年回国,在清华大学国学研究院任教并担任哲学系主任、国学导师等职务。1928年,赵元任深入民间开展音乐采风工作。曾执教于哈佛大学、夏威夷大学、加利福尼亚大学、耶鲁大学等世界名校。

赵元任创作的音乐作品共计100余首,其中声乐作品数

① 中国艺术研究院音乐研究所,《中国音乐词典》编辑部. 中国音乐词典[M]. 北京:人民音乐出版社,1985:498-499.

量较多，共有 40 多首歌曲、3 首钢琴小品及 1 首大型合唱曲。赵元任的多数音乐作品是成集出版的，例如《民众教育歌曲》《儿童节歌曲集》《新诗歌集》以及由陆静山编的《晓庄歌曲集》(1933)曾收录了赵元任的作品，其中的极少数作品如电影歌曲《西洋镜歌》(1934)、合唱曲《呜呼！三月一十八》(1926)等被发表在报刊上。

赵元任的音乐创作集中在他回国后。30 年代，他根据陶行知的词创作有不少儿童歌曲，如《自立立人歌》《春天不是读书天》《小先生歌》《儿童工歌》《手脑相长歌》《村魂歌》等，这些歌曲旨在宣扬陶行知提倡的"行知合一""手脑并用"的新教育思想。但受当时教育方针的限制，这些歌曲并未产生广泛的社会影响力。

抒情艺术歌曲是赵元任音乐作品中最具特色的一类。其中最具代表性的是《新诗歌集》，由商务印书馆于 1928 年 6 月出版，被视为 20 世纪 20 年代中国音乐创作中的佳作。1930 年萧友梅在国立音专季刊《乐艺》创刊号上发表了《介绍赵元任先生的〈新诗歌集〉》一文，并在文章中给了《新诗歌集》极高的评价。在他看来，"这十年出版的音乐作品里头，应该以赵元任先生所作的《新诗歌集》为最有价值。赵先生虽然不是向来专门研究音乐的，但是他有音乐的天才，精细的头脑，微妙的听觉。他能够以研究物理学、语言学的余暇，作出这本 Schubert（舒伯特）派的艺术歌（art song——今译）出来，替我国音乐界开一个新纪元……"[1] 赵元任的代表性歌曲有《卖布谣》《茶花女中的饮酒歌》《教我如何不想他》等。

《卖布谣》，作于 1922 年，由赵元任作曲，歌词选自现代著名诗人、文学史家刘大白的同名新诗集。此曲旋律朴实生动，词曲结合恰当，表现了受帝国主义、封建主义、官僚资本主义三座大山压迫下的劳动人民的悲惨生活及作者对劳动人民的深切同情。

谱例 7-4：《卖布谣》（片段）

[1] 萧友梅. 萧友梅全集：第 1 卷：文论专著卷 [M]. 上海：上海音乐学院出版社，2004：369.

赵元任的另一首名作《海韵》创作于1927年,是由徐志摩作词的女声独唱和混声合唱曲,也是我国最早具有影响力的多段联缀合唱作品。该曲讲述了一位渴望自由的少女不愿回家,在暮色中不畏风浪独自徘徊歌舞于海滩,最后被波涛吞没的故事。该曲歌词优美、略显感伤,其以独唱、合唱和钢琴伴奏鲜明展现出"诗翁""女郎"和"大海"三种不同的形象。赵元任在创作此曲时进行了"中国化"尝试,并取得良好效果。(见谱例7-5)

赵元任的创作始终追求创新,他的歌曲旋律流畅优美、风格新颖、形象鲜明。他的音乐作品在形式上综合了西方音乐创作技法和我国传统音乐的创作,作品题材多为"五四"新文化运动以来的新诗作,民族性、时代性皆具。赵元任的声乐作品水平较高,在一定程度上促进了我国近现代音乐创作的发展。不少作品流传至今,被选用为国内各大音乐院校教学及音乐会表演的常用曲目。

谱例7-5:《海韵》(片段)

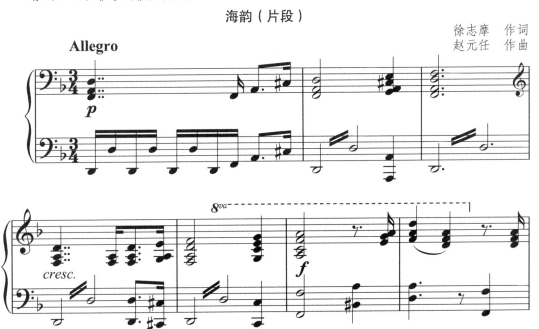

（四）刘雪庵

刘雪庵[①]（1905—1985），音乐教育家、音乐理论家、作曲家，四川铜梁人，原名廷玳，曾用笔名有晏如、苏崖、吴青等。刘雪庵从小便受传统文化熏陶，他曾在兄长的教授下掌握昆曲，并于家乡私塾接受过中国传统文化教育。1918年就读于铜梁县中，同年母亲因病离世。1920年巴川河发大水，父因公殉职。1922年，因经济等原因被迫退学，后于县立高等小学任教。1924年在亲朋好友的资助下考入成都私立美术专科学校主修绘画并兼修小提琴和钢琴。1925年春，刘雪庵因成都私立美术专科学校停办回到铜梁，在铜梁养圣学校（后改名"养正中学"）教授图画和音乐，后任校长。1929年就读于上海私立中华艺术大学。1930年考入"国立音专"，跟随萧友梅、黄自等人学习理论作曲，选修琵琶，兼学钢琴，还修中国诗词和韵文，具备扎实的音乐和文学功底。

图7-3 刘雪庵（1905—1985）

抗日战争爆发后，刘雪庵作有大量抗战歌曲，这些歌曲有《长城谣》《上前线》《离家》等，在当时影响广泛。刘雪庵的音乐作品体裁形式多样，有艺术歌曲、管弦乐曲、救亡歌曲、合唱曲、电影歌曲、钢琴曲、儿童歌曲等多种，其中艺术歌曲是其音乐作品中较为突出的一类，代表性作品有《春夜洛城闻笛》（1932）、《枫桥夜泊》（1935）、《飘零的落花》（1935）、《追寻》（1942）、《红豆词》（1943）等。

谱例7-6：《春夜洛城闻笛》

春夜洛城闻笛

[唐]李　白　诗
刘雪庵　作曲

[①] 中国艺术研究院音乐研究所，《中国音乐词典》编辑部. 中国音乐词典：续编[M]. 北京：人民音乐出版社，1992：119.

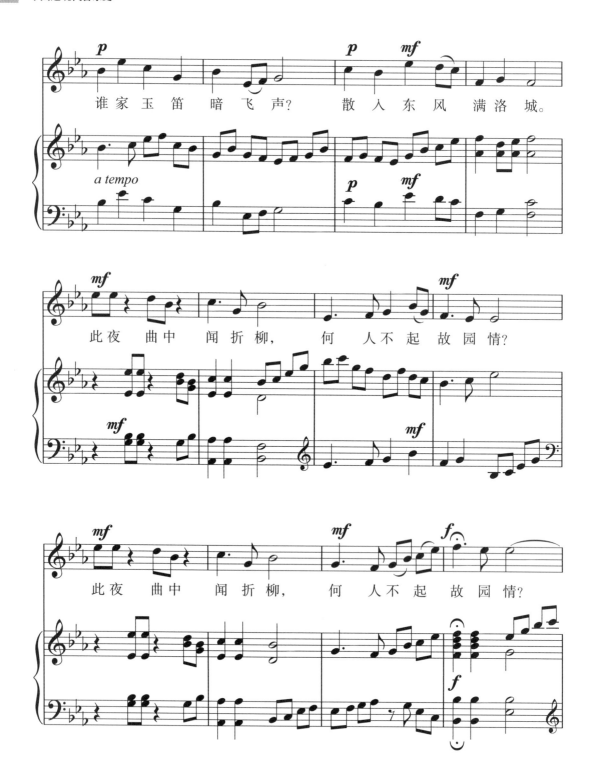

（五）江定仙

江定仙[①]（1912—2000），作曲家、音乐教育家，湖北武汉人。1920年开始求学之路，就读于武昌高等师范附属小学和武汉中学。之后又就读于上海艺术大学音乐系及上海美术专科学校音乐系、上海国立音乐专科学校。在上海"国立音专"学习期间，他的师从黄自学习作曲理论，师从吕维钿（Levtin）、查哈罗夫（B. Zakharoff）等俄籍钢琴家学习钢琴。1934年在萧友梅的委托下前往陕西任省教育厅工作。1936年返沪，任上海话剧团附设乐队指挥，从事钢琴演奏和作曲。1938年，任职于重庆教育部音乐教育委员会，在此期间他对"山歌社"研究各地民族音乐和民歌表示

图7-4　江定仙（1912—2000）

了极大的支持，从而推动了民族民间音乐的发展。1940年任教于国立音乐院。1946年随国立音乐院迁往南京。中华人民共和国成立后执教于中央音乐学院，曾任作曲系主任、副院长等职。江定仙十分重视音乐教育，为我国培养了不少作曲人才。

江定仙创作的音乐作品数量众多，有钢琴曲、艺术歌曲、合唱曲、救亡歌曲、电影歌曲等多种体裁。在上海"国立音专"学习期间，曾发表艺术歌曲《静境》（1934）、《恋歌》（1934）等，作有钢琴曲《摇篮曲》（1934）。他的《摇篮曲》还获得由俄国钢琴家、作曲家齐尔品在上海举办的"征求有中国风味的钢琴曲"比赛二等奖。抗日战争全面爆发后，他创作了歌曲《打杀汉奸》（胡然作词，1937）《焦土抗战》（胡然作词，1937），大合唱《为了祖国的缘故》（田间作词，1937）等鼓舞人心的爱国音乐作品。此外，还曾为《生死同心》等电影创作主题歌，作有独唱曲《小马》《树》《浪》以及合唱曲《呦呦鹿鸣》等。

江定仙的音乐作品结构严谨、风格精致。《静境》（廖辅叔作词）是他早期的艺术歌曲。此曲为对比中段结构，6/8拍，共计34小节。这首歌曲结构虽短，但充满张力，戏剧效果良好。

[①] 中国艺术研究院音乐研究所，《中国音乐词典》编辑部. 中国音乐词典：续编［M］. 北京：人民音乐出版社，1992：87.

谱例 7-7：《静境》(片段)

静境（片段）

廖辅叔　作词
江定仙　作曲

他以《诗经·鹿鸣》为题材谱写的《呦呦鹿鸣》是近现代古诗词歌曲中的佳作之一，该曲初登于《乐风》第十七期（1944年4月），为四声部合唱曲。

谱例7-8：《呦呦鹿鸣》（片段）

呦呦鹿鸣（片段）

（六）陈田鹤

图 7-5　陈田鹤（1911—1955）

陈田鹤[①]（1911—1955），我国著名作曲家、音乐教育家，原名陈启东，浙江温州人。1928年就读于温州艺术学校、上海美术专科学校音乐系、上海"国立音专"等院校。1930年8月，改名为陈田鹤，并与江定仙一同跟随黄自学习作曲理论。在读期间，因家庭经济困难多次辍学，后得到萧友梅和黄自的特许，可随堂听课。1934年，经黄自介绍，任教于武昌艺术专科学校。1935年返沪，在"国立音专"继续学习音乐。1936年，任山东省立剧院音乐系主任。1937年9月返沪参与救亡运动。两年后，前往重庆执教于青木关国立音乐院，任《乐风》编辑，于青木关国立音乐院任教期间，陈田鹤主要从事教学与行政工作，曾任该院教务主任一职。1949年前往国立福建音乐专科学校任职。中华人民共和国成立后，在北京人民艺术剧院从事音乐创作工作。

① 中国艺术研究院音乐研究所，《中国音乐词典》编辑部. 中国音乐词典 [M]. 北京：人民音乐出版社，1985：47.

陈田鹤的音乐创作涉及艺术歌曲、钢琴曲、清唱剧等体裁。他的钢琴曲《序曲》曾获由俄国钢琴家、作曲家齐尔品在上海举办的"征求有中国风味的钢琴曲"比赛二等奖。陈田鹤的艺术歌曲创作在30年代最为活跃，代表作有《天神似的英雄》《给》《良夜》《谁伴明窗独坐》《采桑曲》等。他的《采桑曲》《光明的前途》《春归何处》《嫩芽》《去来今》《春游》《懒惰礼赞》《采莲谣》还曾被收录于《复兴初级中学音乐教科书》。

《采桑曲》作于1933年，作品以古诗为词，运用民族五声调式旋法进行创作。该曲音乐清新质朴、结构严谨、民谣风味浓郁，通过描绘"采桑人"的生活表达了对社会不公现状的愤恨。

谱例7-9：《采桑曲》

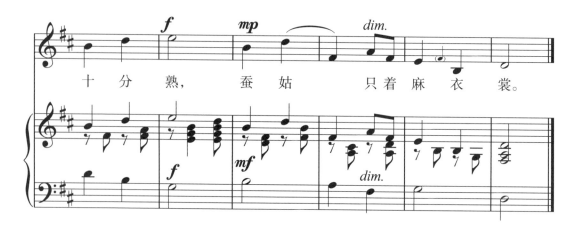

陈田鹤借宋代诗人秦观的《江城子》谱写而成的艺术歌曲，抒发了他背井离乡后对故乡的思念。此曲旋律舒缓平稳、古词韵味浓郁，曾入选"20世纪华人音乐经典"曲目。

谱例 7-10：《江城子》（片段）

江城子（片段）

[宋]秦　观　词
陈田鹤　作曲

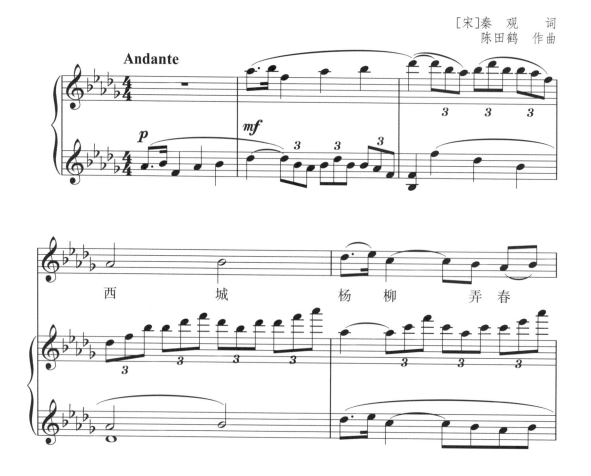

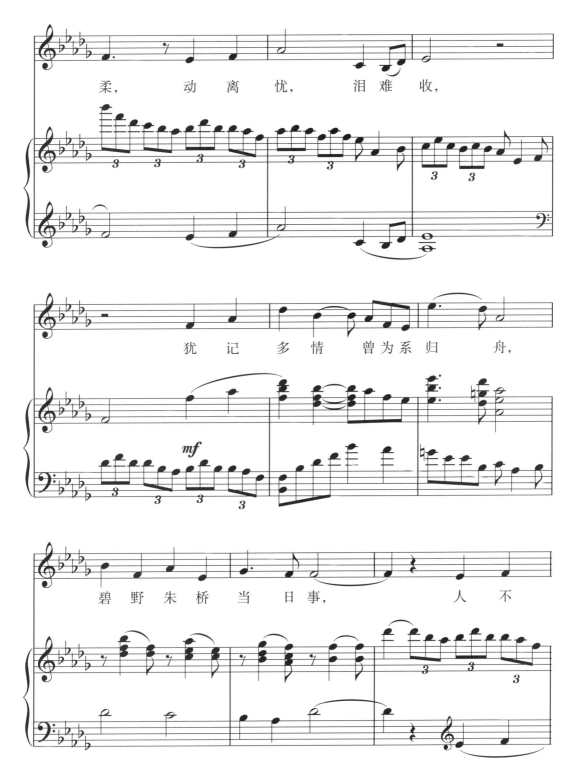

受西乐影响，国内产生了大批专业作曲家。在他们的持续创作与不断探索中，迎来了中国近代音乐史中声乐作品创作的繁荣时期。

第二节　器乐创作

我国近代器乐创作可分为西洋器乐创作、民族器乐创作两类,二者在发展过程中具有不同特点:西洋器乐创作是在毫无积累的情况下发展起来的,它立足于西方音乐创作理论,在作曲家的不断探索中,逐步形成了中国民族风格的创作方向;民族器乐创作则具有传统积累,是在传统器乐形式的基础上加入创新思维,并结合西方音乐创作理论发展而成的。这一时期的西洋器乐创作主要集中在钢琴、小提琴及合奏乐领域,民族器乐创作则体现在二胡音乐的发展。这一时期在刘天华的努力下,二胡的地位得到显著提高,"十大二胡曲"问世,推动了中国拉弦乐器的发展。同时,琵琶的创作进展也颇为显著。

一、西洋器乐创作

(一)钢琴音乐

据可考历史所载,目前已知最早传入我国的古钢琴是1583年由耶稣会教士利玛窦带给肇庆天主教堂的哈普希拉古钢琴。此为击弦式古钢琴,有文记录其构造道:"纵三尺,横五尺,藏椟中,弦七十二,以金银或链铁为之。弦各有柱,端通于外,鼓其端而自应"。[①] 明神宗在得知古钢琴后对其兴趣浓厚,曾要求传教士为演奏乐曲配词,因而得有《西琴曲意》。19世纪中叶,传入中国的钢琴已具规模。起初,钢琴仅是教会传教工具。之后,随着国内新式学堂的建立,钢琴教习的风潮在我国兴起。20世纪20年代后,国内钢琴艺术的教学开始走向专业化,具体表现为各大高校如北京女子高等师范音乐科、上海国立音乐院等均设钢琴专业课,此类行为为我国钢琴艺术的专业化发展奠定了基础,同时也标志着我国的钢琴音乐创作进入初创阶段。

赵元任是我国最早尝试中国钢琴曲创作的作曲家,其于1913年留美期间便将传统乐曲《花八板与湘江浪》改编为管风琴曲,该曲仅在美国演出过。《和平进行曲》创作于1914年,它是赵元任公开发表的第一部作品,也是迄今为止可知由中国人创作的最早的钢琴音乐作品。《和平进行曲》旋律明快,结构工整、严谨,富有朝气,是一首进行曲速度的钢琴小品。

① 冯文慈. 中外音乐交流史:先秦—清末[M]. 北京:人民音乐出版社,2013:247.

谱例 7-11：《和平进行曲》

和平进行曲

赵元任　作曲

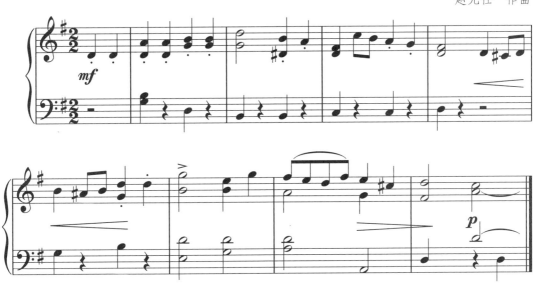

早期的钢琴音乐作品还有 1916 年萧友梅在留德期间创作的《小夜曲》(Op.19)，《哀悼引》(Op.24) 等，以及李荣寿创作的《锯大缸》和沈仰田创作的《钉缸》(均发表于 1921 年出版的《音乐杂志》第一期)。其中《锯大缸》一曲是作者李荣寿在民间旋律基础上配置欧洲传统和声创作而成的。

谱例 7-12：《锯大缸》

锯　大　缸

李荣寿　编曲

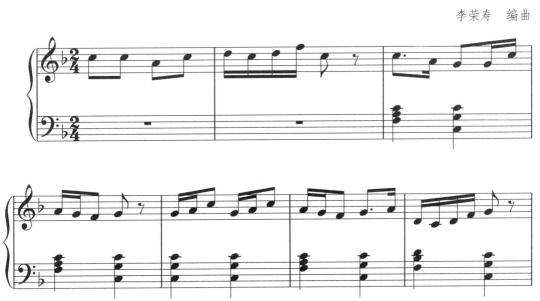

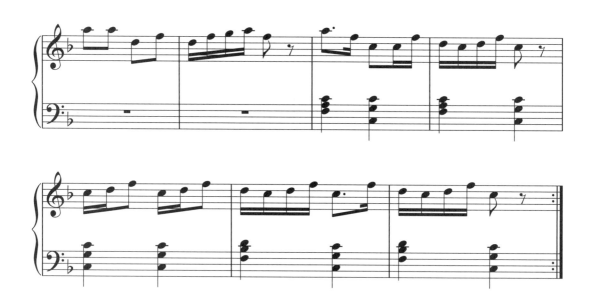

谱例 7-13：《钉缸》（片段）

钉缸（片段）

沈仰田　编曲

值得一提的还有萧友梅创作的《新霓裳羽衣舞》(1923)。此曲以唐玄宗与杨贵妃的历史故事为素材,含序曲、十段舞曲(均为圆舞曲)和慢板尾声。该曲结构虽略显呆板冗长,但其音调及和声配置很有民族风格。

谱例 7-14:《新霓裳羽衣舞》(片段)

新霓裳羽衣舞(片段)

萧友梅　作曲

 钢琴作品在国内的陆续发表，促使了声乐与钢琴合用乐曲的出现，这种作品形式有效发挥了钢琴多声思维的特点，使之成为歌曲艺术的有机组成部分。赵元任和周淑安在各自作品《听雨》和《纺纱歌》的钢琴伴奏中就分别运用了模拟雨点和纺车摇动的音型动机。这些钢琴伴奏的运用较好地传达了歌曲的意境。

 1934年5月，俄国作曲家齐尔品委托萧友梅协同举办"征求有中国风味的钢琴曲"比赛，并规定参赛者须是中国人。此次参赛者共11人，作品共20首。同年11月，齐尔品、黄自、萧友梅、查哈罗夫和阿萨科夫等人组成评委会对本次参赛作品进行评定，贺绿汀的《牧童短笛》获头等奖，《摇篮曲》获名誉二等奖，江定仙的《摇篮曲》、俞便民的《c小调变奏曲》、陈田鹤的《序曲》和老志诚的《牧童之乐》均获二等奖。

谱例 7-15：《牧童短笛》（片段）

谱例 7-16：《牧童之乐》（片段）

"征求有中国风味的钢琴曲"比赛的举办为中国作曲家提供了展示平台,也对20世纪30年代中国钢琴音乐创作的水平进行了检验。与此同时,我国的钢琴音乐创作收获了在中国风格探索道路上的成功以及一批创造性的作品。贺绿汀《牧童短笛》的问世,标志着中国钢琴音乐创作进入了新的历史时期。

图7-6 贺绿汀获得"征求有中国风味的钢琴曲"比赛一等奖

（二）小提琴音乐

20 世纪初，中国小提琴音乐创作尚处于空白阶段。与中国钢琴音乐最初发表于《科学》杂志颇为相似，中国早期小提琴音乐创作也是由一位科学家来完成的。1919 年，中国著名地质学家李四光（1889—1971）应法国勤工俭学同学会邀请赴巴黎作学术演讲，其在巴黎时，创作了小提琴独奏曲《行路难》以抒发情怀。

中国近代小提琴音乐创作的最初成果完全基于外籍小提琴家对中国小提琴人才的培养。正是在意大利小提琴家富华、俄罗斯小提琴家利渥什依茨、奥地利小提琴家维登堡等人的悉心教导下，我国才培养了早期小提琴人才，并由此促进小提琴艺术在中国的发展。

谭抒真是最早进入上海工部局交响乐队的中国小提琴家，培养了大批优秀的小提琴人才。他积极发掘制作提琴的国产木材，并开创了中国提琴制作业，为提琴制作人才的培养做出了贡献。值得一提的还有司徒梦岩，他于 20 世纪初便跟随徐家汇教堂的外国小提琴教师学习，是我国最早一批接触小提琴和西洋音乐者之一。他以五线谱的形式整理了吕

图 7-7　谭抒真（左）与富华（右）

文成的《燕子楼》，也曾将许多外国名曲翻记成工尺谱。此后，陈洪、马思聪、冼星海等中国小提琴音乐家也同样为中国小提琴事业的发展做出了贡献。其中，马思聪的贡献最为突出，其作品有《秋收舞曲》《牧歌》《西藏音诗》《F 大调小提琴协奏曲》等。

（三）合奏音乐

近代以来，国人对西洋音乐理论的掌握日渐成熟，不少作曲家便有意识地尝试创作西洋乐器合奏音乐。中国的西洋乐器合奏音乐创作与演奏最迟始于 20 世纪 20 年代。成长起来的新兴专业作曲家，在吸收西洋音乐作曲技术的基础上丰富了中国近代多声作品的写作技巧，并扩大了西洋器乐创作的视野，具体表现在室内乐、管弦乐、交响乐和协奏曲等音乐体裁的运用上。

1916 年，留学德国的萧友梅创作了《D 大调弦乐四重奏—献给多拉·莫兰多尔芙女士》，这是我国第一首运用西方音乐思维和技法创作的大型重奏音乐，也是我国室内乐创作的开端。30 年代，室内乐创作具有了新的特点，既涉猎西方现代音乐作曲技法，也有对中国民族风格的探索与表现。这一时期室内乐的代表作品有：马思聪的《C 小调弦乐四重奏》（1931，Op.20）、《降 B 大调钢琴弦乐三重奏》（1933，Op.3）、《G 大调大提琴与钢琴奏鸣曲》（1934）、《F 大调弦乐四重奏》（1938，Op.10，后更名为《第一弦乐四重奏》）、冼星海的《D 小调小提琴与钢琴奏鸣曲》（1934，Op.3）、弦乐四重奏《萨拉班德》（1935，已佚），赵元任的长笛与钢琴二重奏《无词歌》，江文也的钢琴三重奏《在台湾高山地带》

（Op.18）等。其中，冼星海在巴黎创作的《D小调小提琴与钢琴奏鸣曲》于1935年1月23日首演于巴黎音乐学院。这些是现今所见最早的几部上演于国外的中国室内乐作品。

论及管弦乐创作则不能不提萧友梅和黄自，此二人被誉为"中国管弦乐创作的拓荒者"。萧友梅管弦乐作品数量丰富，其中影响较大的有《新霓裳羽衣舞》（Op.39），是中国人所作的管弦乐曲中最早在国内演奏的作品。该曲首演于1923年12月17日，后由北京大学音乐传习所管弦乐队于1924年3月30日在北京演奏；1924年萧友梅根据自己为国立北京女子高等师范学校音乐科首届毕业生作的女生合唱《别校辞》编配了管弦乐合奏谱（Op.40）；此外，他还为纪念孙中山先生逝世而根据钢琴曲《哀悼进行曲》改编了同名管弦乐曲，由于乐队不齐，最后该曲被改成了管乐合奏。黄自是中国交响音乐创作的开拓者，1935年他为有声片《都市风光》创作了片头音乐《都市风光幻想曲》；同年10月，此曲在梅百器指挥下由上海工部局乐队公开演奏并录音。

图7-8　影片《都市风光》片头音乐《都市风光幻想曲》之上海工部局乐队全队签名录

20世纪40年代，重奏音乐创作已呈现出综合民族音乐风格和西方作曲技法的倾向。这一时期的作曲家，不仅在掌握和使用西方现代作曲技术的手段上更显成熟，在使用民族音乐素材、追求民族性时也更加自觉。不同作曲家的个性尽显，多种音乐风格并存的格局开始确立。这一时期，重奏音乐代表作品有萧淑娴的《管乐四重奏》（1941），冼星海的小提琴与两架钢琴合奏曲《阿曼盖尔达》（1944，Op.22）、为两件冬不拉和两把小提琴创作的《两首哈萨克"丘依"》（1944，OP.24），桑桐的小提琴与钢琴作品《夜景》，以及丁善德的《双簧管奏鸣曲》（1948）等。

二、民族器乐创作

（一）二胡与琵琶音乐

1915年刘天华的《病中吟》的问世，揭开了民族器乐创作征程，与《病中吟》同期的还有吕文成的粤曲《燕子楼》和尹自重的粤曲《玉梅花》《思贤调》等作品。此后，大批新

创作的民族器乐曲不断涌现，且多为二胡曲和琵琶曲。刘天华的二胡曲《月夜》[①]（1924）、《苦闷之讴》（1926）、《悲歌》（1927）、《除夜小唱》（又称《良宵》，1928）、《闲居吟》[②]（1928）和《空山鸟语》（1928）等7首作品皆作于这一时期。

20世纪30年代起，二胡独奏音乐逐渐演变成为一种重要的音乐形式，二胡独奏节目也出现于各类晚会、专场音乐会等场合中。不少新作品，如陆修棠的《风雪漫天》《孤雁》《怀乡行》，陈振铎的《田园春色》《嘉陵江泛舟曲》，刘北茂的《漂泊者之歌》《汉江潮》，谭小麟的《湖上》等均诞生于这一时期。其中，陆修棠的《怀乡行》创作于1936年，该曲表达了作者客居他乡时对故乡美丽田园的怀念之情。

谱例7-17：《怀乡行》

① 《月夜》，发表于1928年《音乐杂志》第一卷第二期。
② 《闲居吟》，发表于1928年《音乐杂志》第一卷第四期。

20世纪三四十年代，国内二胡音乐创作产生了三大派系，第一种是经过专业音乐教育培养的创作者，以刘天华弟子居多，如陈振铎、储师竹等，他们的二胡音乐创作基本延续了刘天华立足传统、兼收并蓄的思想；第二种是没有经受专业音乐教育的，多为拜师学艺或自学而成的音乐人，他们的创作不拘成法；第三种则是在国内音乐艺术院校学过中国乐器，后在国外系统学过西洋音乐的人，如吴伯超、谭小麟等，他们既有民乐演奏和传统音乐的基础，又注重使用西洋音乐作曲技巧。20世纪30年代的二胡音乐创作较前期有发展，20世纪40年代的二胡独奏音乐新作只有储师竹为纪念刘天华逝世10周年，于1942年创作的《楚天吟》和刘北茂的《前进操》等。

刘天华还是琵琶独奏音乐创作的代表人物。他创作了琵琶曲《改进操》[①]（1927）、《虚籁》[②]（1929）。此外，他的《歌舞引》（1927）还具有西洋曲式结构因素。与《改进操》同时期的琵琶作品还有在内容上表现人物情感的，如朱英的《五卅纪念》、王君仅的《红叶》和《长相思》等；还有以社会现实为主题，表现作者关切国家之情的，如朱英的《哀水灾》（1931）、《难忘曲》（1931）、《淞沪血战》（1932）、杨大钧的《血染卢沟桥》等。这些琵琶作品记录了我国的抗战历史，也为古老琵琶音乐增添了时代感。

谱例7-18：《歌舞引》（片段）

歌舞引（片段）

① 《改进操》，完成于1927年，发表于1928年《音乐杂志》第一卷第一期。
② 《虚籁》，发表于1929年《音乐杂志》第一卷第七期。

由于这一时期的琵琶作品几乎出自演奏家之手,因而这些作品适于弹奏且与民族民间音乐联系紧密。

(二)合奏音乐

中国传统合奏音乐历史悠久且具稳定性,其在发展过程中已建立起相对固定的乐队建制,并创作了一批具有代表性的传承曲目。这一时期的民族乐器合奏音乐多为改编乐曲,作曲者立足于实际,在思量乐曲艺术表现需要、乐器及演奏员等因素后,择以不同乐队形式进行改编创作。音乐素材主要选用传统器乐、民歌音乐以及其他传统音乐曲调等。20世纪20年代的器乐合奏音乐代表作品有刘天华的丝竹乐合奏《变体新水令》《混江龙》(均为改编曲)等。

近代的中国民族乐器合奏音乐具有多样化创作思维,其中有以传统音乐为基础的"创编"和"新创"。"创编"侧重于"编",即选用某一民歌(或某些民歌)或传统乐曲主题进行创作;"新创"则侧重于"创",即选用新的乐器组合形式来创作音乐并赋予音乐新内涵。这一时期,新创民族器乐合奏音乐最为常见,代表作品有吴伯超的《飞花点翠》(又名《合乐四曲》),朱英的《海上之夜》《枫桥夜泊》,杨大钧的《大地回春》,黄锦培的《华夏英雄》《丰湖忆别》,管荫深的《凤阳花鼓》,水金的《快乐的农村》,朱践耳的《南泥湾主题变奏曲》等。这些作品多用吹、拉、弹类乐器,辅以轻便打击乐。还有一种是作曲家的全新创作,这类音乐的主题带有浓郁的"中国风味",如任光的《彩云追月》,谭小麟的《子夜吟》《湖上春光》,储师竹的《双溪夜语》《青莲乐府》等。其中,《青莲乐府》使用了衬腔式对位和卡农模仿等手法,这也是中国近代民族乐器重奏发展进步的突出体现。

谱例 7-19:《青莲乐府》(片段)

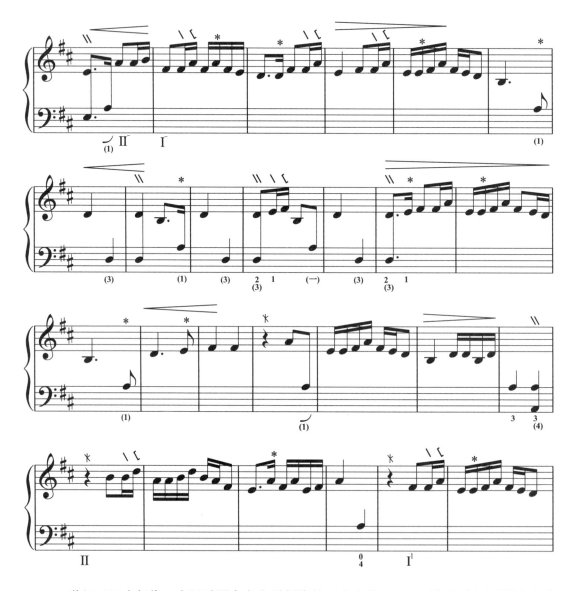

　　20世纪三四十年代,中国乐器合奏音乐创作趋于大众化。这一时期的中国乐器合奏音乐创作者有任光、聂耳等人。他们的作品结构简练、旋律富有个性、通俗易懂,深受人民群众喜爱。40年代中后期,在延安等解放区出现了不少中小型乐器合奏音乐作品,这些作品旋律多取材于民间曲调或民众熟悉的音乐,音乐结构简单、乐队配置简便。此外,这一时期的中国乐器合奏音乐社会现实特征鲜明、时代精神浓厚。如:黄锦培的《华夏英雄》歌颂的是民族解放战争中的英雄,而水金的《快乐的农村》则真实反映了中华人民共和国成立后的农村生活。

三、代表音乐家及作品

（一）谭小麟

谭小麟（1911—1948），琵琶演奏家、作曲家，原名肇光，广东开平人，1911年出生于上海。谭小麟从小受传统音乐熏陶，擅长演奏琵琶和二胡。1931年入上海"国立音专"，随朱英和黄自学习琵琶与作曲理论知识。

1938年黄自逝世后，谭小麟结束了在上海"国立音专"的学习，翌年赴美深造，曾入欧柏林音乐学院、耶鲁大学音乐学院学习，随N.洛克伍德、R.多诺文、P.欣德米特等人学习理论与作曲。1942年，谭小麟开始随P.欣德米特专攻作曲技术，是其得意门生之一。在美期间，谭小麟曾多次举办中国民族乐器独奏音乐会，P.欣德米特也曾多次为他伴奏中提琴声部并指挥演出过他的《小提琴与中提琴二重奏》，中提琴、竖琴合奏曲《罗曼斯》及合唱曲《鼓手霍吉》等，这些作品在纽约影响广泛。1946年，谭小麟回国，执教于国立音乐专科学校，从事理论作曲的教授工作。其学识渊博、教学认真、关心学生，因而深受学生爱戴。1948年8月谭小麟因病逝世，年仅37岁。

图7-9　谭小麟（1911—1948）

作为作曲家，谭小麟的作品数量不多，且多为室内乐中的声乐及重奏作品。总体而言，谭小麟的创作可分为两大时期。前期（1932—1941）为就读于"国立音专"及赴美学习初期。该时期音乐作品多为声乐作品，代表作品有《金陵城》（男声二重唱）、《江夜》（无伴奏混声四部合唱）、《清平调》（无伴奏女生三重唱）、《春雨春风》（男声独唱）等。这些作品大多采用古诗词，音乐风格清雅古朴，和声语言大胆，表现为突破传统大小调功能和声，寻求律动感和灵巧韵味。这一时期谭小麟除创作以上声乐作品，还创作有民乐合奏《湖上春光》等。后期（1942—1948），是指他师从P.欣德米特后的音乐创作阶段，此阶段创作有艺术歌曲《自君之出矣》《小路》《别离》《彭浪矶》、长笛、单簧管及大管的《木管三重奏》、无伴奏合唱《正气歌》、室内乐《小提琴与中提琴二重奏》等。

《正气歌》由文天祥作词，是一首充满激情的独唱曲，曲作者创作该曲时运用了大、小三和弦和七和弦，并使其与歌词完美结合，音响效果宏伟。

谱例 7-20：《正气歌》（片段）

正气歌（片段）

《彭浪矶》是一首借用宋代诗人朱希真的词、由谭小麟谱曲的独唱歌曲，其精巧的构思和简练的技法，充分表现出诗人忧国忧民的情感。

谱例 7-21:《彭浪矶》

彭 浪 矶

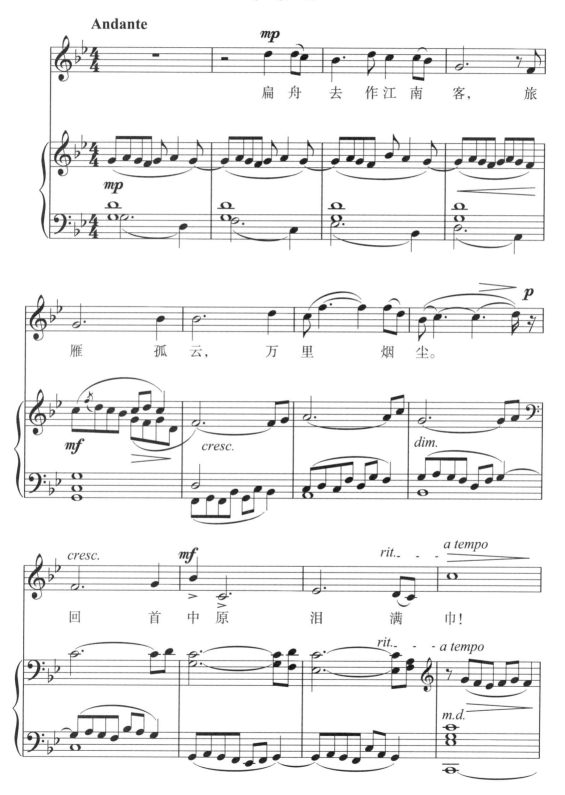

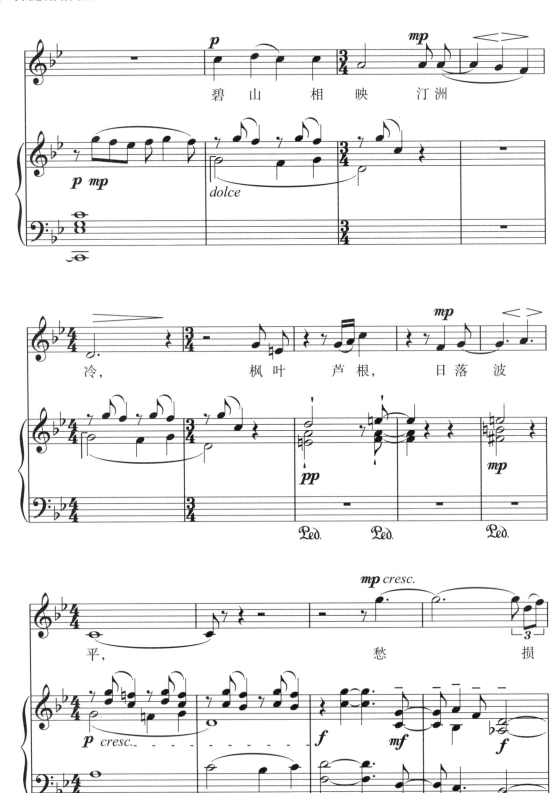

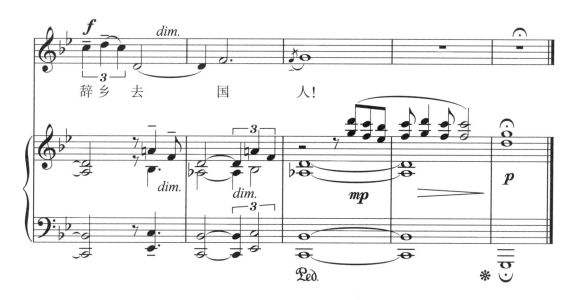

谭小麟后期的作品深受 P. 欣德米特与 20 世纪现代作曲理论体系形成的新技术的影响。他力图使用新技术进行室内性音乐的创作，并坚持使作品具有民族特色和个人特性。他强调：" 我应该是我自己，不应该像欣德米特 "，" 我是中国人，不是西洋人，我应该有我自己的民族性 "①。

谭小麟的室内乐重奏是在 P. 欣德米特的指导下形成的，其中《小提琴与中提琴二重奏》和《弦乐三重奏》最佳，获得了 P. 欣德米特的肯定以及美国音乐界的高度赞赏。谭小麟的室内乐作品展现了其精湛纯熟的创作技巧，他的作品风格鲜明且具民族特性，使人印象深刻。

谭小麟的室内重奏音乐作品标志着我国室内重奏音乐创作在努力摆脱欧洲传统风格的影响。他主张创作时音响材料要服从于作曲家的表现要求和逻辑思维。总的来说，谭小麟的音乐淡泊清秀，在当时国内音乐界独树一帜。

在执教于上海 " 国立音专 " 时，谭小麟曾以欣德米特名著《作曲技法》为教材讲解现代作曲技法，在当时颇为新颖。毫无疑问，谭小麟不仅是 20 世纪追随过世界级音乐巨擘的中国作曲家，而且是首位将西方 20 世纪现代派音乐引入中国的音乐教育家。谭小麟逝世后，P. 欣德米特在悲痛之余为《谭小麟歌曲选集》作序以示纪念，这是欣德米特唯一一次为东方学生的作品集作序。文中说：" 我因为他是一位杰出的中国乐器演奏高手而钦佩他。但舍此而外，他对西方的音乐文化和作曲技术也钻研得如此之深，以至如果他能有机会把他的大才发展到极限的话，那么在他祖国的音乐上，他当会成为一位优异的更新者，而在中西两种音乐文化之间，他也会成为一位明敏的沟通人。"②

① 瞿希贤. 追念谭小麟师 [J]. 音乐艺术，1980（3）：15.
② 钱仁平. 谭小麟百年诞辰研究文集 [M]. 上海：上海音乐学院出版社，2012：109.

（二）马思聪

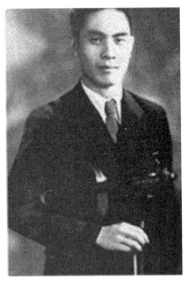

图 7-10　马思聪（1912—1987）

马思聪（1912—1987），小提琴演奏家、作曲家、音乐教育家，广东海丰人。马思聪的音乐创作体裁涉猎甚广，有交响音乐、小提琴独奏曲、钢琴音乐、歌剧、室内乐、大合唱、群众歌曲、舞剧、艺术歌曲等体裁，其均有创作。他的代表作品有交响音乐《山林之歌》《第二交响曲》，小提琴曲《内蒙组曲》《西藏音诗》《第一回旋曲》，歌剧《热碧亚》，大合唱《春天大合唱》，芭蕾舞剧《晚霞》等。其中小提琴音乐作品最为突出，他的小提琴作品《内蒙组曲》（又名《绥远组曲》），作于 1937 年，由《塞外舞曲》《思乡曲》《史诗》三首乐曲构成。《思乡曲》是马思聪小提琴音乐的代表作，其音乐素材源于绥远民歌《城墙上跑马》。

谱例 7-22：《思乡曲》（选段）

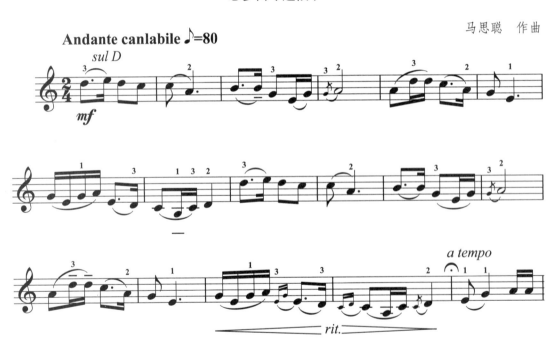

此外，马思聪作于 1954 年的《山林之歌》，被誉为其交响音乐中的精品。此曲民族风格鲜明，创作技法精湛。

谱例 7-23：《山林之歌》第一乐章之《山林的呼唤》（选段）

山林的呼唤（选段）

在中国众多近现代作曲家中，马思聪的音乐在创作技巧和结构思维上都较为成熟，他的音乐作品个性显著。自20世纪50年代起，马思聪对于音乐风格的创新日趋狂热，其对音乐风格的极致追求仅为诠释音乐作品的民族性。李凌年曾对马思聪及其作品评价道："他（马思聪）不大喜欢浓墨色彩和强烈的戏剧性冲突，风格比较恬淡、素雅，有点像南国的'夜合花'，徐徐吐出幽香，清新芳香。""他的作品一向简明，音调清丽流畅，笔到情到就行，没有太多的赘句。"① 这些话语充分展现了马思聪音乐创作的风格和特征。

（三）江文也

图7-11 江文也（1910—1983）

江文也（1910—1983），作曲家，福建永定人，原名江文彬，生于台湾台北。他是我国近现代音乐史上重要的作曲家、声乐家及音乐教师，也是首位享誉国际乐坛的东方作曲家。江文也的作品含有其对台湾故土、宗教圣乐与中国古典文化的浓厚情感，他的创作奠定了台湾与中国现代音乐的风貌。其被誉为"台湾的肖邦""亚洲最有才华作曲家"。

1916年，年仅6岁的江文也随家迁居厦门，就读于台湾子弟学校。1923年，随兄长赴日求学。1929年就读于东京武藏野高等工业学校和东京上野音乐学校。1932年，从武藏野高等工业学校毕业。此后不久，江文也决定弃工从艺，初以演唱抄谱为生，因在声乐演唱方面具有建树，曾在日本著名的藤原义江歌剧团任歌剧演员。1933年9月入东京音乐学校学习作曲，师从著名作曲家、指挥家山田耕筰。1934年，开始全身心从事音乐创作。1935年与俄裔音乐家齐尔品相识并于次年同齐尔品到北平、上海做考察性旅行，由此对祖国文化传统有所了解并产生兴趣。1936年，他的管弦乐《台湾舞曲》在第十一届奥林匹克艺术竞赛中获奖，其另有作品也曾在日本连连获奖，使其在东京乃至世界乐坛具有一定名声。

江文也是我国近现代多产作曲家的代表。他的音乐作品涉及钢琴协奏曲、舞剧、管弦乐曲、歌剧、室内乐、古诗词独唱歌曲、合唱曲、宗教音乐等多种体裁。总体来讲，江文也的创作生涯大致可分为早期（1934—1938）、中期（1938—1949）和晚期（1949年中华人民共和国成立之后）。因特殊历史情况，他最初只能以"日本的台湾作曲家"身份立足乐坛，回国后其民族意识才开始提高。由于他在回国初期曾为"伪新民会"写过一些诸如《大东亚进行曲》《新民会会歌》等具有奴化性的政治歌曲，并在此后创有亲日倾向的器乐与舞剧，这些事件也成为其创作生涯中难以擦去的污点。

江文也的音乐创作中，管弦乐、钢琴及声乐作品占比较大。他早期和中期的管弦乐代表作品有《台湾舞曲》《孔庙大晟乐章》《北京点点》（又称《故都素描》）等。《台湾舞曲》

① 李纯良. 汕尾文史：第18辑[M]. 汕尾：汕尾市政协学习和文史资料委员会，2008：92.

曲调优美、意境深远，充满乡愁幽情和浪漫色彩，是一部富有东方风格的交响诗。该曲在多声写作上注重多种乐器声部的复节奏纵向结合，乐队配器则选用较为浓重的打击乐器，且在严格继承传统作曲技法的基础上吸取现代创作技法，从而创作出具有民族风味的音乐。（见谱例7-24）

钢琴曲创作在江文也的音乐创作中占重要地位，其早期钢琴代表作品有《三舞曲》《素描五首》《北京万华集》《断章十六首》，中期代表作有《钢琴叙事诗"浔阳夜月"》《第四钢琴奏鸣曲"狂欢日"》《小奏鸣曲》等，后期代表作有《乡土节令诗十二首》等，不同时期作品的内容、风格和形式各有不同。江文也早期的钢琴创作主要取材于民俗现实生活，内容多为抒发个人感受，音乐结构多用较为自由的小品套曲形式，具有日本现代民族乐派新风格的特征。其《断章十六首》与《北京万华集》见证了江文也民族意识的觉醒与转变，也反映了俄裔著名钢琴家、作曲家齐尔品所倡导的"现代欧亚音乐风格"的审美情趣对他的影响。

钢琴创作中期的江文也对祖国传统文化兴趣浓厚，其钢琴作品就是有力印证。起初他反对西方现代主义创作风格，企图从我国传统器乐曲（特别是古琴、琵琶等）的演奏特色、音乐结构、音调特征中寻求风格。表面上他在这一时期热衷于运用奏鸣套曲体裁，但实际上这些作品的音乐内容和结构原则与欧洲传统意义上的奏鸣套曲已相距甚远。从音调特色和气质变化中观察江文也创作于1949年的《第四钢琴奏鸣曲"狂欢日"》，便可看出他已不满足于追寻古代，并将视角转向了现实和民间。此后他的乐曲风格尽显陕北民间音乐因素，音乐作品主题则有其对现实生活的关注和对光明美好未来的追求。

江文也的声乐作品大都创作于早期和晚期。早期的声乐作品较少，代表作有《台湾山地同胞歌》等，此曲创作技法独特、音乐风格新颖，音乐气质质朴粗犷，既描绘了台湾少数民族特有的风情，也表达了作者想象中的乡情。

20世纪40年代中叶后，江文也曾用中国民间音乐因素创作天主教圣咏歌曲，这种尝试在当时是独一无二的。值得注意的是，江文也在创作中国风味宗教音乐的过程中曾对以往的音乐创作思想进行过反思式总结，在肯定继承和发展传统对音乐创作具有意义的同时，也自我批判了早年盲目追求西方现代主义的行为。

谱例 7-24：《台湾舞曲》（片段）

台湾舞曲（片段）

（四）刘天华

刘天华（1895—1932），音乐教育家、作曲家、二胡及琵琶演奏家，江苏江阴人。在他就读常州中学时开始学习西洋管类乐器，学校被迫停办后，在"江阴反满青年团"任军乐队军号手。1912年，刘天华随兄长和著名文学家刘半农前往上海加入"开明剧社"的乐队，此时刘天华已有了以音乐为职业的想法。1914年，他回乡并开始在常州、江阴等地中学开展音乐教学工作。刘天华在教学之余，曾深入民间拜访过沈肇州、周少梅等民间音乐家，并随他们学习琵琶及二胡演奏技巧，在向民间艺人学习时，刘天华记录了大量的民间乐谱，从而为民间音乐的留存做出贡献。刘天华在此时也进行二胡音乐创作，

图7-12 刘天华（1895—1932）

作有《病中吟》《月夜》《空山鸟语》等二胡乐曲。1922—1926年期间，刘天华曾在国立北京女子高等师范学校音乐体育专修科、国立北平大学女子文理学院音乐系、国立北京艺术专门学校音乐系等地，培养了大批音乐工作者和音乐人才。1927年，刘天华与友人共同组织了"国乐改进社"，他还承担了该社音乐刊物——《音乐杂志》的主办工作。1932年6月，刘天华在天桥收集锣鼓谱时感染猩红热，随后病逝于北京。

刘天华的短暂人生，为中国现代音乐文化宝库留下了丰富的音乐资源，他作有10首二胡独奏曲、3首琵琶曲、2首民乐合奏曲、47首二胡练习曲、15首琵琶练习曲，并记录了18出94段梅兰芳曲谱、半部和声学译稿、若干页手抄民间音乐资料、数篇短文和自己演奏的两张唱片。二胡曲是刘天华艺术成果的集中体现，从其二胡创作中我们可以看到他为发展民族民间音乐所作的努力，也能知晓他对社会生活的态度。

刘天华音乐创作的题材内容多为其个人情感的抒发。如他的第一首二胡曲《病中吟》，则反映了他内心的悲痛和无助苦闷，这首作品发表于1930年1月出版的《音乐杂志》第一卷第四期上。此外还有《独弦操》《悲歌》《苦闷之讴》等作品，都是他个人情感抒发的体现。从刘天华的作品中我们可知五四运动后，中国人民对反动统治极度不满。但他们又因对当时群众斗争理解无能，而踌躇不安。这便是当时社会现实生活的真实反映。

谱例 7-25：《病中吟》（片段）

病中吟（片段）

在刘天华的二胡作品中，《闲居吟》《空山鸟语》通过描写自然景物表达了作者内心的喜悦；而《光明行》《除夜小唱》等则反映了其对幸福和光明的憧憬。特别是《光明行》，该

曲主要由引子、四个段落（由两个主题循环、变化、发展而成）及尾声构成，主题一富有进行曲风格，节奏清晰；主题二先在下属调上出现，用内弦演奏，后又回到原调，用外弦演奏；第三、四段的展开部分则由两大主题派生发展而成。该曲在演奏技法上进行了大段顿弓处理，该曲旋律明快，表现了当时社会部分知识分子追求进步和光明的心情。

谱例 7-26：《光明行》片段

光明行（片段）

刘天华的创作在数量上和水准上都占有主导地位。作为中国民族器乐创作的开拓者，他的二胡音乐贡献突出，体现在以下几方面：第一，创作方面。刘天华的创作吸收了多种音乐元素，如琵琶曲《歌舞引》采用了民间歌舞音乐的节奏型；二胡曲《悲歌》采用了戏曲、说唱音乐的散板结构；二胡曲《光明行》借鉴了西洋曲式结构，并运用了转调手法等。刘天华的二胡创作，赋予了传统胡琴音乐新的生气，提高了二胡的艺术表现力。经刘天华努力，以往用于伴奏、合奏地位的二胡进入了独奏乐器行列，提高了二胡的地位，充实了二胡的民族形象。

此外在艺术形式、演奏技法和内容上有创新和表现现实生活、真实情感的特点。这为其他中国乐器性能和技法的革新提供了效仿、借鉴的榜样。他的二胡音乐反映了其内心世界及其生活的时代。

第二，教学方面。刘天华使二胡成了高校里的一门课程，他的二胡教学体系不同于以往二胡口传心授的教学模式，其与专业音乐教育接轨，具有科学性。为有效进行二胡的专业教学，刘天华在结合二胡、琵琶演奏特征，参考钢琴、小提琴等乐器的教学经验后，编写了47首二胡练习曲和一套琵琶练习曲，以供学生练习使用。他还培养出了陈振铎、储师竹、蒋风之等著名二胡演奏家。

第三，演奏技巧方面。刘天华创造了一套完整的二胡指法、弓法演奏符号，从而规范了二胡曲的记谱法。他模仿小提琴定弦，将琵琶、古琴、小提琴等乐器的演奏技巧和小提琴固定音高定弦法引入二胡演奏，丰富了二胡的表现力，规范了二胡的演奏技巧。此外，刘天华还改制了乐器材料，改良了二胡的音质音色，从而改进了二胡音乐。

总而言之，刘天华是中国近现代音乐史上贡献卓著的民族音乐家。他在从事教学、演奏、创作之余，还以科学准确的方法收集整理了民族民间音乐，他对民族器乐的改革与提高以及对中国现代音乐文化的建设有着卓越的贡献。

推荐导读

一、专著教材

1. 陈振铎. 刘天华的创作和贡献 [M]. 北京：中国文联出版公司，1997.
2. 方立平，闵慧芬. 刘天华记忆与研究集成 [M]. 上海：上海教育出版社，2009.
3. 梁茂春，江小韵. 论江文也：江文也学术研讨会论文集 [M]. 北京：中央音乐学院出版社，2000.
4. 马思聪研究会. 论马思聪 [M]. 北京：人民音乐出版社，1997.
5. 梦月. 音乐之子陈田鹤大师 [M]. 北京：东方出版社，1993.
6. 钱仁康. 黄自的生活与创作 [M]. 北京：人民音乐出版社，1997.
7. 钱仁平. 谭小麟百年诞辰研究文集 [M]. 上海：上海音乐学院出版社，2012.
8. 戎林海. 赵元任研究 [M]. 南京：东南大学出版社，2014.
9. 赵新那，黄培云. 赵元任年谱 [M]. 北京：商务印书馆，1998.
10. 中央音乐学院，萧友梅音乐教育促进会. 春雨集：江定仙音乐研究文论选 [M]. 北京：人民音乐出版社，2002.

二、期刊论文

1. 储望华. 作曲家、音乐教育家江定仙［J］. 人民音乐，1983（9）：28-32.
2. 梁茂春. 江文也音乐创作发展轨迹［J］. 中央音乐学院学报，1984（3）：3-10.
3. 刘雨声. 试谈刘天华二胡曲的创作风格［J］. 星海音乐学院学报，1988（4）：32-34.
4. 罗小平. 赵元任对声乐创作中词曲关系的见解及其实践［J］. 中央音乐学院学报，1985（3）：51-53.
5. 钱仁康. 赵元任的歌曲创作［J］. 中国音乐学，1988（1）：7-14.
6. 沈知白. 谭小麟先生传略［J］. 音乐艺术，1980（3）：6-7.
7. 苏夏. 浮沉中的江文也——1938年至1949年江文也创作. 生活评介［J］. 音乐研究，1990（3）：36-48.
8. 苏夏. 论马思聪的音乐创作：上［J］. 中央音乐学院学报，1985（1）：3-12.
9. 苏夏. 论马思聪的音乐创作：下［J］. 中央音乐学院学报，1985（2）：10-19.
10. 王震亚. 作曲家、教育家江定仙教授［J］. 中央音乐学院学报，1985（3）：59-62.

本章习题

一、名词解释

1. 艺术歌曲
2. 群众歌曲
3.《老天爷》
4. 萧友梅
5.《卖布谣》
6.《海韵》
7. 刘雪庵
8. 江定仙
9. 陈田鹤
10. 谭小麟
11.《彭浪矶》

二、简答题

1. 简述西乐影响下的声乐创作。
2. 简述黄自的音乐成就与贡献。
3. 简述赵元任的音乐创作活动。
4. 简述西乐影响下的器乐创作。
5. 简述江文也的音乐成就与贡献。
6. 简述谭小麟的音乐贡献。
7. 简述陈田鹤的音乐创作活动。
8. 简述江定仙的音乐创作活动。

三、论述题

1. 简论马思聪在小提琴方面所做的贡献。
2. 简论近现代钢琴音乐的发展状况。
3. 简论刘天华对我国传统民族乐器——二胡的改革。
4. 简论20世纪20—40年代二胡与琵琶音乐的发展情况。
5. 简论20世纪20—40年代在西乐影响下我国声乐艺术的创作情况。

四、听辨曲目

1. 《问》
2. 《旗正飘飘》
3. 《山在虚无缥缈间》
4. 《卖布谣》
5. 《海韵》
6. 《春夜洛城闻笛》
7. 《静境》
8. 《呦呦鹿鸣》
9. 《采桑曲》
10. 《江城子》
11. 《和平进行曲》
12. 《锯大缸》
13. 《钉缸》
14. 《新霓裳羽衣舞》
15. 《牧童短笛》

16.《牧童之乐》

17.《怀乡行》

18.《歌舞引》

19.《青莲乐府》

20.《正气歌》

21.《彭浪矶》

22.《思乡曲》

23.《山林之歌》第一乐章之《山林的呼唤》

24.《台湾舞曲》

25.《病中吟》

26.《光明行》

第八章　城市生活里的流行音乐

"流行音乐"译自英文"popular music",是指为盈利而创作的、符合大众口味的、易于传唱的音乐。五四运动前,流行音乐在国内为数不多的大城市盛行。20世纪20年代,中国流行音乐在上海孕育产生,黎锦晖的《毛毛雨》掀起了中国流行音乐的新篇章。30年代和40年代,经大批作曲家的探索,中国流行音乐渐趋成熟。而上海的流行音乐,也于此时进入了发展高峰期。受历史影响,此时的中国流行音乐被冠以"靡靡之音""黄色音乐"之名,这既阻碍了中国流行音乐的发展,也给后人理解中国流行音乐造成不便。中华人民共和国成立后,上海的流行音乐转战香港并有所发展,而内地的流行音乐则进入了新中国为期30年的空白期,直到1978年改革开放后才有起色。70年代,港台流行音乐进入转折期,其发展逐渐脱离"时代曲",显示出特色。80年代的港台流行音乐发展繁荣,大批著名歌星于此时诞生。90年代,中国大陆、香港、台湾流行音乐实现初步同发展。进入21世纪,内地(大陆)、香港、台湾流行音乐基本统一。

第一节　流行音乐的诞生

中国流行音乐于20世纪20年代诞生于上海。上海是我国最早一批对外开放的通商口岸,因外国人的到来,各种音乐元素在此碰撞、融合,并为中国流行音乐的产生奠定基础。受外来文化影响,上海市民对流行音乐的需求日益增长。国内音乐者开始探索流行音乐的创作,黎锦晖便是其中代表。此时黎锦晖领导的"中华歌舞专门学校"及三届"明月歌剧社"在国内大范围地传播流行音乐,在培养大批人才的同时也在一定程度上推动了中国流行音乐的发展。

一、黎锦晖及其音乐创作

黎锦晖[1]（1891—1967），作曲家，字均荃，笔名"金玉谷"等，湖南湘潭人。他在小学与中学时，学习了民族乐器并广泛接触民间音乐。1912年，毕业于长沙高等师范，于北京、长沙任报刊编辑、机关职员、学校音乐教员。1916年，黎锦晖参与了北京大学音乐团活动并于此时任《平民周报》主编，创有《平民音乐新编》《民间采风录》两本歌曲集。1920年至1927年，任中华书局《小朋友》周刊主编，办有"中华歌舞专门学校"。1928年曾组织"中华歌舞团"到香港、印尼、新加坡等地巡回演出，1929年返沪将"中华歌舞团"改为"明月歌舞剧

图8-1 黎锦晖（1891—1967）

社"，抗日战争期间赴重庆并作有《向前进攻》等抗战歌曲，1940年任职于中国电影制片厂。中华人民共和国成立后就职于上海美术电影制片厂，作有不少电影音乐。

"五四"新文化运动后，黎锦晖创作了24首儿童歌舞表演曲和12部儿童歌舞剧，来推广国语改进普通音乐教育。这些音乐大都由戏曲曲牌、民歌等传统音乐改编而成，民族韵味浓厚，词曲通俗易懂、易于儿童演唱，广受中小学生欢迎，常作为音乐教材用于中小学校。黎锦晖的儿童歌舞表演代表曲目有《可怜的秋香》《好朋友来了》《努力》等，儿童歌舞剧代表作品有《葡萄仙子》《麻雀与小孩》《月明之夜》《小小画家》等。

《麻雀与小孩》首演于1921年，是黎锦晖最早撰写、修订时间最长的儿童歌舞剧。该剧讲述了一个顽童因好奇将一只麻雀骗到家中并关进笼子。小麻雀的母亲赶来寻找孩子，母爱感动了顽童。在认识到自己的错误后，顽童将麻雀放生。该剧以歌舞剧的形式讲述了一个与道德品质相关的故事，该剧演出方便，语言形象生动，便于在群众欣赏时进行潜移默化的道德品质教育，语言生动形象、演出方便。

谱例8-1：《麻雀与小孩》（片段）

麻雀与小孩（片段）

第一场选曲：飞飞曲

黎锦晖 词曲

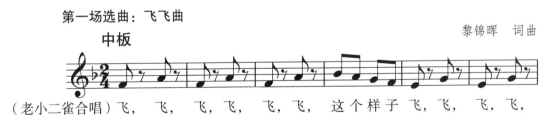

[1] 中国艺术研究院音乐研究所，《中国音乐词典》编辑部. 中国音乐词典[M]. 北京：人民音乐出版社，1985: 224.

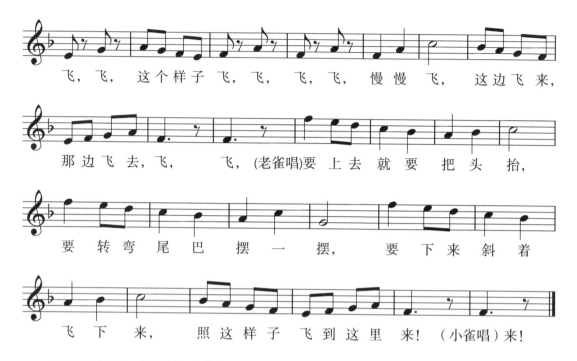

黎锦晖流行音乐创作的成功并非偶然，社会环境便是其中的一大缘由。黎锦晖所处时代，上海的流行音乐氛围浓厚，西方流行音乐响彻舞厅、电影院等公共场所，市民阶层开始追求流行音乐。在这种环境下，黎锦晖的流行音乐得以诞生，其代表作品有《毛毛雨》《桃花江》等。具有独步舞曲风格的《毛毛雨》首见于《记者会五周年纪念会纪》(刊载于1926年11月12日《申报》)。该曲一经发表便随即风靡上海滩，深受大众喜爱。

谱例 8-2：《毛毛雨》

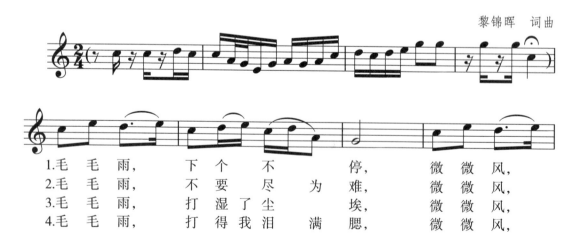

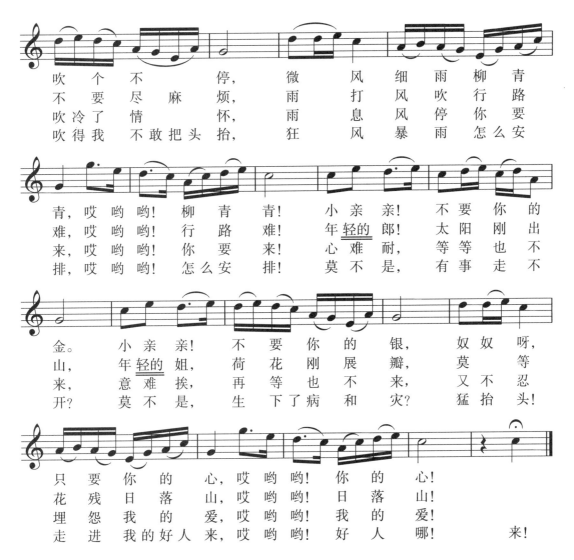

《桃花江》是一首欢快优美的情歌,具有民歌风格。该曲轻柔的曲调、多情的词句讴歌了风景如画的桃花江,赞美了桃花江畔桃花女窈窕、妩媚、俊俏的风姿,令人遐想。此曲当时风靡于东南亚一带。该曲于20世纪50年代中期因被定为"黄色歌曲"而一度销声匿迹。

谱例 8-3:《桃花江》(选段)

桃花江(选段)

黎锦晖　词曲

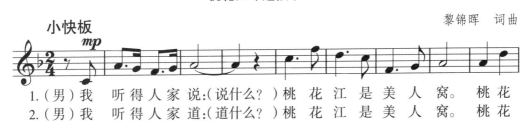

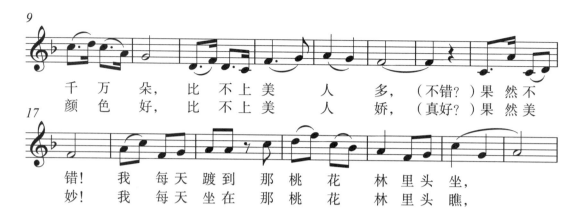

千万朵，比不上美人多，（不错？）果然不错！我每天蹀到那桃花林里头坐，

颜色好，比不上美人娇，（真好？）果然美妙！我每天坐在那桃花林里头瞧，

黎锦晖的音乐创作根植于中国民间音乐。受"左倾"思想的影响，不同流派对黎锦晖的音乐也是看法各异。支持者认为黎锦晖的音乐揭露了社会现状，如《可怜的秋香》揭示了当时真实的社会生活，对劳动人民投以同情，而《小小画家》则揭示了封建教育的弊端等，具有积极成分。批评者认为黎锦晖的音乐"垄断了民众"，民间小调"曲去不正"而黎氏歌舞剧又"充满小调精神"，因此不配为音乐教材并将其音乐比喻为"吗啡""海洛因"等，称黎锦晖是中国艺术界的"恶化分子"，必须将其"打倒"。黎锦晖音乐作品的题材特点便是"感情教育"，这也是他的音乐对广大青少年影响深刻的重要原因。

二、中华歌舞专门学校及三届明月歌剧社

图8-2 《申报》上中华歌舞专门学校招生广告

"明月社"[①]，中国最早现代歌舞表演团体，于1920年由黎锦晖创办，见证了黎锦晖歌舞事业的一波三折。明月社在发展历程中曾多次改名，曾用名称有"中华歌舞专修学校""明月歌舞剧社""联华影业公司歌舞班""明月歌舞团""中华歌舞团""明月歌剧社"等。

1927年2月，"中华歌舞专门学校"于上海正式挂牌，黎锦晖任校长。"中华歌舞专门学校"是中国近现代音乐史上最早训练歌舞人才的教育机构。同年7月，黎锦晖在"中华歌舞专门学校"基础上组织了大规模的"中华歌舞大会"，初演四天便轰动全市，节目备受肯定。8月17日，《申报》上刊登有醒目的中华歌舞专门学校招生广告。学校虽欣欣向荣，但实际入不敷出，不到一年便因政治、经济因素被迫停办。学校停办后，黎锦晖心有不甘。1927年底，以黎锦晖为团长的"中华歌舞团"成立，成员包括黎明晖、徐来、薛玲仙、王人美、严折西、黎锦光、王人艺等共计30余人。

1928年，黎锦晖带领"中华歌舞团"在东南亚地区进行儿童歌舞剧和小型歌舞表演。

① 尤静波. 中国流行音乐简史［M］. 上海：上海音乐出版社，2015：18.

巡演全程历时八九个月，受到当地民众广泛好评。因黎锦晖缺乏从商经验及意识，且未限制人员的去留，导致演出后期演员思想涣散，该团体最终于雅加达就地解散。为筹回国经费，黎锦晖只能与女儿黎明晖等人暂居新加坡。经朋友建议，他在谱写了100首爱情歌曲以获得一笔稿费后启程回国。

黎锦晖回沪后，因经费有限，原本打算恢复歌舞专门学校的计划落空，但这并未改变他发展中国新歌舞的初衷。鉴于演出团体既能宣传文艺，又可培养和锻炼人才，通过演出还有票房收入，因此重新组织一个理想的歌舞团体成了他的最佳选择。但此时上海以"歌舞团"为名的团体繁杂纷乱，为避免不良影响，他将"团"改为"社"，由此正式诞生"明月歌剧社"。

"明月歌剧社"成立后，经过一段时间的训练与排演，首先在清华大学免费公演，此次公演反响较好，后天津、北京各大学校接连发来邀请。随着巡演的开展，在表演过程中加入家庭爱情歌曲的表演形式，如有《妹妹我爱你》《桃花江》《一身都是爱》等。当时的联华影业公司关注到了"明月歌剧社"，认为通过演出可为公司打造偶像，扩大影响力，同时拥有这样一批舞蹈演员也有利于有声影片的制作发行，巩固其影业界的实力地位，因此有意吸收该团为其下属单位。黎锦晖也认为这样做既有助于歌舞事业的发展，又可以卸下经济负担，双方经过协商最终于1931年5月正式签订合同，并将"明月歌剧社"更名为"联华影业公司歌舞班"。

"联华影业公司歌舞班"成立后，除排练歌舞节目和摄制彩色歌舞短片外，每月都有对外公演。其中，影响力最大的一次是1931年10月在上海黄金大戏院举行的歌舞表演，据资料显示，此次演出节目丰富，如：有鼓励同胞奋起反抗的爱国名剧《准备起来》，有对儿童心灵教育有益的歌舞剧《可怜的秋香》《春天的快乐》《麻雀与小孩》，有家庭爱情歌曲《桃花江》，有中西合璧的器乐合奏《醉沙场》，也有舞蹈表演《舞伴之歌》等。

1932年，黎锦晖在联华影业公司停办"联华影业公司歌舞班"后，又以"明月"的名义，将原班人马悉数保留下来，并正式成立了第二届"明月歌剧社"。此次，黎锦晖吸取了先前管理歌剧社的失败教训，主张运用集体领导的形式进行管理，由此组织成立了由黎锦晖、聂耳、王人美、黎锦光、黎莉莉、王人艺等9人组成的社务委员会。5月起，该社开始在苏州、南京、汉口、镇江等城市巡演，演出节目主要有《可怜的秋香》《芭蕉叶上诗》《春天的快乐》《小小画家》《葡萄仙子》《最后的胜利》《娘子军》等。由于这些节目中有很大一部分思想内容落后于时代且演出质量不佳，因此"明月歌剧社"的演出不再适应时代要求，难复往日辉煌。第二届"明月歌剧社"在历经"青年观众要求退票"、聂耳"黑天使事件"等的打击后，随着成员的陆续离去最终解散。

第二届"明月歌剧社"解散后，黎锦晖在创作流行歌曲之余，开始研究爵士乐，并为歌舞厅组建乐队、编写舞曲，创作出了一批具有爵士、舞曲风格的伴舞音乐。在此期间，他不仅创作舞厅音乐，还为电影公司创作电影音乐，因此个人经济状况有所好转，随着

"明月歌剧社"成员陆续表露出回社之意,黎锦晖重振了复社之心。1935年春,他开始组建第三届"明月歌剧社"。虽然黎锦晖自组织"中华歌舞团"及两届"明月歌剧社"以来都不尽如人意,但是他在面对此次第三届"明月歌剧社"的重组时依旧饱含信心并投入满腔热情。第三届"明月歌剧社"以部分歌剧社"老人"为班底,同时招收新成员,添置新乐器。此外,还聘请了澳大利亚舞蹈教师、菲律宾音乐指挥来训练社员。

社员们经过一段时间的刻苦训练,齐心协力地完成了新歌剧《桃花太子》及其他歌舞剧的排练。1936年4月2日,"明月歌剧社"首次于上海对外公演,此次演出还特聘了著名影星黎明晖、周璇、薛玲仙、白虹(均出身于"明月歌剧社")等人。虽此次演出情况较好,但因参演人员众多,整场演出开销大,再次出现了入不敷出的局面。时局变化导致原有爱情歌舞节目已不再合时宜,水平较高的演员不能重返"明月歌剧社",加上社委会内部因缺乏协调而矛盾层出,致使黎锦晖无意再经营"明月歌剧社",继而由其弟黎锦光接手。1936年5月16日至20日,"明月歌剧社"在南京公演五天后落下最后帷幕。由此,黎锦晖苦心经营十五年的"明月歌剧社"最终沉寂。

在三届"明月歌剧社"兴衰期间,国内涌现出了中国第一代歌星,如有"金嗓子"之称的周璇、姚莉、吴莺音、严华、白光等,造就了一批流行音乐作曲家,如黎锦光、姚敏等,同时还涌现了一批风靡一时的流行歌曲,如姚敏的《田园之歌》(1935,陆丽作词)、刘雪庵的《早行乐》《何日君再来》(1937,黄嘉谟作词)等。

第二节 流行音乐代表作曲家

20世纪20年代至30年代,中国流行音乐发展处于萌芽期。此时有不少音乐工作者尝试吸取西方流行音乐的创作形式,融合民间音乐元素,创作中国流行音乐。虽然论及技法与演唱,此时的流行音乐创作还略显幼稚,但其为后来流行音乐的发展奠定了坚实的基础。20世纪40年代,电影事业的发展推动了电影配乐、创作歌曲需求的上升,电影音乐创作因此被纳入中国流行音乐创作中,黎锦光、陈歌辛等人在创作流行歌曲时也创作有众多的电影音乐作品。

一、黎锦光

黎锦光(1907—1993),中国早期流行音乐家,湖南湘潭人,中国流行乐坛成熟时期最杰出的代表之一,有"歌王"之称。

1927年大革命失败后,黎锦光前往上海加入了黎锦晖创办的"中华歌舞专门学校",这为他后来的音乐成功路奠定了坚实基础。在此期间,黎锦光学到了众多音乐理论知识、西洋乐器演奏技术和配器手法,并因此尝试探索中国式流行歌曲的创作。40年代,黎锦光的电影插曲在当时广为流传,具有较强代表性的作品有电影《天涯歌女》插曲《襟上一朵花》、电影《渔家女》插曲《疯狂世界》、电影《西厢记》插曲《拷红》等。其中《拷红》一曲运用了京韵大鼓等民间说唱音乐因素,民族韵味浓厚。

图 8-3 黎锦光(1907—1993)

谱例 8-4:《拷红》(选段)

拷红(选段)

范烟桥 作词
黎锦光 作曲

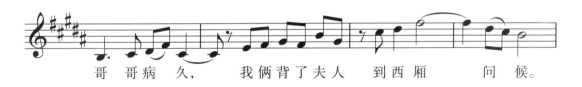

谱例 8-5:《襟上一朵花》

襟上一朵花

吴 村 作词
黎锦光 作曲

游击队 出奇兵，昨天歼灭他一个连，今天消灭他
地道战 显神通，灵活机动的游击队，主动出击

一个营。打得敌人心胆寒，打得日寇不安宁。
真英勇。不怕流血和牺牲，奋勇杀敌建奇功。

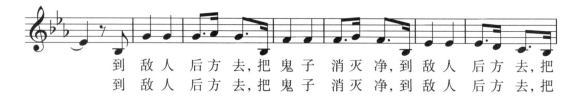

到 敌人 后方去,把鬼子 消灭净,到 敌人 后方去,把
到 敌人 后方去,把鬼子 消灭净,到 敌人 后方去,把

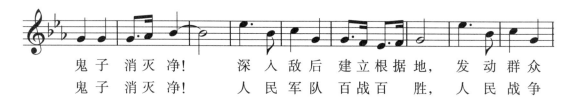

鬼子 消灭 净！ 深入 敌后 建立根据地， 发动群众
鬼子 消灭 净！ 人民 军队 百战百 胜， 人民 战争

抗日战争胜利后，黎锦光一直留在上海开展流行音乐和电影音乐的创作工作，代表歌曲有电影《长相思》插曲《黄叶舞秋风》《少年的我》，电影《莺飞人间》插曲《香格里拉》，电影《忆江南》插曲《人人都说西湖好》《夜来香》《采槟榔》《五月的风》等。黎锦光的创作注重字韵和音韵间的关系，他的流行歌曲歌词通俗易懂、旋律优美新颖、结构自然、感情丰富，在中国乐坛上可谓独树一帜，有的作品堪称杰作。黎锦光的歌曲民族风格浓厚，他常吸纳湖南、江苏、陕西、河北等地的民间音调以及京韵大鼓、京剧等传统艺术的音乐因素，从而使其音乐风格更为丰富多彩。

《采槟榔》作于20世纪40年代，是由黎锦光和上海梅花歌舞团殷忆秋合作而成的作品。该曲以湖南湘潭人爱吃槟榔为题材，以湘潭花鼓戏《双川调》为素材，是流行音乐中的典范。《采槟榔》巧妙融合了中国传统戏曲音乐和西洋音乐元素，旋律优美、风格清新。周璇因唱此曲闻名中外，被誉为"金嗓子"，而黎锦光也因此成为当时"乐坛五杰"（其余四位为陈歌辛、梁乐音、严工上、姚敏）中的佼佼者。

谱例 8-6：《采槟榔》（选段）

黎锦光这一时期的作品经我国第一代歌星周璇、李丽华、白虹、姚莉、梁萍及国籍日本的李香兰等人演唱，制成唱片后，久唱不衰，其中《夜来香》更是享誉内外，深受群众喜爱。此曲由黎锦光作词、作曲。

谱例 8-7：《夜来香》（选段）

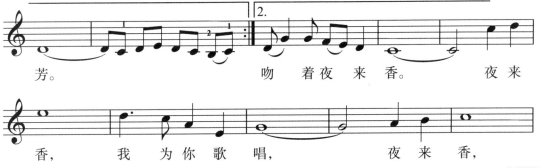

二、陈歌辛

图 8-4　陈歌辛（1914—1961）

陈歌辛（1914—1961），著名流行音乐人，原名陈昌寿，出生于上海。他是中国流行乐坛成熟时最杰出的代表之一，人称"歌仙"，作有《夜上海》《玫瑰玫瑰我爱你》《恭喜恭喜》《凤凰于飞》等。

20 世纪 30 年代初期，陈歌辛为电影《自由魂》《初恋》《英雄儿女》等配乐。1939 年，他和舞蹈家吴晓邦合作创作了小舞剧《罂粟花》《春之消息》《传递情报者》《丑表功》（即《跳加官》）等作品。这些作品都与抗日有关。例如《罂粟花》以象征手法展现孤岛上的对敌斗争，插曲有《耕种》《种下爱的花果》《人地的爱》（均由吴晓邦作词）等；《丑表功》以面具舞形式刻画日本豢养的傀儡汪精卫，具有许多不协和音响；《传递情报者》表现的是游击队员在深山密林中传递情报的英勇形象，讴歌了爱国者的斗争精神。

1946 年至 1948 年，陈歌辛在"大中华电影公司"担任作曲，并为多部电影配乐作曲，共作有《花样的年华》（电影《长相思》插曲）、《夜上海》（范烟桥词）、《花外流莺》（同名电影插曲，1947）、《高岗上》（电影《花外流莺》插曲，1947）、《莫负青春》（同名电影主题歌，1947）、《小小洞房》（电影《莫负青春》插曲，1947）、《歌女之歌》（同名电影主题歌，1947）、《冷宫怨》和《御香缥缈曲》（电影《清宫秘史》插曲，1948）等歌曲。此外，他还为夏衍编剧的电影《恋爱之道》和瞿白音编剧的电影《水上人家》配过乐。

中华人民共和国成立后，陈歌辛于 1950 年回上海，于上海电影制片厂任专职作曲。他用音乐歌颂新中国，曾为《人民的巨掌》《两家春》《和平鸽》《情深谊长》《骄傲的将军》等故事片作乐，并指挥录制了《女篮五号》《山间铃响马帮来》等影片的音乐。陈歌辛的流行音乐作品经著名歌唱家周璇及台湾歌星邓丽君的翻唱，为改革开放后流行音乐复归大陆奠定了基础。

《凤凰于飞》于 1945 年在同名电影中首次亮相，周璇原唱，"词仙"陈蝶衣和"歌仙"陈歌辛联袂作词作曲。

谱例 8-8：《凤凰于飞》

凤 凰 于 飞

陈蝶衣　作词
陈歌辛　作曲

三、严华

严华（1912—1992），歌手、作曲家，原名严文新，江苏南京人，早年为"明月歌剧社"成员。20 世纪 30 年代，曾与周璇录制了《桃花江》《叮咛》《扁舟情侣》等音乐作品，在当时影响较大。中华人民共和国成立后任中国唱片社上海分社编辑直到 1978 年退休。严华的音乐作品民族韵味鲜明，代表作有《梦断关山》《银花飞》《苏三采茶》《长相思》《春花如锦》等。

四、姚敏

姚敏（1917—1967），中国知名作曲家，原名姚振民，上海人。早年师从日本作曲家服部良一学习作曲理论。姚敏既会作词作曲，又有较好的嗓音条件，其曾与妹妹姚莉合作演唱了《爱相思》《月媚花娇》《苏州河边》等歌曲并制为唱片。姚敏的音乐作品数量丰富，像《江水向东流》《喜临门》《恨不相逢未嫁时》《郎是春日风》《雷梦娜》《十里洋场》《站在高岗上》等皆为其创作的歌曲。

五、严折西

严折西（1909—1993），上海人。早年跟随黎锦晖参加过"明月歌舞团"的演出活动，在乐队中任萨克斯演奏。1936年在上海百代唱片公司任职直至新中国成立前夕。严折西既会作词又会作曲，在20世纪30年代发表歌曲，重要作品多见于抗日战争胜利后。其音乐风格偏向西洋曲风，爵士风格作品众多。代表作有《如果没有你》《人隔万重山》《同是天涯沦落人》《再来一杯》《别说再见》等。

陈蝶衣、范烟桥、刘雪庵等是与严折西同期的流行音乐创作者，这一时期的作曲家有严个凡、陈瑞祯、严工上、张簧、张昊等，词作家有吴村、田汉、叶逸芳、张准等。

推荐导读

一、专著教材

1. 黎遂.民国风华：我的父亲黎锦晖[M].北京：团结出版社，2011.
2. 梁茂春，陈秉义.中国音乐通史教程[M].北京：中央音乐学院出版社，2005.
3. 梁茂春.音乐史话[M].北京：社会科学文献出版社，2000.
4. 刘再生.中国近代音乐史简述[M].北京：人民音乐出版社，2009.
5. 孙继南.黎锦晖评传[M].北京：人民音乐出版社，1993.
6. 孙继南.黎锦晖与黎派音乐[M].上海：上海音乐学院出版社，2007.
7. 徐元勇.中外流行音乐基础知识[M].南京：东南大学出版社，2011.
8. 尤静波.中国流行音乐简史[M].上海：上海音乐出版社，2015.
9. 尤静波.中国流行音乐通论[M].北京：大众文艺出版社，2008.
10. 政协湖南省湘潭市文史资料研究委员会，湖南省湘潭黎锦晖艺术馆.湘潭文史：第11辑：黎锦晖[M].1994.

二、期刊文献

1. 黄敏学.洋场十里毛毛雨 仙乐百代满场飞——民国时期上海流行音乐产业及其当下意义[J].人民音乐，2011（3）：84-89.
2. 梁茂春.黎锦光采访记录及相关说明[J].天津音乐学院学报，2013（1）：55-71.
3. 洛秦."海派"音乐文化中的"媚俗"与"时尚"——20世纪30年代前后的上海歌舞厅、流行音乐与爵士的社会文化意义[J].民族艺术，2009（4）：60-69.

4. 明言. 唯美主义、启蒙主义、平民主义的融会贯通——为纪念黎锦晖先生诞辰100周年而作［J］. 中央音乐学院学报，2001（2）：70-77.

5. 彭丽. 黎派音乐再认识——关于黎锦晖的十本歌集［J］. 中国音乐学，2005（2）：93-98.

6. 孙继南. 改革创新弥为可贵——黎锦晖历史评价之我见［J］. 齐鲁艺苑，1993（3）：46-53.

7. 孙继南. 对黎锦晖历史评价的再认识［J］. 人民音乐，2002（4）：39-41.

8. 夏艳洲."改造国民性"：黎锦晖的音乐理想与创作实践［J］. 交响（西安音乐学院学报），2003（1）：60-63.

9. 项筱刚. 20世纪20—40年代的中国流行音乐［J］. 中国音乐学，2010（1）：96-102.

10. 邢雄志. 黎锦晖为什么写"黄色歌曲"［J］. 交响（西安音乐学院学报），1989（1）.

本章习题

一、名词解释

1. 明月社
2. 黎锦光
3. 《采槟榔》
4. 陈歌辛
5. 严华
6. 严折西
7. 姚敏
8. 黎锦晖
9. 《麻雀与小孩》
10. 《夜来香》

二、简答题

1. 简述黎锦晖的音乐成就与贡献。
2. 简述明月歌舞团经历了什么事件？结果如何？
3. 简述黎锦光的流行音乐创作。

4. 简述陈歌辛的流行音乐作品。

5. 简述明月歌舞团的发展历程。

三、论述题

1. 简论黎锦晖的人物生平对你的启发。

2. 简论中国近现代流行音乐的发展情况。

3. 简论中国近现代流行音乐主要作曲家及作品。

四、听辨曲目

1. 《麻雀与小孩》
2. 《毛毛雨》
3. 《桃花江》
4. 《拷红》
5. 《襟上一朵花》
6. 《采槟榔》
7. 《夜来香》
8. 《凤凰于飞》
9. 《妹妹我爱你》
10. 《可怜的秋香》

第九章 学术探索下的音乐理论

19世纪鸦片战争后，中国国门被打开，西方列强入侵，此时的国内知识分子（包括统治阶级中主张革新者）要求对照西欧体制进行革命，因此给西方音乐文化的传入创造了便利条件。此后，五四运动中新音乐文化的建设将国外音乐理论与技术带入了我国音乐实践，从而将中国现代音乐文化和音乐教育推向了新阶段。近现代国内诸多学者通过翻译与介绍西方音乐理论著述，将西方音乐理论知识介绍给国人，代表人物有沈知白、缪天瑞、丰子恺等。随着时代的发展，留学学者也对构建发展本国音乐理论体系的重要性有了认知，他们立足本国音乐发展之特点，结合自身学习之经验，吸收东亚、西亚音乐发展之先进理论，初步摸索出了符合本国国情的音乐理论发展道路。音乐史领域经众多理论学者努力，取得了不错的成果，比较音乐学、律学等领域也有了初步发展，音乐理论的研究领域因此得以拓宽。

第一节 西方音乐理论著述翻译与介绍

随着西方文化的不断传入，中国音乐理论的建设有了深入发展，大批音乐理论著述的问世便是其发展的有力证明。早期西方音乐理论的传入源于西方传教士，如《圣诗谱·附乐法启蒙》[①]一书就含有西方集体歌咏方式、乐谱乐器、音乐风格等内容。另外，日本以及欧美等先进国家对乐理的重视也推动着中国音乐理论的发展，这时期流传于中国的乐理书籍主要有《乐典教科书》[②]《乐典

图 9-1 乐典教科书封面

① 《圣诗谱·附乐法启蒙》，[英]狄就烈编著，系狄考文创办私塾"文会馆"（初名"蒙养学堂"）的教学教材。初版名为《乐法启蒙》，1872年首次刊印，后在1979年、1892年、1907年和1913年重印。1892年该书中内容经大幅调整并更名为《圣诗谱·附乐法启蒙》。

② 《乐典教科书》，[英]爱·爱辩耳著、[日]铃木米次郎校订，曾志忞补译，于1904年7月15日由广智书局刊印发行。据考证，本书是目前已知由国人编译的较为完备地介绍西方音乐体系的首部乐理教科书。

大意》①《中学乐典教科书》②《乐典》③等。

受"五四"新文化运动影响,音乐理论建设得到了社会各阶层关注,大批中国学者对新文化艺术展开探讨,他们主张深入学习西方音乐、创造中国新音乐,从而发挥新音乐的社会功能。因此,这一时期产生了不少编译外国著述的音乐史、音乐教育、音乐技术及音乐小常识类的理论著述。

据统计④,1848年至1949年间共有700多部由国内外学者编著的中西方音乐理论著述流传于国内,其中160多部为西方音乐理论著述,由中国学者编译的西方音乐理论占比较大,共67部。

一、音乐史论

(一)《民族音乐论》([英]佛格汉·威廉士著,沈敦行译)

《民族音乐论》是英国著名音乐理论家佛格汉·威廉士(Ralph Vaughan Williams)的著作,由沈敦行(沈知白⑤)翻译,1948年首发于上海海燕书店,1949年7月再版。全书由音乐必须有国家性吗、音乐的起源、民歌、民歌的演化、民歌的演化(续)、民族主义的音乐史、传统和结论等八章构成,书末附有作者小传。书籍最后写有沈知白不译原著中"论民间音乐之影响教堂音乐"这一章的原因:沈先生认为本章内容与民族音乐无关,故未翻译。

《民族音乐论》是中国近现代民族音乐研究的重要理论书籍之一,它着重探讨了民歌对于创作的作用及建立本民族乐派的重要性,对我国音乐理论学者开创、建立本民族音乐学具有重要启迪意义。

(二)《音乐小史》([英]斯科尔斯著,陈洪译)

《音乐小史》是斯科尔斯(Percy A. Scholes)编著的 Miniature History of Music 的译作,译者陈洪,抗日战争时期。由军事委员会政治部编印发行。全书由导言、音的编织物的音乐、奏鸣曲与交响乐、浪漫派的音乐、乐剧、音乐的印象主义及今日的音乐七部分构成。

① 《乐典大意》,[日]铃木米次郎著,专为留学生使用而编创的音乐教材,后由其学生辛汉等人翻译成中文传入国内。
② 《中学乐典教科书》,[日]田村虎藏原著,徐傅霖、孙揆译,于1933年由商务印书馆印刷发行. 该书原名《近世乐典教科书》,是目前国内所见最早正式出版的适用于各级各类学校音乐教学使用的乐理教科书。
③ 《乐典》,李燮羲编译,1909年出版,是一部供中学及师范类院校教学使用的音乐理论教材。
④ 中国艺术研究院音乐研究所资料室. 中国音乐书谱志:先秦—1949年音乐书谱全目[M]. 北京:人民音乐出版社,1994.
⑤ 沈知白(1904—1968),我国著名音乐教学家、音乐学家,原名灜,又名君闻,笔名敦行、知白,浙江吴兴人。在中外音乐史以及音乐理论研究方面贡献卓越,主要著述有《中国音乐史》《西洋音乐流传中国考略》《元代杂剧与南宋戏文》等,主要译著有《民族音乐论》《意大利歌剧的起源》([法]罗曼·罗兰著)、《配器法》([美]辟斯顿著)等。此外,他还创作有不少音乐作品,如有《洞仙舞》(民乐合奏曲)、《花之舞曲》(管弦乐)以及若干钢琴曲和舞剧音乐等。

书籍开篇附有"译者记"和人名、地名及曲名处理方式的说明介绍。

二、音乐教育理论及教材

《音乐教育论》（[日]青柳善吾著，吴承均译）

《音乐教育论》是日本青柳善吾《音乐教育论》的译著，该书内容与中国音乐教育相关，由吴承均先生编译而成，该书由正中书局首发于1937年3月。

全书的构架为缪天瑞序、序言、正文及附录四大版块。缪天瑞在为此书作序时指出：该书涉及了音乐教育各方面，观点论述不至于太高深，且能够给音乐教师和一般教育家作为参考。该书的序言对音乐教育的价值给予了肯定并对此书的编译情况进行说明，该书结合了译者所处社会音乐教育的状况，选取原著中对中国音乐教育有所启示的部分加以介绍。

本书正文分为四编，共计十四章。第一编为"目的论"，共计两章。内容包括"学校教育的音乐的意义"和"音乐教育的目的"。第二编为"教材论"，共计四章。内容包括"音乐教材的意义""唱歌教材的本质及其种类""教材的选择及排列""教材余论"。第三编为"方法论"，共计七章。该编主要论述了音乐教育过程中的方法问题。第四编为"结论"。此编中作者介绍了当时音乐教育音乐科较其他学科发展缓慢的原因，并对解决文中提及的音乐教育症结出谋划策。该书的附录部分主要介绍了苏联小学音乐教育的情况。

本书的写作背景虽为日本音乐教育，但其中仍有不少音乐教育内容值得我国近代音乐教育者借鉴。因此，该书译本的出现对当时国内音乐教育工作者有重要的启迪意义。

三、音乐技术理论

（一）《音乐的构成》（[美]该丘斯著，缪天瑞译）

《音乐的构成》为该丘斯音乐理论丛书之一，是该丘斯1934年版 *The Structure of Music* 的译著，该书由缪天瑞所译并于1948年由上海万叶书店初版。

本书正文共计十三章，主要阐释了音阶、节奏、和弦、曲式、曲调等基本音乐要素。著者通过分析欧洲古典音乐作品从而总结出了具有普遍适用性的音乐法则，构建了一套完整的音乐理论体系。该书的音乐理论体系侧重于和声，音阶体系的"一元论"和"五度相生法"是其着重表述对象。本书理论知识点简明易懂，易于初学者学习。

（二）《曲调作法》（[美]该丘斯著，缪天瑞译）

《曲调作法》是该丘斯音乐理论丛书之一，是1922年版 *Exercises in Melody-Writing*（该丘斯著）的译作，该书由缪天瑞翻译，于1949年5月由上海万叶书店初版。

该书总结了从十八世纪、十九世纪著名古典作曲家（如巴赫、贝多芬、莫扎特等）作品中曲调构成的规律并选取了具有代表性的实例展开阐释。全书始终贯穿该丘斯的"一元论"思想。

本书也是研究十八世纪、十九世纪欧洲古典作曲家创作技法的参考书籍，可供理论研究者学习借鉴，但初学者切勿将此书内容原样用于民族民间音乐曲调的创作。

（三）《曲式学》（[美]该丘斯著，缪天瑞译）

《曲式学》，该丘斯音乐理论丛书之一，由缪天瑞翻译，于1949年5月由上海万叶书店出版，是1927年版 *The Homophonic Forms of Musical Composition*（该丘斯著）的译著。

该丘斯将曲式学分为"主音体音乐曲式学""复音体音乐曲式学""大型混合曲式学"，《曲式学》属于"主音体音乐曲式学"，因此该书原名为《主音体音乐曲式学》。本书对十八世纪、十九世纪欧洲古典音乐作品中的主音体音乐曲式进行了分析与总结，是理论学习者和作曲学习者学习、分析、研究欧洲古典音乐的重要参考书目。

缪天瑞先生在翻译该丘斯音乐理论系列丛书时始终坚持从实际出发、遵循原著内容、易于读者理解的原则。为方便广大读者阅读，他在翻译时增加了不少小标题及译者注。该系列丛书是中国20世纪专业音乐教育的主要教科书，奠定了中国作曲技术理论的基础。

四、音乐知识通俗读物

（一）《生活与音乐》（[日]田边尚雄著，丰子恺译）

《生活与音乐》，原名《现代人生活与音乐》，于1929年10月由大江书铺初版、1949年再版于开明书店。本书是田边尚雄《现代人生活与音乐》的译作，由丰子恺所译。

丰子恺在翻译此书时对某些无关或专门针对日本特定情形内容的章节、段落进行了删减、改译。全书共有四章，分别为音乐与生活、音乐的组织、音乐的演奏、乐曲的制作。此书序言写了丰子恺对该书的定位，即此书是音乐公园游览指南。他建议：读者结合《音乐读本》《音乐入门》及《音乐的听法》等译著，全面了解相关音乐知识遇不解内容时则可查阅《音乐的常识》后面的索引，而想要了解改易曲例的全貌则可以参考《中文名歌五十曲》。

（二）《乐曲与音乐家的故事》（徐迟编译）

《乐曲与音乐家的故事》，徐迟编译，1938年4月由商务印书馆初版、6月再版。该书由十四篇小文章构成，被视为《歌剧素描》的续编。

本书介绍了西方古典音乐自帕莱斯特里到德彪西阶段的所有著名作曲家。此外，徐迟在该书序言中还提到了民族音乐的问题，他希望读者可以从肖邦、格莱格、德伏扎克的音乐中体会到大众化音乐才是真正的中国音乐的真理。

第二节　中国音乐理论体系的构建与发展

五四运动后，新思潮的涌入、人民意识的觉醒，使得国内音乐创作氛围愈加宽松。我国在学习西方、日本的先进文化思想后，在经济、军事、文化方面收获了卓越成果。此时，音乐领域内也涌现出众多优秀音乐理论著述和学者，在吸收外来知识、经验的基础下结合我国自身音乐的历史发展特点，为我国音乐理论创作的发展开辟道路、指引方向。此外，这一时期也有不少音乐期刊问世，它们为学者介绍音乐理论知识提供了良好平台，这对中国音乐理论体系的创建与发展做出了贡献。

一、理论著作

（一）《中国音乐史》

20世纪20年代共有4部《中国音乐史》[①]问世，其中一本由叶伯和所编著。原稿为编者在学校讲授中国古代音乐的讲义大纲，分上、下卷。上卷完成于1922年，由成都昌福公司出版，后在北京《公益报》连载。下卷于1929年写成，为手稿版，连载于1929年出版的《新四川日刊副刊》。

全书共六篇、三十二节，内容为自黄帝以前至现代音乐发展的历程。此书将中国音乐史分为发明、进化、变迁、融合四个时代。发明时代是指黄帝以前，进化时代是指皇帝至周期间，变迁时代是指秦汉至唐期间，融合时代是指宋元至现代。

著者在文中解释了音乐史料择选困难的缘由：一是古代音乐融于政治、宗教内，难以察觉；二是音乐是帝王的、贵族的；三是中国传统的音乐制度——律吕制度，在结合五行后与五常五味五事相联系，虽为神似但并无关联；四是秦汉后编写史书的人轻视音乐；五是中国从前认为音乐是神秘的[②]。

本书作为我国第一部专业音乐学通史著述，提出了中国音乐史的一般问题。虽然书中存在各时期音乐史料不完善、论述也不细致、缺乏历史全局观、叙述方式不完整、

图9-2　叶伯和《中国音乐史（上卷）》封面

① 同名著作有四部：① 叶伯和编．分上、下卷。1922年出版上卷，下卷刊载于《新四川日刊副刊》；② 郑觐文著。作于1928年，1929年出版，由大同乐会发行，全书共五卷；③ 王光祈编，1931年2月完稿于德国柏林，1934年9月编入"中华百科丛书"，由中华书局出版。全书分上、下册，共十章；④ 日本田边尚雄著、陈清泉译，1937年5月编入"中国文化史丛书"，由商务印书馆出版，全书共六章。(中国艺术研究院音乐研究所，《中国音乐词典》编辑部．中国音乐词典[M]．北京：人民音乐出版社，1985：507.)

② 叶伯和．中国音乐史：上卷[M]．成都：昌福公司，1922：总序

说法陈旧等缺点，但在受旧文化环境及其他条件制约的背景下，这部《中国音乐史》的创作是具有先行性和开辟性的，它的问世为我国音乐史学的研究做出了开创性的贡献。

郑觐文也撰写了一本《中国音乐史》，本书写作于1928年，1929年由大同乐会出版发行。本书采用历史朝代与音乐体裁相结合的编写方式，叙述了中国古代音乐的发展历程。全书共五卷。卷一为"上古，雅乐时期"；卷二为"三代，颂乐时期"；卷三为"秦、汉、南朝，清商时期；北朝，胡乐时期"；卷四为"唐、宋、燕乐时期"；卷五为"金元、宫调时期与近世，九宫时期"。另外，本书还附编上和编下，主要讲述了现存的乐体和乐器。本书记载了自远古雅乐至明清九宫中国古代音乐的主要事项，收录了祭祀乐、道家乐等38首，汇编了京剧、秦腔、昆曲等传统戏曲音乐。

（二）《中国音乐文学史》（朱谦之著）

《中国音乐文学史》，朱谦之著，1935年10月由商务印书馆出版发行，1989年3月由北京大学出版社再版发行，全文约11万字。该书是我国近代第一部考察文学与音乐两者之间关系的专著。

陈钟凡为本书作序，全书由八章构成。第一章从理论考察了音乐与文学间存在的关系；第二章则从中国文学的"定义""分类""起源"和"进化观念"出发分析了中国文学发展与音乐的关系史迹；第三章至第八章阐述了中国文学史与音乐关系极为密切的各种文学门类，全书以历史发展为线索，对先秦至元明的民间音乐形式进行探讨，含诗乐、乐府、唐代诗歌等。书末附有《凌廷堪燕乐考原跋》，所论别具一格，自成一家之言。

（三）《中国音乐小史》（许之衡著）

图9-3 许之衡《中国音乐小史》封面

《中国音乐小史》，许之衡著。1930年商务印书馆将其编入"万有文库"。全书共二十章。结论写有下言："本编自第一章至第十五章，多言雅乐及燕乐之范围。自第十六章以下，则专言唐、宋以来俗乐之变迁。"[①] 该书收录了大量珍贵的民国资料，介绍了西周雅乐兴起及各朝乐律的发展演变，书中列举了大量史料与乐制律制名称，是了解中国乐律的入门经典。书籍以历史为视角综合研究了中国二千余年的音乐沿革及原理，内容短小精悍。它是初学中国乐律者不可或缺的参考书籍，也是20世纪初中国音乐研究的开拓性著作之一。

与以往音乐史书不同，本书单写乐律发展史，目的单纯，具有特色。其在以往论史、论乐或论音乐史研究方法的书籍中，算是拓荒之作，为乐律研究指明了道路。

① 许之衡. 中国音乐小史［M］. 上海：商务印书馆. 1930：188.

(四)《中国音乐史纲》(杨荫浏著)

《中国音乐史纲》，中国音乐通史类专著，杨荫浏著。本书写作于1944年，1952年由上海万叶书店初版。书中将中国音乐历史分为上古期（远古至战国）、中古期（秦代至唐末）、近世期（五代至清末），并对乐曲、乐律、乐器、乐韵、词曲关系等进行了论述，列举了较多资料。

本书的结论和尾声集中阐明了著者的学术观点。著者认为，中国音乐史中，民间音乐发展史占据很大一部分，而民间音乐在发展过程中通常会吸收部分外来音乐。这本《中国音乐史纲》受年代背景影响有很多内容不再适用于今天，加上其资料不全，故郑祖襄认为这是一部具有学术价值的"旧著"。

(五)《东亚乐器考》([日]林谦三著，钱稻孙译)

《东亚乐器考》，音乐理论专著，由钱稻孙译，为《东亚乐器考》（林谦三）的译作。本书介绍了东亚乐器的起源、发展、演变及乐律名称的发展沿革，以供研究东亚民族音乐、民俗、文化史、交流史的学者借鉴学习。

全书群征博引、内容丰富，其对实物的考查、研究和鉴别尤其着力，可供东方各民族音乐及东方文化史学者参考，其中东西文化交流史、东亚民俗文化的研究亦可取鉴。该书配有近两百幅珍贵图片，直观展现了东亚乐器的历史形态和交流情况。书末附有日本《献物帐》中所列乐器条目等珍贵资料。

(六)《隋唐燕乐调研究》([日]林谦三著，郭沫若译)

《隋唐燕乐调研究》，隋唐燕乐调研究乐学专论，日本音乐学家林谦三著，郭沫若译，1936年11月由上海商务印书馆初版。本书开篇附有译者序和原著者序，卷首附有插图。全书综合了断代史和专题史的编写形式，共分九章，其以历史沿革为主线，系统阐述了隋唐时期的燕乐调、隋代龟兹乐调、唐代燕乐、燕乐二十八调等内容。书末附有附论、附录，附论主要阐述了"唐燕乐调之调式""唐代律尺质疑""龟兹部之乐器乐曲""骠国乐器之律""述唐会要天宝乐曲""日本十二律""正仓院藏阮咸及近代中国琵琶之柱制比较""日本所传琵琶调弦法""乐调起毕之律""日本乐调之实例"等内容。

林谦三先生将右旋、左旋两种调名体系命名为"之调式"与"为调式"。在遵循燕乐二十八调调名形成规律的基础上根据宋燕乐和日本所传中国燕乐来研究隋、唐燕乐调。此外，他还运用了比较音乐学的方法力图解决凌廷堪《燕乐考原》以来有关隋唐燕乐调的未解之谜。虽然林谦三的不少观点与国内学者有所差异，但其"之调式"和"为调式"的观点得到了国内学者的认可和采用。

(七)《东方民族之音乐》(王光祈著)

《东方民族之音乐》，东西方民族音乐论著，由王光祈于1925年11月撰写于德国柏

林，1929年7月由中华书局出版。本书与《东西乐制之研究》①（1926）是我国最早的比较音乐学著作。

全书由自序、正文、附录三部分组成。王光祈在自序有言：出版此书，只当作一本"三字经"，望能"引起一部分中国同志去研究'比较音乐学'的兴趣"。该书正文共三编。上编为"概论"，主要阐释了世界三大乐系——中国乐系、希腊乐系、波斯阿拉伯乐系及音阶计算法；中编讲述了中国乐系；下编介绍了波斯阿拉伯乐系，内容涉及波斯阿拉伯、土耳其、印度、缅甸等地区。该书中、下两编以介绍各地乐制为主，并列举了少量音乐作品。附录部分则介绍了各国音名。

（八）《欧洲音乐进化论》（王光祈著）

《欧洲音乐进化论》，中西方民族音乐比较专著，王光祈著。1924年4月初版，1925年3月再版，1928年发行第二版，1931年由中华书局再版。全书共十章，即"著书人的最后目的""研究音乐进化的类别""历史哲学与音乐进化""单音音乐流行时代""单音复音之过渡""复音音乐盛行时代""复音主音之过渡""主音音乐完成时代""欧洲音乐进化概观与中国国乐创造问题""译名述要"。

王光祈先生在书中写道："著书人的最后目的，是希望中国将来产生一种可以代表'中华民族性'的国乐。"②然何谓"国乐"？王光祈这样解释道："什么叫做'国乐'，就是一种音乐，足以发扬光大该族的向上精神，而其价值又同时为国际之间所公认。"③此后他又分析了"国乐"必备的三大条件，即"代表民族特性""发挥民族美德""畅舒民族感情"。④此外，他还开启了作"国乐"创作的具体步骤，即梳理古代音乐，收集、挖掘整理民间谣乐，在已有资料上悉心研究，找出规律。

（九）《十七世纪以前中国管弦乐队的历史的研究》（萧友梅著）

《十七世纪以前中国管弦乐队的历史的研究》是首部系统研究中国民族乐队历史的专论。本文是萧友梅就读于德国莱比锡大学哲学系时所作的博士论文，完成于1916年。

全文由引言、正文、结束语三大部分构成。正文分为两部分。第一部分为"中国乐队

① 《东西乐制之研究》，王光祈著。1924年12月作自序，1925年10月作"补记"，1926年1月中华书局初版发行。这是我国运用比较音乐学的方法来阐明中国古代乐制的第一部著作。所用乐制（tonsystem）概念，包含"律""调""谱"诸方面，大体相当于中国传统乐律学中律制、宫调、乐谱的内容。作者采用20世纪初日本田边尚雄创用的以平均律半音为0.50音程值的计算方法，对东、西方不同乐制加以比较。全书约一半篇幅用于阐述作者独立研究中国的律学、乐学的成果，另一半分述印度、波斯阿拉伯和其他欧、亚、非接壤国家以及古埃及和中古、近代欧洲的乐制，其内容主要采自德国比较音乐学的已有成果。"补记"中作者进一步将中国以外的东西方乐制，分别归纳为波斯阿拉伯、印度、希腊——欧洲三个系统，成为他以后在《东方民族之音乐》中划分"世界乐系"的端倪。黄自称《东西乐制之研究》为"具有创见卓识的著作"。（中国艺术研究院音乐研究所．《中国音乐词典》编辑部．中国音乐词典［M］．北京：人民音乐出版社，1985：86．）
② 王光祈．欧洲音乐进化论［M］．上海中华书局．1931：2．
③ 王光祈．欧洲音乐进化论［M］．上海中华书局．1931：45–46．
④ 王光祈．欧洲音乐进化论［M］．上海中华书局．1931：46．

概述",共有两编、五章,内容包括上古时代至中世纪中国乐队的基本发展情况。第二部分为"乐队乐器概貌",是对中国乐器的详细介绍,共有三编、十章。此外,该书还附有大量乐器手绘图片。

二、主要理论家

(一)萧友梅

萧友梅[①](1884—1940),音乐教育家、作曲家,上海国立音乐院的主要创办者之一,字雪朋,号思鹤,广东中山人。1901年赴日留学,就读于东京音乐学校和东京帝国大学。1906年经孙中山介绍加入同盟会。1909年毕业回国。1912年任中华民国总统秘书。1913年公派赴德,就读于莱比锡大学和莱比锡音乐与戏剧学院。1916年凭《十七世纪以前中国管弦乐队的历史的研究》获莱比锡大学哲学博士学位。

萧友梅是国内最早致力于介绍与研究西洋音乐发展历史的音乐工作者,他写有我国第一部实际应用于音乐教学的西洋音乐史教材。自意大利传教士利玛窦进献古钢琴起,大量西洋乐器、书籍、乐谱传入我国,但仅有传入未有综合介绍。基于此,萧友梅于1920年6月至7月在相关杂志上阐述了音乐史的空缺并主持编写了系列著作,《近世西洋音乐史纲》便是其中一部,它是国立北京女子高等师范学校音乐科的教材用书。该书主要介绍了17世纪至19世纪中叶欧洲的代表性曲作家,如亨德尔、巴赫、吕利等。这本著作比王光祈的《欧洲音乐进化论》和丰子恺等人撰写的同类著作更显超前性。

萧友梅以极具前瞻性的目光和亲身行动冲破阻碍,开创了我国近现代专业音乐教育,为我国培养专业音乐人才积累了经验,也为我国近现代音乐理论的发展做出了贡献。

(二)王光祈

王光祈[②](1892—1936),音乐学家,字润玙,笔名若愚,四川温江人。1914年入北京中国大学主修法律。与此同时,他还曾任职于北京《京华日报》、成都《四川群报》及清史馆。1920年4月赴德留学,初期修习德文和政治经济,于1922年改学音乐。留德期间曾任《申报》驻德特约通信员。1927年,就读于柏林大学,主修音乐学,师从C.萨克斯、H.沃尔夫等教授。1934年毕业,凭借《中国古代之歌剧》获波恩大学博士学位。

王光祈是我国音乐学学科的奠基人。他自1923年起创作音乐理论著作,由此推动了国内初期音乐理论的研究与发展。其理论著作有《欧洲音乐进化论》(1924)、《西洋音乐与诗歌》(1924)、《德国国民学校与唱歌》(1925)、《西洋音乐与戏剧》(1925)、《东西乐制之研究》(1926)、《各国国歌评述》(1926)、《西洋乐器提要》(1928)、《西洋制谱学提要》

① 中国艺术研究院音乐研究所,《中国音乐词典》编辑部. 中国音乐词典[M]. 北京:人民音乐出版社,1985:427.
② 中国艺术研究院音乐研究所,《中国音乐词典》编辑部. 中国音乐词典[M]. 北京:人民音乐出版社,1985:400-401.

图9-4 王光祈（1892—1936）

图9-5 王光祈《中国音乐史》封面

（1929）、《音学》（1929）、《东方民族之音乐》（1929）、《中国音乐史》（1934）、《西洋名曲解说》（1936）、《西洋音乐史纲要》（1937）等。

王光祈是我国民族音乐学的先驱，他的民族音乐著作采用了比较音乐学的方法，是在系统整理民族音乐（尤其是我国历代乐律）后，对其与西方音乐的比较阐释。此外，王光祈还擅用多种语言如德文、英文并通过文论向欧洲各国人民介绍中国音乐，他的此类文论现存18篇，如《大英百科全书》《意大利百科大辞典》等。

王光祈认为，西方音乐能有今天的水平是因数千年的沉淀，且西方音乐好于我国旧有音乐。因此他提出要效仿西方音乐教育的方法用以研究中国传统音乐，组建中国师资队伍用以促进本国音乐文化教育的发展，从而推动民族文化向前发展。王光祈强调，"中国人不懂西洋音乐，可也，不懂西洋音乐进化，则不可也。再退一步言，不懂西洋音乐进化，可也，不懂本国固有音乐，则不可也。懂之，而不能使其发扬光大，则更不可也。"① 根据音乐进化的特点，研究音乐的根本即是发扬光大我们民族性国乐，这也是王光祈最为关心的问题。

王光祈坚信民族音乐的教化功能。他认为："音乐之功用，不是拿来悦耳娱心，而在引导民众思想向上。因此，凡是迎合堕落社会心理的音乐，都不能称为民族国乐……"②

（三）青主

青主③（1893—1959），作曲家、音乐学家，原名廖尚果，又名黎青主、黎青，广东惠阳人。他早年参加过辛亥革命，1912年赴德就读于柏林大学，主修法律，兼修哲学和音乐。1922年离德回国，首任北京政府大理院推事、黄埔军校校长办公室中校秘书、国民革命军总政治部上校秘书、国民革命军第四军政治部少将主任。1927年因参与广州起义被国民党通缉，到上海、香港等地暂避。1928年在上海经营以出版乐谱为主的书店。1929年经萧友梅邀请，受聘于国立音乐专科学校，任"国立音专"校刊编辑。

青主是我国著名音乐美学家，对我国近现代音乐美学的发展影响显著。他在《乐话》和《音乐通论》中系统阐述了其音乐美学思想，提出了"音乐是最高、最美的艺术？"、音

① 王光祈. 王光祈音乐论著选集：上册 [M]. 冯文慈，俞玉滋，选注. 北京：人民音乐出版社，1993：28.
② 王光祈. 王光祈音乐论著选集：上册 [M]. 冯文慈，俞玉滋，选注. 北京：人民音乐出版社，1993：40-41.
③ 中国艺术研究院音乐研究所，《中国音乐词典》编辑部. 中国音乐词典 [M]. 北京：人民音乐出版社，1985：315.

乐是"上界的语言"等观点。此外，他还对音乐的功能、要素、教育、分类等问题进行了系统阐述并介绍了康德、叔本华、贝多芬、瓦格纳、李斯特等西方哲学家、音乐家及其他艺术家。

青主因其在音乐美学上的贡献和成就而被视为这方面的鼻祖。除了在音乐美学成就非凡，他还译有不少音乐文论，为我国音乐理论的发展奠定了根基。他在《音乐教育》《乐艺》等刊物上发表了音乐评论、随感、小品等各类文章共计60余篇，作有不少抒情独唱曲，其中《我住长江头》(李之仪词，1930)、《大江东去》(苏轼词，约1929)采用了宋人诗词，音乐含民歌、吟诵韵味。这些抒情作品多见于《音境》和《清歌集》，少部分散见于当时音乐刊物或单行本。

（四）叶伯和

叶伯和（1889—1945），近代中国音乐通史著作撰写第一人，原名叶式昌，字伯和，四川成都人。他自幼受中国传统文化熏陶，为其后的理论编写打下了基础。1907年，他同弟弟叶仲甫随父亲叶大丰东渡日本，考入日本法政大学。翌年，因酷爱音乐转至东京音乐学校学习西洋音乐，在此与萧友梅、李叔同等人相识相交，受他们影响加入了中国革命同盟会，从事资产阶级民主主义革命活动。

叶伯和撰写的《中国音乐史》是我国第一部音乐史专著，它对中国音乐史的发展影响深远，并为中国音乐理论的研究奠定了基础。他力求摆脱中国传统的史学观念，认为应将中国音乐史的研究置于整个中国社会历史的进程中。他认为消除旧观念，以哲学、科学的眼光看待中国音乐的发展才能算是真正的音乐史。在这一观点的影响下，叶伯和非常注意音乐本身的发展线索，这种做法比将音乐史归以朝代划分更合理，故而对音乐史学的发展具有开创性贡献。他的《中国音乐史》在一定意义上标志着中国音乐史学在初建。

（五）丰子恺

丰子恺[①]（1898—1975），画家、文学家、音乐教育家，浙江崇德县石门湾（今桐乡市石门镇）人，原名润，1919年取字子颛（与"恺"通）。1914年进入浙江省立第一师范学校，随李叔同学习音乐、美术，并师从夏丏尊学习国文。1919年"五四"新文化运动后同吴梦非等人创办了中华美育会和上海专科师范学校（之后扩建为上海艺术大学）。1921年赴日学习，1921年冬回国，在上海、桂林、杭州、重庆、贵州等地从事音乐和美术教学工作。中华人民共和国成立后曾任上海中国画院院长和中国美术家协会

图9-6　丰子恺（1898—1975）

[①] 中国艺术研究院音乐研究所，《中国音乐词典》编辑部. 中国音乐词典[M]. 北京：人民音乐出版社. 1985：104-105.

上海分会主席等职务。

自 1925 年起，丰子恺开始翻译日本田边尚雄、门马直卫等人的音乐论著，并作有不少音乐理论著述，有为普及西方音乐所作的《艺术概论》（[日]黑田鹏信著，1928）、《音乐的听法》（1930）、《西洋音乐楔子》（1932）、《苏联音乐青年》（[苏]高罗金斯基著，1953）等，还有《音乐之用》《艺术教育的原理》《从西洋音乐上考察中国的音律》《音乐与文学的握手》等论文。这些著述涉猎广泛，内含乐理、和声、音乐体裁、曲式、乐器、乐队、音乐美学、西洋音乐史、音乐家及其作品等知识，对普及西方音乐及音乐理论发挥了重要作用。丰子恺的音乐理论著述，是我国近代音乐文化发展历程的一个重要侧面，也是音乐史学研究的一个重要环节。

丰子恺普及基础音乐教育的著作有《开明音乐讲义》（1923）、《音乐的常识》（1925）、《音乐入门》（1926）、《音乐初步》（1931）、《小学音乐教学法》（[苏]鲁美尔著，与杨民望合译，1956）、《幼儿园音乐教育（教学法）》（梅特洛夫、车舍娃著，与丰一吟合译，1956）等。他通过编写学校音乐教材来规范学校音乐教育行为，从而提升社会音乐教育水平。丰子恺编写众多音乐教材只为推动近代中国音乐教育，但其音乐著作由于受当时社会影响，对西方音乐、东亚音乐的表述存在局限性，并没有发展西洋音乐的精髓。但总体来说，丰子恺对推动近代音乐理论及教育事业的发展贡献突出，对中国近代音乐发展的历程影响深远。

（六）缪天瑞

缪天瑞（1908—2009），音乐理论家、音乐教育家。曾任《音乐教育》《人民音乐》等期刊主编，是中国音乐期刊的重要开拓者。他精通英、日、德三国语言，迄今为止出版了《律学》《曲式学》《音乐的构成》《对位法》等书籍 20 余部，他的《律学》是我国律学学科的奠基之作。此外，他还主持编撰了《音乐百科词典》《中国大百科全书：音乐　舞蹈》《中国音乐词典》等功能用书，为国人查找音乐术语提供了便利。

律学作为一门独立学科，在我国有着最早可溯至明代的悠久发展历史，前有《乐律全书》（朱载堉著），明代，朱载堉撰写的《乐律全书》对我国古代律学进行阐释，至近现代，王光祈、杨荫浏等人的研究也涉及了律学的内容，在一定程度上推动了我国近现代律学的发展。在这些人的基础上，缪天瑞对律学进行了进一步的丰富和完善，建立了我国现代律学学科的理论框架。

在近现代音乐史上，《律学》可谓是真正具有现代意义的首部律学专著。简明清晰的语言从观念上纠正了律学是"玄学""绝学"的误解，拓展了"律学"的受众范围，从而将其

图 9-7　缪天瑞《律学》封面

发展为一门独立学科。

作为奠定我国律学的先驱人物，缪天瑞为研究律学的后人奠定了扎实稳健的根基。作为我国著名音乐辞书编纂家、律学家、翻译家、教育家，他毕生致力于翻译教材、编写曲例、编纂辞书，他的努力推动了我国音乐教育事业的发展，也为我国近现代音乐理论的发展奠定了基础。

三、音乐刊物

（一）《音乐小杂志》

《音乐小杂志》，1906年农历一月十五日由李叔同创刊于日本，第一期于农历一月二十日运回上海发行。这本杂志为32开本，共26页。其刊登内容涉猎广泛，含乐史、词府、社说、杂纂、乐典等。其中收录《我的国》《春郊赛跑》《隋堤柳》等乐歌，作者署名"息霜"（李叔同的别号）。该杂志文章以短小精悍著称，其中《音乐小杂志序》内含李叔同的音乐理念。

《音乐小杂志》虽仅出版一期，但它对我国后世音乐刊物影响深远，具有奠基作用。值得一提的是，本刊收录的学堂乐歌为同一时期学堂乐歌的模范作品，它们见证了早期学堂乐歌创作的情况。

（二）《音乐杂志》

《音乐杂志》[①]，北京大学音乐研究会会刊，创于1920年3月。杨昭恕[②]任编辑。《音乐杂志》是"五四"新文化运动后国内编辑出版的最早的音乐刊物，它以介绍中国传统音乐和西洋音乐为主，附有音乐教材和曲谱，并对当时国内主要音乐社团和相关学校音乐活动的开展情况进行了报道。

（三）《美育》

《美育》，月刊，中华美育会会刊，创刊于1920年4月，停办于1922年4月，实出七

[①] 《音乐杂志》除上述北京大学音乐研究会编印外，另有三种，分别为：① 国乐改进社编印。程朱溪编辑，刘天华为总务，实际主持该刊。创刊于1928年1月。原为月刊，后因经费拮据，不能按期出版，至1932年2月，实出十期。② 国立音乐专科学校音乐艺文社编印。黄自、萧友梅、易韦斋主编。创刊于1934年1月，季刊。至同年1月，共出四期。刊登中西音乐论文和创作歌曲，并报道国内外音乐动态。③ 上海音乐杂志社编印。丁善德、陈洪编辑。1946年7月创刊，至同年12月，共出两期。以介绍西洋音乐为主，亦发表声乐、器乐作品。（中国艺术研究院音乐研究所，《中国音乐词典》编辑部.中国音乐词典[M].北京：人民音乐出版社，1985：465.）

[②] 杨昭恕，民国藏书家，字昆仲，湖北谷城人。早年丧父，受教于母。曾留学日本，1926年归国。他深感国内闭关自守，民众应广加教化，认识到图书室、图书馆在启迪民智、普及文化知识方面的作用，遂在1929年底与弟杨昭恕共同兴建图书馆，征集和自藏图书共5万余册，次年图书馆建成开放，名为"杨太夫人纪念图书馆"。之后，他又向北京、天津、武汉等地购求图书，接受捐赠。该图书馆藏书颇丰，有线装古书，商务印书馆和中华书局的"万有文库"、《四库备要》以及日、英版百科全书等。军阀混战期间，该馆被军队所占，书籍损失严重。1938年他从上海、武汉避乱回乡，书已损失十之七八。后经整理，尚残存6 000余册，由他带往郧阳，并全部捐赠给郧阳第八中学。

期。吴梦非任总编辑。该杂志主张"'美'是人生的究极目的,'美育'是新时代必须做的一件事"。[①]该杂志收录了提倡美育和研讨艺术教育各学科的论文,定期报道过中华美育会的活动情况。其刊登的音乐论文都会分析当时音乐教育的弊病并提出改革意见。它立足于中国实际情况,对实施美育进行探讨,推动了中国美育事业的发展,也对普及音乐理论、加强教师队伍素质发挥了重要作用。

（四）《音乐院院刊》

《音乐院院刊》,1929 年 5 月由上海国立音乐院庶务科所创,萧友梅为创办人和编写者。初创时为报纸形式,第二期起更改为书本形式。蔡元培曾为本刊题写刊名,写有《国立音乐院院刊发刊词》。1929 年 11 月因上海"国立音乐院"更名为"国立音乐专科学校",本刊也随即更名为《国立音乐专科学校校刊》。国立音乐院特刊《革命与国耻》,除载有《弁言》一文外,还载有 8 首抗日救亡歌曲,如《忍耐》《国难歌》《反日运动歌》《国耻》等。

（五）《乐艺》

《乐艺》[②],音乐刊物,季刊,创于 1930 年 4 月 1 日,1931 年 7 月 1 日停刊,由国立音乐专科学校乐艺社编印。主编署名黎青、青主,均为廖尚果别名。本刊物共出版六期,内容多为介绍、研究中西音乐的文论及译作,译作中阐释音乐美学问题为主的居多。另外,该刊还载有西方音乐家、音乐场所图片及音乐创作作品。

（六）《音乐教育》

《音乐教育》[③],音乐刊物,月刊,创刊于 1933 年 4 月,1937 年停刊。共出版五卷,第一卷为九期,其余每卷为十二期。该刊的编辑出版单位为国民党政府江西省推行音乐教育委员会,萧而化、缪天瑞首任主编。本刊性质原为会刊,刊登内容相对固定,以国民党政府的工作报告、会务报告及由其颁发的歌曲为主。此外刊登部分音乐内容,如中小学音乐教材和探讨教学问题的文章。出版有专号,如第二卷第一期的"小学音乐教育专号"和第八期的"中学音乐教育专号"。1935 年后,应抗日战争之潮流时代之需,该刊刊登了有关进步音乐思潮的文章并出版了不少专号,如第四卷第八期的"中国音乐问题专号"、第十期的"救亡歌曲特辑"以及第五卷第七期的"苏联音乐专号"等。

（七）《乐学》

《乐学》[④],音乐刊物,双月刊,创刊于 1947 年 4 月,同年 10 月停刊,共出版四期。由台湾交响乐团编印,缪天瑞任主编。刊物宗旨是"为了配合"交响乐团的演奏方面的音乐

① 《教育大辞典》编纂委员会. 教育大辞典:第 6 卷[M]. 上海:上海教育出版社,1992:156.
② 中国艺术研究院音乐研究所,《中国音乐词典》编辑部. 中国音乐词典[M]. 北京:人民音乐出版社,1985:484.
③ 中国艺术研究院音乐研究所,《中国音乐词典》编辑部. 中国音乐词典[M]. 北京:人民音乐出版社,1985:465.
④ 中国艺术研究院音乐研究所,《中国音乐词典》编辑部. 中国音乐词典[M]. 北京:人民音乐出版社,1985:484.

听赏教育,"作为深化又理智的音乐教育的基础"。(引自蔡继琨的《发刊词》)本刊物主要内容对包含中外交响乐和著名指挥家的介绍、外国名曲解说、近代音乐技术理论、我国民族音乐理论等,此外,该刊还收录了台湾等地的民歌改编曲及新作品等。

推荐导读

一、专著教材

1. 丰子恺. 丰子恺自传[M]. 南京:江苏文艺出版社,1996.
2. 鲁美尔. 小学音乐教学法[M]. 丰子恺,杨民望,译. 北京:人民教育出版社,1956.
3. 缪天瑞. 音乐随笔[M]. 北京:人民音乐出版社,2009.
4. 缪天瑞. 律学[M]. 北京:人民音乐出版社,1983.
5. 田边尚熊. 中国音乐史[M]. 上海:上海书店出版社,1984.
6. 王光祈. 东西乐制之研究[M]. 上海:上海三联书店,2014.
7. 王光祈. 东方民族之音乐[M]. 上海:中华书局,1929.
8. 王光祈. 中国音乐史[M]. 北京:团结出版社,2007
9. 许之衡. 中国音乐小史[M]. 北京:商务印书馆,1931.
10. 叶伯和. 中国音乐史:上卷[M],成都:昌福公司,1992.

二、期刊论文

1. 蔡仲德. 青主音乐美学思想述评[J]. 中国音乐学,1955(3):79-96.
2. 陈永. 对叶伯和的再认识[J]. 音乐艺术,2007(4):62-68.
3. 冯长春. 西方音乐美学译介的先行者—缪天瑞[J]. 天津音乐学院学报,2015(4):79-84.
4. 顾鸿乔. 关于发现叶伯和《中国音乐史》下卷的说明[J]. 音乐探索. 四川音乐学院学报,1988(1):10.
5. 廖辅叔. 回忆萧友梅先生[J]. 人民音乐. 1979(5):9-11.
6. 吕骥. 王光祈在音乐学上的贡献[J]. 音乐探索(四川音乐学院学报),1984(4):3-8.
7. 祁斌斌. 1937年以前中国音乐期刊文论研究[D]. 北京:中央音乐学院,2010.
8. 徐冬. 略论青主的音乐思想[J]. 中央音乐学院学报,1988(3):17-22.

9. 张振涛.百岁学人缪天瑞［J］.人民音乐，2007（8）：4-7.
10. 朱岱弘.王光祈音乐论著述评［J］.中央音乐学院学报，1983（1）：72-75.

本章习题

一、名词解释

1. 《民族音乐论》
2. 《音乐小史》
3. 《音乐教育论》
4. 《生活与音乐》
5. 《乐曲与音乐家的故事》
6. 《中国音乐史》
7. 《中国音乐文学史》
8. 《中国音乐小史》
9. 《中国音乐史纲》
10. 《东亚乐器考》
11. 《隋唐燕乐调研究》
12. 《东方民族之音乐》
13. 《欧洲音乐进化论》
14. 《十七世纪以前中国管弦乐队的历史的研究》
15. 《音乐小杂志》
16. 《音乐杂志》
17. 《美育》
18. 《音乐院院刊》
19. 《乐艺》
20. 《音乐教育》
21. 《乐学》

二、简答题

1. 简述萧友梅的音乐贡献。

2. 简述王光祈的音乐成就。
3. 简述青主在音乐美学方面的贡献。
4. 简述叶伯和对中国音乐理论的贡献。
5. 简述丰子恺在音乐教育方面的贡献。
6. 简述缪天瑞在律学方面的贡献。
7. 简述叶伯和《中国音乐史》的主要内容。
8. 简述朱谦之《中国音乐文学史》的主要内容。

三、论述题

1. 简论中国音乐理论体系的构建与发展。
2. 简论中国近现代西方音乐理论著述的翻译和介绍情况。
3. 简论缪天瑞所翻译的该丘斯音乐理论丛书。
4. 简论许之衡《中国音乐小史》的特色。
5. 从比较音乐学的视角评价王光祈的《东方民族之音乐》。

四、听辨曲目

1.《我住长江头》
2.《大江东去》
3.《我的国》
4.《春郊赛跑》
5.《隋堤柳》